decentre

concerning artist-run culture | à propos de centres d'artistes

YYZBOOKS
2008

For more information about
this project and to join in online
discussions, please visit:

Pour obtenir plus de renseignements
sur ce projet ou pour prendre part
aux discussions en ligne, veuillez
consulter:

www.decentre.info

www.arcpost.ca/book

* the title of this book, decentre, was also the title of a series of exhibitions at
the Western Front (2000-2002) curated by Fiona Bowie and Jonathan Middleton.

* decentre était également le titre d'une série d'expositions des commissaires
Fiona Bowie et Jonathan Middleton, tenues au Western Front (2000-2002).

Acknowledgements

Conceived and commenced in 2007, this book celebrates the 50th anniversary of the Canada Council for the Arts, without whose insight and leadership, its topic – artist-run culture – would hardly exist.

From its inception, the concept of this book received enthusiastic response from all who learned about it, and this support crystalized with the formation of a group, Elaine Chang, André Gilbert, Jeff Khonsary, Andrea Lalonde, Chris Lloyd, Steve Loft, Jonathan Middleton, Samuel Rose, Daniel Roy, Haema Sivanesan and later, Rachael Pleet. They helped clarify the goals and build a framework, then spread the word, engaging a broad spectrum of people from across the artist-run scene both at home and abroad until a critical mass of contributors was reached. If this book is representative of the state of artist-run culture today, it is thanks to them.

Finally, we thank the many contributors to the book not only for their thoughtful texts but for their continued dedication and questioning, which, more than any other factors, replenish the very notion of "artist-run."

Remerciements

Conçue et entreprise en 2007, cette publication souligne le 50ᵉ anniversaire du Conseil des Arts du Canada. Sans le discernement et le leadership de celui-ci, le sujet de cet ouvrage — la culture des centres d'artistes — ne serait certainement pas ce qu'il est.

Dès le départ, ce projet a soulevé l'enthousiasme de ceux et de celles qui en entendaient parler. Cet intérêt s'est concrétisé avec la formation d'un groupe réunissant Elaine Chang, André Gilbert, Jeff Khonsary, Andrea Lalonde, Chris Lloyd, Steve Loft, Jonathan Middleton, Samuel Rose, Daniel Roy, Haema Sivanesan et, un peu plus tard, Rachael Pleet. Ces gens ont d'abord contribué à en clarifier et à en structurer le propos, puis ont fait connaître le projet. Ils ont recruté un nombre impressionnant de collaborateurs de toutes tendances, liés de près ou de loin aux centres d'artistes, tant ici qu'à l'étranger. Si ce livre est un portrait réussi du milieu, ce sont elles et eux qu'il faut remercier.

Il faut finalement remercier les nombreux collaborateurs de cette publication, non seulement pour la pertinence de leurs textes, mais aussi pour leur engagement soutenu et leur remise en question de notre milieu. Plus que quoi que ce soit d'autre, c'est ce qui le revivifie.

This collection | cette collection © YYZBOOKS, 2008

Library and Archives Canada Cataloguing in Publication

Decentre : concerning artist-run culture = Decentre : à propos de centres d'artistes.
Text in English and French.
Includes bibliographical references.

ISBN 978-0-920397-55-8
1. Alternative spaces (Art facilities).

N410.D43 2008 **708** **C2008-901265-8E**

Catalogage avant publication de Bibliothèque et Archives Canada

Decentre : concerning artist-run culture = Decentre : à propos de centres d'artistes.
Texte en anglais et en français.
Comprend des références bibliographiques.

ISBN 978-0-920397-55-8

1. Centres d'artistes autogérés.

N410.D43 2008 **708** **C2008-901265-8F**

Editorial group | Comité de rédaction
Elaine Chang, Andrea Lalonde, Chris Lloyd, Steve Loft, Jonathan Middleton, Daniel Roy, Haema Sivanesan

Translation | Traduction
Coordination : Claudine Hubert
Translation | Traduction : Claudine Hubert, Murielle Chan-Chu, Nicole Boudreau, Daniel Roy
French proofing | Correction : Caroline Loncol Daigneault, François Turcot, Claudine Hubert

Graphic design | Graphisme
Rachael Pleet

Technical group | Soutien technique
Jeff Khonsary, Samuel Rose

Managing Editor | Directeur de l'édition
Robert Labossière

YYZ Publishing Committee | Comité d'édition, YYZ
Angela Brayham, Jess Dobkin, Michael Klein (Chair), Andrew Johnson, Andrea Lalonde

Printed in Canada by | Imprimé au Canada par Friesens

YYZBOOKS is represented by | YYZBOOKS est représenté par
Literary Press Group of Canada www.lpg.ca

and distributed by | et distribué par
LitDistCo orders@litdistco.ca

YYZBOOKS is dedicated to publishing critical writing on Canadian art and culture and is the publishing programme of YYZ, an artist-run centre that presents challenging programs of visual art, film, video, performance, lectures, and publications. YYZ is supported by its members, The Canada Council for the Arts, the Ontario Arts Council, and the City of Toronto through the Toronto Arts Council.

YYZBOOKS, la maison d'édition du centre d'artistes autogéré YYZ, se consacre à l'édition d'ouvrages critiques sur les arts et la culture au Canada. YYZ propose une programmation qui explore les arts visuels, le cinéma, la vidéo et la performance ainsi que des conférences et des publications de qualité. YYZ bénéficie du soutien de ses membres, du Conseil des arts du Canada, du Conseil des arts de l'Ontario et de la Ville de Toronto.

YYZ and YYZBOOKS gratefully acknowledge the support of The Canada Council for the Arts and the Government of Canada through the Department of Canadian Heritage.

YYZ et YYZBOOKS remercient le Conseil des Arts du Canada ainsi que ministère du Patrimoine du Gouvernement du Canada pour leur généreux soutien financier.

contenu

contents

decentre

1.1

Aspects Contributing to the Exceptional

Nature of the Economy of the Arts

In his book *Why Are Artists Poor?* artist and economist Hans Abbing attempts to understand why artists persist despite their relatively impoverished economy. While the book you are reading is about far more than the economics of the arts, it is a recurrent enough concern that we include here an excerpt from Abbing's book, setting out his main observations. – Eds.

1. The valuation of art products tends to be asymmetric; one group looks up to the high art of the other group, while the latter looks down on the low art of the former.

2. In the arts: (1) the economy is denied; (2) it is profitable to be non-commercial; (3) commercial activities are veiled.

3. Art and artists have an exceptionally high status.

4. Artists overlook or deny their orientation towards rewards.

5. Top incomes in the arts are extremely high; higher than in other professions.

6. The large majority of artists earn less than other professionals do. Hourly income is low or even negative. In the modern welfare state, this is truly exceptional.

7. Despite these low incomes, an unusually high number of youngsters still want to become artists. The arts are extremely attractive.

8. Beginning artists face far more uncertainty than the average beginning professionals.

9. Money represents a constraint rather than a goal for many artists.

10. Artists are (more than others) intrinsically motivated.

11. Artists are (more than others) oriented towards non-monetary rewards.

Figure 1 – The Inclination to Forsake Money
Tendance vers le renoncement à l'argent

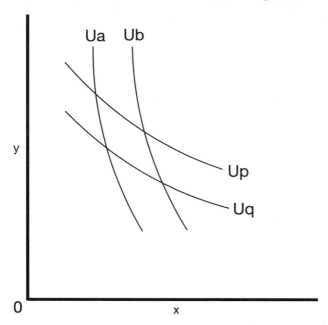

y represents monetary income
x represents non-monetary income

Ua,b represent two artists' indifference curves
Up,q represent two non-art professionals' indifference curves

Artists are less interested in (more indifferent to) money than other professionals; most people will trade off some non-monetary rewards for some reduction in income, for example taking a lower paying job that is closer to home, but artists will more quickly forsake income for non-monetary rewards like creative satisfaction.

Où y représente les revenus monétaires
et x représente les revenus non monétaires.

Ua,b représentent les courbes d'indifférence de deux artistes et
Up,q représentent les courbes d'indifférence de deux professionnels non issus du milieu des arts.

Les artistes s'intéressent moins à (ou sont plus indifférents envers) l'argent que tout autre professionnel. La plupart des individus accepteront un revenu moins élevé en contrepartie d'un avantage non monétaire, par exemple un emploi avec un salaire moins élevé situé plus près de leur domicile. Quant à eux, les artistes accepteront plus rapidement de renoncer à un revenu pour un avantage non monétaire, par exemple la satisfaction créatrice.

12. Artists have a strong preference for making art. If they start to earn more, for instance, in a second job, they will not increase their income, but will cut down on the total number of hours worked in other jobs in order to increase the number of hours they make art.

13. Artists are (more than others) inclined to taking risks.

14. Artists are unusually ill-informed.

15. A combination of myths reproduces misinformation about the arts.

16. Artists more often come from well-to-do families than other professionals. (This is even more exceptional because usually the parents of "poor" people are also poor.)

17. Poverty is built into the arts. Subsidies intended to relieve poverty do not work or are counterproductive. The income level does not increase; only the number of poor artists increases.

18. The arts are characterized by an exceptional high degree of internal subsidization. By using non-artistic income artists make up the losses they incur in the arts.

19. The gift sphere in the arts is large; subsidies and donations comprise an unusually large portion of income.

20. Unlike other professions, the arts do not have a protected body of certified knowledge. Anybody can access it.

21. Unlike other professions, there is no formal control of numbers in the arts. Anybody can pursue an arts career regardless of their qualifications.

22. Many informal barriers exist in the arts.

Hans Abbing is a visual artist and a photographer. He is also a part time economist and sociologist. He is currently teaching art sociology at the University of Amsterdam one day a week. His book *Why Are Artists Poor? The Exceptional Economy of the Arts* is published by the University of Amsterdam and distributed in North America by the University of Chicago. http://www.hansabbing.nl

Figure 2 – The Minimum Income Constraint
La contrainte du revenu minimum

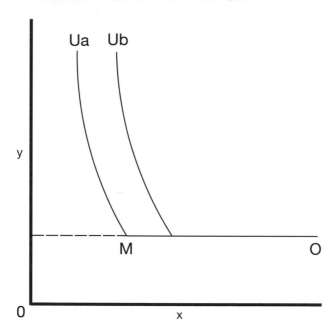

y represents monetary income
x represents non-monetary income

Ua and **Ub** represent two different artists' indifference curves
MO represents the minimum income constraint

Figure 2 shows that although artists are individuals and naturally have varying attitudes to monetary vs. non-monetary rewards, so long as a minimum income level is sustained (MO), artists will continue working for non-monetary rewards.

Où **y** représente les revenus monétaires
et **x** représente les revenus non monétaires.

Ua et **Ub** représentent les courbes d'indifférence de deux artistes.
MO représente la contrainte du revenu minimum.

La figure 2 démontre que bien qu'en tant qu'individus, les artistes ont des attitudes variables envers les revenus monétaires ou non monétaires: s'ils ont l'assurance d'un revenu minimum (MO) ils continueront à travailler pour des avantages non monétaires.

1.2

Liste des aspects qui contribuent à la nature exceptionnelle de l'économie des arts

NDÉ : Dans son livre *Why Are Artists Poor?* [Pourquoi les artistes sont-ils pauvres?], l'artiste et économiste Hans Abbing tente de comprendre la persistance des arts malgré leur environnement économique relativement défavorisé. Le présent ouvrage dépasse sans contredit le sujet de l'économie dans les arts, cependant le thème étant abordé à maintes reprises, il nous a paru pertinent de reproduire cet extrait du livre d'Abbing, où l'auteur résume ses principales observations sur le sujet.

1. L'évaluation des produits dérivés de l'art tend vers l'asymétrie : un groupe admire le grand art de l'autre groupe, tandis que ce dernier dénigre le petit art du premier.

2. Dans le milieu des arts : (1) on nie l'existence de l'économie; (2) il est profitable d'être non commercial; (3) les activités commerciales se déroulent dans l'ombre.

3. Le statut de l'art et des artistes est exceptionnellement haut placé.

4. Les artistes nient ou ignorent leur prédilection pour les rétributions.

5. Les gros salaires dans le milieu des arts sont extrêmement élevés; plus élevés que dans les autres professions.

6. La grande majorité des artistes gagne moins d'argent que les autres professionnels. Les taux horaires sont bas, voire négatifs. Cette situation est réellement exceptionnelle dans un état social moderne.

7. Malgré les salaires très bas, un nombre étonnant de jeunes individus choisissent de devenir artistes. Le milieu des arts est très attirant.

8. Les artistes en début de carrière sont confrontés à beaucoup plus d'incertitude que la moyenne des professionnels en début de carrière.

9. Pour de nombreux artistes, l'argent est une contrainte plutôt qu'un objectif.

10. Les artistes sont intrinsèquement motivés (plus que les autres).

11. Les artistes s'intéressent aux avantages non monétaires (plus que les autres).

12. Les artistes ont une préférence marquée pour la création. Par exemple, un artiste qui gagne plus d'argent dans un emploi secondaire préférera réduire le nombre d'heures de travail plutôt que d'obtenir un meilleur salaire pour pouvoir augmenter le nombre d'heures consacrées à la création.

13. Les artistes sont enclins à prendre des risques (plus que les autres).

14. Les artistes sont inhabituellement mal renseignés.

15. Les renseignements erronés qui circulent sur les arts sont issus d'un cumul de mythes qui se perpétue.

16. Les artistes sont plus souvent issus de familles bien nanties que les autres professionnels (ce qui est d'autant plus exceptionnel étant donné qu'habituellement, les parents des gens « pauvres » le sont eux aussi).

17. La pauvreté est imbriquée dans les arts. Les mesures de soutien mises de l'avant pour sortir les arts de la pauvreté ne fonctionnent pas ou obstruent la production. Les salaires n'augmentent pas; seul le nombre d'artistes pauvres augmente.

18. Les arts se caractérisent par un niveau exceptionnellement élevé de financement interne. Les artistes compensent leurs pertes dans les arts en réinvestissant les revenus générés par leurs activités non artistiques.

19. Les dons sont très importants dans le milieu des arts; les subventions et les dons représentent une part inhabituellement importante de revenus.

20. Contrairement aux autres professions, le milieu des arts ne bénéficie pas de la protection d'une association qui protège l'expertise de ses membres. Tout le monde peut accéder à cette expertise.

21. Contrairement aux autres professions, il n'y a pas de contrôle formel des

chiffres dans le milieu des arts. N'importe qui peut poursuivre une carrière en arts, peu importe ses compétences.

22. Il existe de nombreux obstacles informels dans le milieu des arts.

Hans Abbing est artiste en arts visuels et photographe. Il est également économiste et sociologue à temps partiel. Il enseigne actuellement la sociologie des arts à l'Université d'Amsterdam une journée par semaine. Son livre *Why Are Artists Poor? The Exceptional Economy of the Arts* est une publication de l'Université d'Amsterdam et elle est distribuée en Amérique du Nord par l'Université de Chicago. www.hansabbing.nl.

2.1

Lorsque, au début des années 1980, je présentais, sur papier manuscrit, ma première demande de subvention pour un centre d'artistes, je n'imaginais pas que ce centre perdurerait et deviendrait, dans le réseau professionnel de l'art actuel, un pionnier des pratiques infiltrantes. En revanche, la vision de mon cheminement personnel me semblait clairement tracée : je m'engageais dans une pratique artistique, en toute conscience du contexte économique dans lequel il faudrait apprendre à survivre. Ce qui s'est avéré. Les conditions de vie économiques des artistes, tout comme celles des centres, ont certes un peu évolué, mais les exigences d'une société technocratique et technologique ont vite fait de rattraper ces gains. Désormais, le temps dévolu à l'administration dépasse celui consacré à la création. Et voici que parmi les critères d'évaluation des performances des centres s'immiscent, doucement mais sûrement, des notions de gouvernance.

Dans le réseau des centres d'artistes, la diversité des cultures, malgré une apparente tendance à s'uniformiser, demeure signifiante et leur présence dans un grand nombre de régions est un atout. Des initiatives pour réinventer le modèle continuent de susciter l'intérêt des artistes et de répondre à leurs besoins. Dans le créneau des pratiques d'art qui s'infiltrent ou se déploient dans des espaces non dédiés, on observe une perte de territoire. L'espace privé se resserre, les terrains vagues se font rares.

Dans ce contexte, le perfectionnement de la gouvernance n'est pas à négliger, mais un soutien généreux à la contribution des artistes et des professionnels

de l'art demeure un enjeu fondamental et l'autoévaluation de nos processus collectifs doit se poursuivre. Qu'en est-il aujourd'hui de la notion même de centre d'artistes? Qu'en est-il aujourd'hui des limites de la capacité d'engagement des artistes? Comment résister aux valeurs culturelles de masse auxquelles nous sommes confrontés?

Plus que jamais, nous devons nous rallier et tirer profit de nos facultés de perception et de création dans un rapport au monde qu'il nous faut sans cesse renouveler.

Danyèle Alain est artiste et directrice du 3ᵉ imperial, centre d'essai en art actuel, Granby, Québec.

2.2

When, in the early 1980s, I submitted my first hand-written grant application for an artist-run centre, I did not imagine that this centre would survive, let alone become a pioneer, within the professional network of contemporary art, of infiltrating art practices. However, my personal vision seemed clear enough: I was engaged in an artistic practice fully conscious of the economic circumstances in which it needed to survive. And it proved right: Economic conditions for artists, like for those centres, improved somewhat, but the demands of a technocratic society and technology quickly overtook those gains. Now more time is devoted to administration than to creation. Notions of governance are slowly but surely permeating the criteria for evaluating the performance of centres.

Throughout the network of artist-run centres, cultural diversity, despite an apparent trend towards uniformity, remains significant and in many regions is an important contribution. Efforts to reinvent the model continue to attract the interest of artists and meet their needs. In the realm of art practices that inhabit other spaces or occupy space not otherwise claimed, there has been a loss of territory. Private space tightens; vacant lots are becoming scarce.

In this context, the need to improve governance should not be neglected but generous support of the contribution of artists and art professionals remains essential, and the self-assessment of our collective process must continue. What

is happening today to the very idea of the artist-run centre? What today are the limits of artists' power to engage? How do we resist the values of mass culture that confront us?

More than ever, we need to work together, pooling our talents for perception and creation, constantly renewing our rapport with the world.

Danyèle Alain is an artist and the director of 3ᵉ imperial, centre d'essai en art actuel, Granby, Quebec.

3.1

I am interested in artist-run centres as spaces for socially/critically-engaged art practices and artist-run culture as a site of productive opposition. Since its inception as an alternative to the system of art institutions and commercial galleries, Canada's artist-run network has fostered creative resistance on many fronts and has presented artists' works considered risky by many other public institutions. Working in a large institution, I appreciate and at times yearn for the autonomy, counter position, risk-taking and experimentation possible in artist-run programming, yet I recognize that this is traded for access to the generous resources of a national institution. The fact that an increasing number of people working in larger institutions have a background in artist-run centres means these more conservative structures are changing from the inside.

In light of the limited funds available to artist-run centres, the high calibre of their exhibitions, publishing and events is striking, and attests to the energy, dedication and hard work of many (volunteer and underwaged) individuals. But I suspect new challenges lie ahead and that "independent" artist-run culture will have to become more precisely that. Artist-run centres (hopefully to be joined by other institutions) will need to gather forces for an invigorated resistance against the increasing economization of art and culture: the field of artistic production is being embraced as part of the "cultural/creative industries"; the flexibility and creativity of artists and other art and cultural professionals (and their precarious status) are becoming normalized within the neo-liberal, post-Fordist labour market; boundaries between the public, not-for-profit and commercial spheres have become extremely porous, such that, for example, public/private partnerships – which can affect autonomy to varying degrees – are becoming a

condition for public funding; investment in art and culture is being rationalized in economic and social "problem solving" terms, thus translating into demands for "measurable" outcomes and performance indicators such as expanded audiences, market (read populist rather than public) appeal and revenue generation. What strategies for maintaining self-determination, engaging public participation and carving out space for activities incongruent with the above scenarios will the artist-run milieu develop to keep idea-rich art at the centre?

Heather Anderson is based in Ottawa where she works as an Assistant Curator, Contemporary Art, at the National Gallery of Canada.

3.2

À mon avis, l'intérêt des centres d'artistes autogérés est d'ouvrir un espace pour les pratiques artistiques qui sont engagées dans la vie sociale ou politique : la culture autogérée est un lieu d'opposition productive. Depuis leurs tout débuts, les centres d'artistes agissent comme solution de rechange aux galeries commerciales et à l'institutionnalisation de l'art. Le réseau canadien des centres d'artistes a donné lieu à une résistance créative à plusieurs niveaux tout en exposant des œuvres que d'autres établissements publics auraient trouvées trop hasardeuses. Travaillant au sein de l'un de ces grands établissements, j'estime et j'envie à la fois le contexte des centres d'artistes où l'autonomie et la possibilité d'expérimenter, d'aller à contre-courant et de prendre des risques prévalent, et pourtant, je m'aperçois qu'en contrepartie, un établissement public national donne accès à de généreuses ressources. Par ailleurs, de plus en plus d'employés des grands établissements possèdent une expérience des centres d'artistes, de sorte que les structures plus conformistes qui sont en place se modifient de l'intérieur.

Compte tenu des ressources limitées des centres d'artistes autogérés, il est étonnant de constater la grande qualité de leurs expositions, publications et événements. Ce professionnalisme témoigne de la vitalité, l'énergie et le dévouement de nombreux individus (souvent des bénévoles ou des employés sous-payés). Je crois toutefois que l'avenir leur réserve de nombreux défis et que la culture autogérée « indépendante » doive précisément devenir plus autonome. Les centres d'artistes autogérés (et, je l'espère, nombre d'autres institutions) devront unir leurs forces pour tenir tête à la commercialisation croissante de l'art et de la culture. Le milieu de la production artistique fait maintenant partie intégrante

« des industries culturelles et créatrices »; la flexibilité et la créativité des artistes et autres professionnels des milieux artistiques et culturels (sans oublier leur précarité) se normalisent dans un marché ouvrier néolibéral et « pro-fordiste » où les frontières entre les sphères du public, du non lucratif et du commercial sont de plus en plus poreuses, à tel point que les partenariats publics/privés, par exemple (qui peuvent nuire à l'autonomie à plusieurs niveaux), deviennent conditionnels aux subventions publiques. L'investissement dans les arts et la culture se justifie en des termes socioéconomiques de « résolution de problème », par conséquent, les demandes doivent se traduire en résultats mesurables et en indicateurs de performance, par exemple, en fonction de l'accroissement des publics, de l'intérêt du marché et la génération de revenus (ici, il faut comprendre qu'il s'agit d'un marché populiste plutôt que d'un marché public). Afin de maintenir la richesse de l'art et des idées au centre de ses pratiques, le milieu autogéré devra mettre au point des stratégies qui déjoueront les scénarios esquissés plus haut et qui lui permettront de préserver son autodétermination, d'engager la participation du public et de développer de nouveaux espaces pour accueillir des activités.

Heather Anderson est conservatrice adjointe, Art contemporain, au Musée des beaux-arts du Canada, à Ottawa.

4.1

Certains disent que les centres d'artistes se sont éloignés de leur vocation première, celle d'être des regroupements gérés par et pour des artistes, faisant contrepoids aux autres lieux de diffusion. Pourtant, lorsque je fréquente un centre d'artistes, j'ai toujours l'impression d'entrer dans un lieu différent, un espace privilégié où l'artiste que je suis se sent à sa place. Plus que dans n'importe quel galerie, musée ou centre d'art, j'y éprouve le sentiment d'appartenir à une communauté artistique qui tente de défendre les mêmes idéaux que les miens. Je parle ici de l'ouverture à l'expérimentation artistique, au *work in progress* ou à l'œuvre incomplète, je parle de la possibilité de prendre des risques, du droit d'essayer et de se tromper, je parle aussi de l'autonomie de l'œuvre face au marché de l'art, ou de la présence de l'art sans objet, et parfois sans œuvre. Les centres d'artistes restent encore pour moi ces lieux où l'on peut explorer des avenues moins certaines et moins convenues. Il me paraît essentiel qu'ils continuent de défendre la création avant le produit, tout en étant le portrait représentatif de

la multiplicité des pratiques artistiques actuelles. Nous les souhaitons à la fois passeurs d'expériences et témoins/porteurs de la vitalité du milieu de l'art. Dans cette perspective, nous attendons de la société et des instances de subventions qu'elles encouragent l'existence de ces incubateurs de l'art, et qu'elles acceptent de prendre des risques avec eux, notamment en leur accordant leur soutien et une plus grande confiance lors de la proposition de projets en développement ou plus à risque.

Artiste interdisciplinaire, **Sylvette Babin** est active principalement dans les champs de la performance et de l'installation. Ses réflexions ont pour thèmes récurrents l'exil intérieur, l'itinérance, les effleuremens du quotidien et la transgression des frontières entre soi et l'autre. Par des stratégies et dispositifs construits autour du corps, des mises en situation absurdes ou des jeux visuels et sonores, Babin propose des métaphores liées à certains états physiques ou psychologiques.

4.2

Some say that the artist-run centres have moved away from their original purpose, that of being associations run by and for artists, as a counterbalance to other types of venues. Yet when I go to an artist-run centre, I feel that I am in a different place, where the artist I am feels at home. More than in any other kind of gallery, museum or art centre, I feel a sense of belonging to an artistic community that stands for the same things I do. I am talking about a certain openness to artistic experiment, work in progress or incompletion. I am talking about the possibility of taking risks, the right to try and to make mistakes, about freedom from facing the art market, or art without purpose, and sometimes without a material form. The artist-run centres are still places where you can explore avenues less certain and less agreed upon. It seems essential to me that they continue to defend process before product, while also being representative of the multiplicity of current art practices. We wish them to be at the same time both vehicles for experience and witnesses to/conveyors of the vitality of the art milieu.

From this point of view, we expect society and the granting bodies that support these incubators of art, to share the risk, to continue their support and to put even more faith in proposals for projects that are still in development or riskier.

Interdisciplinary artist, **Sylvette Babin** is primarily active in the fields of performance art and installation. Her reflections focus on recurring themes: personal exile, roaming, fleeting moments of daily life and the transgression of boundaries between self and other. Through strategies and devices constructed around the body, absurd situations or visual and sound games, Babin proposes metaphors related to certain physical or psychological states.

5.1

ARC to ICA, or whatever...

1. What interests you most about artist-run culture today?
I think that the notions that sustained artist-run culture, for example "independent, autonomous, democratic, community" can no longer be sustained in our increasing interdependent and globalized world, subjected as it is increasingly to the hegemonic ambitions of corporate – means/ends rationality – of bureaucratized culture.

2. What is the most innovative programme or event you have seen lately?
The most innovative programming that I have witnessed in an 'artist-run centre' are those provided by The Depot in Vienna (a progressive discussion centre and library), CENDEAC in Murcia, Spain, which is an exhibition space, production centre, publishing house, and library with a diverse program of innovative conferencing, lectures, residencies, screenings etc, and Artspace in Sydney, Australia, which is similar to many of our Canadian ARC institutions but with an active residency and publishing program.(1) The oldest Canadian ARCs operate more like ICAs and should become Institutes, Museums and Centres of Contemporary Art (ICA, MOCA and COCA). Wherever possible they should attempt to be self-sustaining and not rely on non-profit status and federal, provincial or local government grants that increase dependence. For three decades or more ARCs have had an important place in the development of Canadian Culture but the term "artist-run centre" has probably outlived its usefulness. We have become an "inoperable community" (Jean-Luc Nancy).

3. What is the greatest challenge facing the artist-run milieu today?
I think that with increasing professionalization in the "art world" of the disciplines associated with the production of art (in all areas including history, theory and criticism) and the disparate and somewhat inequitable activities

undertaken by Canada's leading ARCs (from coast to coast), that an independent tribunal (composed of representatives voted in from ARC organizations, government (at all levels), NGOs and academe) should consider ascertaining whether leading ARCs should be established as centres of excellence and consider renaming their organizations ICA [Institutes of Contemporary Art(s)] along the lines of those operations in London, Boston, Los Angeles and Berlin. The implications of such a move will challenge the economic and cultural hegemony of federal and provincial museums and galleries, and provide incentives for the dealer galleries, university galleries, publishing centres and academic presses to consider changing their mandates to become more flexible and innovative in their approach to sustainable cultural development. This may enhance and provide the stimulus toward social and cultural change. At their best, ICAs in various centres around the world demonstrate that they can be vanguard institutions that attract like-minded innovative individuals and groups who want to lead the terms of debate for the coming community.

4. Has the concept of "artist-run" outlived its usefulness? If not, why not?
Yes, absolutely. I think ARC ideology now serves only to reproduce utopian stereotypes of artistic autonomy; claims that are increasingly moribund in contemporoary society. The coming community (Agamben) should be more focused upon the potential of individual agency and the collective will to commune within organically structured organizations that do not merely reinforce the knotty characteristics of previously means/ends privileging institutions.

5. Where does the real strength of artist-run culture lie?
It's a structure/agency problem. I think the more structure an institution has the less internal potential for change and the greater potential for bureaucratization in the good old Frankfurt School sense of the word. We should seek the (Habermasian) *bindungseffekt* through communicative action and make our institutions more flexible and socially interconnected; a multi-purpose architecture for "whatever" as the ethical ground for the potentiality of an engaged community in the process of becoming… a more enriched civil society determined to reverse the problems of hyper-consumption and über-capitalisation.

6. How does artist-run culture affect the larger cultural sphere?
In 1969 Douglas Huebler wrote that "the world is full of objects more or less interesting… I do not wish to add any more…" This should be our mantra for

transforming ARCs into active "laboratories" for the transformation of culture and society. We should take some lessons from Bartleby the Scrivener and/or the Italian Autonomia movement and prefer not or refuse to work… in the same old way.(2)

Footnotes
1. "The Depot is working in the field of contemporary visual art in theoretical terms and is particularly interested in those areas within contemporary art where the tasks of artists and theorists overlap and clear dividing lines between their roles disappear.

"The Depot was founded in the summer of 1994 by Stella Rollig, then financially supported by the Curator Wolfgang Zinggl and since 2000 financially supported by the Federal Chancery. The Depot's events focus on certain themes reflecting the current discussion in the art field. Issues determining the production of art in the past few years include e.g. questions as to the social and political relevance of art, the autonomy and contextuality of art or the influence that gender difference has on artistic production.

"Events range from discussions on issues of cultural policy and interviews with artists to lectures held by theorists. The Depot's program addresses an audience looking for a deeper understanding of contemporary art than can be acquired through reception alone, and hopes to provide an impetus to a new generation of art critics, theorists, artists and exhibition makers.

"The Depot-Library contains books and journals on art, art theory, gender studies, cultural studies, and media theory."

- above from The Depot's website: http://www.depot.or.at

El Centro de Documentación y Estudios Avanzados de Arte Contemporáneo (Cendeac): http://www.cendeac.net/index.htm

Artspace: http://www.artspace.org.au

2. "Whatever" as the ethical ground for the potentiality of a party without party. "I prefer not [to]…" says Herman Melville's Bartleby the scrivener, three times. This famous speech act constitutes the ur text "what if/ever - potentiality" of Italian philosopher Giorgio Agamben's ethics for the contemporary philosopher (as) scrivener. The scrivener is one who, like the party without party member, may engage in "an experience of the possible as such" (Potentialities 2000: 249). Does this privileging of potentiality in the political process coincide with the renunciation of the creative will to power in Guy Debord's famous line from his film Critique de la separation (1960-61)? "I have scarcely begun to make you understand that I don't intend to play the game"… at least, one should or could add, "not in the usual way." And yet negativity is an act of will is it not? And if "action speaks louder than words," as we understand it in the vernacular sense, then perhaps preference (I prefer not) is an illocutionary act that infers the actual (result) of the speech act as a whole. This was certainly recognized as such by the receiver of Bartleby's "communication" – the man of the law! Perhaps this is also a structure

versus agency issue (debate/debat)... n'est pas/nicht? And this is necessarily one that the contemporary philosopher, artist or politician may identify as an aporia for the continuance/ maintenance/potentiality of philosophy, art and politics as modes of institutionalized discourse. Taking his cues from Aristotle's Metaphysics, "thought thinking itself, which is a kind of mean between thinking nothing and thinking something, between potentiality and actuality" (251), Agamben affirms the anaphorized potential of Bartleby's speech act: "I would prefer not to prefer not to..."(255). He follows with a discussion that presents the proposition that "the aporias of contingency... are tempered by two principles" (261), first the "irrevocability of the past" and second, "conditioned necessity" both of which are contingent upon one another. What if conventional party politics, partisanship left/centre/right divisions were a thing of the past? Now to the Dead Letter Box and the potentialities of a party without party! Post your thoughts. http://www.partywithoutparty.ca/

Agamben, Giorgio, Daniel Heller-Roazen, ed. and translation, *Potentialities: Collected Essays in Philosophy* (Stanford: Stanford University Press. 2000). Agamben, Giorgio, Vincenzo Binetti and Cesare Casarino (translation). *Means Without End: Notes on Politics* (Minneapolis: University of Minnesota Press, 2000), also in "Theory Out of Bounds" Vol. 20 (2000).

Bruce Barber is Professor of Media Arts: Historical and Critical Studies, and Director of the MFA Program at NSCAD University, Halifax, Nova Scotia.

5.2

De CAA à IAC, ou qu'importe...

1. Qu'est-ce qui vous intéresse le plus dans les centres d'artistes autogérés aujourd'hui?
Je crois que les notions qui ont assuré la continuité des centres d'artistes autogérés, par exemple « indépendance, autonomie, démocratie, communauté », ne peuvent plus être soutenues dans notre culture de plus en plus interdépendante et mondialisée, et de plus en plus assujettie aux ambitions hégémoniques des entreprises – rationalité des moyens/buts – dans une culture bureaucratisée.

2. Quels sont les événements les plus innovateurs que vous ayez vus dernièrement?
Les événements les plus innovateurs que j'ai vus dans un centre d'artistes

autogéré sont ceux présentés par le Depot http://www.depot.or.at/ (note 1) à Vienne (un centre de discussion progressiste et une bibliothèque), CENDEAC http://www.cendeac.net/index.htm à Murcia en Espagne (à la fois un espace d'exposition, un centre de production, une maison d'édition, une bibliothèque avec une programmation diversifiée et innovatrice de conférences, de causeries, de résidences et de projections, etc), ainsi qu'Artspace à Sydney en Australie, qui est similaire à plusieurs de nos CAA canadiens, mais qui offre un programme de résidence et de publication actif. Les plus anciens CAA canadiens fonctionnent davantage comme les IAC et devraient devenir des instituts, des musées et des centres d'art contemporain (MAC et CAC). Dans la mesure du possible, ils devraient essayer d'être financièrement autonomes et ne devraient pas compter sur leur statut d'organisme sans but lucratif et sur les subventions gouvernementales fédérales, provinciales et régionales qui accroissent leur dépendance. Pendant plus de trois décennies, les CAA ont occupé une place importante dans le développement de la culture canadienne, mais le terme « centre d'artistes autogéré » a probablement fait son temps. Nous sommes devenus une « communauté inexploitable » (Jean-Luc Nancy).

3. Quel est le plus grand défi pour le milieu des centres d'artistes autogérés aujourd'hui?
Je pense que la professionnalisation croissante dans le « milieu artistique » des disciplines associées à la production des arts (dans tous les domaines incluant l'histoire, la théorie et la critique) et les activités disparates et quelque peu inéquitables entreprises par les principaux CAA du Canada (d'un océan à l'autre) exigent qu'un tribunal indépendant (composé de représentants élus issus des CAA, de tous les paliers de gouvernement, d'ONG et d'universités) détermine si les principaux CAA devraient être établis comme centres d'excellence, et songe à accorder le titre d'IAC (instituts d'art contemporain) à leurs organismes en s'inspirant de ceux opérant à Londres, Boston, Los Angeles et Berlin. Les répercussions d'un tel changement contesteront l'hégémonie économique et culturelle des musées et galeries d'art fédérales et provinciales, et inciteront les galeries distributrices, galeries universitaires, centres d'édition et presses universitaires à changer leurs mandats pour devenir plus flexibles et innovateurs dans leur approche pour un développement culturel durable. Ceci peut fournir et amplifier le stimulus nécessaire à un changement social et culturel. À leur meilleur, les IAC dans divers centres du monde entier démontrent qu'ils peuvent être des institutions d'avant-garde capables d'attirer des individus et groupes innovateurs aux vues similaires qui veulent diriger les termes du débat pour la communauté future.

4. Le concept « géré par des artistes » a-t-il fait son temps? Sinon, pourquoi?
Oui, absolument. Je pense que l'idéologie de CAA sert désormais uniquement à reproduire des stéréotypes utopiques d'autonomie artistique, des revendications qui sont de plus en plus moribondes dans la société contemporaine. La communauté future (Agamben) devrait se concentrer davantage sur le potentiel de l'organisme individuel et la volonté collective pour s'entretenir étroitement avec les organismes structurés naturellement qui ne se contentent pas de renforcer les caractéristiques épineuses des institutions autrefois centrées sur les buts et moyens.

5. Où repose la force réelle de la culture des centres d'artistes autogérés?
Il s'agit d'un problème de structure ou d'organisme. Je crois que plus une institution est structurée, plus sa capacité de changement interne est limitée et plus son potentiel de bureaucratisation dans le bon vieux sens de « école de Francfort » est élevé. Nous devrions chercher le *bindungseffekt* (l'approche habermasienne) par le biais d'une action communicative et rendre nos institutions plus flexibles, avec une architecture socialement interreliée et polyvalente avec « qu'importe » comme base éthique pour la potentialité d'une communauté engagée dans le processus de devenir... Une société civile plus riche, déterminée à renverser les problèmes de l'hyperconsommation et de l'über-incorporation.

6. Quelle est l'incidence de la culture des centres d'artistes autogérés sur la sphère culturelle en général?
En 1969, Douglas Huebler écrivait que « le monde est rempli d'objets plus ou moins intéressants... Je ne souhaite pas en ajouter davantage... » Cette citation devrait être notre mantra pour transformer les CAA en « laboratoires » actifs pour la transformation de la culture et de la société. Nous devrions tirer des leçons de Bartleby le scribe et du mouvement autonome italien, et ne pas nous abstenir ou refuser de travailler... de la même vieille façon. (note 2)

Notes de bas de page
1. « Le Depot travaille dans le domaine des arts visuels contemporains en termes théoriques et s'intéresse particulièrement aux domaines de l'art contemporain où les tâches des artistes et théoriciens chevauchent et effacent les lignes de séparation entre leurs rôles. Le Depot a été fondé à l'été 1994 par Stella Rollig, puis a été financé par le conservateur Wolfgang Zinggl. Depuis 2000, il est soutenu financièrement par la chancellerie fédérale. Les événements du Depot se concentrent sur certains thèmes reflétant le débat actuel dans le domaine artistique. Les questions concernant la détermination de la production artistique des dernières années

comprennent notamment les questions autour de la pertinence sociale et politique de l'art, l'autonomie et la contextualité de l'art ou l'influence que la différence entre les sexes a sur la production artistique.

« Les événements varient des débats sur les questions de politique culturelle et des entretiens avec des artistes jusqu'aux conférences tenues par des théoriciens. La programmation du Depot vise un public cherchant une compréhension plus approfondie de l'art contemporain qui peut être acquise uniquement par la réception, et espère faire naître une nouvelle génération de critiques d'art, théoriciens, artistes et organisateurs d'exposition.

« La bibliothèque du Depot contient des livres et revues sur l'art, la théorie de l'art, les études des rapports sociaux entre les sexes, les études culturelles et la théorie des médias. » Tiré du site Web du Depot : http://www.depot.or.at/

El Centro de Documentación y Estudios Avanzados de Arte Contemporáneo (Cendeac) : http://www.cendeac.net/index.htm

Artspace : http://www.artspace.org.au/

2. « Qu'importe » comme étant la base éthique pour la potentialité d'un parti sans parti.

« J'aimerais mieux pas.... », dit trois fois Bartleby le scribe d'Herman Melville. Ce fameux acte de parole constitue le text ur « et si/qu'importe – potentialité » de l'éthique du philosophe italien Giorgio Agamben pour le philosophe contemporain (comme) scribe, celui qui aime le parti sans membre de parti peut s'engager dans « une expérience du possible comme tel » (Potentialities 2000: 249). Est-ce que privilégier la potentialité dans le processus politique coïncide avec la renonciation de la volonté créatrice pour alimenter la fameuse réplique de Guy Debord dans son film *Critique de la séparation* (1960-1)?

« Je commence à peine à vous faire comprendre que je ne veux pas jouer ce jeu-là. »... au moins, quelqu'un devrait ou pourrait ajouter, « pas de la manière habituelle ». Et pourtant, la négativité est un acte de volonté, n'est-ce pas? Et si « les actes sont plus éloquents que les mots » comme nous le comprenons dans le sens vernaculaire, alors peut-être que la préférence (j'aimerais mieux pas) est un acte illocutoire qui infère le (résultat) actuel de l'acte de parole dans son ensemble. Ceci a été certainement reconnu comme tel par le récepteur de la « communication de Bartleby » – l'homme de la loi! Peut-être s'agit-il aussi d'une question qui oppose structure et organisme (debate/débat)...n'est pas/nicht? Et il s'agit nécessairement d'une question que le philosophe, l'artiste ou le politicien contemporain peut identifier comme une aporie pour la continuation/le maintien/la potentialité de la philosophie, de l'art et des politiques comme modes de discours institutionnalisés.

Tirant ses indices de la métaphysique d'Aristote « la pensée sur elle-même, qui est une sorte de moyen entre ne penser à rien et penser à quelque chose, entre la potentialité et l'actualité » (251), Agamben affirme le potentiel anaphorisé de l'acte de parole de Bartleby : « J'aimerais mieux ne pas aimer mieux pas... » (255). Il poursuit avec un débat qui présente la proposition que « les apories de la contingence... sont tempérées par deux principes » (261), le premier,

« l'irrévocabilité du passé » et le second, la « nécessité conditionnée », qui tous deux sont contingents l'un à l'autre. Et si les politiques de partis traditionnelles, les divisions de la partisanerie de la gauche/du centre/de la droite étaient choses du passé? Place à la boîte aux lettres morte et aux potentialités d'un parti sans parti! Publiez vos pensées. http://www.partywithoutparty.ca/

Agamben, Giorgio, Daniel Heller-Roazen (éd. et traduction). *Potentialities: Collected Essays in Philosophy* (Stanford; Stanford University Press. 2000).
Agamben, Giorgio, Vincenzo Binetti et Cesare Casarino (Traduction). *Means Without End: Notes on Politics (*Minneapolis;University of Minnesota Press. Theory Out of Bounds, V. 20. 2000),

Bruce Barber est professeur en étude critique et historique des arts médiatiques, et il est directeur du programme de maîtrise en beaux-arts de l'université NSCAD, à Halifax.

6.1

An island view on artist-run culture

The summer begins in Prince Edward Island with buzz and hype for the summer theatre season. The new hit musical is *Anne and Gilbert*, as if 43 years of Anne wasn't enough to smother relative creative contemporary expression; it's time to roll out the sacred cow for another milking.

Culture as tourist attraction has been the policy norm on the island for over forty years but artist run DIY culture still manages to try and put down roots. The island is small, and maintaining the critical mass of artists necessary to sustain an artist-run centre is always a challenge. What is surprising is just how many attempts have been made over the past number of years to get one up and running. Peake Street Studios Collective is the latest incarnation of the idea. Even though half of the members have never heard of or been to an artist-run centre, the idea is still relevant and still takes hold. Artist-run culture is recognized as a necessary and missing link in this or any cultural landscape. It's a sign of a healthy cultural ecology, an essential nutrient nurturing diversity and driving progressive change.

I watched the local news tonight with the hour ending with a cultural trivia session. Eight out of ten questions were about Anne. Here's hoping for some progressive change this summer.

Gerald Beaulieu was born in Welland Ontario in 1964. He studied art at the Ontario College of Art and Design including a final year of study at the New York City satellite campus. In 1988 he moved to Prince Edward Island where he now works and lives with his family. He is primarily a sculptor and installation artist. He has had exhibitions across the country and is preparing for an upcoming residency. He is National Representative/Maritimes Representative of Canadian Artists Representation/Le front des artistes canadiens (CARFAC).

6.2

La communauté des centres d'artistes autogérés :

une perspective insulaire

L'été démarre toujours à l'Île-du-Prince-Édouard avec beaucoup d'entrain et d'anticipation relativement à la saison estivale de théâtre. Le dernier grand succès est la pièce musicale *Anne and Gilbert*, comme si Anne, à l'affiche depuis 43 ans, n'avait pas déjà réussi à refréner toute pulsion créatrice contemporaine. Malgré tout, on ressort la vache à lait du placard.

La culture autonome autogérée a réussi à prendre racine même si la culture qui attire le tourisme tient ferme sur l'île depuis plus de 40 ans. L'île est petite et il est toujours difficile de maintenir la masse critique d'artistes nécessaire au bon fonctionnement d'une culture autogérée. Toutefois, il est surprenant de constater la quantité de tentatives pour établir un centre au cours des quelques dernières années. Peake Street Studios Collective est la dernière incarnation de cette initiative. Même si la moitié de ses membres n'ont jamais entendu parler de culture autogérée, le concept est toujours pertinent et par conséquent réussit à s'implanter. On reconnaît que la communauté des centres d'artistes autogérés représente le chaînon manquant et nécessaire au paysage culturel de l'Île-du-Prince-Édouard et d'ailleurs. C'est le signe d'une écologie culturelle en bonne santé, un élément essentiel qui alimente la diversité et le progrès.

Le bulletin d'information télévisé de ce soir s'est terminé par un jeu-questionnaire culturel. Huit questions sur dix portaient sur Anne. Souhaitons que souffle un vent de progrès sur l'été qui arrive.

Gerald Beaulieu est né à Welland (Ontario) en 1964. Il a étudié les arts au Ontario College of Art and Design et a terminé ses études au campus satellite de New York. En 1988, il s'est installé à l'Île-du-Prince-Édouard, où il travaille et vit aujourd'hui avec sa famille. Gerald produit principalement de la sculpture et des installations. Il a présenté des expositions partout au pays et s'apprête à partir pour une résidence. Il est représentant national/représentant, Maritimes de Canadian Artists Representation/Le front des artistes canadiens (CARFAC)

7.1

Le réseau des centres d'artistes au Québec et au Canada représente un espace privilégié de recherche, d'expérimentation et de diffusion d'une création non soumise aux pressions du marché. Les « galeries parallèles », comme on les appelait à une certaine époque, ont été dès leur fondation – et continuent d'être – pour tant d'artistes le premier lieu de présentation de leur travail dans un contexte professionnel. Elles sont une plateforme, un tremplin, le lieu d'où des centaines, des milliers d'artistes ont fait leur premier saut et se sont pour la première fois exposés au jugement critique. C'est, pour bon nombre d'entre eux, un centre d'artistes qui a fourni un premier signe d'intérêt et d'encouragement. Si tous ceux qui y passent n'écrivent pas l'histoire, nombreux sont ceux qui auront eu droit au chapitre et participé, ce faisant, à l'édification d'une histoire commune traversée par un esprit d'ouverture et d'aventure. La riche diversité de la création artistique au Canada leur en est grandement redevable. Que cet esprit demeure. C'est en cela que les centres d'artistes forment un terreau fertile pour la professionnalisation de nos artistes et travailleurs culturels. C'est là que beaucoup d'entre nous apprenons notre métier. Et c'est aussi en passant par là que nous apprenons à le questionner, à le réfléchir et à le critiquer; à l'aimer, à le choisir et à s'y engager.

Nathalie de Blois est conservatrice de l'art actuel au Musée national des beaux-arts du Québec. Historienne de l'art, elle a réalisé de nombreux projets de commissariat et de publication avec des musées et centres d'artistes.

7.2

The network of artist-run centres in Quebec and Canada represents a privileged space of research, experimentation and presentation protected from the pressures of the market. The "parallel galleries," as they once were called, were, in the beginning as they continue to be, the first opportunity that artists have to present their work in a professional context. They are a platform, a springboard, the place from which hundreds, thousands of artists have made their first jump and for the first time exposed themselves to critical judgment. It is, for many of them, an artist-run centre that provided a first sign of interest and encouragement. If not all of those who have passed through have written this history, many have created, chapter by chapter, a common history imbued with the spirit of openness and adventure. The rich diversity of artistic practices in Canada is largely due to the artist-run centres. May that spirit continue. The centres are the fertile ground that nurtures our artists and cultural workers. They are where we learn our trade. And they are also environments that we learn to question, to reflect critically upon; within which we declare our desires, make choices, with which we are engaged.

Nathalie de Blois is the curator of contemporary art at the Musée national des beaux-arts du Québec. An art historian, she has produced many exhibitions and publications with museums and artist-run centres.

8.1

Radical space for art in a time of forced

privatization and market dominance

"Denaturalizing dominant relations is the first step toward imagining the possibility of transformation."
 - Margaret Kohn, *Radical Space: Building the House of the People*

It isn't enough to say you run an "alternative" or "off" space if you just repeat the dominant modes of the production and presentation of art. This is the first big mistake most make when starting a space. It is also why you should not be

surprised that funding is taken away if all you create is a not-very-commercial version of a commercial art space. Making this kind of space – be it a ruinous postindustrial loft or an off-space-white-cube – is a contradiction that most accept without much consideration. It is a kind of space that is not neutral, but has developed along a specific historical trajectory. The white cube is as equally tied to elitist class articulations of culture as to capitalist modes of exchange that reduce all creativity to an equal flow of emptied value. These kinds of spaces house artwork and social interactions that look and feel exactly like those in a commercial gallery. This is incredibly boring and also hurts the independence of the space as it just reiterates class and capital, but in weird hollow echoes. The class elitism and capitalist social forms are, in the end, forces that make the defunding of critical and marginal art practices possible. If you want more state support, then maybe you should start an opera or a symphony hall, the hallmarks of entrenched power and state subsidy of the status quo. But, if you truly want to engender a different way of thinking and acting, the space or place for art you build must do things differently. It is this simple. You can make art spaces and practices that directly embody the changes you want to see in the larger culture in which they are lodged. It takes no theoretical framework to get started. Nor does it take government or corporate funding. You do not even need a permanent, fixed space.

One objection that gets raised is that this is what neoliberal governments want us to do in the first place: to reduce taxes, government spending, and support the privatization of everything. We should be building spaces regardless of whether there is a hostile or sympathetic elected government. Building a space that is fundamentally different from the dominant culture and how it orders life couldn't be further from the logic of privatization. This immediately takes us out of the neoliberal equation and away from creating "entrepreneurial models" of art practice, in the sense that they counter, by their very existence, the logic of such systems and entities. If we were just building private commercial models, then yes, we would be doing exactly what they want. But if we can create new kinds of public and social space that by the way they define themselves embody resistance, then we are already undermining the dominant authority. Resistance is first spatial. It takes place in specific locations under localized conditions by people with opinions and political sensibilities, desires, and the will to make things happen. The existence of radical space already is resistance, and it is beautiful.

We need more radical spaces. This doesn't mean that they have to have a radical

political agenda that is easy to identify, and which will create a different kind of marginalization or elitism. Making radical space is about developing spaces that denaturalize the norms of the dominant culture and provide for new ways to build community, social relations, and the production of art. This implies the development of forms of art that don't repeat the logic of the market or even bureaucratized democracy. We have accepted too many limits on our creativity already!

Brett Bloom works with the art group Temporary Services, which has operated two spaces of its own, and helped co-found the Chicago-based experimental cultural centre Mess Hall in 2003. Bloom has written about artist-run spaces for many years. He is currently working in a collaboration called The Library of Radiant Optimism for Let's Re-Make the World, and is helping to establish the Midwest Radical Cultural Corridor, in the U.S, a regional alliance of people working with radical visual culture.

8.2

Un espace radical pour l'art à une époque de privatisation forcée et d'autorité des marchés

« La dénaturalisation des relations d'autorité est la première étape vers un imaginaire de la transformation. » (traduction libre)
 - Margaret Kohn, *Radical Space: Building the House of People*

Les espaces qui se disent « alternatifs » ou « parallèles » le sont bien peu s'il ne font que reproduire les modes dominants de production et de diffusion de l'art. C'est la première erreur fatale commise par quiconque ouvre un nouvel espace. C'est aussi pour cette raison qu'il ne faut pas s'étonner de vous voir retirer vos subventions si vous ne faites que récréer une version pas-tellement-commerciale d'un espace commercial. Ce genre de lieu – que ce soit un loft post-industriel décrépi ou un grand cube blanc à l'écart des artères principales – est une contradiction généralement acceptée sans grande réflexion. C'est le type d'espace qui, sans être neutre, s'est développé en suivant une trajectoire historique précise. Le cube blanc est tout aussi lié aux articulations élitistes de la culture qu'aux modes d'échange capitalistes qui réduisent toute créativité à un flux équivalent qui tourne à vide. Ce genre d'espace accueille des œuvres

et des instances d'interactions sociales qui ressemblent en tous points à ceux d'une galerie commerciale. Ils sont donc étonnamment ennuyants et ils nuisent à l'indépendance du lieu en réitérant la mécanique des classes et du capital en échos vides. En fin de compte, l'élitisme des classes et les formes sociales capitalistes sont les forces qui font vaciller le financement des pratiques artistiques marginales et critiques. Vous voulez obtenir un meilleur appui de la part de l'état? Alors, ouvrez un opéra ou une salle pour orchestre symphonique, les étendards du pouvoir établi et du financement public du statu quo. Mais si vous voulez réellement engendrer une nouvelle façon de penser et d'agir, l'espace ou le lieu que vous bâtirez pour l'art doit faire les choses autrement. C'est aussi simple. Il est possible de créer des espaces ou des pratiques artistiques qui soient le reflet direct des changements qu'on espère voir dans l'espace plus vaste de la culture au cœur de laquelle ils s'inscrivent. On n'a besoin d'aucun cadre théorique pour commencer. Ni de financement privé ou public. Ni même de lieu permanent, d'espace fixe.

L'une des objections soulevées propose que c'est exactement ce que les gouvernements néolibéraux espèrent depuis le début pour pouvoir réduire les impôts, les dépenses de l'état et soutenir la privatisation de tout ce qui bouge. Peu importe. Nous devrions bâtir nos espaces sans tenir compte des gouvernements élus. Un espace qui se démarque de la culture dominante et de l'ordre qu'elle impose est tout aussi éloigné de la logique de la privatisation. Ce qui nous sort immédiatement de l'équation néolibérale et des pratiques artistiques inspirées par les modèles d' « entreprenariat » au sens où leur seule existence va à l'encontre de la logique de ces systèmes et entités. Si nous nous limitions à construire des modèles commerciaux, alors en effet, nous ferions exactement ce qu'ils veulent. Mais si nous pouvons créer de nouveaux types d'espaces publics et sociaux qui incarnent la résistance par leur définition même, alors nous menaçons déjà l'autorité dominante. La résistance est d'abord et avant tout spatiale. Elle se déroule dans des espaces spécifiques, dans conditions modulées par la situation locale par des individus qui ont les opinions, la sensibilité politique, le désir et la volonté de la réaliser. La seule existence d'un espace radical est déjà une forme de résistance, et c'est magnifique.

Le monde a besoin de plus d'espaces radicaux. Ce qui n'est pas nécessairement synonyme de mandat politique radical facile à identifier; cela engendrerait une tout autre forme de marginalisation ou d'élitisme. Créer un espace radical, c'est mettre sur pied des lieux qui dénaturalisent les normes de la culture dominante et qui offrent de nouveaux moyens de bâtir la communauté, les relations sociales

et la production artistique. Ce qui implique le développement de formes d'art qui ne répètent pas simplement la logique du marché, voire de la démocratie bureaucratisée. Nous avons déjà trop accepté de limiter notre créativité!

Brett Bloom fait partie du collectif artistique Temporary Services, qui a à son actif deux espaces de diffusion. En 2003, il a contribué à la mise sur pied du centre culturel expérimental Mess Hall à Chicago. Bloom écrit à propos des espaces autogérés depuis plusieurs années; il participe actuellement à un projet de collaboration intitulé The Library of Radiant Optimism pour Let's Re-Make the World, et il contribue au projet américain Midwest Radical Culture Corridor, une alliance régionale d'individus engagés envers une culturelle visuelle radicale.

9.1

A word of caution

The artist is crap. The artist-run center is crap. Artist-run culture is crap.
The artist is genius. The artist-run center is genius. Artist-run culture is genius.

Therefore, crap = genius, and, conversely, genius = crap.

The genius of the artist is his ability to crap on the hand that feeds him.
The genius of the artist is his ability to crap on the hand that feeds him.

The genius of the artist-run space is its ability to crap on the hand that feeds us.
The genius of the artist-run space is its willingness to crap on the hand that feeds us.

The genius of artist-run culture is its desire to crap on the hand that feeds us.
The genius of artist-run culture is its lack-of-fear-of, its I-can-say-anything-I-want-to the hand that feeds us.

A word of caution: beware of mimicking the hand that feeds us.

In Canada: beware of bureaucratization.
In America: beware of acting like rich folk.
For the Canada Council will never respect you for aping their structure: their charitable status, their boards of directors, their hierarchical structure, their

studies, reports and recommendations.
And the rich folk will never respect you for aping their methods: their intense competitiveness, their lawsuits, marketplace manipulations, and lobbying, their willingness to climb on the backs of their fellow man.

Artist-run culture, like an iceberg, is 95% beneath the surface.

Watch for collaborations that remain unfunded, artists groups excluded from the artist-run network, collective projects that escape societal acceptability.
Watch for the perverse, the objectionable, the disgusting, the politically incorrect.
Watch for the stench of the dung heap that we, as artists, are for our society: remember that we are the crap of society.

The artist who smells squeaky-clean is most likely a spy.
The artist-run center that smells squeaky-clean is a zombie interlocutor.
The artist-run culture that smells squeaky-clean is shit.

As one of the three artists of General Idea (1969-1994), **AA Bronson** founded Art Metropole and was actively involved in the development of the Canadian artist-run network. His book "From Sea to Shining Sea" (Toronto: Power Plant, 1987) examines artist-initiated activity from 1946 to 1986. He is currently the Director of Printed Matter, Inc. in New York City.

9.2

Une mise en garde

L'artiste, c'est de la merde. Les centres d'artistes autogérés, c'est de la merde. La culture autogérée, c'est de la merde. L'artiste est génial. Les centres d'artistes autogérés sont géniaux. La culture autogérée est géniale.

Ainsi la merde, c'est du génie et inversement, le génie, c'est de la merde.

Le génie de l'artiste est de savoir chier dans la main qui le nourrit
Le génie de l'artiste est de savoir chier dans la main qui le nourrit.

Le génie des centres d'artistes autogérés est de savoir chier dans la main qui les nourrit.

Le génie des centres d'artistes autogérés est de vouloir chier dans la main qui les nourrit.

Le génie de la culture autogérée, c'est son désir de chier dans la main qui la nourrit.
Le génie de la culture autogérée, c'est ce je-n'ai-peur-de-rien, ce je-peux-dire-ce-que-je-veux à celui qui me nourrit.

Une mise en garde : il ne faut pas singer celui qui nous nourrit.

Au Canada : méfiez-vous de la bureaucratie.
Aux États-Unis : prenez garde de ne pas agir comme les riches.
Parce que le Conseil des Arts ne respectera jamais qui imite sa structure : son statut de bienfaisance, son conseil d'administration, sa structure hiérarchique, ses études, ses rapports et ses recommandations.
Et les riches ne respecteront jamais qui pastiche leurs méthodes : l'extrême compétitivité, les poursuites judiciaires, la manipulation des marchés, le lobbying, la volonté de mettre des bâtons dans les roues de leurs pairs.

La culture autogérée est comme un iceberg : 95 % de sa masse se trouve sous la surface.

Recherchez les collaborations non subventionnées, les groupes d'artistes exclus du réseau autogéré, les projets collectifs qui échappent à l'acceptation sociétale.
Recherchez la perversion, l'inacceptable, ce qui est dégoûtant ou politiquement incorrect.
Recherchez l'odeur des tas de fumier que nous, les artistes, représentons aux yeux de la société : n'oubliez pas que nous sommes la merde de la société.

L'artiste propre propre est probablement un espion.
Le centre d'artiste qui sent propre propre est un interlocuteur zombie.
La culture autogérée qui sent propre propre, c'est de la merde.

Membre du trio General Idea (1969-1994), **AA Bronson** a fondé Art Metropole et a été activement impliqué dans le développement du réseau des centres d'artistes canadiens. Son livre *From Sea to Shining Sea* (Toronto: Power Plant, 1987) porte sur les projets lancés par les artistes de 1946 à 1986. Il est présentement directeur de Printed Matter, Inc., à New York.

10.1

Artist-run centres are like snowflakes, no two are alike

The diversity and variety of ARCs make them a vital resource powering an artistic community with renewable and sustainable energy. They are a foundation and source of artistic practice and development, forever changing and adapting, as are the employees and projects, events and exhibitions that keep on growing, expanding, innovating and changing the art milieu.

Eastern Edge is a centre that barely qualifies as medium size on the CARFAC* scale, yet it is the first, unique and major exhibiting artist-run centre in Newfoundland and Labrador. The challenge is to interact with, network and outreach to a local arts community who are craft, commercial, amateur, professional, theatre, dance, music, sound, film, media and visual based. Even with the geographic challenge related to developing critical programming, 90% of invited artists from outside of the province travel to meet the community as well as visit the cliffs, ocean, wind and fog.

Working with limited resources you try to be everywhere; in municipal, regional, provincial and national advisory committees, associations, advocacy groups, conferences, exchanges, community groups, economic development associations, tourism meetings, craft fairs, fashion shows, film screenings, sound symposiums, fundraisers and openings. You listen to ideas coming from within the community and you generate dialogue, links, and strategies to draw them in and bring them to the larger network.

The energy is addictive, propulsing things forward like growth spurts of extreme learning and satisfaction from months of work when you thought it was going nowhere because the baby steps leading to giant steps are hard to accept and developments, from days filled with meetings, e-mails, writing, discussions and debates, are hard to see.

From organizing a 24 Hour Art Marathon to installing a show, working in an ARC is an intense learning experience, a professional development curve I had never encountered previously; and just as it is a multi-tasking diverse employment, it also offers a myriad of opportunities for the public; openings, exhibitions, artists' presentations, workshops, discussions, and social, economic,

political, relational, aesthetic and philosophical issues and ideas, dreams and problematics.
Let it snow.

* Canadian Artists Representation/Le front des artistes canadiens is an organization that maintains a scale of recommended fees for exhibition and the reproduction of artworks which is widely adopted by museums and galleries in Canada.

Michelle Bush is currently director of Eastern Edge Gallery in St. John's, Newfoundland and is the Atlantic Canada representative on the board of the Artist Run Centres and Collectives Conference. A performance and visual artist with a BFA and MFA from Concordia University in Montreal, Quebec, she has performed and exhibited in galleries and festivals in Canada, New York and Belgium.

10.2

Les centres d'artistes sont des flocons de neige :

il n'y en a pas deux pareils

La diversité des centres d'artistes autogérés en fait une ressource essentielle à la vitalité d'une communauté artistique, qu'ils alimentent d'une énergie durable et renouvelable. Ils sont la pierre d'assise et la source vive du développement des pratiques artistiques; ils sont adaptables et malléables, tout comme le sont leurs employés et les projets, les événements et les expositions qui y ont lieu; ils ne cessent de s'agrandir, d'innover et de transformer le milieu de l'art.

Eastern Edge est un centre d'artistes qui remplit à peine les critères d'un centre de taille moyenne dans les barèmes du CARFAC*, et pourtant, il s'agit de l'unique centre d'exposition autogéré à Terre-Neuve-et-Labrador. Les défis sont d'interagir et de créer des réseaux et des liens de proximité avec une communauté artistique locale réunissant les pratiques de l'artisanat, du commerce, de l'art amateur, de l'art professionnel, du théâtre, de la danse, de la musique, de l'art audio, du cinéma, des nouveaux médias et des arts visuels. Bien qu'une difficulté géographique entre en jeu lorsqu'il s'agit de mettre au point une programmation stimulante, 90 % des artistes en provenance de l'extérieur de la province se rendent sur place pour rencontrer la communauté, voir les paysages escarpés et

profiter de l'océan, des grands vents et du brouillard.

Disposant de ressources limitées, nous tentons tant bien que mal de nous immiscer partout : dans les comités consultatifs municipaux, régionaux, provinciaux et nationaux, les associations, les groupes de pression, les conférences, les centres communautaires, les chambres de commerce, les bureaux de tourisme, les salons d'artisanat, les défilés de mode, les projections de films, les symposiums en art audio, les campagnes de financement et les vernissages. Nous écoutons les idées issues de la communauté en tentant de générer un dialogue, des liens, et des stratégies pour attirer et encourager les citoyens à s'intégrer à un plus grand réseau.

Cette énergie, on en devient dépendant. Elle propulse les choses vers l'avant par de soudaines vagues d'enseignements et de satisfaction formidables surgissant après des mois de travail où tous les efforts semblent vains. En effet, les étapes franchies sont si minimes en comparaison des pas de géant que vous essayez de faire, et il est si facile de perdre de vue le cœur du débat au cours d'une journée remplie de réunions, de formulaires ou de discussions qui tournent à vide.

Les centres d'artistes sont des lieux d'apprentissage intenses. Entre l'organisation d'un marathon d'art de 24 heures et l'installation d'une nouvelle expo, les occasions de croissance personnelle et professionnelle y sont inégalées. Ils offrent des emplois variés où l'on touche à tout, dans un milieu qui déploie une panoplie d'activités pour le public : des vernissages, des expositions, des causeries avec les artistes, des ateliers, des discussions sur divers enjeux, des aspirations ou des problématiques philosophiques, économiques, politiques, relationnelles et esthétiques.
Que les centres d'artistes fassent boule de neige.

* Canadian Artists Representation / Le front des artistes Canadiens est une organisation qui maintient des barèmes minimaux de cachets et de droits d'exposition ou de production à remettre aux artistes tout en veillant au respect de l'acquittement des droits de reproduction; la majorité des musées et galeries canadiens respectent les recommandations du CARFAC.

Michelle Bush est directrice de la Eastern Gallery à Saint John's, Terre-Neuve, et elle représente la région atlantique pour le conseil d'administration de la Conférence des collectifs et des centres d'artistes autogérés. Artiste de la performance et des arts visuels, elle est titulaire d'un baccalauréat et d'une maîtrise en beaux-arts de l'Université Concordia, à Montréal. Elle a présenté ses performances et ses œuvres dans des galeries et festivals au Canada, à New York et en Belgique.

The concept of "artist-run" will not outlive its usefulness so long as it realizes the transgressive potential that it holds within an increasingly professionalized and conformist art world. Here lies the real strength of artist-led initiatives, to propose meaningful and radical alternatives to the established art system.

– 44 Jens Hoffmann

11.1

It's hard not to question your faith in art these days. Artists are making art to sell instead of making art for themselves and their communities. They base their success on market value and are more concerned with their careers than their art. Art schools are producing investments instead of contributions to society. Influential collectors treat artists like stocks, ruining emerging artists' careers. Museums' main concern is attendance and artist-run centres are programming to satisfy their funders instead of engaging their public. But although it seems like art has lost its way there are a couple of models that are still fighting the good fight. One of those organizations is Creative Growth.

Since 1974, Creative Growth (Oakland, CA) has been working with developmentally, physically, mentally and emotionally disabled people. What's important about Creative Growth isn't the fact that the artists have disabilities; it's their attitude. Everyone there makes art for the right reasons. Staff and volunteers do an amazing job ensuring their clients can focus on those reasons. Nobody has to cold-call curators, apply for grants, or consider what has or hasn't been done. As a result, the art produced is some of the most sincere, purely creative work out there.

Inspired by Creative Growth, I want to propose a new gallery model: a not-for-profit, artist-directed commercial gallery. This single vision organization would select artists based on work alone. The focus of the N4P$G would be to launch stable, long-term careers, and if and when the artist moves on to other dealers, would step aside without concern for losing money on "an investment." By eliminating commercial gain, the organization can truly focus on facilitating artists' careers.

N4P$G is a utopian model indeed. What we need now is to create a dialogue about new alternatives for the creation and dissemination of art, where artists can focus less on navigating increasingly bureaucratic and market-driven systems, and more on their practices.

Paul Butler (b. 1973) has a varied practice that includes exhibiting his own work, (most recently a solo exhibition at White Columns, NYC); hosting the Collage Party (a touring experimental studio) and directing the operations of othergallery.com (a nomadic commercial gallery). He has overseen Collage Parties all over North America and Europe

including Berlin, London, Los Angeles, New York and Toronto. Butler is also the founder of theuppertradingpost.com – a non-profit invitational site devoted to facilitating art trading. http://www.theotherpaulbutler.com

11.2

Il est difficile de ne pas remettre notre foi en question par les temps qui courent. Les artistes font de l'art dans le but de vendre plutôt que pour leur propre épanouissement et celui de leurs communautés. Ils mesurent leur succès en fonction de la valeur marchande et se montrent plus préoccupés par leurs carrières que par leur démarche artistique. Les écoles d'art produisent des investissements plutôt que des contributions à la société. Les collectionneurs d'influence détruisent les carrières d'artistes émergents en traitant les artistes comme des actions. Les musées se soucient principalement des statistiques de fréquentation et les centres d'artistes autogérés prévoient leur programmation pour plaire à leurs subventionnaires plutôt que de veiller à engager le public. Bien qu'il semble que l'art ait perdu son chemin, il y existe néanmoins quelques organismes modèles qui luttent pour sa rédemption. Creative Growth est l'exemple par excellence.

Depuis 1974, Creative Growth (à Oakland, en Californie) est au service des individus souffrant d'insuffisances physiques, mentales et affectives. Ce n'est pas le fait que les artistes soient handicapés qui intéresse Creative Growth, mais plutôt leur attitude. Tous ceux qui y font de l'art sont motivés par des intentions louables, et une équipe remarquable de personnel et de bénévoles s'assure que les clients peuvent se consacrer à développer ces intentions. Personne n'a à solliciter de commissaires, ni à envoyer des demandes de subventions, ni à faire le bilan de ce qui a été fait ou non. Par conséquent, la production artistique de Creative Growth est exceptionnellement sincère et authentique.

À l'image de Creative Growth, je voudrais proposer un nouveau modèle de galerie : une galerie commerciale, mais gérée par les artistes et sans but lucratif. Cet organisme à mandat unique choisirait les artistes en fonction de leur travail seulement. Le but de la galerie N4P$G serait de lancer des carrières artistiques stables et à long terme. Lorsque les artistes seraient prêts à évoluer vers d'autres marchands d'art, N4P$G ne se soucierait pas de perdre son investissement. En éliminant l'aspiration aux gains capitaux, l'organisme pourrait plus facilement

aider les artistes à préparer leurs carrières.

La galerie N4P$G est effectivement un modèle utopique. À l'heure actuelle, il faut entamer la discussion sur les nouvelles possibilités de création et de diffusion d'art, pour que les artistes puissent se concentrer davantage sur leur travail sans se préoccuper des systèmes de plus en plus bureaucratiques et commerciaux.

Paul Butler, né en 1973, a une pratique artistique variée où il expose ses propres œuvres (récemment, il a eu une exposition individuelle à White Columns, NY), organise des soirées de collage (un atelier itinérant expérimental) et gère la othergallery.com (une galerie commerciale nomade). Il a supervisé des soirées de collage partout en Amérique du Nord et en Europe, entre autres à Berlin, Londres, Los Angeles, New York et Toronto. Butler est également fondateur du site sans but lucratif theuppertradingpost.com, un lieu ouvert dévoué à la médiation du troc commercial de l'art. http://www.theotherpaulbutler.com

12.1

La création artistique et les centres d'artistes autogérés : sont-ils au centre ou à la périphérie? Au service de l'ordre établi ou survivant à la marge?

À voir la réalisation de projets d'aménagement urbain comme le Quartier des spectacles, on pourrait croire que l'art est à protéger dans des quartiers spécialisés. D'autres exemples : le Technopole, le Quartier de l'histoire, le Quartier international. La création artistique en elle-même est-elle devenue une espèce en voie de disparition? Ou encore, est-elle réservée aux touristes visitant une ville? On a pu constater que Le Corbusier et le CIAM avaient tort en voulant diviser la ville selon des fonctions, en créant des lieux dédiés à la résidence, au travail, au loisir. De ce type de planning, des déséquilibres urbains sont survenus, sans compter l'augmentation des problèmes de circulation automobile...

En constatant la création du Quartier des spectacles dans la ville de Montréal, on pourrait aussi supposer une volonté de l'administration publique de concentrer les arts et la culture dans un district, concentration qui favorisera

un accroissement du tourisme, une augmentation de la valeur immobilière, et à la longue, une augmentation du prix des billets d'entrée. Il n'y a pas de tort à profiter d'une scène artistique vibrante pour attirer des touristes, mais il faut aussi en préserver l'accès aux populations locales, non seulement au centre-ville, mais aussi dans les quartiers. Au lieu de « démocratiser la culture », je crois plutôt qu'on « touristise » la culture.

Où se situe le centre d'artistes autogéré dans tout ça? Pour commencer, je crois que l'artiste a perdu sa place dans nombre de centres d'artistes canadiens. Les idées de rassemblement, de discussion, de négociation, d'intégration des jeunes artistes semblent s'être effritées au nom d'un fonctionnement efficace, d'une professionnalisation d'ordre bureaucratique et d'une diffusion digne des musées établis.

Ce qu'est ma conception d'un centre d'artistes autogéré, d'un artist-run centre? Un club social. Un groupe de recherche et d'exploration. Un groupe communautaire. Un centre de diffusion, de création, de production et de résidences géré par des artistes, avec un accent sur les pratiques en marge de celles encouragées par le mainstream et le marché de l'art. De toute façon, ne faut-il pas, aujourd'hui, soutenir l'évolution des pratiques qui, demain, prendront leur place dans le marché de l'art? Pour récupérer le vocabulaire économique, les centres d'artistes autogérés seraient le secteur « recherche et développement » des arts visuels, de l'interdisciplinarité, de l'art public.

Gardons les recettes pour la cuisine! Le centre d'artistes autogéré possède cette marge de manœuvre que n'ont pas les musées, les maisons de la culture et les centres d'art municipaux, soit celle de pouvoir (se) réinventer continuellement, d'aider à préciser les discours et les pratiques d'artistes, d'accorder aux arts un rôle plus large que l'exploration esthétique en vase clos, et d'intervenir directement et indirectement dans l'administration de la chose publique (*res publica*).

Jean-Pierre Caissie, DARE-DARE, Centre de diffusion d'art multidisciplinaire de Montréal.

12.2

Artistic creativity and artist-run centres:

at the centre or the periphery? Serving the established order or

surviving at the margins?

With the emergence of the urban planning practice of labeling districts like the Arts and Entertainment District, one might think that art needs to be protected as a specialized neighbourhood. We can imagine other examples: the Technopole, the History District, the International Quarter. Has artistic creation in itself become an endangered species? Or, is this naming of neighbourhoods merely for the benefit of tourists visiting a town? It has been said that Le Corbusier and CIAM were wrong in wanting to divide the city in terms of function, creating sites dedicated to home, work and leisure. In that type of planning, urban imbalances occurred, to say nothing of the increase in automobile traffic problems...

In considering the creation of the Arts and Entertainment District in the City of Montreal, one assumes that the city administration wants to concentrate arts and culture in one district, that concentration will increase tourism, leading to increases in the value of real estate, and in the long run, increases in the price of admission. There is no harm in taking advantage of this – a vibrant arts scene that attracts tourists – but we must also preserve local access, not only downtown, but also in outlying neighborhoods. Instead of "democratizing" culture, I believe this labeling trend "touristizes" culture.

Where is the artist-run centre in all this? To begin with I think artists have lost their place in a number of Canadian artist-run centres. Gathering ideas, discussion, negotiation, engagement with young artists seem to have eroded in the name of efficiency: professional, overly bureaucratic systems more characteristic of established museums.

What is my idea of the artist-run centre? A social club. A group for research and exploration. A community group. A centre for dissemination, creation, production and residences managed by artists, with a focus on practices that are on the margins of the mainstream and the art market. In all cases, shouldn't we be

supporting today the development of practices that tomorrow will take their place in the art market? In the language of economics, the artist-run centres would be the "research and development" sector of the visual arts, interdisciplinary studies and public art.

There is no fixed recipe! The artist-run centre has a flexibility that museums, art centres and municipal galleries don't, a power to continuously renew itself, helping articulate discourses and artistic practices, giving the arts a broader role than isolated aesthetic exploration, and intervening directly and indirectly in the public realm (*res publica*).

Jean-Pierre Caissie, DARE-DARE, Centre de diffusion d'art multidisciplinaire de Montréal.

13.1

1. Qu'est-ce qui vous intéresse le plus dans la culture des centres d'artistes en ce moment?
La fraîcheur et la qualité des productions artistiques libérées des exigences mercantiles ainsi que et l'enthousiasme et la variété du/des public(s).

2. Quelle est la programmation la plus audacieuse que vous ayez vue récemment?
Notre ambition n'est pas d'être plus ceci ou plus cela, mais d'être fidèle à la liberté des artistes. Prochainement à Candyland, Mari Kretz exposera une machine à fouetter en « hommage » aux peines infligées aux homosexuel(le)s dans certains coins du monde.

3. Quel est le plus grand défi pour le milieu des centres d'artistes, aujourd'hui?
De trouver les moyens de réaliser de grandes choses sans faire de concessions sur la qualité et le contenu des œuvres. Mais les entreprises et les acteurs politiques ont souvent d'autres intérêts et d'autres visions que nous.

4. Est-ce que la notion « d'autogestion » est devenue obsolète? Sinon, pourquoi?
Non, voir plus haut.

5. Quelle est la plus grande force de notre milieu?
L'amour, l'amitié, la fraternité dans le meilleur des cas.

6. Comment la culture des centres d'artistes affecte-t-elle le milieu culturel en général?

Ce que je peux dire sur notre « centre d'artistes autogéré » ne saurait embrasser la multitude de démarches « indépendantes » de gens qui ont choisi de s'exprimer par le biais de l'art contemporains. Au sein de la quinzaine de personnes qui font vivre Candyland et le HAP, je ne peux apporter que mon point de vue personnel. En tant qu'individu, je suis très heureux de faire partie d'un tel groupe, de profiter des compétences diverses de chacun de ses membres et d'être confronté à autant de sensibilités différentes lors de nos projets communs. Il me semble que le mythe de l'artiste en tant que « personnalité géniale » a vécue. Les artistes et l'Art ont tout à gagner dans la mise en commun des forces et des idées. L'existence de groupes « indépendants » et forcément flatteur pour les institutions qui y voient des pépinières exploitables à l'occasion. Mais il faut remarquer qu'aucun de ces milieux n'est hermétique. Bien souvent, ils s'appuient l'un sur l'autre.

* HAP est l'acronyme du Hammarby ArtPort. http://www.hammarbyartport.com/

De **Candyland,** à Stockholm http://www.candyland.se
Meilleurs voeux, Andreas Ribbung et Jean Ploteau

13.2

1. What interests you most about artist-run culture at this moment?
The freshness and the quality of the art produced outside of pressures of the market, and the enthusiasm and variety of the audience(s).

2. Which is the most innovative programming you have seen recently?
Our ambition is not to be "more this" or "more that" but to stay true to the goal of free expression of artists. For example, we will soon be exhibiting Mari Kretz's whipping machine, a "homage" to the persecution of homosexuals in different parts of the world.

3. What is the greatest challenge for artist-run spaces today?
To find the means of carrying out big projects without making concessions on quality or content. But business and political players often have other interests and other visions than we do.

4. Has the concept "artist-run" become obsolete? If not, why not?
See above.

5. What is the greatest strength of our artist-run milieu?
At our best: love, friendship, fraternity.

6. How does artist-run culture affect the larger cultural melieu generally?
All I can say about our particular centre is that we can't embrace the multitude
of "independent" ways people make contemporary art. There are about fifteen
people who make Candyland and the HAP* work; I can only give my personal
point of view. Personally, I am very happy to be part of this group, to benefit
from the unique talents of other members and to be exposed to many different
sensibilities in our collective projects. It seems to to me that the myth of the
artist as "genius" is obsolete. Artists and art have much to gain by the pooling of
forces and ideas. The existence of "independent" groups is necessarily beneficial
for art institutions for which they function as exploitable seedbeds. We have to
acknowledge that no milieu is isolated. Most often they are overlapping.

*HAP is the Hammarby ArtPort http://www.hammarbyartport.com/

From **Candyland** in Stockholm http://www.candyland.se
Best regards, Andreas Ribbung and Jean Ploteau

14.1

Proposition: over coffee, an artist tells me that he dislikes institutions, and
intends to work outside them.

I think I've heard this before. I note that he is male.

Thought: why would an artist work outside an institution?
A second thought: how could an artist work outside an institution?

Such apparently simple, looping thoughts inevitably lead back to definition – and
here the ground gets tricky. Let's say that an artist is only an artist because a
sufficiently knowledgeable group has consistently applied the term to them in
reviewing the relevance of their work to the history of art practices. We can, for

brevity's sake, call this group an institution, though it can, and will, take many descriptive forms – artists, curators, critics, art historians, dealers, and so on.

Of course there are many to whom the term is loosely applied, meaning they have made something that looks like art, or is claimed to be art. They may very well merit the definition of artist, but that must remain contingent on the test of consistency.

The issue that need not be addressed here – whether the work reviewed is of any consequence, artist or not – is another matter.

Let's say, then, that an artist, meriting the term, wishes to work outside an institutional structure – to self-organize, one might say. But why would they, when by definition they cannot – since they are defined as artists only through the intervention of the institution? Leave aside the fact that artists are also people, and do the various things people do – renovate, collect stamps, whatever. As artists, in their role as artists, they must work – whether they like it or not – only through the institution. And this fact will not change.

Ian Carr-Harris is a Toronto-based artist familiar with inscription into institutionalized practices. These include exhibiting structures, award structures, academic and publication structures. He is currently Board President of ccca.ca, a web-based institution, and is represented by the Susan Hobbs Gallery http://www.susanhobbs.com.

14.2

Proposition de départ : je prends un café avec un artiste qui affirme détester les institutions, et qui me dit qu'il a l'intention de travailler sans elles.

Je connais la chanson. Je remarque que c'est un homme.

Une pensée : pourquoi un artiste voudrait-il travailler à l'extérieur des institutions? Une deuxième pensée : comment un artiste peut-il travailler à l'extérieur des institutions?

Ces pensées en boucle, en apparence simples, me ramènent à une définition, et c'est là que ça se corse. Disons qu'un artiste est artiste uniquement parce qu'un

groupe de personnes assez intelligentes a régulièrement utilisé ce terme en parlant de son travail dans une perspective historique des pratiques artistiques. Dans un esprit de concision, nous appellerons ce groupe l'« institution » quoiqu'il puisse adopter divers visages : artistes, commissaires, critiques, historiens de l'art, galeristes, etc.

Bien sûr, on utilise le mot artiste assez librement; ainsi, certaines personnes créent quelque chose qui ressemble à de l'art, et elles s'affirment comme artistes. Ces individus méritent peut-être en effet de se faire appeler artistes, mais ils doivent passer le test de la constance.

Le problème qu'il n'est pas nécessaire d'aborder ici est de savoir si les œuvres de l'artiste en question – qu'il soit artiste ou non – ont un intérêt : c'est une tout autre discussion.

Alors, disons qu'un artiste qui mérite ce nom espère travailler à l'extérieur des structures institutionnelles; s'organiser seul, en quelque sorte. Est-ce possible, étant donné que, par définition, son statut d'artiste existe uniquement grâce à l'intervention de l'institution? Oublions que les artistes sont également des individus, et qu'ils font ce que les gens font – des rénovations, de la philatélie, peu importe. En tant qu'artistes, leur rôle est de travailler, que cela leur plaise ou non, par l'intermédiaire de l'institution. Cela ne changera jamais.

Ian Carr-Harris est un artiste qui vit et travaille à Toronto dont la pratique s'inscrit dans le parcours institutionnel, c'est-à-dire les structures d'exposition, de remise de prix, de publications et du milieu universitaire. Il est présentement président du conseil d'administration de la ccca.ca, une institution Web, et son travail est représenté par la Susan Hobbs Gallery. http://www.susanhobbs.com.

15.1

Poking the eye that sees us

Canada is fairly unique among multi-ethnic, post-industrial nations for its official understanding of difference in terms of "visible minorities." Attributes such as skin colour, gender, and able-bodiedness comprise some allegedly equivalent coordinates of a grid for identifying (among) citizens – the "majority," by contrast

and extension, invisible or less visible on this map. Perhaps because vision is both so privileged and so vexed in our national cultural-political framework, questions regarding minority representation and participation in the visual and media arts invoke a broader context or construction of visibility per se.

While editing a recently published anthology on Asian Canadian independent film and video, I was struck by the ambivalence in and across artists' descriptions of their relationships with organizations such as the National Film Board, the Canada Council for the Arts, provincial arts councils, and the Canadian Broadcasting Corporation. At the same time that these bodies are recognized for their invaluable support, it would also seem understood that they have arranged and circumscribed the field of possibilities; shaped governing norms for participation in regional and national art-making enterprises; and, in the case of film and video, laid down some predetermined steps by which members of pre-identified groups can ascend to onscreen visibility. To a significant extent, certain film and video artists are thus seen before they are or can be seen on screen, in a process whereby the promotion of the work of "visible minorities" could be said to "minoritize" them, or render them visible as minorities, again or in the first place.

Both outside and inside, anti- or extra-institutional and institutionally dependent, artist-run centres have worked as crucial yet paradoxical alternatives or supplements to this kind of closed circuit, exposing yet also compensating for what totalizing structures may lack. A reductively, speciously all-inclusive notion of Canadian multiculturalism can look to the margins it proliferates for signs that all is well and all are accounted for. As several contributors to the Asian Canadian film anthology note, it is widely, complacently assumed that minority film and media artists have their ARCs and community festivals, their own small, safe places in which to make and display their work. At the same time, the true sign of arrival and success continues to be regarded as the "maturation" or "graduation" of a minority artist to a mainstream, one that would seem unmarked racially or otherwise if only by virtue of comparisons with the "niche" production and exhibition channels. It's a double un-blind sort of double-bind.

What makes the mainstream the mainstream, or the majority the majority, if not the self-arrogation and exercise of the power to see (as if) without being seen? Is it possible to return and refute the (voyeuristic, panoptical) gaze? From funding applications to programming decisions, minority-focused ARCs in Canada make complex and contradictory bids for recognition in disproportionate economies of sight. But at once over- and under-visible, these ARCs and the artists they nurture

and represent might help us to envision difference differently, off the radar, off the map.

Elaine Chang is the editor of *Reel Asian: Asian Canada on Screen* (Toronto: Coach House Books, 2007) and teaches contemporary literary and cultural studies at the University of Guelph.

15.2

Crever l'œil qui nous voit

Le Canada se distingue parmi les nations multiethniques et post-industrielles pour sa compréhension de la différence en matière de « minorités visibles ». Les attributs tels que la couleur de la peau, le sexe et la capacité physique constituent quelques coordonnées soi-disant équivalentes d'une grille servant à identifier (parmi) les citoyens, la « majorité », par contraste et par extension, invisible ou moins visible sur cette carte. Peut-être parce que la vision est à la fois si privilégiée et épineuse dans notre cadre politico-culturel national que les questions en matière de représentation et participation de la minorité dans les arts visuels et médiatiques évoquent un plus grand contexte ou une tout autre construction de la notion de visibilité.

Pendant l'édition d'une anthologie sur les films et vidéos canado-asiatiques indépendants parue récemment, j'ai été surprise par l'ambivalence que l'on retrouve dans les descriptions des artistes sur leurs relations avec les organismes tels que l'Office national du film, le Conseil des Arts du Canada, les conseils des arts provinciaux et la SRC. Bien que ces organismes soient reconnus pour leur soutien inestimable, il semblerait aussi qu'ils aient limité le spectre des possibilités; qu'ils aient fixé les normes régissant la contribution aux entreprises de production artistique régionales et nationales; et, dans le cas du film et de la vidéo, qu'ils aient établi d'avance certaines étapes que les membres de groupes préalablement identifiés peuvent suivre pour obtenir une visibilité à l'écran. Par conséquent, certains artistes travaillant avec le film et la vidéo sont vus avant d'être ou de pouvoir être vus à l'écran à cause d'un processus par lequel la promotion du travail des « minorités visibles » souligne leur minorité ou les rend visibles comme minorités, de nouveau ou en premier lieu.

Les centres d'artistes autogérés, ceux qui existent à l'extérieur et à l'intérieur,

ceux qui sont anti ou extra-institutionnels et institutionnellement dépendants, ont agi à comme solutions de rechange ou suppléments essentiels, mais paradoxaux, à cette sorte de circuit fermé, s'exposant tout en compensant également pour ce qui peut manquer aux structures totalisatrices. Une notion globale du multiculturalisme canadien à la fois minimaliste et étendue peut observer les marges qu'elle prolifère pour capter les signes qui indiquent que tout va bien et que tout est pris en compte. Comme plusieurs collaborateurs de l'anthologie sur les films canado-asiatiques l'ont remarqué, il est largement et complaisamment entendu que les artistes de la minorité travaillant avec le film et la vidéo ont leurs CAA et festivals communautaires, leurs propres petits endroits sécuritaires dans lesquels ils créent et exposent leur travail. Parallèlement, le véritable indice d'une carrière prospère et d'un succès affirmé d'être considéré comme la « maturation » ou la « promotion » de l'état d'artiste minoritaire vers l'artiste populaire; un artiste qui ne paraîtrait pas marqué par sa race, ou qui le serait seulement en vertu des comparaisons avec les voies de production et d'exposition d'un créneau. Il s'agit d'une sorte de double non-aveuglement d'un double lien.

Qu'est-ce qui fait qu'une tendance devient populaire, ou que la majorité devient majoritaire, si ce n'est l'autorevendication et l'exercice du pouvoir d'observer sans être vu? Est-il possible de renvoyer et de réfuter le regard (voyeur, panoptique)? Des demandes de financement aux décisions de programmation, les centres d'artistes centrés sur les minorités au Canada font des offres complexes et contradictoires pour la reconnaissance en vue de faire une économie disproportionnée de visibilité. Mais à la fois trop et pas assez visibles, ces centres d'artistes et les artistes qu'ils soutiennent et représentent peuvent nous aider à imaginer la différence autrement, en dehors des sentiers battus.

Elaine Chang est l'éditrice de *Reel Asian: Asian Canada on Screen* (Toronto: Coach House Books, 2007) et enseigne la littérature contemporaine et les études culturelles à l'Université de Guelph.

16.1

Je crois que les centres d'artistes ont constitué un moment important dans la vision d'un art expérimental, si ce mot peut encore avoir une valeur quelconque de nos jours, car à un moment donné ils ont constitué des espaces où toutes les

formes d'art nouvelles se sont manifestées. En ce sens, ils ont été instrumentaux à une évolution du public et des institutions, car avec le temps, les galeries d'art publiques se sont elles aussi intéressées à cette forme d'art et à cette approche nouvelle au point où de nos jours, il est assez difficile de tracer une ligne de démarcation entre les diverses institutions intéressées à la diffusion de l'art. Je crois que cette approche a fortement contribué à créer une crise car les mandats se sont quelque peu embrouillés avec le temps. Il y eut un temps où l'art de la performance ou de l'installation nécessitait une attention particulière tant au niveau des cachets que des manières de procéder, mais de nos jours même les musées se sont ralliés derrière ces nouvelles pratiques. Ceci dit, je crois toujours à la nécessité des centres d'artistes en autant qu'ils sachent innover, informer et même provoquer le public pour le rendre conscient de la nature diverse et évolutive de l'art contemporain. Sans vouloir mettre de l'avant une notion de l'art expérimental pour le simple fait de l'expérience, il est important de reconnaître que les centres d'artistes nous ont souvent convaincu de la fonction irremplaçable de l'art comme discours régénérateur d'une société.

Herménégilde Chiasson est né à Saint-Simon (N.-B.) en 1946. Il est titulaire d'un doctorat en esthétique de l'Université de Paris-Sorbonne ainsi que d'un diplôme de maîtrise en beaux-arts de la State University de New York. Trois des dix ouvrages qu'il a fait paraître ont été finalistes pour le prix du Gouverneur général; leur auteur fut lauréat de la prestigieuse récompense dans la catégorie poésie en 1999. Herménégilde Chiasson habite Grand Barachois, à proximité de la rivière Kouchibouguac. Il occupe actuellement le poste de lieutenant-gouverneur de la province du Nouveau-Brunswick et il enseigne à l'Université de Moncton.

16.2

I think that the artist-run centres have made an important contribution to experimental art, if that term still has any value today, because at one time they provided spaces where all forms of new art arose. They were instrumental in changing the public and institutions over time because the public galleries themselves are now also interested in this art form and this new approach, to the point where today it is somewhat difficult to draw a dividing line between the different kinds of art institutions. I believe this situation has precipitated a crisis because the mandates have become more confused over time. There was a time when performance art or installation required special attention, both in terms of recognition and in the ways they are produced, but nowadays even museums

have rallied behind these new practices. Having said that, I still believe in the necessity of the artist-run centres insofar as they know how to innovate, inform and even provoke, to make the public aware of the diverse and evolving nature of contemporary art. I don't want to put forward a concept of experimental art based soley on my own experience, but it is important to recognize that the artist-run centres have often reminded us how irreplaceable art is in stimulating discourse within a society.

Herménégilde Chiasson was born in St-Simon, N-B, in 1946. He has a PhD in esthetics from the Sorbonne in Paris and a Masters in Fine Arts from the State University of New-York. He has published ten books, three of which have been shortlisted and finally won the Governor General's Award for poetry in 1999. He lives in Grand Barachois, close by the Kouchibouguac River. He is the current Lieutenant-Governor of New Brunswick and a professor at Université de Moncton.

17.1

Artist-run centre programming committee meetings can be brutal affairs. There is the pressure to be kind, the pressure to concede, the pressure to come up with a program that is meaningful and demonstrative towards some mandate, and the pressure to follow democratic principles.

It is misguided to think that democratic practices result in all parties walking away satisfied, and artist-run centre models that try to curate by consensus prove this riddled mistake in the most unfortunate way. The trouble with a consensus model of programming is that it continually goes back to the median as a point of reference. Democracy – if that is a system we choose to value and live by in earnest – is about continual disagreement, not satisfaction. And because of this, some amazing disputes, fistfights even, can erupt during otherwise stately programming meetings.

Taking this kind of dissatisfaction into account, it would be erroneous to consider that ARCs represent "their" community. Any cultural institution should be receptive to the thoughts of citizens, but the endeavor to be all things to all people is not a fruitful one. Ameliorative ambitions must be balanced by the admission that the very communities that ARCs try to reach out to – student bodies, artists, underprivileged residents, that "general public" – might be totally

disinterested or even hostile towards the objectives of an art space that means to impose its own values.

The upside: artist-run centres have produced some of the most meaningful situations for production of work and experimentation in the last decades. Our ransom due: to welcome dissent and fury to the process of programming and exhibiting art in artist-run centres.

Mark Clintberg is an artist, writer and curator based in Montreal. His writing has been published in Canadian Art, Border Crossings, The Art Newspaper, Arte al Dia International and BlackFlash. Currently Clintberg is completing his Master's in Art History at Concordia University.

17.2

Les réunions des comités de programmation des centres d'artistes autogérés peuvent s'avérer tumultueuses. La pression est intense à tous les niveaux : il faut être gentil et faire des compromis, il faut déterminer une programmation qui soit intelligente et qui respecte les objectifs d'un mandat donné tout en adoptant une démarche démocratique.

La démocratie ne satisfait pas tout un chacun. Les exemples de centres d'artistes qui tentent d'élaborer une programmation par voie de consensus sont la triste preuve de cette erreur déplorable. La programmation par consensus pose un problème sérieux, car elle tourne invariablement autour d'un point médian. La démocratie – si c'est là le système que l'on adopte dans l'absolu – donne lieu à plus de désaccords que de satisfaction. C'est pourquoi des disputes incroyables, et même des batailles, peuvent survenir lors des réunions cérémonieuses des comités de programmation.

En tenant compte de cette insatisfaction, il serait faux de croire que les centres d'artistes sont à l'image de « leur » communauté. Bien sûr, toute institution culturelle se doit d'être à l'écoute des opinions de ses citoyens, mais à force de vouloir plaire à tout le monde, on ne crée rien de bon. Dans leur volonté de s'améliorer, les centres d'artistes doivent admettre qu'il est possible que leurs communautés phares (les étudiants, les artistes, les résidents défavorisés, le grand public) soient entièrement indifférents, voire hostiles, aux objectifs d'un

espace artistique qui cherche à imposer ses propres valeurs.

D'un point de vue plus positif, au cours des dernières décennies, les centres d'artistes ont également donné lieu à certaines situations des plus signifiantes pour la production d'œuvres ou d'expérimentations artistiques. La morale de l'histoire : il ne faut pas hésiter à accueillir la polémique et la colère dans le processus de programmation et d'exposition des centres d'artistes autogérés.

Mark Clintberg est un artiste, écrivain et commissaire vivant à Montréal. Ses articles ont été publiés dans les revues Canadian Art, Border Crossings, The Art Newspaper, Arte al Dia International et BlackFlash. Il termine actuellement son diplôme d'études supérieures en histoire de l'art à l'Université Concordia.

18.1

Artist-run centres developed to exhibit what at the time was unmarketable and in so doing became the elitist arbiters of a contemporary taste based on a reputation for taking risks and initial support of those who went on to become academics and international art stars (and therefore the default judges of what constitutes good art). Undoubtedly without their presence we'd be culturally poorer, yet today the artist-run centres have become part of an economic system of which they're in denial.

Because artists have always depended on the patronage of the rich, the artist-run centres have become essential within the overall art system, arguably the only "dealer" that really matters to patrons. To have any sense of artistic legitimacy in Canada – the type that gets you bought by institutions – one needs to somehow be affiliated with an artist-run centre.

Today's art institution will buy based on a trendiness they equate with aesthetic and cultural merit, and their purchases perpetuate the artist's delusion that they matter in some grander context, even while their piece lies in a crate in storage. Had they sold to a private patron they could at least watch as this person re-sells their work to another rich person or to an institution looking for a piece of trendy action on someone once overlooked. The seller does this to a potentially large profit, a share of which the artist won't see.

Because artist-run centres are staffed by a relatively small network of professionals, they've unfortunately become nests of nepotism. How many young artists new to the system send off packages bi-annually only to watch the exhibition calendar fill up with "curated" shows featuring artists who are friends with staff and board members? This is exacerbated by allegiances to obsolete ideas and aesthetic ideologies which result in shows of boring work weakly justified with poorly written brochure essays. The fortunate thing is that every five years an artist-run centre is populated by a new generation of staff, exhibiting artists and board members. This makes them highly adaptable to changing cultural conditions and perpetually reformable.

Timothy Comeau is an artist and writer living in Toronto. In 2004 he began the website Goodreads.ca which tracks developments of ideas on the web. http://www.goodreads.ca

18.2

Les centres d'artistes autogérés ont évolué en exposant des œuvres dont la mise en marché était impossible au moment de leur production. Ainsi, en prenant des risques et en offrant un soutien de premier ordre aux individus qui allaient devenir les grands penseurs et les vedettes du milieu (et, par défaut, les juges de ce qui est bon ou mauvais en art), ils se sont bâti une réputation qui leur a valu d'être les arbitres élitistes des prédilections contemporaines. De toute évidence, sans les centres d'artistes, nous n'aurions pas la richesse culturelle d'aujourd'hui, et pourtant, ceux-ci refusent d'admettre leur participation à un système économique.

Les artistes ont toujours été dépendants du système de mécénat, et les centres d'artistes sont devenus essentiels à leur fonctionnement puisqu'ils incarnent le seul intermédiaire d'importance aux yeux du bienfaiteur. Au Canada, la légitimité artistique (celle qui vaut à l'artiste une acquisition de la part d'un établissement) passe nécessairement par le centre d'artistes.

Les établissements artistiques de notre époque achètent des œuvres en fonction d'une mode qu'ils confondent avec le mérite culturel ou esthétique, perpétuant auprès des artistes la fausse illusion qu'ils ont une importance quelconque dans un contexte plus vaste, alors que leur œuvre est entreposée dans le fond d'une caisse dans un dépôt noir. Si l'artiste avait vendu cette même œuvre à un mécène, il aurait au moins pu la voir circuler par voie de revente à un autre mécène ou à

un musée, à la recherche d'une œuvre à la mode créée par un individu qui aurait jadis été ignoré. Bien sûr, le vendeur empoche des profits étonnants dont l'artiste ne verra jamais la couleur.

N'ayant généralement accès qu'à un bassin plutôt restreint de professionnels, les centres d'artistes sont malheureusement devenus des repaires de népotisme. Combien de jeunes artistes fraîchement débarqués dans le réseau préparent religieusement leurs demandes semestrielles pour finalement voir les calendriers des centres d'artistes se remplir de projets de « commissariat » mettant en vedette les amis des employés et du conseil d'administration? Une réalité exacerbée par une fidélité en des idées obsolètes et des idéologies esthétiques qui finissent par donner des expositions ennuyantes et mal justifiées, accompagnées de dépliants farcis de mauvais textes. Heureusement, tous les cinq ans, les centres d'artistes voient leur population renouvelée par une nouvelle génération d'employés, d'artistes et de membres du conseil, ce qui les rend malléables et adaptables aux conditions culturelles en perpétuelle transformation.

L'artiste et écrivain **Timothy Comeau** vit et travaille à Toronto. En 2004, il a lancé le site Web goodreads.ca, où il suit le déploiement des idées dans le Web. http://www.goodreads.ca

19.1

The artist-run space has a responsibility to bravely cut new paths across risky, heart-stopping territory. To draw attention to the physical knowledges contained in new uses of existing spaces by artists working on the margins of the commercial sector. To occupy forgotten sites, economically unviable buildings, and reconfigure them to create new playgrounds for necessary critical thinking.

slang hybrid shapes transgressing and fluctuating; sidelines marginalized yet clinging onto emerging residue; fringe dwellers, tree huggers, jay walkers – pumping vessels through to pulsating arteries; transverse oblong shapes cutting crisscross along capillaries straight to the heart

(gang is gung is geng)

At crucial times, main roads are made functional by the prescence of side lanes and alternative routes; they enable traffic to bypass congested, otherwise

unfeasible thoroughfares. They are often shunned sites, neglected in favour of 'the main drag' and frequented by marginalized peoples, stray dogs, and secret nocturnal happenings. Similarly, artist run spaces form critical arteries in the creative industries and survive despite the absence of funding and in spite of the glare of the consumer mainstream.

1. A map of creative spaces is a new practice called artography – it combines the best in creative process with humane geographic inscriptions. Our urban landscape is a dynamic human geography composed of voices and movements that speak and gesture in overlapping manners. The artist-run space is a node quietly connecting these softly spoken parts to louder thoroughfares occasionally erupting into the marketplace.

2. The map is a vascular system and the tiniest capillaries form crucial arteries to many critical heads/hearts. Our map is read as a rhizomatic scheme which promotes non-hierarchical organization in underground networks sending out shoots to the surface. The rhizome pertains to a map that must be produced rather than extracted or imposed. It operates by variation, horizontal expansion; it captures and off-shoots. It is accented without a central automation and is defined solely by a circulation of states. It is always detachable, mobile, connectable, reversible, modifiable; it has multiple entryways/exits and its own lines of flight.

3. The map is cognitive and manifest in the abandoned, neglected spaces in the inner city. Nondescript exteriors expand inwards to produce experiments with ideas and energies. The map is discursive, revealing social strucures, relationships and practices which speak and move ideas, shifting the goal posts of inquiry: from the politics of representation to the politics of production.

* Excerpt from "Cultural ex/change (or the art of nongkrong)" in *Gang*, the publication of the Gang Festival. http://www.gangfestival.com

Rebecca Conroy is Co-Artistic Director of Redhanded Theatre Projects, managing The Screening Room at the Wedding Circle Gallery and Studio and a director for Pobrikproduction (resident digital media outfit).

19.2

L'espace d'artistes autogéré a la responsabilité de bravement défricher de nouveaux chemins à travers un territoire risqué à en couper le souffle. D'attirer l'attention vers les connaissances physiques contenues dans les nouvelles utilisations d'espaces existants par les artistes travaillant en marge du secteur commercial. D'occuper des sites oubliés, des édifices non viables économiquement, et de les reconfigurer pour créer de nouveaux terrains de jeu pour une pensée critique nécessaire.

Formes hybrides argotiques qui transgressent et fluctuent; lignes latérales marginalisées, mais qui s'accrochent à des résidus émergents; habitants marginaux, écologistes, piétons en traversée illégale – vaisseaux qui pompent vers les artères palpitantes; formes oblongues transversales qui zigzaguent le long des capillaires menant tout droit vers le cœur.

(gang est gung est geng)

Lors de moments critiques, les routes principales deviennent fonctionnelles par la présence de voies latérales et secondaires : elles permettent à la circulation de contourner les voies de passage congestionnées, voire impraticables. Elles sont souvent des lieux fuis, négligés en faveur du « tronçon principal », et fréquentés par les personnes marginales, les chiens errants, les événements nocturnes secrets. De même, les espaces d'artistes autogérés forment des artères cruciales dans les industries artistiques et survivent malgré l'absence de financement et en dépit du regard provenant du courant dominant des consommateurs.

1. Une carte d'espaces de création est une nouvelle pratique intitulée artographie. Elle combine le meilleur du processus de création avec les inscriptions géographiques humaines. Notre paysage urbain est une géographie humaine et dynamique composée de voix et de mouvements qui s'articulent en chicane. L'espace d'artistes autogérés est un nœud qui relie silencieusement ces parties récitées à voix basse à des voies de passage plus bruyantes qui surgissent occasionnellement dans le marché.

2. La carte est un système vasculaire et les plus petits capillaires forment des artères cruciales menant vers plusieurs têtes ou cœurs importants. Notre carte se lit comme un schéma rhizomatique qui fait la promotion d'un organisme non

hiérarchique dans des réseaux souterrains, envoyant des tirs vers la surface. Le rhizome se rattache à une carte qui doit être produite plutôt qu'extraite ou imposée. Il fonctionne par variation, expansion horizontale; il capture et tire. Il est accentué sans automatisation centrale et est défini uniquement par une circulation d'états. Il est toujours détachable, mobile, connectable, réversible, modifiable; il a de multiples entrées et sorties et possède ses propres lignes de fuite.

3. La carte est cognitive et se manifeste dans les espaces abandonnés et négligés dans le noyau central de la ville. Les extérieurs non décrits s'étendent vers l'intérieur pour produire des expériences avec des idées et énergies. La carte est discursive, révélant des structures sociales, des relations et pratiques qui évoquent et brassent des idées qui font passer les bornes d'objectifs des politiques de représentation vers les politiques de production.

* Extrait de « Cultural ex/change (or the art of nongkrong) » dans *Gang*, la publication du Gang Festival. http://www.gangfestival.com

Rebecca Conroy est la codirectrice artistique du Redhanded Theatre Projects. Elle coordonne les activités de la salle de projection à la Wedding Circle Gallery and Studio, et elle est directrice de Pobrikproduction (résidence en médias numériques).

20.1

Notes on the uncertainty principle

In the July 7th interview for CBC's *Words at Large*, Canadian poet Erin Moure was asked if poetry can be an instrument for social and cultural change. "People are instruments of social and cultural change," Moure responded. "Maybe the existence of poetry can help a culture thrive, and thriving demands change."

I have been part of conversations in the back rooms of artist-run centres from Saint John's to Victoria where, in small groups, we wonder about our viewpoints and standpoints – both official and unofficial; about our operating models and how to be attentive to what hasn't been included; we worry about how to work within the funding bodies' mandates and their constraints, and how to alter our systems' structures to allow for the unexpected without the walls falling down.

Conversations frequently veer away from practical solutions toward unworkable utopian schemes. These cross-country networks of informal, hilarious and, okay, occasionally gloomy gatherings, undermine bureaucracy and institutionalization because in considering preposterous proposals, we are also entertaining the idea of change.

Whether we are working well inside the parameters and definitions of what an ARC has come to be or working in areas of doubt exploring the borders and extremities, we question certain social sources that define what we are supposed to be or be doing. Do some forms of stability create situations where we are not able to look at what we do in a different way, to change? Has the language of our mandates become conventional and hardened? What do our models look like seen from outside our constructed frames?

Change demonstrates the issues and concerns of a community have become energized. It is exciting to be a part of a network of conversations where participants, both listeners and speakers, share an interest in asking hard questions.

Jo Cook is a visual artist, writer, curator and publisher. She is the editor and CEO of Perro Verlag Books by Artists. http://www.perroverlag.com

20.2

Quelques notes sur le principe d'incertitude

Le 7 juillet dernier [2007], à l'émission *Words at Large* de la CBC, l'intervieweur a demandé à la poète canadienne Erin Mouré si la poésie était un agent de transformation culturelle ou sociale. « Les individus sont des agents de transformation culturelle ou sociale, a-t-elle répondu. Il est possible que l'existence de la poésie puisse contribuer à l'essor d'une culture, et cet essor exige des transformations. »

De Saint-Jean à Victoria, j'ai participé à de nombreuses conversations dans les coulisses de centres d'artistes où, en petits groupes, nous réfléchissions à nos opinions et points de vue (officiels et officieux), à nos modèles de fonctionnement et aux moyens de porter une attention particulière aux choses qui ont été exclues.

Nous cherchions des solutions pour répondre aux mandats et aux contraintes des subventionnaires tout en nous demandant comment modifier les structures de nos systèmes pour laisser une place aux imprévus sans que tout s'écroule.

Les discussions s'éloignaient fréquemment des solutions pratiques pour s'engager sur la voie d'idéaux utopiques impraticables. Ces réseaux pancanadiens de rencontres informelles, hilarantes et, j'en conviens, parfois un peu sombres, balayent la bureaucratie et l'institutionnalisation sous le tapis, puisqu'en examinant de près leurs propositions présomptueuses, nous encourageons également l'idée de transformation.

Que nous soyons à l'aise à l'intérieur des paramètres des centres d'artistes d'aujourd'hui, ou que nous travaillions dans le doute en explorant les frontières et les extrémités de cet univers, nous remettons toujours en question les certitudes sociales qui définissent ce que nous sommes ou les actions que nous devons poser. Une certaine stabilité nous empêcherait-elle de nous voir autrement; entraverait-elle le processus de transformation? Est-ce que nos mandats sont devenus conventionnels, forgés dans une langue de bois? Vus de l'extérieur, de quoi ont l'air les modèles que nous avons construits?

La transformation est un signe du renouvellement des enjeux et des préoccupations d'une communauté. Ces conversations sont énergisantes, et ceux qui y participent, qu'ils prennent la parole ou qu'ils soient simplement à l'écoute, ont assurément un intérêt commun pour les questions difficiles.

Jo Cook est artiste en arts visuels, écrivaine, commissaire et éditrice. Elle est directrice générale et éditrice en chef de la maison Perro Verlag Books by Artists. http://www.perroverlag. com

21.1

Frayage

La vision que j'entretiens face à la prochaine croissance des centres d'artistes autogérés passe par un frayage avec le marché de l'art. Si les centres ont été inventés pour doter les artistes d'espaces d'expérimentation grâce auxquels

aucun compromis ne risquait d'entraver leur recherche, rien ne les empêche aujourd'hui, alors qu'ils ont réalisé cette affirmation et qu'ils se distinguent dans les champs de la production et de la diffusion, de s'engager à reformuler les conditions et les points de vue du marché de l'art.

Bien qu'en se mettant au monde les centres aient affecté le fonctionnement du milieu culturel en général, ils se sont peu mêlés au marché de l'art sous prétexte qu'une activité à caractère mercantile entacherait la vocation expérimentale de leur mission. Soit. Dans ce contexte, la sagesse est de mise. D'un autre côté, le marché environnant apparaît timide ou modeste, principalement à Montréal où les collectionneurs semblent plutôt rares et où les galeries commerciales sont peu actives sur la scène internationale. Pourtant, beaucoup de passionnés d'art aux revenus moyens sont intéressés à se procurer des œuvres sans devoir investir une fortune muséale. Les pratiques marchandes auraient-elles besoin d'un nettoyage à grande eau? Pourrait-on éradiquer la dualité entre marchands et créateurs? La situation mérite le regard profond d'un réseau grouillant d'artistes audacieux et courageux.

Quels seraient les impacts d'une incursion par les centres dans le monde du marché de l'art d'une manière qui leur serait propre, donc différente et novatrice? D'abord elle secouerait le milieu en provoquant entre ses divers intervenants de sains débats sur les tabous entourant l'artiste et l'argent. Elle offrirait aux centres de nouveaux outils de transmission, aux artistes de faire reconnaître leur travail autrement que par le simple média de l'exposition, par exemple en créant des réserves concrètes ou virtuelles, des sites Web, des publications, des catalogues, des encans annuels ou en participant à des foires, bref de « faire rouler » leur production par des moyens et selon des périodes de temps différents. L'initiative aurait une incidence non seulement sur les revenus des créateurs, mais aussi sur la confiance en leur statut d'artistes. Une société ne peut que se réjouir de compter en ses rangs des artistes joyeux de créer et encouragés à le faire. L'objectif serait donc de faire circuler l'art et l'esprit de l'art et de développer des stratégies visant plus de santé financière, peut-être même en s'alliant avec des marchands d'art déjà établis ou avec d'autres professionnels du milieu qui peuvent mettre leur expertise au service des artistes autogestionnaires. Tout en conservant une plate-forme de recherche et une programmation expérimentale, les centres devraient pouvoir adopter ce rôle hybride « d'artiste-agent-d'artistes ». Cette problématique émerge de la vie associative elle-même et les artistes qui l'animent seraient les premiers designers de cette prochaine manœuvre. Ils en seraient les créateurs.

Sylvie Cotton est une artiste multidisciplinaire qui vit et travaille à Montréal. Au fil des années, elle a été cofondatrice de DARE-DARE, directrice du Centre des arts actuels SKOL, et a été active au sein de nombreux centres d'artistes, tant ici qu'à l'étranger.

21.2

Spawning

My vision vis-a-vis the next stage of the artist-run centres sees an intermingling with the art market. If the centres were invented to give artists opportunities for uncompromised experimentation, nothing prevents them today from doing as they please. Although they have distinguished themselves by concentrating on production and dissemination rather than sales, they are free to reposition themselves in relation to the art market. No one disputes the important contribution the centres have made generally, but they have not engaged with the art market for fear that commercial forces would sully their integrity. Rightly so. In that context it is wise to be cautious. On another hand, the art market is timid, modest in my milieu, Montreal. There are not many collectors and commercial galleries are not very active on the international scene. Many people with average incomes are very interested in buying art but simply cannot afford museum prices. Doesn't the whole system need rethinking? Could one eliminate the duality between dealers and creators? The situation could benefit from the attention of a network of daring and courageous artists.

What would the impact be if the centres made an incursion into the art market, coming in fresh, in their own way and therefore different and innovative? Initially it would shake things up, sparking debate on the taboos surrounding the artist and money. It would give the centres new tools for dissemination, give artists another kind of recognition than simple exposure, for example by creating real or virtual art banks, websites, publications, catalogues, auction annuals or participation in art fairs – in short opportunities to "roll out" their production by different means and according to different timetables. This kind of initiative could positively affect not only the incomes of creators but also public perception of the role of artists. Society can only be improved if its artists are happy to create and encouraged to do so.

The objective would be not only to give the art greater exposure but to convey

the spirit of art and to develop strategies aimed at greater financial health, perhaps even by calling on already established art dealers or other professionals to put their expertise at the service of the self-managing artist. While it is important to preserve the platform of research and experimental programming, the centres should be able to adopt this hybrid role of "artist-agent-of-artists." These problems emerge from community life itself and the artists who animate it should be the first designers of this next manoeuvre. They are, after all, creative.

Sylvie Cotton is a multidisciplinary artist living and working in Montreal. Over the years, she has been co-founder of DARE-DARE, director of Centre des arts actuels SKOL and has collaborated with many artist-run centres in Canada and abroad.

22.1

What strikes me most is how the notion of grass-roots initiatives (one of the fundamental concepts on which the artist-run centre movement was based three decades ago) is re-surfacing again and again – perhaps in modified forms and in distant places. Ever since the seventies, artist-run centres in Canada (where most of my community experience comes from) and artist-initiated projects played a vital role in the development of experimental art forms in this country and beyond. While aims, structures and outcomes have changed greatly over the last thirty years, the essential goals remain unchanged. Yet, lately the very validity of the artist-run centres has been challenged at various conferences and various debates in Canada. Yet, in other parts of the world such as East Europe and South America more and more grass-roots initiated groups are being formed by an emerging generation. These communities are perhaps less focused on equipment (access and distribution) and more concerned with social networking and informal education. In any case it is encouraging to witness the emergence of interdisciplinary groups developing and offering projects, events and workshops from Budapest to Bogota. It might be useful to expand, adjust and update the mandate and areas of activity of artist-run centres for the future, embracing the ideas of an emerging generation. The original concept behind the artist-run centres is alive and well. Change, as Noam Chomsky commented decades ago, will come through grass-roots initiatives.

Nina Czegledy, media artist, curator and writer, has collaborated on international projects, produced digital works and has led and participated in workshops, forums and festivals

worldwide. Widely published, she is President of Critical Media, Senior Fellow of KMDI at the University of Toronto, Associate Professor, Studio Arts at Concordia University and Honorary Fellow of the Moholy Nagy University of Art & Design. She has been appointed by the UNESCO DigiArts Portal as a Key Advisor and is Co-chair of the Leonardo Education Forum.

22.2

Ce qui me frappe le plus, c'est la manière dont la notion d'initiatives communautaire (un des concepts fondamentaux du mouvement des centres d'artistes autogérés il y a trente ans) refait constamment surface, peut-être dans des formes modifiées et des endroits éloignés. Depuis les années 1970, les centres d'artistes autogérés canadiens (une région où j'ai acquis la plus grande partie de mon expérience communautaire) et les projets lancés par des artistes ont joué une part vitale dans le développement de formes artistiques expérimentales dans ce pays et ailleurs. Alors que les visées, structures et résultats ont changé énormément au cours des trente dernières années, les mandats essentiels sont demeurés les mêmes. Pourtant dernièrement, toute la validité des centres d'artistes autogérés a été remise en question dans le cadre de divers débats et conférences au Canada. Cependant, dans d'autres parties du monde, comme en Europe de l'Est et en Amérique du Sud, de plus en plus de groupes émanant du mouvement populaire ont été formés par une génération émergente. Ces communautés se concentrent peut-être moins sur l'accès au matériel et la distribution, et se préoccupent davantage du réseautage social et de l'enseignement non traditionnel. Dans tous les cas, il est encourageant d'assister à l'émergence de groupes interdisciplinaires qui conçoivent et organisent des projets, événements et ateliers de Budapest à Bogota. Il serait utile d'agrandir, d'ajuster et d'actualiser le mandat et les secteurs d'activité des centres d'artistes autogérés pour que l'avenir englobe les idées d'une génération émergente. Le concept original derrière les centres d'artistes autogérés est vivant et se porte bien. Le changement, tel que Noam Chomsky l'a commenté il y a plusieurs décennies, viendra par l'entremise des initiatives communautaires.

Nina Czegledy, artiste médiatique, commissaire et auteure, a collaboré à des projets internationaux, produit des œuvres numériques et animé des ateliers, discussions et festivals à travers le monde. Ses écrits ont été amplement publiés. Czegledy est la présidente de Critical Media, elle est agrégée supérieure de recherches du groupe KMDI de l'université de Toronto, professeure associée du programme de Studio Arts à l'université Concordia, et membre titulaire honoraire de

l'University of Art & Design de Moholy Nagy. Elle a été nommée conseillère principale par le portail DigiArts de l'UNESCO et est coprésidente du Leonardo Education Forum.

23.1

What (some) artists want:

Artist-run culture as a time and a place (temporary, organized, casual, ongoing or otherwise) where play, passion, politics, intellection and symbolization happily cohabit with one another; where improvisation – creatively working with what you have (not) – stretches the limits of the im/possible.

Artist-run culture as a process in which ends and means are indistinguishable from one another; where making a mess is a risk worth taking because the generation of ethically inspired ideas, organizational structures and social networks is at stake.

That's what I long for anyway. That is artist-run culture – at least some of the time. A specific example: this summer Winnipeg-based artist Theo Sims installed an art replica of a Belfast bar (complete with Irish barman) at Plug In ICA. In this fully functioning, make-believe pub, The Candahar, patrons gather to really tell stories, truly tease out ideas, actually debate politics and genuinely drink and hang out with one another simply for the social, intellectual and palate-refreshing pleasure of it all. But there's more. This context-conscious social space also functions critically, implicitly insisting that we think about the sites, occasions and conditions that nurture us individually and collectively.

That's what artist-run culture could be most of the time if it weren't under siege from petty bureaucrats, fetishizers of procedure and protocol manuals and those bewitched by star-spangled fantasies of fame and fortune. It's what artist-run culture would be if artists weren't compelled to run so fast in that everlasting endurance race capital-crazed corporates mistake for living.

But there remains, and will always remain (at least for as long as we continue to think, talk and write about it), the concept of The Candahar.

Sigrid Dahle is an unrepentant socialist, intellectual and supporter of artist-run culture. She curates, writes and lives in Winnipeg.

23.2

Ce que veulent les artistes (du moins certains d'entre eux) :

Une culture autogérée qui vit en fonction d'un temps et d'un lieu (temporaire, organisé, spontané, continu ou autre) où jeu, passion, politique, intellection et symbolisme cohabitent joyeusement les uns avec les autres; où l'improvisation – le travail créatif avec ce que vous avez ou n'avez pas – repousse les limites du possible et de l'impossible.

Une culture autogérée qui existe en fonction d'un processus dans lequel la fin et les moyens sont indissociables; où désordre est un risque qui vaut la peine d'être pris parce que la génération d'idées, de structures organisationnelles et de réseaux sociaux inspirés par l'éthique est en jeu.

Du moins est-ce là ce à quoi j'aspire. C'est ça la culture autogérée – la plupart du temps. Voici un exemple précis : cet été, Theo Sims, un artiste de Winnipeg, a installé une réplique d'un pub de Belfast (y compris le barman irlandais) à Plug In. Dans ce pub factice totalement opérationnel, The Candahar, les clients se rassemblent avec la réelle intention de raconter des histoires, de jongler avec des idées, de débattre de politique, boire et passer un moment ensemble, simplement pour le plaisir social et intellectuel, tout en se désaltérant les papilles. Mais ce n'est pas tout. Cet espace social conscient de son propre contexte fonctionne également de manière critique, insistant implicitement pour que nous réfléchissions aux lieux, occasions et conditions qui nous nourrissent individuellement et collectivement.

Voilà ce que la culture autogérée pourrait être la plupart de temps si elle n'était pas assiégée par les bureaucrates mesquins, les fétichistes des procédures et des protocoles ou les individus qui ont succombé au charme du rêve américain de notoriété et de fortune. C'est ce que la culture autogérée serait si les artistes n'étaient pas poussés à s'épuiser dans ce marathon d'endurance infini que les entreprises affamées d'argent confondent avec la vie.

Mais le concept de The Candahar existe, et il existera à jamais (du moins aussi longtemps que nous continuerons à penser, discuter et écrire à son sujet).

Sigrid Dahle est une intellectuelle, une partisane de la culture autogérée et une socialiste sans scrupules. Elle vit, écrit et conçoit des projets de commissariat à Winnipeg.

[L]es richesses communes, partagées d'un océan à l'autre, sont les valeurs qu'ils véhiculent : la gestion participative, l'ouverture aux débats d'idées, l'engagement soutenu, l'intérêt collectif, la confiance envers les personnes, la latitude et la convivialité. Parce que nous n'aurions quand même pas engendré un modèle où il ne fait pas bon vivre…

– 36 Annie Gauthier

24.1

Towards a new societal paradigm

We live in a time of political unrest. Cartoons are able to spark riots; there is talk of a 700-mile long fence on the Mexico-United States border; and America is about to rally support for another unjust war over oil possession. Is this all a bad dream? A joke, perhaps? A world based on consumption in the end will consume itself. This is the trajectory of our current societal paradigm. Is it too late to make a difference? It is difficult when apathy is the new patriotism, or so President Bush would have the public believe.

However, change is in the air, though some things (metaphorically speaking) may have to be destroyed in order for rejuvenation to occur. Who will rise to light this metaphorical torch and set it all ablaze?

Artists and intellectuals rise to this challenge. Contemporary art emphasizes the need for the insertion of critical cultural evaluation. Art and artists are the catalyst for such mediation and public intervention. This is why artist-run culture is in such demand as we are propelled into the 21st Century.

In the midst of our digital age, society as a whole is hungry for connectivity, for a genuine sense of community. What artist-run centers provide is, in the words of Foucault, a heterotopia, a counter-site based in inversion. If enough heterotopic sites are generated via artist-run culture (and I mean "artists" in the loosest sense – in a Beuysian sense where "everyone is an artist") then we as a society can reclaim our lives and our land. We can and will move toward a new societal paradigm.

John Everett Daquino is a New York-based independent curator and writer currently enrolled in the Master of Modern and Contemporary Art, Theory and Criticism programme at SUNY Purchase, New York.

24.2

Vers un nouveau paradigme sociétal

Nous vivons à une époque d'agitation politique. Les bandes dessinées sont capables de déclencher des émeutes, des pourparlers portant sur la construction d'une clôture de 1127 km de long sur la frontière entre le Mexique et les États-Unis sont en jeu, et les États-Unis sont sur le point de rallier du soutien pour une autre guerre non justifiée pour la possession du pétrole. S'agit-il d'un mauvais rêve? Une blague peut-être? Un monde qui est basé sur la consommation finira par se consommer lui-même. Voici la trajectoire de notre paradigme sociétal. Est-il trop tard pour faire une différence? C'est difficile lorsque l'apathie est le nouveau patriotisme, ou c'est ce que le président Bush fera croire au public.

Toutefois, il y a du changement dans l'air, même si certaines choses (métaphoriquement parlant) devront peut-être être détruites afin que le renouvellement ait lieu. Qui se lèvera pour enflammmer cette torche métaphorique?

Les artistes et les intellectuels se lèveront pour relever ce défi. L'art contemporain se concentre sur le besoin d'insérer une évaluation culturelle critique. L'art et les artistes sont les catalyseurs d'une telle médiation et intervention publique. C'est la raison pour laquelle la culture autogérée est en si grande demande, tandis que nous continuons de nous propulser vers le vingt et unième siècle.

Au cœur de l'ère numérique, la société entière est affamée de connectivité, pour un sens authentique de communauté. Ce que les centres d'artistes autogérés offrent, dans les mots de Foucault, est une hétérotopie, un contre-site reposant sur l'inversion. Si assez de sites hétérotopiques sont générés par la culture des centres d'artistes autogérés (et j'entends « artistes » dans le plus grand sens du terme, dans un sens beuysien où « chacun est un artiste »), alors nous, en tant que société, pouvons reconquérir nos vies et nos terres. Nous avancerons vers un nouveau paradigme sociétal.

John Everett Daquino est un commissaire indépendant vivant à New York. Il est présentement inscrit au programme de maîtrise en Art contemporain et moderne, théorie et critique à SUNY Purchase, New York.

25.1

I've seen many collectives fail early because they could not manage the tensions between being a collective and being a group of individuals. Different interests and egos can easily destroy all the works that they have built. Usually it happens when the reason to work together is not strong enough, and the vision or the platform of the initiatives is not clear enough, so the focus is more towards each person's ego. Core is an artists' initiative, and we see it in a very open way which can include any creative people with the same vision… Indeed, having more active individuals is much better for our activities… we don't want to become trapped into being organizers only – everyone must contribute artistically and conceptually to a project… of course in every activity we need to be strong at organizing and managing, so both conceptualizing and managing should be elaborate… collaborative works are our core as well, we invite many artists from Indonesia and abroad to collaborate… we're not thinking in that "traditional" way that art is mainly an "object" and should be owned or possessed by the "creator"… In collaboration we learn how not to take full control, but rather to share… It's an organic platform – when we invite other artists, we're really open: it can be collaborative but there may also be individual works. But, all the process must be there on the table, and everyone must be ready to interfere with the work of others and have theirs interfered with too… it's fun…

We're very flexible, open, share, talk and listen a lot – as well as developing a good and crude sense of humour. That's how we manage egos and misunderstandings. And about "artist" as a profession or career... I don't think we think too much on that... which helps keep us healthy and sane. Everyone is also busy with their own individual works, it's really clear for us how it's possible to be involved in [the collective project] and to be individual artists, and absolutely fine for everyone to take benefits from the collective… each of us doing many different things, and we're actually from different artistic background[s], which helps keep us interested in working together… There are other reasons we must maintain a sense of individuality, each of us needing to make a living, and we're also busy with music, writing, film, design, etc. Actually it's almost impossible to be a "full time visual artist" (sounds really boring) unless you're making very nice, decorative paintings…

Ade Darmawan is the Director of Ruang Rupa, an artist-run initiative in Indonesia.
http://www.ruangrupa.org/

25.2

J'ai vu de nombreux collectifs échouer rapidement, car ils n'arrivaient pas à gérer la tension entre la réalité du collectif et celle du groupe d'individus. La multiplicité d'ego et de champs d'intérêt peut fragiliser tout un travail durement réalisé. Lorsque les raisons qui motivent des individus à travailler ensemble ne sont pas assez profondes, ou que les visions ou les objectifs de leurs initiatives ne sont pas suffisamment clairs, l'attention est entièrement détournée vers l'ego de chacun. À la base, il y a une initiative artistique, et nous la percevons d'un œil très ouvert; elle peut inclure des gens créatifs avec une vision commune… En effet, pour notre collectif, il est beaucoup plus efficace de réunir des individus actifs… Nous ne voulons pas travailler uniquement avec des organisateurs – chaque personne doit apporter une contribution artistique et conceptuelle au projet… Bien entendu, nous devons bien gérer et organiser chacune de nos activités pour assurer une mise en espace et une conceptualisation complexes… Les œuvres de collaboration sont également au cœur de notre réflexion : nous invitons plusieurs artistes indonésiens ou de l'étranger à collaborer. Nous n'adhérons pas à la vision « traditionnelle » qui veut que l'art soit surtout un « objet » que son « créateur » doit posséder. La collaboration nous apprend à nous détacher, à partager… C'est une approche organique : lorsque nous invitons d'autres artistes, nous gardons un esprit réellement ouvert. Le travail peut être collaboratif, mais il peut également s'avérer individuel. Cependant, dans le processus global, il faut mettre cartes sur table. Chacun doit être prêt à intervenir dans le travail des autres, et s'attendre à ce que les autres interviennent dans son travail… C'est amusant…

Nous sommes flexibles, ouverts, nous partageons des idées, discutons, et écoutons, et nous développons un humour cru, mais sensible. C'est notre façon de contrôler nos ego et nos mésententes. À propos de l' « artiste » professionnel, de la carrière d'artiste… je ne crois pas que nous y pensions vraiment… ce qui est sain à tous les niveaux. Chaque personne est préoccupée par son travail personnel, et nous savons manifestement comment nous impliquer dans le [projet collectif] en tant qu'artistes individuels, de même que nous admettons qu'il est tout à fait correct de profiter des avantages du collectif… Chacun d'entre nous fait tellement de choses, et nous provenons de différents milieux artistiques, ce qui avive notre intérêt à travailler ensemble… Nous devons entretenir notre individualité pour d'autres raisons : tout le monde doit gagner sa vie, et pour cela nous avons la musique, l'écriture, le cinéma, le design, etc. En fait, il est

impossible d'être « artiste visuel à temps plein » (ça semble si ennuyant), à moins de créer de beaux tableaux décoratifs...

Ade Darmawan est directeur de Ruang Rupa, une initiative autogérée par des artistes en Indonésie. http://www.ruangrupa.org

26.1

We are here for you

As I write this I am in the midst of organizing a conference on socially engaged art practices titled Open Engagement: Art After Aesthetic Distance. This conference would not be possible without the support of not only my academic institution and SSHRC,* but also the local community and artists.

For Open Engagement, a group of artists and volunteers will be picking up out-of-town contributors at the airport holding a banner that reads, "We are here for you". This banner made me think about some of the reasons behind the idea of an artist-run culture: a need for a system of support from your peers, encouragement and the dissemination of contemporary art.

To make this conference a reality, a close-knit system of artists and volunteers has been assembled to house and feed the conference contributors and help facilitate the projects and research. Some artists contributing to Open Engagement were confused by the absence of financial support. They felt that by setting up this alternative space for the creation of new art works as an academic conference, which does not require paying CARFAC fees, we were going against all of the work that has been done by artists to ensure fair payment for the arts in Canada. One of the artists was surprised an artist would organize this event, "If we don't stand up for ourselves who will?"

A system of financial support for artists is integral and I am grateful that artists worked to create some of these systems, but we must remember that all of the grassroots work done by our predecessors was not just for fair pay, it was also about creating a community of support. This is one of the strengths of artist-run culture. After all, if we aren't here for each other who will be?

* The Social Sciences and Humanities Research Council funds Canadian academic research and research-oriented art projects.

Jennifer Delos Reyes is a Canadian artist originally from Winnipeg, MB. Her theoretical and studio research interests include: relational aesthetics, group work, interactive media and artists' social roles. http://www.jendelosreyes.com

26.2

Nous sommes là pour vous

J'écris ce texte au moment même où j'organise une conférence sur les pratiques artistiques socialement engagées intitulée *Open Engagement : Art After Aesthetic Distance* [Un engagement ouvert : l'art après la distance esthétique]. Cette conférence ne serait pas possible sans le soutien de mon établissement universitaire et du CRSH, ainsi que de la communauté locale et des artistes d'ici.

Lors de l'événement, un groupe d'artistes et de bénévoles se rendront à l'aéroport pour accueillir les collaborateurs venus de l'extérieur. Ils s'identifieront avec une bannière sur laquelle on peut lire « We Are Here For You » [Nous sommes là pour vous]. Cette bannière m'a fait réfléchir aux motivations d'une culture autogérée par des artistes : le besoin d'établir un système de soutien pour et par les pairs, de s'encourager et de diffuser l'art contemporain.

Cette conférence a été réalisée grâce à un réseau tricoté serré d'artistes et de bénévoles, réunis pour offrir un toit et une table aux collaborateurs et pour faciliter le déroulement des projets et de la recherche. Certains des artistes participant à Open Engagement étaient surpris de constater l'absence de soutien financier. À leurs yeux, en mettant sur pied cet espace alternatif pour la création de nouvelles œuvres dans un contexte universitaire, sans nous soumettre aux exigences des barêmes du CARFAC, nous allions à contre-sens du travail réalisé jusque-là par les artistes pour assurer l'équité financière dans le milieu des arts au Canada. L'un d'entre eux s'étonnait de voir qu'une artiste organisait cet événement : « Si nous ne nous battons pas pour nous-mêmes, qui le fera à notre place? ».

Il essentiel d'avoir un système de soutien financier pour les artistes, et je suis

reconnaissante envers les artistes qui ont travaillé à la création de certains de ces systèmes. Cependant, nous ne devons pas oublier que nos prédécesseurs n'ont pas fait tout ce travail de défrichage uniquement pour l'obtention d'une rémunération équitable, mais aussi pour créer une communauté d'appui. C'est l'une des forces de la culture autogérée. Après tout, si nous ne sommes pas là les uns pour les autres, qui le sera?

* Le Conseil de recherches en sciences humaines du Canada soutient les projets de recherche en disciplines universitaires ou les projets artistiques orientés vers la recherche.

Jennifer Delos Reyes est une artiste canadienne originaire de Winnipeg, au Manitoba. Ses intérêts en recherche théorique et pratique tournent autour de l'esthétique relationnelle, du travail de groupe, des médias interactifs et du rôle social de l'artiste. http://www.jendelosreyes.com

27.1

If the artist-run centre needed to be invented today,

how would it be different?

Its exhibitions would not be organized by a programming committee but by one or more curators, a director and fundraising staff. The curator or director would assemble small, temporary, specialized committees for specific projects/research/ exhibitions that would be disbanded after the completion of the project. The centre would focus on mutual benefit rather than volunteerism. It would offer something in exchange for membership. It would not bleed the artists in the community with art auctions.

It would publish regularly, using print-on-demand services for most publications and would use any existing publication funding to pay writers and artists (and support research if applicable). It would donate 90% of all surplus catalogs (older than one year) to libraries around the world. It would use web-based tools to increase the flow and organization of communication and to reduce administration time and paper waste. Substantial images and information related to every artist exhibited would be available online. It would focus on web content rather than web projects. It would realize at least a third of its programming off-

site, online, or in-collaboration to directly engage new audiences.

It would reduce power consumption (invest in things like motion sensors to trigger lights in the gallery and bathrooms). It would be open late at least once per week for working people (and take advantage of the night culture of the city). It would develop new and experimental approaches to programming and fundraising. It would offer services for artists in addition to a space for exhibition. It would communicate with local academic institutions regarding what artists should be learning. It would occasionally work with museums to help decentralize their collections by exhibiting parts of the collection typically locked away in storerooms. It would fund production of new works. It would think long-term. It would develop strategies for the continued support of exceptional artists. It would identify and utilize existing resources in new ways.

All the ARCs in the same city would share portable resources when possible. They would collectively buy and manage the distribution of high-end electronic equipment. They would collectively rent an apartment to be used by visiting artists. They would invite and collectively support the travel of curators and/or research initiatives from overseas and across borders. At least one exhibition space in each city would exclusively show the work of mid-career artists. At least one exhibition space would focus on publications and editions. At least one would collect and archive the material culture/history produced by artists and art spaces.

Joseph del Pesco is the founder of the Collective Foundation and a curator at Artists Space, NY, USA. He has organized independent curatorial projects for Galerie Analix in Geneva, Switzerland; Walter Phillips Gallery at The Banff Centre, Alberta; Yerba Buena Center for the Arts in San Francisco, California; and Rooseum in Malmö, Sweden among others.

27.2

Si le centre d'artistes autogéré devait être inventé aujourd'hui, comment serait-il différent?

Ses expositions ne seraient pas organisées par un comité de programmation, mais plutôt par un ou plusieurs commissaires, un directeur et les employés

responsables du financement. Le commissaire ou le directeur réunirait sporadiquement de petits comités spécialisés pour réaliser des projets de recherche, d'exposition ou de résidence. Le comité serait dissous à la fin du projet. Le centre s'intéresserait plus à la réciprocité de service qu'au bénévolat, et offrirait de réels avantages à ses membres Il ne demanderait pas constamment aux artistes de la communauté de donner des œuvres gratuitement pour les ventes aux enchères.

S'il était créé en 2007, le centre d'artistes produirait des publications sur une base régulière et privilégierait les services d'impression à la demande pour la plupart des ouvrages; les subventions aux publications serviraient à rémunérer les écrivains et les artistes (et, au besoin, à soutenir les initiatives de recherche). Le centre offrirait 90 % des surplus de publications (celles qui ont plus d'un an) aux bibliothèques à travers dans le monde. Il se servirait d'outils Web pour augmenter le flux de communication et d'organisation et pour réduire les formalités administratives et le gaspillage de papier. Il se concentrerait sur les contenus Web plutôt que sur les projets Web. Il produirait au moins le tiers de sa programmation hors situ, en ligne ou en collaboration avec d'autres espaces de façon à attirer l'attention de nouveaux auditoires.

Ce centre réduirait sa consommation d'énergie (en munissant les galeries et salles de bains d'interrupteurs de lumières avec détecteurs de mouvements); il demeurerait ouvert tard une fois par semaine pour donner l'occasion aux travailleurs de s'y rendre (et pour profiter de la culture nocturne de la ville). Il mettrait au point de nouvelles approches expérimentales pour sa programmation et ses campagnes de financement. En plus d'un espace d'exposition, il offrirait des services aux artistes. Il serait en communication avec les établissements universitaires régionaux concernant la formation des artistes. Il collaborerait occasionnellement avec les musées en vue de décentraliser leurs collections en exposant les œuvres qui sont en entreposage. Il financerait les commandes d'œuvres. Il ferait une planification à long terme. Il mettrait au point des stratégies pour le soutien continu des artistes exceptionnels. Il trouverait de nouveaux moyens d'utiliser les ressources existantes.

Tous les CAA d'une même ville partageraient les ressources mobiles dans la mesure du possible. Collectivement, ils achèteraient et coordonneraient la distribution du matériel électronique de fine pointe. Ils feraient la location collective d'un logement pour les artistes de l'extérieur. Ils assureraient le soutien collectif de commissaires invités ou d'initiatives de recherche en provenance

d'outre-mer et de l'étranger. Dans chaque ville, au moins un espace d'exposition se consacrerait au travail d'artistes en milieu de carrière. Dans chaque ville, au moins un centre se consacrerait au recueil et à l'archivage de la culture matérielle et de l'historique produits par les artistes et les espaces d'exposition.

Joseph del Pesco est fondateur de Collective Foundation, et il est conservateur à Artists Space, New York. Il a réalisé des projets de commissariat indépendants entre autres pour la Galerie Analix à Genève, en Suisse; la Walter Phillips Gallery du Banff Centre, en Alberta; le Yerba Buena Center for the Arts de San Francisco, en California; et Rooseum à Malmö, en Suède.

28.1

Artist-run centres are the engines of culture in this country, essential access points for artists (to exhibit, to build visual culture, to participate in community) and audience (to see work that is neither strictly commercial nor ossified by canonic notions of capital A Art).

Being not-for-profit means that ARCs are accessible and responsive to their membership. Now, some people would disagree with us on this point. For the duration of our adult lives there have been rumblings: perhaps ARCs have become too established, too stodgy, too infected by nepotism. But it is our lived experience that ARCs are no more or less than their boards, their staffs, their volunteers, and their memberships. Anyone can get involved and help work to make an ARC what it is. ARCs are ever-evolving, and that evolution is by dint of the people who get involved. If you are unhappy with your local artist-run centres, get off your ass and work to make them better!

These hives of art making and presentation are participatory sites of change. They are more than art warehouses. They are movements! Just as the very definition of art is constantly expanding (new media, forms, and functions), ARCs are simultaneously evolving, responding to and inciting cultural shifts in dialogue with art and artists. The presence of public arts funding allows this dynamic exploration to be based on indigenous concerns (home-grown concepts and perspectives) rather than the speculative, non-Canadian art market. And peer adjudication ensures that these cultural "conversations" remains vital.

Our problem as cultural workers is that elected governments and the general public are increasingly under the sway of a corporate model. Our valiant pursuit of ideas-over-profit have left artist-run centres and indeed all funding to artists in jeopardy. Our challenge is now to position the arts as essential to an elusive "quality of life." This is easier said than done when our own artistic production and the day-to-day needs of our centres require all of our resources.

And yet we, as artists, have created seismic shifts before. In the last 100 years, visual culture has been an essential part of every significant political movement in the western world. We forget that we have power, and that we know how to use it. Rather than resigning ourselves to a bleak future, we need to take the energy and lessons we have learned from artist-run centres – the strength of collectivity, responsivity, and change – and actively engage in our survival.

Long-time collaboators **Lorri Millan and Shawna Dempsey** create funny and feminist performances, films, videos, publications and public art projects. They are infamous for pieces such as *We're Talking Vulva*, *A Day in The Life of A Bull-Dyke*, and *Lesbian National Parks and Services*: multi-disciplinary projects that use humour to articulate their political concerns.

28.2

Les centres d'artistes autogérés sont les moteurs de la culture au pays, des points d'accès essentiels pour les artistes (pour exposer, bâtir une culture visuelle, prendre part à la communauté) et pour le public (pour voir une œuvre qui n'est ni strictement commerciale ni ossifiée par les notions canoniques de l'Art avec un grand « A »).

Leur nature à but non lucratif signifie que les centres d'artistes autogérés sont accessibles et réceptifs à leurs membres. Certaines personnes désapprouveraient ce point. Durant nos vies adultes, il y a eu des grondements : peut-être que les CAA sont devenus trop établis, trop ennuyants, trop infectés par le népotisme. Mais c'est par notre expérience vécue que les CAA ne sont ni plus ni moins que leurs conseils d'administration, employés, bénévoles et membres. N'importe qui peut s'impliquer et aider à faire d'un centre d'artistes autogéré ce qu'il est. Les CAA sont en constante évolution grâce aux gens qui participent. Si vous êtes mécontents des centres d'artistes autogérés de votre région, agissez et faites en sorte qu'ils s'améliorent!

Ces fourmilières de création et de présentation artistiques sont des lieux de changement participatifs. Ils sont plus que des entrepôts d'art. Ils sont des mouvements! Au même titre que la vraie définition de l'art qui s'étend constamment (nouveaux médias, formes et fonctions), les centres d'artistes évoluent simultanément pour répondre aux changements culturels en dialogue avec l'art et les artistes et pour en susciter de nouveaux. La présence de financement public des arts permet à cette exploration dynamique de reposer sur des préoccupations indigènes (concepts et perspectives créés localement) plutôt que sur le marché d'art spéculatif et non canadien. De plus, l'adjudication par les pairs assure que ces « conversations » culturelles demeurent vitales.

Notre problème en tant que travailleurs culturels est que les gouvernements élus et le grand public sont de plus en plus soumis à l'oscillation du modèle d'entreprise. Notre vaillante poursuite d'idées au détriment des profits a menacé les centres d'artistes autogérés, et par le fait même, tout le financement offert aux artistes. Notre défi est désormais de positionner les arts comme étant essentiels à une « qualité de vie » indéfinissable. C'est plus facile à dire qu'à faire lorsque notre propre production artistique et les besoins quotidiens de nos centres exigent toutes nos ressources.

Malgré tout, en tant qu'artistes, nous sommes parvenus dans le passé à provoquer des changements sismiques. Au cours des cent dernières années, la culture visuelle a été une partie essentielle de chaque mouvement politique important dans le monde occidental. Nous oublions que nous avons le pouvoir et que nous savons comment l'utiliser. Plutôt que de nous résigner à un avenir très morne, nous devons tirer de l'énergie et des leçons de ce que nous avons appris des centres d'artistes autogérés – la force de la collectivité, la réceptivité et le changement – et participer activement à notre survie.

Collaboratrices de longue date, **Lorri Millan et Shawna Dempsey** créent des performances, films, vidéos, publications et projets d'art publics féministes et humoristiques. Elles sont connues pour leurs œuvres portant des titres tels *We're Talking Vulva* [On parle de vulve], *A Day in The Life of A Bull-Dyke* [Un jour dans la vie d'une vraie gouine] ou *Lesbian National Parks and Services* [Parcs et services lesbiens nationaux], des projets multidisciplinaires qui se servent de l'humour pour articuler leurs préoccupations politiques.

29.1

PermARTculture

January
Impractical Project 1 – Winter Idealism: Planning the Kitch Garden

February
Project 2 – Keeping Things Raised: Growing in Beds

March
Project 3 – Preparing the Underground

April
Project 4 – Glasshouses and Seeds of Infrastructure: Sowing GM (government modified)

May
Project 5 – Infestation: Grafting and Coping With Pests and Diseases

June
Project 6 – The ARCway and Trellis: Sufficient Support and Re-training

July
Project 7 – Irrigation Irritation and How Not to Get Soaked

August
Project 8 – Interlopers: Keeping on Top of Weeds and Undesirables

September
Project 9 – Exploring Alternative Ideas: Making Room For Vegetables

October
Project 10 – Editables: Harvesting and Storing Your Flops

November
Project 11 – Hedging at the Edges and Keeping it all Contained

December
Project 12 – Of Fallow Times: Blanching and Forcing Crops

* with apologies to Andi Clevely, author of *The Kitchen Garden Month-by-Month*.

Carolyn Doucette is a multi-media artist living on Vancouver Island, B.C. who has often

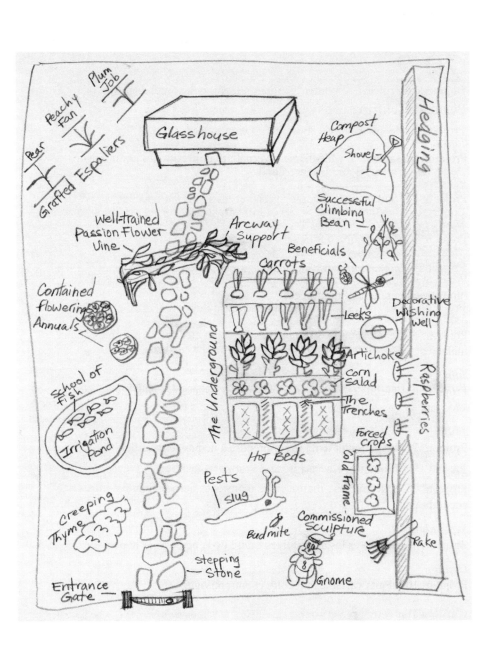

supported her interest in philosophy, consumer culture and the intersection of art, science and technology through ventures in landscape gardening.

29.2

PermARTculture

Janvier
Projet irréalisable n° 1 – Idéalisme hivernal : planification du jardin kitsch

Février
Projet n° 2 – Surélever les choses : préparer les semis sur couches

Mars
Projet n° 3 – Préparation des couches inférieures du sol

Avril
Projet n° 4 – Serres et semences d'infrastructures : semer les graines GM (gouvernementalement modifiées)

Mai
Projet n° 5 – L'infestation : greffage et adaptation aux agents nuisibles et aux maladies

Juin
Projet n° 6 – Treillis et pergolART autonomes : soutien et mise en espace adéquats

Juillet
Projet n° 7 – Irrigation et irritants; apprendre à ne pas se mouiller

Août
Projet n° 8 – Indésirables : maîtriser les mauvaises herbes et autres intrus encombrants

Septembre
 Projet n° 9 – Explorer les alternatives : faire de la place pour le potager

Octobre
Projet n° 10 – Faits variables : récolte et entreposage

Novembre
Projet n° 11 – Tailler les bordures, bien conserver le tout

Décembre
Projet n° 12 – En jachère : blanchir les récoltes, labourer la terre

* toutes mes excuses auprès d'Andi Clevely, auteure de *The Kitchen Garden Month-by-Month*.

Carolyn Doucette est une artiste multimédia qui vit sur l'île de Vancouver, en Colombie-Britannique. Elle a souvent soutenu son intérêt pour la philosophie, la culture de consommation et l'intersection de l'art et de la technologie grâce à ses aventures en aménagement paysager.

30.1

À mes yeux, l'héritage du réseau des centres d'artistes qu'il faut protéger et perpétuer, pourrait se résumer à la plasticité et au dynamisme de ses éléments.

Je suis convaincu que l'atout principal des centres, de leur programmation et de ses travailleurs culturels consiste en ses qualités de souplesse, de maléabilité et d'adaptabilité. Les centres d'artistes doivent persister à demeurer alertes, ouverts et intéressés par les soubresauts et l'évolution de la pratique des arts actuels. Qu'il s'agisse de centres de production ou de diffusion, ceux-ci devraient encourager, favoriser et permettre qu'existent des œuvres et des événements audacieux, critiques et créatifs, qu'ils soient mis en valeur et qu'ils soient vus, sans que le critère commercial entre en ligne de compte.

La vitalité et le dynamisme des centres assurent qu'ils jouent le rôle de point de repère pour une communauté, qu'ils soient des lieux d'échanges et de rencontre pour les créateurs, pour le public et les usagers de l'art actuel.

C'est au sein de l'atelier L'Oreille coupée à Chicoutimi que **Martin Dufrasne** a amorcé sa pratique artistique en 1995. Au Saguenay, il s'est impliqué dans la constitution des Ateliers TouTTouT et auprès du LOBE, un centre d'artistes qui voue ses activités au soutien de projets de résidences artistiques. Maintenant installé à Montréal, il travaille depuis près de deux ans au 3e impérial centre d'essai en art actuel. En plus de sa production individuelle composée

principalement de sculptures, d'installations et de manoeuvres, il mène en parallèle depuis 1998 une pratique en duo avec l'artiste Carl Bouchard.

30.2

The way I see it, the legacy of the network of the artist-run centres that needs to be protected and perpetuated could be summed up in terms of the elasticity and dynamism of its elements.

I am convinced that the principal assets of the centres, of their programming and their cultural workers, are the qualities of flexibility, maleability and adaptability. The centres must remain alert, open and interested in the eruption of new practices and the unexpected evolution of existing ones. Production and presentation centres should encourage, support and allow the most daring work, work that is critical and creative, and promote that work without commercial criterion.

The vitality and the dynamism of the centres ensures that they play the part of benchmark for a community, that they are places for meeting and exchange between creators, the public and the users of contemporary art.

Martin Dufrasne began his artistic practice at L'Oreille coupée in Chicoutimi in 1995. In Saguenay he was involved in the founding of Ateliers TouTTouT and after that the artist-run centre LOBE, where he focused on artist-in-residence projects. Now based in Montreal, he has been working for almost two years at 3e impérial centre d'essai en art actuel. In addition to his individual art practice consisting mainly of sculpture, installation and intervention, he has been working collaboratively with artist Carl Bouchard since 1998.

31.1

In the 1970s in Canada, alternative, artist-run spaces were referred to as "parallel galleries." By the early 1980s, they were part of a national, publicly-funded network complete with a magazine named *Parallelogramme*. As time-based, multimedia and performative practices matured, and in tandem with an increased social/critical awareness of gender and identity politics, the phrase "parallel gallery" morphed into "artist-run centre." For over the past decade, the broader

moniker of "artist-run culture" best describes socially relevant practices that resonate beyond the gallery walls and into the streetscape, cyberspace and any mode of pop-culture vehicle distribution. *Parallelogramme* was out and *MIX* was in.

Currently, some centres, particularly in larger cities fueled by multiple layers of public and private money, operate as non-collecting institutions that function more often than not as old-school parallel galleries beside larger provincial and municipal public art spaces and museums. Others, such as the feisty Eye Level Gallery in my home town of Halifax, survive on shoestring budgets and by collective creative wit and cleverness.

Eye Level has been central in the past few years in the development of the annual Go North! gallery and studio tour of Halifax's hardscrabble North End. Other interests in 2007 extend beyond the city itself with programmes such as Wilderness Acts, a camping weekend featuring curated, interactive and site specific projects co-hosted with Kejimkujik National Park in Southeastern Nova Scotia. Prior to this, Director Eryn Foster, as part of her personal practice, inaugurated the New Canadian Pilgrimage, a group walk from Halifax to Sackville, New Brunswick. Artist-run culture, by Eye Level standards then, is everywhere: in the gallery and the neighbourhood, beyond city limits on secondary highways and in the woods, on the Net, and most importantly, with all activity persistently recorded, published and distributed locally and internationally.

Peter Dykhuis is an exhibiting visual artist and arts administrator based in Halifax, Nova Scotia. After 15 years with the Anna Leonowens Gallery at NSCAD University, he became the Director/Curator of Dalhousie Art Gallery in 2007.

31.2

Dans les années 1970, on nommait les lieux gérés par des artistes les « galeries parallèles ». Au début des années 1980, celles-ci faisaient partie intégrante d'un réseau national subventionné à même les fonds publics doté de sa propre revue, Parallélogramme. Les pratiques multimédias, performatives et temporelles ont

mûri en tandem avec un accroissement de la conscience sociale et critique des idées et des politiques sexuelles et identitaires, et les « galeries parallèles » sont devenues des « centres d'artistes autogérés ». Au cours des dix dernières années, c'est l'expression plus englobante de « culture autogérée » qui a le mieux défini ces pratiques socialement pertinentes dont l'écho se fait sentir au-delà des murs de la galerie, qui résonne dans les rues, dans le cyberespace et dans tout véhicule de distribution de la culture populaire. La revue Parallélogramme est démodée, MIX Magazine est à la page.

Aujourd'hui, certains centres, plus particulièrement dans les grandes villes qui bénéficient des multiples niveaux de financement et de l'accès aux fonds privés, fonctionnent plutôt à l'image d'établissements qui n'ont pas de mandat d'acquisition : la plupart du temps, ils sont gérés comme les anciennes galeries parallèles, aux côtés des musées ou autres espaces d'exposition provinciaux ou municipaux. D'autres centres, comme la redoutable Eye Level Gallery chez moi, à Halifax, survivent avec des budgets de crève-la-faim grâce à l'ingéniosité et à l'intelligence de la collectivité.

Au cours des dernières années, la Eye Level a joué un rôle central dans la mise en place de l'événement annuel Go North!, qui consiste en une série de visites d'ateliers d'artistes et de galeries du quartier défavorisé du North End de Halifax. En 2007, l'intérêt pour les interventions artistiques a dépassé les frontières de la ville avec des programmes comme le Wilderness Act, une fin de semaine de camping organisée en collaboration avec le Parc national de Kejimkujik, dans le sud-est de la Nouvelle-Écosse, où des commissaires ont élaboré un programme de projets interactifs et in situ. Avant cet événement, Eryn Foster, la directrice de la Eye Level, avait fondé, dans le cadre de sa pratique personnelle, le groupe de marche New Canadian Pilgrimage, qui s'est rendu à pied de Halifax à Sackville, au Nouveau-Brunswick. Si on se fie au modèle de la Eye Level, la culture autogérée est partout : dans la galerie, dans le quartier, au-delà des frontières de la ville, sur les autoroutes secondaires, dans la forêt, sur l'Internet, et surtout, là où toutes ces activités sont consignées, publiées, et distribuées, à l'échelle locale et internationale.

Peter Dykhuis est un artiste actif et un administrateur des arts à Halifax, en Nouvelle-Écosse. Il a œuvré à la galerie Anna Leonowens de l'Université NSCAD pendant quinze ans, et il occupe le poste de directeur général et conservateur de la Dalhousie Art Gallery depuis 2007.

32.1

The role of the artist run centre is to bring down the government

* Reproduced with permission of Struts Gallery, Sackville, New Brunswick.

Michael Fernandes is a Nova Scotia-based artist. He teaches at NSCAD University. His mixed-media practice involves linguistic and performance installations in public and private spaces.

32.2

Le rôle du centre d'artistes autogéré
est de renverser le gouvernement.

* Reproduit avec l'aimable permission de la Struts Gallery, Sackville, Nouveau-Brunswick.

Michael Fernandes est un artiste vivant en Nouvelle-Écosse et il enseigne à l'université NSCAD. Dans sa pratique multimédia, il intègre des installations linguistiques et performatives dans divers espaces publics et privés

33.1

L'expertise des centres d'artistes est-elle un gage d'avenir?

Il est étonnant de constater combien les centres d'artistes ont évolué depuis vingt ans et sont devenus un regroupement hautement professionnel qui travaille à soutenir la création, la diffusion et la promotion des artistes d'ici et d'ailleurs. Nombreux sont les centres qui collaborent avec des partenaires étrangers, inscrivant ainsi leur action dans une perspective internationale. En proposant des expositions, des résidences, des événements, des publications, les centres d'artistes canadiens favorisent la mobilité de l'art actuel et œuvrent comme de véritables ambassadeurs.

Leurs programmations inspirent plusieurs institutions muséales et centres

d'exposition qui présentent de plus en plus de nouveaux visages, laissant ainsi peu de place aux artistes chevronnés qui ont de la difficulté à montrer leur travail s'ils ne sont pas représentés par une galerie commerciale ou des diffuseurs étrangers. Cette compétence pour reconnaître et soutenir les artistes de la relève et promouvoir leur art, les centres d'artistes l'ont acquise éminemment. Pourtant, ils luttent encore aujourd'hui pour obtenir un financement qui devrait aller de pair avec l'importance de leur rôle dans le milieu de l'art canadien.

Le plus grand défi des centres d'artistes reste encore la précarité et l'instabilité des ressources humaines. Une gestion saine et dynamique nécessite à la fois connaissance, expérience, stabilité et audace. Faut-il encore considérer une carrière dans un centre d'artistes comme une vocation pour la simplicité volontaire? Espérons que non! C'est une vision clairvoyante et une certaine liberté d'action qui ont su bâtir un réseau fort, qui suscite l'admiration. Souhaitons que ceux qui relèvent ce défi sauront accroître la reconnaissance financière de ses travailleurs, tout en défendant et en encourageant l'expérimentation et l'innovation qui sont la source de l'art et la force des centres d'artistes.

Jocelyne Fortin est la directrice du centre d'artistes Langage Plus.

33.2

Does the expertise of artist-run centres guarantee their future?

It is astonishing to see how much artist-run centres have changed in twenty years, becoming highly professional groups that work to support the creation and dissemination of art and the promotion of artists from here and abroad. Many centres collaborate with foreign partners, placing their work in an international perspective. By offering exhibitions, residences, events and publications, Canadian artist-run centres facilitate the circulation of contemporary art and work as true ambassadors.

Their programmes have inspired many museums and other exhibition venues to introduce more and more new faces, thus leaving little room for more experienced artists to show their work unless they are represented by a commercial gallery or foreign dealer. The artist-run centres have learned very

well how to recognize and support emerging artists and promote their art. Yet they still struggle for proper funding, which should match the importance of their role in the world of Canadian art.

The greatest challenge to the artist-run centres is still the precariousness and instability of their human resources. Management that is both sound and dynamic requires (at the same time) knowledge, experience, stability and boldness. Must we still consider a career in an artist-run centre to be a vocation, a choice to live simply?* Let's hope not! Foresight and a certain freedom to act built a strong network, one which is much admired. Those who take on this challenge must find ways to secure better financial support, while continuing to defend and encourage the experimentation and innovation that are essential to art and the strength of the artist-run centres.

* Translator's note: 'simplicité volontaire' translates literally as "voluntary simplicity" and refers to the 'simple living movement' in which individuals consciously choose to live more simply as a reaction to cultural excess, consumption and the accumulation of wealth. http://en.wikipedia.org/wiki/Simple_living

Jocelyne Fortin is the Director of the artist-run centre Langage Plus.

34.1

The challenges continue...

For an interdisciplinary artist interested in video, performance, and the technical demands and social implications of new media, it was the network of artist-run centres from one end of the country to the other that provided me with both training and exhibition space, and I'm immensely grateful.

It was also via the artist-run centres that the most groundbreaking cultural critiques found audiences and support, and where some of our most imaginative curators gained experience and encouragement.

With only a few exceptions, Canada's public galleries and museums have some catching up to do when it comes to providing a context outside the collector/dealer focus. It would be wonderful to see these institutions championing an art

that raises important contemporary issues, including interrogating their own roles and assumptions. In the meantime, we turn to the artist-run centres (ARCs).

However, in any organization or professional network there's the risk of calcification, of creating structures that mimic those of larger, safer entities, and ARCs, despite their noble ideals, are no exception. Internal struggles of one kind or another are inevitable, but in general the tradition of self-questioning that characterizes the artist-run centre and the collective, and the inherent transience of these operations, tend to keep things moving and honest as one generation or power group replaces another.

Both artist-run and state-owned networks in this country, however, take their respective places on the trajectory of the underfunded and underappreciated. The Visual Arts Summit (Ottawa, November 25 – 27, 2007), drew 450 participants from all corners of Canada's visual arts world in a first attempt of this kind to address the threatening funding imbalance under which we all struggle.

In a self-denying nation whose politicians often equate culture with the latest teen chanteuse, The Red Green Show, or ballerinas in tutus, there are different anxieties and aspirations at work in either art context. From what I've experienced, however, the concerns that animate the programmes and priorities of the artist-run centres and collectives, despite sketchy budgets and often rudimentary or improvised venues, have contributed more to nurturing the conscience of the nation than most other entities, inside or outside the art world.

Works by multidisciplinary artist **Vera Frenkel** have been shown at the Venice Biennale, documenta IX, MoMA, the Goeteborg Konstmuseum, Tate Britain and the Freud Museum London, among other venues, and have been acknowledged by some major awards including the Canada Council Molson Prize, the Gershon Iskowitz Prize, and the Bell Canada Award for Video Art. The sixth iteration of *The Institute™: Or, What We Do for Love* (http://www.the-national-institute.org/tour), Frenkel's touring project on the travails of a dysfunctional cultural organization, was installed at the National Gallery of Canada, Ottawa to mark her 2006 Governor General's Award in Visual Arts and New Media. "Of Memory & Displacement", the DVD boxed set of her collected works, has been described as "a must-see for anyone who wants to understand the forces underpinning Canadian art for the last twenty years."

34.2

Encore des défis...

Pour une artiste interdisciplinaire comme moi, intéressée par la vidéo, la performance, les exigences techniques et l'engagement social des nouveaux médias, le réseau pancanadien des centres d'artistes autogérés offrait la formation et l'espace d'exposition dont j'avais besoin, et j'en suis extrêmement reconnaissante.

C'est aussi par truchement des centres d'artistes que les critiques culturels les plus innovateurs ont trouvé un public et un soutien, et où quelques-uns de nos commissaires les plus créatifs ont acquis l'expérience et reçu les encouragements essentiels à la poursuite de leurs travaux.

À quelques exceptions près, les musées et galeries publics du Canada ont un bon bout de chemin à faire pour offrir un contexte qui ne soit pas régi par les intérêts des collectionneurs ou des acheteurs. Il serait extraordinaire de voir ces institutions se faire les porte-paroles de l'art qui pose des questions importantes dans un contexte contemporain, et de les voir remettre en question leur propre rôle et leurs acquis. En attendant, nous nous tournons vers les centres d'artistes.

Pourtant, aucun organisme ni réseau professionnel n'est à l'abri de la fossilisation; malgré leurs nobles idéaux, il n'est pas exclu que les centres d'artistes autogérés se mettent à imiter les structures aisées des plus grands établissements. Si les embrouilles internes sont inévitables, en général la tradition de remise en question qui caractérise les centres et collectifs d'artistes autogérés ainsi que la fugacité de leurs activités leur permettent de maintenir le cap et de conserver leur authenticité au fur et à mesure que les générations se renouvellent.

Au Canada, les réseaux autogérés et publics ont une place équitable sur le parcours des lieux sous-financés et méconnus. Le Sommet des arts visuels, qui a eu lieu à Ottawa du 25 au 27 novembre 2007, a réuni 450 participants des quatre coins du milieu des arts visuels au pays; il s'agissait d'une première tentative du genre pour aborder l'enjeu du déséquilibre financier auquel nous sommes tous confrontés.

Dans un pays qui se dénigre lui-même, où les politiciens confondent trop souvent la culture avec la chanteuse pop en tête d'affiche, l'émission de télé Red Green Show ou les ballerines en tutus, les angoisses et aspirations des milieux artistiques s'entrecroisent. Cependant d'après mon expérience, les préoccupations des programmes et les priorités des centres et collectifs d'artistes autogérés, malgré des budgets de crève-la-faim et des espaces souvent improvisés ou rudimentaires, ont plus contribué à nourrir la conscience de la nation que tout autre environnement, que ce soit à l'intérieur ou à l'extérieur du milieu des arts.

Les œuvres de l'artiste multidisciplinaire **Vera Frenkel** ont été exposées, entre autres, à la Biennale de Venise, à documenta IX, au MoMA, au Göteborgs Konstmuseum, à la Tate Britain et au Freud Museum London; elle a été récompensée de nombreux prix, dont le prix Molson du Conseil des arts du Canada, le prix Gershon Iskowitz et le prix Bell Canada pour l'art vidéographique. La sixième version de *The Institute™ : Or What We Do for Love* (http://www. the-national-institute.org/tour), un projet itinérant qui explore les travers des organismes culturels dysfonctionnels, a été installée au Musée des beaux-arts du Canada, à Ottawa, pour souligner sa réception du prix de la Gouverneure générale du Canada en Arts visuels et médiatiques, en 2006. On a dit de la collection de DVD de ses œuvres, « Of Memory & Displacement » que c'est un « incontournable pour quiconque veut comprendre les forces qui ont sous-tendu le milieu des arts au Canada au cours des vingt dernières années. »

35.1

It's all about context...

"What, I want to ask, would it mean to think of art practice as the search for collaborators rather than as the search for an audience?"
– Mark Hutchinson

In most forms of practice, relevance is placed on the art form itself, with the artist depositing meaning into a piece of work for the audience to extract. This differs in practices that focus on dialogue, participation, collaboration and exchange; offering potential for new contexts to form through yet unformulated experiences.

We have observed that many people only visit an exhibition once, with many

people only attending the preview. Exhibitions often draw higher attendance numbers over this short period of time than the duration of the whole event.

Consider what would happen if you staged three single-day exhibitions, each day with a different curatorial theme, and each show opening for three hours - the duration of an average private view.

Would this make people take notice of something they usually take for granted? By focusing on the most socially active aspect of an exhibition, extracting it, and repeating it, making it strange, absurd almost, would new social contexts form? Would people be encouraged to question it more, or "get to know it" in a different way?

This short insight is only one "working example" of many approaches taken by social practices that explore ways of facilitating insightful and engaging environments for "collaborators."

Karen Gaskill is an artist researcher based in Manchester, UK, director of Interval and a new media artist. http://www.interval.org.uk; http://www.occasionallysomewhere.org

35.2

Tout n'est que contexte...

« La question que j'aimerais poser est celle-ci : Et si l'on considérait la pratique artistique comme étant la recherche de collaborateurs plutôt que la recherche d'un public? » (traduction libre)

– Mark Hutchinson

Dans la plupart des formes de pratique, la pertinence repose sur la forme artistique même, avec l'artiste déposant le sens dans une œuvre pour que le public l'extraie. Cela diffère pour les pratiques qui se concentrent sur le dialogue, la participation, la collaboration et l'échange; offrant la chance à de nouveaux contextes de se former par l'entremise d'expériences encore non formulées.

Nous avons constaté que beaucoup de gens ne visitent une exposition qu'une seule fois, et que bon nombre n'assistent qu'à l'avant-première. Les expositions

attirent souvent un plus grand nombre de présences sur une petite période que durant tout l'événement.

Pensez à ce qui se passerait si vous organisiez trois expositions d'un jour avec trois approches de commissariat, n'ouvrant que trois heures chaque fois, soit la durée moyenne d'une visite privée.

Est-ce que cela amènerait les gens à remarquer ce qu'ils tiennent habituellement pour acquis? En se concentrant sur l'aspect le plus socialement actif d'une exposition, l'extrayant, le répétant et le rendant étrange, presque absurde, est-ce que de nouveaux contextes sociaux se formeraient? Est-ce que cela encouragerait les gens à la questionner davantage ou à la « découvrir » d'une autre façon?

Ce petit aperçu n'est qu'un exemple pratique parmi plusieurs approches utilisées par des pratiques sociales qui explorent les façons de créer des environnements stimulants et attirants pour les « collaborateurs ».

Karen Gaskill est artiste en nouveaux médias et chercheuse-créatrice vivant à Manchester, au R-U. Elle est directrice d'Interval. http://www.interval.org.uk; http://www.occasionallysomewhere.org.

36.1

Comme si nous avions oublié de reconnaître nos acquis,

trop occupés à jouir des avantages

Nous formons une grande famille de jouisseurs ; de travailleurs acharnés et amoureux inconditionnels dédiés quasi uniquement à l'objet de nos désirs. En d'autres termes, nous avons choisi de travailler pour notre cause, vivant passionnément en disant : « Au diable l'appât du gain, la vie est bien trop courte ! » Nous avons préféré travailler ensemble à créer un environnement unique. Avec le temps, les centres d'artistes sont devenus un modèle organisationnel en soi. Bien sûr, de l'intérieur, notre « très exercé » esprit critique nous oblige à noter l'asymétrie qui règne dans le réseau ; les centres s'alignent sur un long continuum, plus ou moins affermis. Par contre, de l'extérieur, il est évident que le modèle des centres est unique et assez bien défini. Peu de documents existent

pour définir notre culture organisationnelle, pourtant, des milliers d'artistes et autres travailleurs culturels y participent depuis plus de trente ans.

Une des principales force des centres d'artistes réside dans la qualité de l'accueil qu'ils réservent aux artistes. Ceux-ci y trouvent un espace-temps de recherche et de développement et surtout un échange entre pairs. Plus qu'une simple présentation ou production de leurs oeuvres, l'expérience vécue dans un centre d'artistes participe à créer des liens entre les idées, les personnes et les organisations. Chacune de ces expérimentations enrichit la pratique de l'artiste individuel, mais aussi celle des artistes qui gravitent autour des centres et, plus largement, elle contribue à une communauté de pratiques. Les centres sont dynamisés par leur réseau, qui encourage un apprentissage coopératif, stimule l'innovation et permet l'avancement de la pratique en arts visuels. Bien que ce grand réseau recèle des pratiques artistiques et organisationnelles très diversifiées, les richesses communes, partagées d'un océan à l'autre, sont les valeurs qu'ils véhiculent : la gestion participative, l'ouverture aux débats d'idées, l'engagement soutenu, l'intérêt collectif, la confiance envers les personnes, la latitude et la convivialité. Parce que nous n'aurions quand même pas engendré un modèle où il ne fait pas bon vivre…

Annie Gauthier est une artiste membre du collectif de performance Women With Kitchen Appliances. Depuis 2005, elle combine deux fonctions simultanément; une comme coordonnatrice externe de la Brigade volante pour les centres d'artistes et collectifs des arts visuels, arts médiatiques et Inter-arts au Conseil des Arts du Canada et l'autre comme coordonnatrice au développement professionnel au Regroupement des centres d'artistes autogérés du Québec. Dans le passé, elle a occupé des fonctions de consultation en gestion, de gestion de projet de publications et de management dans différents organismes artistiques, notamment des périodiques culturels. Elle a une formation en arts visuels, profil création (B.A. arts visuels, UQAM), et en gestion d'organismes culturels (DESSGOC, HEC). Elle vit et travaille présentement à Montréal.

36.2

Least we forget to acknowledge our achievements, being too busy enjoying the benefits

We are a family of pleasure seekers; tireless workers and unconditional lovers dedicated almost exclusively to the object of our desires. In other words, we choose to work for our cause, to live passionately, saying: "To hell with greed, life is far too short!" We have opted to work together in order to create a unique environment. Over time, the artist-run centre has become an organizational model in itself. Of course, from the inside, our "very well-exercised" critical spirit compels us to note the asymmetry that exists in the network; centres aligning themselves on a long continuum, more or less strong. By contrast, from the outside, it is clear that the model is unique and well-enough defined. Few documents exist to define our organizational culture, yet thousands of artists and other cultural workers have been involved over more than thirty years.

One of the major strengths of the artist-run centres is the opportunity they provide artists. Artists will find space, time for research and development and above all an exchange between peers. There is more involved than the simple presentation or production of their works; nurturing artists involves creating connections between ideas, people and organizations. Each of these experiments enriches the practice of the individual artist, but also those of the artists who revolve around the centre, more broadly contributing to a community of practices. The centres are energized by their network, which encourages cooperative learning, stimulates innovation and advances visual arts practice. Although this great network is comprised of diverse art practices and organizations, the common wealth shared from one ocean to another are these values: participatory management, openness in the discussion of ideas, sustained commitment, the collective interest, trust in people, flexibility and user-friendliness. Because we surely would never have created a model that we could not pleasurably live with…

Annie Gauthier is a member of the performance collective Women With Kitchen Appliances. Since 2005, she has been working both as an external advisor to the Flying Squad programme for artist-run centres and collectives in the visual arts, media arts and international arts sections of the Canada Council for the Arts and as the professional development

coordinator of Regroupement des centres d'artistes autogérés du Québec. In the past she has done management consulting, project management and publications management in various arts organizations, including cultural magazines. She has an academic background in studio fine art (BA Visual Arts, UQAM), and arts management (DESSGOC, HEC). She currently lives and works in Montreal.

37.1

Le pouvoir des artistes

Les centres d'artistes occupent une place unique et essentielle dans le réseau de l'art actuel au Canada : ce sont les seuls organismes où les artistes eux-mêmes ont le pouvoir de décider des orientations et de choisir les moyens à mettre en œuvre pour réaliser leurs objectifs. Dans l'ensemble de leurs actions, les centres d'artistes devraient donc mettre au premier plan le créateur et ses projets, de façon à servir au mieux les intérêts des artistes.

En priorisant la recherche et la création, les centres d'artistes sont devenus de véritables laboratoires. Ils contribuent à inventer de nouveaux modes de production et de diffusion — qu'on pense au concept de résidence ou encore à leur rôle déterminant dans la définition des arts médiatiques. En favorisant l'intégration de la relève et des nouvelles pratiques artistiques, les centres d'artistes pourront rester à l'avant-garde de l'évolution et du renouvellement de la discipline.

Les centres d'artistes doivent constamment se demander s'ils répondent adéquatement aux besoins des artistes et comment ils peuvent exercer un véritable leadership dans leur communauté. Leur mission et leurs objectifs sont évidemment appelés à évoluer au fil des transformations du champ artistique. Ils survivront s'ils continuent de regrouper leur milieu autour de projets rassembleurs et de s'impliquer activement dans l'amélioration des conditions de pratique et de diffusion en art actuel.

Historien et chercheur spécialisé en art contemporain, **André Gilbert** est directeur du centre VU (Québec), où il a organisé depuis 1996 de nombreux événements artistiques – expositions, résidences d'artistes, projets spéciaux, échanges internationaux – et édité plusieurs publications sur la photographie actuelle.

37.2

The power of artists

The artist-run centres play a unique and vital role in the network of contemporary art in Canada: they are the only bodies where artists themselves determine their own objectives and find the ways to reach them. In everything they do, the artist-run centres should put the artist and his/her creative project at the fore in order to best serve the interests of all artists.

By prioritizing research and creation, the artist-run centres have indeed become artists' laboratories. They keep on contributing to the invention of new modes of production and distribution – one thinks of the concept of the residency or the determining role they have played in defining the media arts. By facilitating the integration of emerging artists and practices, the artist-run centres can stay at the forefront of change and renewal in our field.

The artist-run centres must constantly ask themselves whether they adequately meet the needs of artists and how they can exercise true leadership in their communities. Their mission and their goals will obviously be called upon to change with transformations in the field. They will survive so long as they continue to attract artists to the collective project and are actively working at improving conditions for the practice and dissemination of art.

André Gilbert is a historian and researcher specializing in contemporary art. He has been the director of the artist-run centre VU (Québec) since 1996, where he has been involved in many artistic events - exhibitions, artists residencies, special projects, and international exchanges. He has also edited several publications on contemporary photography.

38.1

Decentre

1. Qu'est-ce qui t'intéresse le plus dans la culture des centres d'artistes en ce moment?
L'offre culturelle, c'est à dire qu'il n'y a pas de villes d'importance majeure ou

moyenne au Québec où je ne puisse visiter une exposition d'une ou d'un artiste intéressant, grâce à un centre d'artistes et ce, même en été.

2. Quelle est la programmation la plus audacieuse que tu as vue récemment?
Celles de la Biennale de Venise et les expositions du merveilleux Museum Für Moderne Kunst de Francfort, une magistrale leçon d'une architecture vigoureuse et imaginative au service de l'art.

3. Quel est le plus grand défi pour le milieu des centres d'artistes aujourd'hui?
Le pépèrisme.

4. Est-ce que la notion « d'autogestion » est devenue obsolète? Sinon, pourquoi?
Elle est loin d'être obsolète. Plus que jamais, cette notion de gestion par les artistes doit être maintenue, réaffirmée, étendue, précisément au moment où les forces du marché semblent irrésistibles : elles le deviendraient vraiment et totalement si les centres d'artistes, ici et ailleurs, baissaient les bras et interrompaient leurs activités. L'art, orienté vers le marché, en sortirait appauvri.

5. Quelle est la plus grande force de notre milieu?
Sa force étonnante de renouvellement, son ouverture envers les jeunes créateurs.

6. Comment la culture des centres d'artistes affecte-t-elle le milieu culturel en général?
Elle clame haut et fort que la liberté dite socioéconomique des artistes ne peut venir que d'eux-mêmes.

Bastien Gilbert occupe la fonction de directeur du RCAAQ depuis le 3 septembre 2001. Gilbert a contribué à fonder le Regroupement des centres d'artistes autogérés du Québec en 1986 et il fut, dans sa première période de fonctionnement, directeur général du Regroupement pendant onze années consécutives. Bastien Gilbert a également figuré parmi les fondateurs de l'AADRAV. Avant son retour au RCAAQ, il a occupé le poste d'adjoint à la direction du Centre d'information Artexte, de directeur administratif aux Productions Nathalie Derome, et de directeur du centre d'artistes Langage Plus à Alma. Depuis plusieurs années, il fait partie du comité de rédaction de la revue Esse. Il a été commissaire de l'événement « Familles » à l'Îlot Fleurie, tenu à Québec du 17 au 26 août 2001.

38.2

Decentre

1. What interests you most about artist-run culture today?
The cultural offerings, meaning that there are no large or medium-sized cities
in Quebec where I cannot visit an interesting exhibition by one artist or another,
thanks to an artist-run centre and, what's more, even in summer!

2. What is the most daring programming that you've seen recently?
Those at the Venice Biennale and the exhibitions at the wonderful Museum
of Modern Art in Frankfurt, a brilliant lesson in vigorous and imaginative
architecture in the service of art.

3. What is the biggest challenge for the artist-run centres today?
Stodginess.

4. Has the idea of "self-governance" become obsolete? If not, why not?
It is far from obsolete. More than ever this concept of self-management by artists
must be maintained, reaffirmed and expanded, especially now when market
forces seem irresistible: their victory would be complete if the artist-run centres,
here and elsewhere, dropped their arms and interrupted their programs. Their art,
geared toward the market, would become impoverished.

5. What is the greatest strength of our milieu?
Its strength is its astonishing ability to renew itself, its openness to young artists.

6. What impact does artist-run culture have on culture generally?
It says loud and clear that the so-called socioeconomic freedom of artists can
only come from themselves.

Bastien Gilbert has been the Director of the RCAAQ since September 3, 2001. He helped
found the Regroupement des centres d'artistes autogérés du Québec in 1986 and was Director
for its first eleven years. Gilbert was also among the founders of AADRAV. Before his return to
the RCAAQ he served as Assistant Director of the information centre Artexte, business manager
for Productions Nathalie Derome, and Director of the artist-run centre Langage Plus in Alma.
For several years he served on the editorial board of the magazine *Esse*. He was commissioner
of the event "Families" in l'Îlot Fleurie, held in Quebec City from August 17 to 26, 2001.

39.1

Emerging

It has been my experience that most notable artists, curators, critics and arts administrators in Canada got their start in artist-run centres. ARCs at their best are places of learning, experimentation, collaboration and cooperation. At their worst they are cliquey, glorified community drop-in centres full of in-fighting and conflicting egos. Yet I still believe that ARCS are places where creative souls, fresh out of university or high school, let's say, can begin to find and participate in their own cultural communities, and perhaps even garner their first public exhibitions and/or full-time jobs in their chosen field. ARCS are also places of mentorship, where an older, more experienced generation of cultural workers and art stars can (hopefully) foster the next generation, who then returns the favour to the next, and so on...

Fresh out of a BFA at UBC, unemployed and a newbie to big bad Toronto, I was lucky enough to land a Section 25 at Art Metropole in 1990. At the time, they needed a Video Co-ordinator: someone who would literally activate the archive of about 650, mostly 3/4-inch, videotapes dating back to the early 70s. Having written a Canadian Art History term paper on Paul Wong and the fiasco involving the Vancouver Art Gallery's rejection of his work *Confused: Sexual Views*, I had already been somewhat initiated into the emerging world of video art and ARCs (Video In/Video Out). At Art Metropole it was my task to watch every video in the archive, drop out and all; write a description of each video if one didn't already exist; contact the artists for their videographies; and then compile and design the very first Art Metropole Video Archive Catalogue.

It seemed like a monumental task at the time, but I worked very hard and by the end had established a substantial resumé. I developed computer/software skills through a residency at Inter/Access. I designed my first-ever publication with the help of Dennis Day (UNIX videograbs + Aldus Pagemaker) and Tom Dean, whom I commissioned to do the cover image and page blobs. I became something of an expert on video art – who else had watched all 650 videos in the archive? – and landed not only an on-going part-time job as Art Metropole's Video + Media Co-ordinator, but also a part-time-turned-full-time gig as General Idea's Studio Assistant.

Through my experience with General Idea, the early architects of the ARC movement in Canada, I was mentored by three of Canada's artistic geniuses, became their friend and a member of the family, and rode a red carpet through the international contemporary art scene. The rest for me, I could say, is post-ARC history. I look back on my years in ARCs with great pride. It really was where I emerged as an artist, curator, designer and lifetime member of the art community in Toronto (specifically), Canada (in general), and the world (why not?).

Barr Gilmore is a Graphic and Environmental Designer living and working in Toronto, who counts the Gagosian Gallery and Nicholas Metivier Gallery among his many, steady, art-based clients. In addition to being the Video & Media Co-ordinator at Art Metropole (90-93) and General Idea's Studio Assistant (91-95), he was a Senior Design Associate at Bruce Mau Design (96-05) and curated the window gallery on Queen Street West known as Solo Exhibition (00-05). He is a Lifetime Member of Art Metropole and sits on many different art-based committees, including as co-chair of the Canadian Art Foundation Gallery Hop Gala Dinner and Auction.

39.2

Émerger

De par mon expérience personnelle, les artistes, commissaires, critiques et administrateurs des arts les plus notoires au Canada ont fait leurs premiers pas dans les centres d'artistes autogérés. À leur pleine maturité, les CAA sont le meilleur endroit pour apprendre, expérimenter ou collaborer. Dans leurs pires moments, ils sont des nids de cliques, des centres communautaires à la carte grouillants de conflits internes et d'ego démesurés. Pourtant, je persiste à croire que les CAA sont des lieux où les âmes créatrices, entre autres celles tout droit sorties des universités ou des écoles secondaires, peuvent entamer une recherche et participer à leur propre communauté culturelle, et peut-être même avoir leur première exposition individuelle ou un premier emploi à temps partiel dans leur domaine de prédilection. Les CAA sont également des lieux de mentorat où une génération plus âgée et plus expérimentée de travailleurs culturels et d'artistes vedettes peuvent, on l'espère, accompagner la prochaine génération, qui rend la pareille à la suivante et ainsi de suite.

En tant que jeune diplômé de l'université UBC, sans emploi et fraîchement arrivé dans la Ville-Reine, j'ai eu ma chance chez Art Metropole, en 1990. À l'époque, le centre cherchait un coordonnateur vidéo, une personne qui pourrait carrément archiver environ 650 vidéocassettes, la plupart en 3/4 pouce, datant des années 1970. Dans un cours d'histoire de l'art, j'avais rédigé un travail de fin de session sur Paul Wong et le fiasco entourant le rejet de son œuvre *Confused : Sexual Views* par la Vancouver Art Gallery, j'avais donc été initié, en quelque sorte, au milieu émergent de la vidéo d'art et des centres d'artistes autogérés (Video In /Video Out). Chez Art Metropole, je devais visionner chacune des cassettes du fonds d'archive, rédiger une description de chaque vidéo s'il n'y en avait pas déjà, communiquer avec l'artiste pour obtenir sa vidéographie complète et enfin, compiler et concevoir le tout premier répertoire d'archives vidéo d'Art Metropole.

La tâche me paraissait monumentale, mais je travaillai d'arrache-pied, et je finis par me monter tout un CV. J'ai acquis des compétences informatiques grâce à une résidence chez Inter/Access. J'ai conçu ma toute première publication avec l'aide de Dennis Day (UNIX videograbs et Aldus Pagemaker) et de Tom Dean, à qui j'ai confié la conception de la page couverture et les textes de quatrième de couverture. Je suis devenu un petit spécialiste de l'art vidéo : qui d'autre avait vu les 650 vidéos du répertoire? J'ai ainsi réussi à obtenir un emploi à temps partiel comme coordonnateur du service média et vidéo d'Art Metropole, en plus d'un poste à temps partiel, puis à temps plein comme assistant d'atelier du groupe General Idea.

Dans le cadre de cette expérience avec General Idea, les premiers architectes du mouvement des centres d'artistes au Canada, mes trois mentors étaient des génies artistiques. Je suis vite devenu un ami, un membre de la famille, et j'ai traversé le milieu de l'art contemporain international sur un tapis rouge. Pour moi, le reste, c'est de l'histoire post-CAA. Je suis très fier de ces années passées dans le milieu des CAA. C'est là que j'ai pu émerger en tant qu'artiste, commissaire, designer et membre à vie de la communauté artistique de Toronto (en particulier), du Canada (en général) et du monde (pourquoi pas?).

Concepteur graphique et environnemental, **Barr Gilmore** vit et travaille à Toronto. Parmi ses clients artistiques réguliers, il compte la Gagosian Gallery et la Nicholas Metivier Gallery. En plus des postes de coordonnateur des services vidéo et médias chez Art Metropole (1990-1993), d'assistant d'atelier du groupe General Idea (1991-1995), il a occupé le titre de de designer associé sénior chez Bruce Mau Design (1996-2005) et il a été conservateur de la

vitrine d'exposition de Queen Street West, connue sous le nom de Solo Exhibition (2000-2005). Il est membre à vie d'Art Metropole et siège à divers comités d'organismes à vocation artistique, en plus d'occuper la coprésidence de l'événement Gallery Hop Gala Dinner and Auction de la Canadian Art Foundation.

40.1

Requiem for printed matter

The book is dead! Long live the book!

Those two sentences run in counterpoint in my head whenever I contemplate the future of my first obsession. Books were a way to navigate the troubled waters of adolescence into maturity. The simplest and most effective act of rebellion turned out to be walling your room with books while responding to intrusive questions from adults with a quote from Camus or Kafka. With books came a community of fellow artists and intellectuals, or so we envisioned ourselves. Between coffees and cigarettes, we would hang around bookshops in the 60s and 70s – it was too early for galleries – and make pithy, searingly insightful remarks about the issues of the day.

Computers and the advent of the Internet struck many writers and other cultural practitioners as at best a mixed blessing. The question du jour for lovers of literature became, "Would you take a computer to bed with you?" There was warmth in the physicality of the book – the paper, binding, typography and, in older volumes, the aroma. How could a screen and pieces of hardware replace it?

Of course, they haven't, yet. Small screens still aren't light and beautiful enough to supplant the book in the mass market. But just as iPods have been replacing CDs, and Hollywood movies are spinning more money for their producers on DVDs than in cinemas, it may likely be only a matter of time before books become endangered commodities, scorned in their historic configuration by mainstream consumers.

What is the future of the book? While publishers and retailers struggle mightily for a survival strategy that will mirror that of radio, the true answer to the question may lie in the twin worlds of private galleries and artist-run centres, where older

forms thrive for a collectors' market and new solutions are applauded by curators and an informed niche public.

The heirs-apparent to the mutual evolution and ongoing collaboration of the visual arts and the printed word – to the likes of Doré and Dante, Tenniel and Carroll, Dulac and Poe, and many others – are small presses, which have developed to serve niche audiences interested in either fine art collectibles or the creation of new artists' books. Vancouver's Heavenly Monkey and A Lone Press produce award winning books noted for their fine design and use of handmade paper and letterpress printing. Arion Press out of San Francisco regularly commissions artists of the calibre of Bruce Conner, Jim Dine, Jasper Johns and Robert Motherwell to create illustrative work for their reprints of writers from Italo Calvino to Sigmund Freud to that old standby, the Bible.

The 20th Century saw the growth of artists' books. Some of the greatest work of the Surrealists came in that form – think Breton's *Nadja* and Ernst's *Une Semaine de Bonté* – and not surprisingly given that the group's main thinker, André Breton, was a writer. The Fluxus movement, like the Surrealists, combined many art forms including visual art, music and film. Founder George Maciunas and fellow artist Dick Higgins created Something Else Press, an astonishingly successful artist-run enterprise that, at its height in the 1970s, could publish 5000 copies of Fluxus editions. Allan Kaprow, Yoko Ono and Jackson McLow are just three of the many Fluxus artists who created brilliant works in the book form.

Even more than the Surrealists, the Fluxus movement opposed the commodification of art. In fact, artists who now espouse the Fluxus stance are embracing the Internet where communication is broad and expectations of profits are low. Their example has inspired artists worldwide, including Canada's General Idea, the founders of Art Metropole, which has been so instrumental in the dissemination and creation of artists' books.

And, following Art Metropole's lead, many galleries, artist-run centres and small presses in Canada are producing books. Just as an audience will continue to exist for beautifully rendered, classically created books, newer forms are bound to be explored by artists like Luis Jacob, Micah Lexier, John Greyson, Andrew Paterson and others who are not content to work solely in one format.

One can imagine more delights for artists' books in the years ahead. Moving images combined with text will be harnessed to create multimedia works.

Hyperlinks will instantly transport readers to other texts and images referenced in a master text. Sounds and images will aid authors to create books that combine aspects of cinema, theatre and music with old-fashioned literature. The Internet, more subtle and expansive than it is today, will be at the service of creators who will be devising the history books, the novels and the works of art for new generations of readers.

Will print survive the new technological shifts? Yes, just as video didn't kill the radio star, nor TV destroy cinema. All forms are possible. People will still be worshipping illuminated manuscripts while others are enjoying graphic novels linked to sound and movement on disc or the 'Net. The twin streams of traditionally produced, beautiful volumes and innovative artists' books will keep literature flowing into the future.

Marc Glassman is the proprietor of Pages Books & Magazines, a Queen Street West institution in Toronto for more than 25 years. He edits the film magazines *Montage* and *POV*, was the first programmer for the Images and Hot Docs film festivals, and is a past recipient of a Toronto Arts Award.

40.2

Requiem pour l'imprimé

Le livre est mort; vive le livre!

Ces deux phrases me traversent toujours l'esprit lorsque j'observe l'avenir de ma première obsession. Les livres ont été une bouée de sauvetage pour naviguer les eaux troubles de l'adolescence. Le geste de rébellion le plus efficace fut de tapisser mes murs de livres et de répondre aux interrogations des adultes avec une citation de Camus ou de Kafka. Dans les livres vivait une communauté entière de compagnons d'art et d'intellectuels, du moins c'est de cette façon que nous nous percevions. Dans les années 1960 et 1970, entre un café et une cigarette, nous traînions dans les librairies – c'était encore trop tôt pour les galeries – et nous lancions des remarques cinglantes de justesse sur les enjeux du jour.

Au mieux, la popularisation des ordinateurs et l'avènement de l'Internet ont atterri dans la vie de plusieurs écrivains et autres intervenants culturels comme

un cadeau à deux visages. La question était sur toutes les lèvres des amoureux de littérature : « Emporteriez-vous un ordinateur au lit? » Le livre avait une matérialité chaleureuse : le papier, la reliure, la typographie et, dans les tomes plus anciens, les miasmes. Un écran et quelques circuits ne pourraient jamais remplacer le livre.

Bien sûr, le livre a toujours sa place de choix. Les écrans ne sont pas encore suffisamment petits et attirants pour supplanter le livre dans le marché. Mais, comme le iPod a remplacé le disque compact, et les films hollywoodiens rapportent plus en format DVD qu'en salle, il se peut que ce ne soit qu'une question de temps avant que le livre ne devienne une espèce en voie de disparition, dont la configuration historique se verra rejetée par la masse des consommateurs.

Qu'est-ce que l'avenir réserve au livre? Les éditeurs et les détaillants se battent assidûment pour une stratégie de survie qui fera écho à celle de la radio, et la réponse à leurs questions repose peut-être au sein des galeries privées et des centres d'artistes autogérés, où des formes de production classiques sont à la disposition du marché des collectionneurs, où les commissaires et tout un créneau du public applaudissent les nouvelles solutions.

Les successeurs de l'évolution mutuelle et de la collaboration continue entre les arts visuels et l'imprimé – héritiers de Doré et Dante, Tenniel et Carroll, Dulac et Poe et bien d'autres – sont les petites maisons d'édition, qui se sont développées pour le service d'un auditoire ciblé qui s'intéresse aux objets de collection de beaux-arts ou à la création de nouveaux livres d'artistes. Les maisons Heavenly Monkey et A Lone Presse, de Vancouver, éditent des livres qui gagnent des prix pour leur mise en page, le papier fabriqué à la main et l'impression manuelle. La maison Arion Press, de San Francisco, commande souvent à des artistes du calibre de Bruce Conner, Jim Dine, Jasper Johns et Robert Motherwell des illustrations originales pour ses rééditions d'écrivains tels Italo Calvino ou Sigmund Freud, ou même pour la bonne vieille Bible.

Le 20e siècle a été témoin de la croissance exponentielle du livre d'artiste. Quelques-unes des œuvres surréalistes les plus extraordinaires en sont issues – pensez à *Nadja*, de Breton, ou à *Une semaine de bonté*, d'Ernst – ce qui n'est pas si étonnant étant donné que le maître penseur du groupe, André Breton, était écrivain. Le mouvement Fluxus, comme celui des surréalistes, alliait de multiples formes d'art y compris les arts visuels, la musique et le cinéma. Le fondateur de Fluxus, George Maciunas, et son collègue l'artiste Dick Higgins,

fondèrent la maison d'édition Something Else Press, une entreprise autogérée par des artistes dont la réussite fut incroyable : à son apogée dans les années 1970, elle pouvait publier jusqu'à 5 000 exemplaires des éditions de Fluxus. Les membres de Fluxus Allan Kaprow, Yoko Ono et Jackson McLow y ont tous trois créé de magnifiques livres d'artistes.

Encore plus que le mouvement surréaliste, le mouvement Fluxus, s'opposait à la marchandisation de l'art. En fait, les artistes qui se revendiquent aujourd'hui du groupe Fluxus embrassent les possibilités d'Internet, où les communications sont très vastes et les attentes de revenus sont peu élevées. Cet exemple a inspiré les artistes à travers le monde, y compris le groupe General Idea au Canada, les fondateurs d'Art Metropole, qui fut un élément clé de la création et de la distribution des livres d'artistes.

En outre, à la suite d'Art Metropole, de nombreuses galeries, centres d'artistes autogérés et petites maisons d'édition au Canada se sont mis à produire des publications. Il y aura toujours un auditoire pour les très beaux livres classiques, et les artistes comme Luis Jacob, Micah Lexier, John Greyson ou Andrew Paterson continueront d'explorer les nouvelles formes de publications, sans se contenter d'un format unique.

On peut également s'imaginer qu'au cours des années à venir apparaîtront encore plus de nouveautés réjouissantes. La combinaison des images animées et du texte donnera lieu aux ouvrages multimédias. Les hyperliens mèneront instantanément les lecteurs vers d'autres textes et images issus d'un texte source. Les sons et les images aideront les auteurs à créer des livres qui allieront divers aspects du cinéma, du théâtre et de la musique à la littérature de la vieille garde. Internet se raffinera et prendra de l'ampleur pour se mettre au service des créateurs qui réinventeront les livres d'histoires, les romans et les œuvres d'art des nouvelles générations de lecteurs.

Est-ce que l'imprimé survivra à ce déplacement technologique? Ma réponse est oui, parce que la vidéo n'a pas tué la radio, et la télévision n'a pas signé l'arrêt de mort du cinéma. Toutes les formes d'art peuvent coexister. On adulera toujours les manuscrits aux lettrines enluminées, tout comme on s'émerveillera devant les romans graphiques avec bande audio, les animations sur disques ou les hyperliens Internet. Les courants des beaux livres et des livres d'artistes innovateurs se côtoieront pour porter la littérature à bout de bras vers le futur.

Marc Glassman est propriétaire de la libraire Pages Books and Magazines sur la rue Queen Street West à Toronto depuis plus de 25 ans. Il est rédacteur en chef des revues sur le cinéma *Montage* et *POV*, et il fut le premier directeur de la programmation des festivals de cinéma Images et Hot Docs; il a été récipiendaire d'un prix Toronto Arts Awards.

41.1

A 'from the heart' text on artist-run culture

I don't know if "artist-run culture" here in Quebec is the same as it is elsewhere in the country and the world, but while it has made tremendous strides in the past ten years to change it still needs to make even larger leaps in order to remain relevant for the next ten or 100 years.

"Artist-run culture" here in Quebec is still much too insular. The same people who create it are the same people who run it are the same people who participate in it. If any of the ideas and/or concepts and/or works that come out of "artist-run culture" are to have any influence on anyone beyond the people creating, running or participating in it, then it needs to drastically rethink how and what it does.

In comparison, the musicians here in Quebec have not only a vibrant and thriving culture, but they actually influence lots of people beyond the borders. The filmmakers here in Quebec have a vibrant and thriving culture that influences tremendous numbers of people not involved in the local film industry.

Art for art's sake is all fine and dandy if you are doing it yourself and for yourself. But as far as I can tell the folk involved in "artist-run culture" here in Quebec are not that solipsistic. They send out invitations to their shows, they solicit reviews and criticism, they actively try to engage a larger slice of society.

Currently there are sixty "centres d'artistes autogérés" here in Quebec. For the sake of argument, say they all program on average just six (6) exhibits each year (an extremely low figure). That's 360 exhibits each and every year. How many exhibits have you seen this year? How many artists can you name? How effectively have they engaged you?

"Artist-run culture" here in Quebec either needs to retreat and become much

more self-absorbed hoping that someone like an Emily Dickinson or Franz Kafka gets discovered by someone from out-of-town sometime around 2133, or needs to teach its artists how to "run things" so that it gets the local and global recognition and respect that it so desperately deserves.

Chris 'Zeke' Hand founded and ran Zeke's Gallery in Montreal from 1998 to 2007.

41.2

Un texte « du fond du cœur » sur la culture autogérée

Je ne sais pas si la culture autogérée au Québec est la même qu'ailleurs au pays ou dans le monde, mais si au cours des dix dernières années cette culture a fait des pas de géant vers le changement, ses enjambées devront maintenant être encore plus grandes pour conserver sa pertinence au cours des 10 ou des 100 années à venir.

Au Québec, la « culture autogérée » est encore beaucoup trop insulaire. Ceux qui y interviennent sont les mêmes personnes qui la créent et qui la gèrent. Si les idées, les concepts ou les œuvres qui proviennent de l'univers autogéré doivent avoir une influence quelconque à l'extérieur du cercle de ses créateurs, de ses gestionnaires ou de ses intervenants, alors les membres de cette culture doivent radicalement reconsidérer leurs stratégies.

En guise de comparaison, les musiciens d'ici ont une culture vivante qui influence réellement beaucoup de gens au-delà des frontières de la sphère musicale. Les cinéastes du Québec ont eux aussi une culture dynamique qui a un impact réel sur tout un groupe de personnes qui ne sont pas impliquées directement dans l'industrie locale du cinéma.

L'art pour l'art, c'est bien beau si vous le faites pour vous-mêmes. Mais, de ce que je peux constater, les gens qui sont impliqués dans la culture autogérée au Québec ne sont pas foncièrement insulaires. Ils envoient des cartons d'invitation pour leurs expositions, cherchent à y faire venir des journalistes et des critiques et travaillent à rejoindre une grande part de la société.

Il existe actuellement soixante centres d'artistes autogérés au Québec. Imaginons,

pour nous amuser, qu'ils présentent chacun en moyenne six expositions par année (ce qui est très peu). Voilà 360 expositions par an. Combien en avez-vous vu cette année? Combien d'artistes pouvez-vous nommer? De quelle façon ces expositions vous ont-elles touché?

La culture autogérée au Québec doit soit se retirer et se concentrer sur elle-même en espérant que quelqu'un de l'extérieur y découvre une Emily Dickinson ou un Franz Kafka d'ici 2133, soit montrer aux artistes comment s'autogérer afin que le milieu obtienne la reconnaissance globale et locale qu'il mérite désespérément.

Chris « Zeke » Hand a fondé et dirigé la Zeke Gallery, à Montréal, de 1998 à 2007.

42.1

The amnesia of local histories

I am frequently made aware of the amnesia of local histories. London, Ontario is a place of radical cultural histories. In the 1960s the artists and art public of London gathered around Region Gallery on Richmond St., and then the artist-run gallery, 20/20 Gallery on King St. It seems to me that these artists saw their relationship to their art practice and a community in London, Ontario that had strong links nationally to other art centres such as Toronto, Ottawa, Vancouver, Winnipeg, Montreal and Halifax, and not exclusively to their region.

The other radical and formative discussion that was also happening in London at the same time was about the professional status of Canadian artists. These discussions resulted in the founding of CARFAC by Jack Chambers and a group of artists in London in 1968. In 1980, the Applebaum-Hébert Committee was set up to review the status of the arts. This quote from the report is worth repeating because of its relevance to our situation today: "It is clear to us that the largest subsidy to the cultural life of Canada comes not from governments, corporations or other patrons, but from the artists themselves, through their unpaid or underpaid labour."

Looking beyond the 1960s and beyond the regional of our forest city, the collective programming that artists in London, Ontario, through artist-run centres Forest City Gallery (1973 to the present) and Embassy Cultural House

(1983-1990), involved connections with artists nationally and internationally (for example, Mexico, Cuba, Columbia, the Middle East, India and Japan). This raised further questions within the everyday, our living and working practice, and of the ethics of our relationship to disparate and disadvantaged communities. When cultural work anticipates "an imaginary opponent" then it could be said this brings artists to the questions that Michel Foucault provocatively raised: "What is that fear that makes you reply in terms of consciousness when someone talks to you about a practice, its conditions, its rules and its historical transformations? What is that fear that makes you see beyond all boundaries, ruptures, shifts and divisions, the great historic-transcendental destiny of the West?" His reply to his own questions: "It seems the only reply to this question is a political one."

Jamelie Hassan is an artist and activist in London, Ontario and one of the founders of the Forest City Gallery. Her recent curatorial project *Orientalism & Ephemera*, first presented at Art Metropole, Toronto in 2006 is touring Canada. In 2001, she received the Governor General's Award in Visual and Media Arts and a Chalmers Arts Fellowship in 2006.

42.2

L'amnésie des histoires locales

Je me rends souvent compte de l'amnésie des histoires locales. London, en Ontario, est un endroit d'histoires culturelles radicales. Dans les années 1960, les artistes et le public artistique de London se sont rassemblés autour de la Region Gallery, sur la rue Richmond, puis à la galerie d'artistes autogérée 20/20 Gallery, sur la rue King. Il me semble que pour ces artistes, leur pratique artistique et leur communauté de London en Ontario, était étroitement liée à l'échelle nationale à d'autres centres d'art comme ceux de Toronto, Ottawa, Vancouver, Winnipeg, Montréal et Halifax, et non exclusivement à ceux leur région.

L'autre discussion radicale et déterminante qui a été soulevée à London au même moment concernait le statut des artistes professionnels canadiens. Ces discussions ont mené à la fondation du Front des artistes canadiens (CARFAC) par Jack Chambers et un groupe d'artistes de London, en 1968. En 1980, le comité Applebaum-Hébert sur le statut des arts a été fondé. La citation suivante provenant du rapport vaut la peine d'être répétée à cause de sa pertinence à

notre situation aujourd'hui : « Il nous apparaît évident que la plus importante subvention pour la vie culturelle du Canada ne provient pas des gouvernements, des entreprises ou d'autres mécènes, mais des artistes eux-mêmes, à travers leur travail non payé ou sous-payé. »

Au-delà des années 1960 et au-delà de la région de London, la programmation collective des artistes de London en Ontario, par l'entremise des centres d'artistes autogérés Forest City Gallery (de 1973 à aujourd'hui) et Embassy Cultural House (de 1983 à 1990) a établi des relations avec des artistes du pays et de l'étranger (par exemple le Mexique, Cuba, la Colombie, le Moyen-Orient, l'Inde et le Japon). Ces relations soulevaient d'autres questions dans le quotidien et nos pratiques ainsi que sur l'éthique de notre relation avec les communautés disparates et démunies. Lorsque l'œuvre culturelle prévoit « un adversaire imaginaire », on pourrait dire qu'elle amène les artistes à se poser les questions soulevée par Michel Foucault : « Quelle est donc cette peur qui vous fait répondre en fonction de la conscience quand on vous parle d'une pratique, de ses conditions, de ses règles, de ses transformations historiques? Quelle est donc cette peur qui vous fait rechercher, par-delà toutes limites, ruptures, secousses et scansions, la grande destinée historico-transcendantale de l'Occident? ». Et lui-même de répondre : « À cette question, je pense bien qu'il n'y a guère de réponse que la politique ».

Jamelie Hassan, artiste et activiste à London en Ontario, est une des fondatrices de la Forest City Gallery. Son récent projet de commissariat *Orientalism & Ephemera* a d'abord été présenté à Art Metropole de Toronto en 2006, pour ensuite circuler à travers le Canada. Elle a reçu le prix du Gouverneur général en Arts visuels et médiatiques en 2001 et une bourse de Chalmers Arts en 2006.

43.1

Having a go

I think the opportunity offered by networks, distributed communities and collaborative practice are a kind of rediscovery of ourselves as responsible contributors. Chomsky wrote in 1971 about people able to engage in industry as free people. I think we have some opportunities to experiment with those skill-based and negotiated communities now.

We have system in ourselves and individuality in ourselves. We choose what purpose to collaborate in and participate in negotiating "fit for purpose" contributions and criteria for those projects. We are learning not to kick because we are peers. We are all people having a go. We are all individually responsible for custodianship.

* Excerpt from a post to the list-serv Institute for Distributed Creativity [iDC] thread: What is Left? / What Does a Distributed Politics Look Like? September 18, 2007

Originally trained in graphic design, **Janet Hawtin** has worked in a range of education and information-focused roles. Janet is one of many people interested in the way that distributed technologies are changing how information is used by people and also in changes in laws around those uses. She currently volunteers with Bettong.org and Linux Australia.

43.2

Tenter le coup

Selon moi, les réseaux, les communautés dispersées et les pratiques collaboratives ouvrent la voie à une sorte de redécouverte de nous-mêmes en tant que collaborateurs responsables. En 1971, Chomsky a écrit sur les personnes capables de se lancer dans l'industrie comme personnes libres. Je crois que nous avons maintenant certaines occasions d'expérimenter avec ces communautés converties qui reposent sur des savoir-faire.

Nous avons en nous un système et une individualité. Nous choisissons un but auquel collaborer et participer en négociant des contributions et critères qui « correspondent à l'objectif » de ces projets. Nous apprenons à ne pas ruer parce que nous sommes des pairs. Nous sommes des personnes qui tentent le coup. Nous sommes tous individuellement responsables d'une tutelle.

* Extrait d'un libellé au gestionnaire du forum de discussion du Institute for Distributed Creativity [iDC], fil de discussion : « Ce qui reste?/ À quoi ressemble une politique distribuée? » (traduction libre de What is Left? / What Does a Distributed Politics Look Like?), 18 septembre 2007.

Formée en conception graphique, **Janet Hawtin** a œuvré dans les milieux de la formation

et de l'information. Elle est l'une des nombreuses personnes qui s'intéressent à la manière dont les technologies réparties changent la façon dont l'information est utilisée ainsi qu'aux changements apportés aux lois qui régissent ces utilisations. Elle est présentement bénévole chez Bettong.org et Linux Australia.

44.1

Unleash the beast

It would seem that in a time that is marked by an almost overpowering commercialization of all aspects of the art world and the growing bureaucratization of museums with their focus on fundraising and audience figures, artist-run centres would actually thrive, proposing an attractive alternative to the dominant models of today, allowing for much needed experimentation and more cutting edge programming. Looking at artist-run culture today one quickly realizes that this is sadly not the case. Many places that are supposedly run by artists have hired curators to organize their programs, other artist-run venues hang on to an outdated model based on ideas of 1970s "counterculture" and their redundant leftist ideologies or, in an opposite move, have morphed from alternative artist-run situations into commercial exhibition spaces. By and large, we see that the very idea of an artist-run culture, based on a self-organizing principle, has been institutionalized or in some way corrupted and has lost its direction. Someone recently told me that most artist-run centres in North America actually have boards, which was something that struck me as so utterly antithetical to the very idea of artist-run culture and something I am not used to from artist-run initiatives in Europe. In my understanding artist-run meant to take matters into ones own hands, to say "fuck you" to museums, to curators, dealers and commercial galleries and to set up structures without any hierarchies that would allow artists to present their works in an environment that they would fully control.

One could argue, given the circumstances outlined at the outset of this short statement, that there is an urgent need for artist-led spaces and projects as alternative forms for a non-commercially driven engagement with art, yet, it seems that artist-run organizations have not managed to exactly find their position within the new order of the post-millennium art world. Hardly anyone would disagree that there is an urgent need for alternative approaches to the

presentation, production and intellectual consideration of art, but rarely do people think that this impulse could come from artist-run spaces. Yet, they could be the ones to fill the non-commercial void if they would manage to reinvent themselves and propose innovative and attractive models for their programs. Unfortunately, many artist-run organizations I have come across lately cater primarily to a very small and limited audience, a small community of friends and peers and do not manage to make a meaningful impact beyond these constituencies. The greatest challenge facing the artist-run milieu today is not the lack of funding or the threat of forever being in the shadow of larger museums or big commercial galleries; the biggest threat is the inability to adapt to the new circumstances of the art world and to not understand the important role that artist-run culture could play within the art system of today. Artist-run does not mean to be marginal and to operate on the sidelines! Artist-run can mean a full frontal attack on the art establishment. I personally could not wish for anything more than to see a group of artists proposing an alternative to the existing structures so radically different that it would utterly change our current understanding of the relationship between art and the public. The concept of "artist-run" will not outlive its usefulness so long as it realizes the transgressive potential that it holds within an increasingly professionalized and conformist art world. Here lies the real strength of artist-led initiatives, to propose meaningful and radical alternatives to the established art system. It would seem that it is time for that potential to be unleashed!

Jens Hoffmann is Director of CCA Wattis Institute for Contemporary Arts, San Francisco.

44.2

Lâcher les fauves

Notre époque se caractérise par la commercialisation omniprésente du monde de l'art et la bureaucratisation progressive des musées qui se consacrent principalement aux campagnes de financement et aux statistiques de fréquentation. Par conséquent, les centres d'artistes autogérés devraient fonctionner à merveille; ils constituent une solution de rechange attrayante face aux modèles dominants d'aujourd'hui, encouragent les pratiques artistiques expérimentales et une programmation d'avant-garde. Pourtant, si l'on observe la communauté des centres d'artistes autogérés, l'on constate que ce n'est pas le cas. Beaucoup des organismes prétendument gérés par des artistes ont embauché

des conservateurs pour s'occuper de leur programmation, d'autres organismes s'accrochent à des modèles démodés qui s'inspirent de la contre-culture des années 1970 et de son idéologie gauchiste redondante, et d'autres encore se sont plutôt transformés en espaces d'exposition commerciaux. On constate généralement que l'idée même de communauté de centres d'artistes fondés sur des principes d'autogestion s'est institutionnalisée ou, en quelque sorte, corrompue à tel point qu'elle en aurait perdu son orientation. Quelqu'un me disait récemment que la majorité des centres d'artistes autogérés en Amérique du Nord ont des conseils d'administration, ce qui me paraissait absolument antithétique à l'esprit de la communauté des centres d'artistes et qui m'était étranger du point de vue des centres d'artistes autogérés en Europe. Selon moi, l'autogestion est synonyme de se prendre en main, d'envoyer chier les musées, les conservateurs, les marchands et les galeries commerciales, et de structures non hiérarchiques qui permettent aux artistes d'exposer leurs œuvres dans un environnement qu'ils maîtrisent pleinement.

Étant donné les circonstances énoncées au début de ce court texte, on pourrait avancer que les centres d'artistes et les projets autogérés sont des possibilités nécessaires dans un contexte artistique non commercial. Pourtant, les organismes gérés par les artistes ne semblent toujours pas avoir réussi à se tailler une place dans le monde de l'art postmillénaire. On serait presque tous d'accord pour dire qu'il y a un besoin urgent de nouvelles approches à la présentation, à la production et à la consommation de l'art, mais les gens s'imaginent rarement que cette initiative puisse venir des centres d'artistes. Cependant, ceux-ci pourraient combler le vide du non-commercial s'ils arrivaient à se réinventer et à proposer des programmes novateurs et intéressants. Malheureusement, beaucoup des centres d'artistes que j'ai visités dernièrement sont principalement au service d'un public très limité, d'une communauté restreinte constituée par des amis et des pairs, et n'arrivent pas à avoir un impact significatif dans le monde en général. Le défi qui se présente à la communauté des centres d'artistes aujourd'hui n'est pas le manque de financement ou la menace de rester à jamais dans l'ombre des grands musées ou des galeries commerciales. Le plus grand défi qu'ils affrontent est plutôt l'inaptitude des centres d'artistes de s'adapter aux nouvelles circonstances du monde de l'art et de ne pas comprendre l'importance du rôle potentiel de la communauté des centres d'artistes dans le milieu artistique aujourd'hui. Le fait de s'autogérer ne relègue pas les centres d'artistes aux marges de la société. L'autogestion peut représenter une attaque frontale à la rectitude artistique. Personnellement, je souhaite voir un groupe d'artistes proposer une intégration différente des

structures actuelles, une possibilité si radicalement autre qu'elle bouleverserait complètement notre compréhension de la relation entre l'art et le public. La notion d'autogestion survivra tant et aussi longtemps qu'elle reconnaîtra le potentiel de transgression qu'elle détient dans un environnement de plus en plus professionnalisé et conformiste. Voilà la vraie force des centres d'artistes : proposer des solutions de rechange à la rectitude artistique qui soient à la fois pertinentes et radicales. Il est l'heure de libérer ce potentiel; lâchons les fauves!

Jens Hoffmann est directeur du CCA Wattis Institute for Contemporary Arts à San Francisco.

45.1

The artist-run centre as tactical training unit

In years of late, the make-up of artist-run centre boards and staffs has changed. Countless non-artists now participate in artist-run activities, to the point that more and more organizations have to make a concerted effort to find a balance between artist and non-artist participation. I confess to taking part in the infiltration of non-artists. Some observers are unnerved by this, given that alongside these activities I've been employed by a large public art museum – the kind of organization that is the antithesis of the artist-run centre – for the better part of my adult life.

It might appear that we're in the midst of a bureaucratic coup, made sticky and scarlet not with spilled blood but with the red tape brought in with the invasion of institutional curators and arts administrators. But whatever our motivations for penetrating the parallel system, doesn't the artist-run realm function as a training ground where administrators can learn new tactics to take back to the other side? What will our public art galleries and museums look like as more and more of their employees return from their forays into the artist-run centres with strategies for subverting bureaucracy, the stamina to hack our way through the mounds of red tape and the strength to uphold the rights of artists?

Michelle Jacques is assistant curator of contemporary art at the Art Gallery of Ontario and a frequent interloper into artist-run culture.

45.2

Le centre d'artistes autogéré : une unité de formation tactique

Au cours des dernières années, les conseils d'administration et le personnel des centres d'artistes ont beaucoup changé. De nombreux non-artistes participent aujourd'hui aux activités de ces organismes, au point où de plus en plus de centres doivent redoubler d'efforts pour trouver un équilibre entre la participation d'artistes et de non-artistes. J'avoue moi-même faire partie de ce mouvement. D'aucuns trouvent la situation pour le moins fâcheuse étant donné qu'en parallèle à ces activités, j'ai travaillé pour un important établissement muséal pour la plus grande partie de ma vie adulte – le genre d'établissement qui se trouve à l'antithèse des centres d'artistes autogérés.

On pourrait penser qu'il s'agit d'un coup d'état bureaucratique, souillé non pas par le sang écarlate versé, mais par la paperasse et les formalités administratives qu'apportent avec eux les commissaires et administrateurs issus des grands établissements artistiques. Cependant la réalité est autre. Peu importe nos motivations pour pénétrer le système parallèle : le milieu des centres d'artistes autogérés peut fonctionner comme lieu de formation où les administrateurs apprendront de nouvelles tactiques pour mieux revenir de l'autre côté. Imaginez seulement de quoi auront l'air nos musées publics au fur et à mesure que leurs employés reviendront de leurs pérégrinations dans les centres d'artistes, armés de nouvelles stratégies pour éluder la bureaucratie, l'énergie de contourner la paperasse administrative et la force de défendre les droits des artistes.

Michelle Jacques est conservatrice adjointe du département d'art contemporain du Musée des beaux-arts de l'Ontario et elle participe activement au milieu de la culture autogérée.

46.1

How to ROLL with it and keep the ball rolling, or,

perpetuating experimental art

1.
A CRAVE FOR INDETERMINACY AND EXPERIMENTATION
The people around you are behaving in strange ways...

Maybe they are dragging around colored sticks across sheets of paper,
Banging sticks and other objects to make sounds that seem to induce pleasure,
Moving their bodies in quizzical ways,
Reconfiguring spaces in ways that propose some other kind of logic.

Maybe they are celebrating things you never before valued,
Naming things you never knew,
Producing images you never thought were visible.
They are expressing themselves in ways that invite/demand an
epistemological overhaul.
You and those around you must reassess what you knew about culture
and expression.
You cannot quite fit the experience into a predetermined typological social schema
but there is indeed some kind of governing structure ordering these activities.

Delighting in your hermeneutic confusion, you invite this intoxication
and ROLL with it.

2.
THE DELICATE ART OF FRAMING INDETERMINACY
I crave these moments of indeterminacy. Turning to experimental art, I find it.

Such precious experiences cannot exist under the roof of traditional art world
structures because they are already circumscribed within very scripted ways of
interacting and predetermined interpretation. Alternative art structures provide
flexible frameworks that can respond with greater agility and nuance.

3.
THE INDIVISIBILITY OF EXPERIMENTAL ART AND
ITS SUPPORTIVE CONTEXT

Now I don't want to be down on traditional settings such as museums or commercial galleries because they serve a certain purpose. As I see it, you can present an art project in a spectrum of contexts ranging from traditional to very innovative.

Traditional Experimental

«——»

But I believe that if you want to experience art in its most experimental expression, it must be presented in contexts that are equally innovative, vital, and ingenious. When art and its supporting structure are indivisible, we produce new ways of understanding and interpreting culture.

And so we arrive at the following conditional statement:

Axiom: If we value experimentation in art,
 then we must encourage the proliferation of creative,
 risk-taking structures!

Corollary: Without creative structurates, experimental art cannot exist!

4.
AN IMPERATIVE FOR CREATIVE STRUCTURATION!

When creativity infuses other sectors of society, we stretch our capacity of what could exist; we valorize the work that art contributes; we open up to indeterminacy; we posit models of the otherwise. And these are such important activities! If over the course of history, experimentation tends to wax and wane (but more easily wane)

Traditional Experimental

«——»

then we recognize the imperative to perpetuate possibilities for experimental art.

If you want to ROLL with it then help keep the ball rolling!

Currently based in New York, **Marisa Jahn** is an artist and the co-founder of the nonprofit organization Pond: art, activism, and ideas. http://www.marisajahn.com

46.2

Comment SUIVRE le courant et laisser le courant suivre son cours, ou la pérennisation de l'art expérimental

1.
UN APPÉTIT POUR L'INDÉTERMINISME ET L'EXPÉRIMENTATION
Les gens qui vous entourent ont d'étranges comportements.

Peut-être tracent-ils de longs traits colorés sur des feuilles de papier, ou encore frappent-ils des bâtons et d'autres objets pour produire des sons qui, selon toute vraisemblance, leur donnent du plaisir; leurs corps posent des questions par des mouvements critiques, ils réaménagent l'espace et y réinventent une logique.

Peut-être célèbrent-ils des choses auxquelles vous n'avez jamais accordé d'importance, ou encore nomment-ils des objets qui vous sont inconnus; ils créent des images que vous croyiez invisibles.

Ils s'expriment de façon à proposer – voire exiger – un remaniement épistémologique. Votre entourage et vous-même devez remettre en question ce que vous saviez sur la culture et les modes d'expression.
Vous ne pouvez pas tout à fait classer l'expérience dans un schéma social typologique prédéterminé, mais, en effet, un genre de structure gouverne ces activités.

Vous vous délectez de la confusion, vous vous laissez intoxiquer
et vous SUIVEZ le courant.

2.
L'ART DÉLICAT D'ENCADRER L'INDÉTERMINISME
J'ai parfois des rages pour ces moments d'indéterminisme. Je les assouvis dans l'art expérimental.

Il n'est pas possible de vivre des expériences aussi précieuses sous l'égide des structures traditionnelles des arts puisque celles-ci sont déjà circonscrites en onction d'interactions et d'interprétations prédéterminées. Les structures artistiques alternatives offrent des cadres flexibles qui fonctionnent avec plus de nuance et d'aisance.

3.
L'INSÉCABILITÉ DE L'ART EXPÉRIMENTAL ET DE SON CONTEXTE DE SOUTIEN

Je ne veux pas amoindrir la valeur des contextes traditionnels comme les musées ou les galeries commerciales, car elles ont leurs avantages. Selon moi, on peut présenter un projet artistique dans un vaste spectre de contextes, passant de traditionnel à très innovateur.

Traditionnel Expérimental

«————————————————————————————————————»

Cependant, je suis d'avis que pour vivre l'art dans son état le plus expérimental, il faut aller le voir dans des contextes qui sont à la fois innovateurs, énergisants et ingénieux. Lorsque l'art et sa structure de soutien deviennent insécables, nous adoptons de nouvelles avenues pour comprendre et interpréter la culture.

Ainsi, nous arrivons à cette affirmation conditionnelle :
Axiome : Si nous valorisons l'expérimentation en art, alors nous devons encourager la prolifération de structures créatives qui prennent des risques!
Corollaire : Sans structures créatives, l'art expérimental ne peut exister!

4.
UN APPEL À LA STRUCTURATION CRÉATIVE!

Lorsque la créativité se met à infuser d'autres secteurs de notre société, la capacité d'existence des choses s'étire : nous nous mettons à valoriser la contribution de l'art; à nous ouvrir à l'indéterminisme; à proposer de tout autres modèles de pensée. Ce sont là des activités si importantes! Si, historiquement, l'expérimentation tend à s'épanouir et à se flétrir (mais surtout à se flétrir),

Traditionnel Expérimental

«————————————————————————————————————»

il faut d'autant plus entendre cet appel à perpétuer les possibilités de l'art expérimental.

Vous voulez SUIVRE le courant? Alors, aidez-le à suivre son cours et RAMEZ!

Marisa Jahn est une artiste qui vit et travaille actuellement à New York. Elle est cofondatrice de l'organisme sans but lucratif Pond : art, activism and ideas. http://www.marisajahn.com

Artist-run centres are not finishing schools for art school pre-professionals. Nor should they be stepping stones to success in the commercial art market. ARCs are valuable and relevant only to the degree that they can stimulate genuinely new dialogues between arts communities and audiences.

– 100 Paul Wong

47.1

When we convened the first meeting of artist-run spaces in 1976, I was
struck by how much each organisation was characterised by a particular kind
of energy, whether personal or collective. The meeting was high-spirited,
occasionally fractious, and the first thing that emerged from it was a new national
organization. In effect, a bureacracy.

The chief justification for funding artist-run spaces was the failure of most public
museums to engage with a whole range of artistic practices, particulary in non-
traditional media. Things have changed – there are now more absolutely first-rate
university galleries, and we have non-collecting *kunsthalle*-style institutions
dedicated to contemporary art in the major cities.

Artist-run spaces are far more institutionalised than they were, with decisions
made by boards and committees. They clearly have a role as way-stations in a
young artist's life, providing places for serious work. Having said that, some
of the more memorable events that come to mind occurred outside the system
– from Painting Disorders, say, to last year's Nuit Blanche, which showed
that art does not have to stay within closed systems, which may be the biggest
drawback of the artist-run system.

I get a sense that a lot of young artists are much more outward-looking than an
earlier generation; they travel more, and are more likely to spend time living
outside the country. A wise funding system would make our own institutions
more welcoming to artists from outside the country, because that is a step toward
having a normal relationship with the rest of the world.

In the large American cities, artist-run spaces provide a counter-weight to the
money-drugged commercial culture. This is not yet a Canadian problem because
we have very few collectors who are interested in the good work that is going on
here. For too many Canadians life is, by definition, elsewhere.

The photographer **Geoffrey James** is a reformed journalist and arts administrator.

47.2

Lorsque nous avons convoqué la première rencontre des espaces d'artistes autogérés en 1976, j'ai été frappé à quel point chaque organisme était caractérisé par une sorte d'énergie particulière, soit personnelle ou collective. La rencontre était très dynamique, parfois source de frictions, et la première chose qui a émergé est un nouvel organisme national. Par conséquent, une bureaucratie.

La justification principale pour le financement d'espaces autogérés par les artistes était l'échec de la plupart des musées publics à s'adonner à toute une série de pratiques artistiques, particulièrement dans les médias non traditionnels. Les choses ont changé : elles sont désormais davantage des galeries universitaires de tout premier rang. Nous avons des institutions de style *kunsthalle* qui ne font pas l'acquisition d'œuvres et qui se consacrent à l'art contemporain dans les grandes villes.

Les espaces autogérés par des artistes sont plus institutionnalisés qu'auparavant puisque toutes les décisions sont prises par voie de conseil d'administration ou de comité. Ils jouent manifestement un rôle d'étape de transition dans la vie d'un jeune artiste, fournissant des lieux pour un travail sérieux. Cela étant dit, certains des événements les plus mémorables ont eu lieu en dehors du système. Pensons notamment à Painting Disorders et à la Nuit Blanche de l'année dernière, qui ont montré que l'art n'a pas à être confiné dans des systèmes fermés, ce qui représente sans doute le plus grand désavantage du système autogéré.

J'ai l'impression que beaucoup de jeunes artistes sont beaucoup plus ouverts que la génération précédente; ils voyagent davantage et ont plus tendance à séjourner à l'étranger. Un système de financement judicieux rendrait nos propres institutions plus accueillantes aux artistes étrangers parce que ce serait un pas vers une relation normale avec le reste du monde.

Dans les grandes villes américaines, les espaces d'artistes autogérés fournissent un contrepoids à la culture commerciale aveuglée par l'argent. Ce n'est pas encore un problème canadien parce que nous avons très peu de collectionneurs qui s'intéressent au bon travail qui s'effectue ici. Pour beaucoup trop de Canadiens, la vie est, par définition, ailleurs.

Le photographe **Geoffrey James** est un ancien journaliste et administrateur des arts.

48.1

Some brief points on Melbourne ARIs

Background

Artist-run initiatives have a prominent recent history in the City of Melbourne in the context of contemporary art. Since the operation of Art Projects (1979-1983) in Londsdale Street many ARIs have come and gone. Yet in the last six years there has been a consolidation in terms of the number and their lifespan. There are at least eight ARIs currently operating in the city, and more than twenty across Victoria. Many ARIs now have been running for six years, with some much longer: West Space approaching fifteen years of operation and Platform eighteen years.

This is very different to the 1980s and early to mid-1990s when ARIs were scarce and rarely lasted for more than three years. Some may now consider themselves artist-run institutions (albeit not without a hint of irony). Indeed, we no longer need to argue why they are so important to contemporary art and the industry; it is self-evident. Just take a quick look at the CVs of many of our younger artists who are gaining significant national and international recognition.

Yet as small arts organizations we need to better communicate what we do and what we present and support. We need to develop better means of communicating the art we present, in terms of its meanings and ideas, and where it fits in contemporary exhibition and presentation practices. Experimental art can be communicated and made approachable like any radical cultural form, it's just a matter of resources. The more established ARIs are in a good position to make contemporary art practice more accessible and attractive to more varied audiences.

Development

There has been a groundswell of alternative, non-mainstream and fringe cultural practices occurring in Melbourne over the last 10 years. In the last five or so years in particular, these practices have become recognised as valuable components to the life and character of the city (including some that may be illegal practices). Sub-cultures sit side-by-side with more conventional modes of culture, often unwittingly through chance juxtapositions.

ARIs have a currency that is both alternative and establishment. They have the flexible advantage of being able to take risks and exhibit non-commercial art, while being recognised for the critical role they play in the industry (illustrated through higher levels of funding support). Also they intrinsically have artists at the core of their values and activities. Yet ARIs themselves are variegated with different levels and types of operation, as well as different preferences for the art they exhibit and support. Many do not receive government funding and some are consciously short term or transient.

This broader spectrum of ARIs opens the way for them to respond differently to the needs of artists. This gradual erosion of the conventional ARI model is a positive thing, as they mature and recognise different opportunities. West Space is implementing a generative model, where it will develop conversations with artists in the development and support for new work. This is building on our long established projects program, by further fostering opportunities for artists to work with West Space in more ongoing ways. With this approach West Space will be more involved in the generation of ideas and the production of new work.

Promotion

The Victorian Initiatives of Artists network was established to facilitate a more unified voice amongst ARIs in promoting their activities and representing their interests. The Making Space project has been the largest event produced by the network. The Via-n Map and website represent a manageable level of visibility for the network. Though its operation is currently at an elemental level, with funding support the network envisages the development of more projects and activities.

The network is reliant on the volunteer time of its members, who also must put time into their own organizations. The network has been resourced and administered through West Space to date, but it needs to become independent and activated by ARI members who have the time to get involved. Given the recognition ARIs now hold in Australian contemporary art, it is important that the network move forward with some new initiatives and projects.

Brett Jones has worked with artist-run spaces for over 18 years. He co-founded West Space in 1993. He was director 1993-2001 and chaired the organization 1993-2006. Brett has initiated, co-ordinated and curated more than 20 projects through West Space including publications, international exchange projects, collaborations and cross-artform projects. Parallel to these projects has been his own art practice and work as a lecturer in design.

48.2

Les IAA de Melbourne : quelques points de repère

Historique

À Melbourne, les initiatives d'artistes autogérés ont une histoire brève, mais admirable dans le contexte de l'art contemporain. Depuis l'époque d'Art Projects (1979 -1983) sur la rue Londsdale, nombre de IAA ont ouvert et fermé boutique. Cependant, depuis six ans, on constate que leur nombre et leur durée de vie s'accroissent. Actuellement, il existe au moins huit IAA dans la ville de Melbourne, et plus de 20 à l'échelle du Victoria. Beaucoup de ces IAA sont en activité depuis six ans, et d'autres depuis encore plus longtemps. West Space va bientôt fêter ses 15 ans, et Platform, ses18 ans.

La situation est très différente de celle des années 1980 et 1990 où les IAA étaient rares et ne survivaient guère plus de trois ans. Aujourd'hui, certains d'entre eux se considèrent même de véritables institutions artistiques autogérées (non sans une pointe d'ironie). En effet, il n'est plus nécessaire de plaider la cause des IAA; leur importance dans le contexte de l'art contemporain et de l'industrie est évidente. Il suffit de jeter un coup d'œil sur les CV de nos jeunes artistes qui sont en train d'acquérir une renommée nationale et internationale.

Toutefois, en tant qu'organismes artistiques de petite taille, il faut que nous prenions les moyens de mieux communiquer ce que nous faisons, ce que nous présentons et ce que nous appuyons. Nous nous devons de développer de meilleures stratégies pour transmettre le sens et l'intention des œuvres que nous présentons, tout en tenant compte des pratiques d'exposition et de diffusion contemporaines. L'art expérimental peut se communiquer et s'apprivoiser comme toute autre pratique culturelle radicale, il suffit d'avoir des ressources. Les IAA les plus rodés sont bien placés pour rendre l'art contemporain plus accessible et intéressant à des publics variés.

Développement

Depuis 10 ans à Melbourne, on observe un foisonnement de pratiques culturelles alternatives et marginales. Depuis cinq ans surtout, on reconnaît la valeur de ces pratiques en tant que facteurs contribuant à la vie et au caractère de la ville

(y compris certaines pratiques possiblement illégales). Les sous-cultures côtoient les cultures plus conventionnelles, souvent de façon involontaire au détour d'une juxtaposition fortuite.

Les IAA représentent un capital à la fois alternatif et officiel. Ils ont la flexibilité de présenter des œuvres non commerciales plus risquées, tout en jouissant d'une reconnaissance au sein de l'industrie en raison du rôle critique qu'ils y assument (tel qu'illustré par leur niveau de financement). D'ailleurs, les artistes sont naturellement au centre de leurs valeurs et de leurs activités. Cependant, les IAA sont eux-mêmes répartis en divers niveaux et modes d'opération, et représentent également une variété de choix artistiques. Beaucoup ne reçoivent aucun financement gouvernemental et d'autres existent volontairement à court terme ou de façon transitoire.

Cette diversité des IAA leur permet de répondre différemment aux besoins des artistes. Au fur et à mesure que les IAA se développent et saisissent différentes occasions, le modèle conventionnel s'érode, ce qui leur est visiblement favorable. L'IAA West Space œuvre à la mise en place d'un modèle génératif selon lequel sera établi un dialogue avec les artistes dans le but de développer de nouvelles œuvres. Ces efforts s'ajoutent à ceux du programme des Projects, établi depuis un nombre années, en permettant aux artistes de collaborer avec West Space à plus long terme et à West Space, réciproquement, de participer davantage à la génération d'idées et à la production artistique.

Promotion

Le réseau d'artistes Victorian Initiatives of Artists Network (Via-n) a été établi afin d'unifier les IAA relativement à la promotion d'activités et à la défense d'intérêts communs. Making Space est le projet de plus grande envergure jamais produit par cet organisme. La carte et le site Web VIA-n confèrent aussi à l'organisme un niveau raisonnable de visibilité. Bien que ses activités soient actuellement à l'état élémentaire, le Via-n envisage l'évolution progressive de ses projets et de ses activités à condition de recevoir un certain appui financier.

Le réseau dépend du travail bénévole de ses membres, qui doivent également s'occuper de leurs propres organismes. Actuellement, le Via-n profite des ressources administratives et autres de West Space, mais il est essentiel qu'il devienne plus indépendant et soit pris en charge par les membres des IAA qui ont le temps d'y consacrer. Étant donné la considération accordée aujourd'hui

aux IAA dans le milieu de l'art contemporain en Australie, il est important que le réseau s'attaque à de nouvelles initiatives.

Brett Jones travaille dans le milieu des initiatives d'artistes depuis plus de 18 ans. En 1993, il cofondé le West Space, dont il été directeur jusqu'en 2001; il a également été président de l'organisme de 1993 à 2006. Par l'intermédiaire de West Space, il a initié, coordonné et organisé plus de 20 projets de commissariat, de publications, d'échanges internationaux, de collaborations et de projets artistiques hybrides. Parallèlement à ces activités, il poursuit une pratique artistique personnelle et enseigne le design.

49.1

"Parallel galleries," parallel audiences:

the notion of virtual artist-run culture

Since the 1960s, artist-run centres have provided a valuable zone for experimentation, while also raising questions about their impact, relevance, and place in the larger cultural ecosystem. A few decades later, it is possible to respond to these old questions with new answers. At the core of artist-run culture is the recognition of the power and autonomy of the artist, and in the frontier of contemporary global connectivity and online social networking, there is ample room for artists to carve their places and transform a constantly developing environment. These online spaces are ripe for intervention by cultural pioneers, replicating the success that has been built in the physical spaces across Canada for the past forty years in this new sort of "parallel" space.

As an example of early work in this area, the Year Zero One collective has been taking the spirit of artist-run culture to the web for the past eleven years. The collective, founded by Michael Alstad and Camille Turner in 1996, established a Canadian node in a growing network of international art groups which were fostering the emergence of projects exploring the Web as an art platform. Year Zero One has sparked debate and critique, commissioned art works, and curated exhibitions in both physical and virtual space. The projects cover a wide range of themes and material, but inevitably relate to how digital technology is changing the world we inhabit, and how our creative practices are simultaneously evolving. The level of visibility for a virtual body such as Year Zero One is at once

radically lesser and greater: there is no storefront gallery in downtown Toronto to visit, but thousands of website visits a month (mostly from outside Canada) attest to an appetite for art on the Web. In addition, complete independence from physical space brings up the notion of audience development: Who, after all, are we producing culture for? Experiences with physical works of art will always be relevant. I predict, however, that Canada's cultural innovators will increasingly play out the future of artist-run culture on the computer screens and personal devices of an audience that is not only truly global, but who may not even define themselves as cultural consumers, or feel at home with a traditional gallery-going experience.

Michelle Kasprzak is a Canadian curator, writer, and artist based in Edinburgh, Scotland. She has been a member of the Year Zero One collective since 2000. Her most recent contribution to artist-run culture was an essay for the 10th anniversary publication of Studio XX, Montreal's feminist digital art centre. http://michelle.kasprzak.ca; http://www.year01.com

49.2

« Galerie parallèles », auditoires parallèles : la notion de culture visuelle, virtuelle et autogérée

Depuis les années 1960, les centres d'artistes offrent un espace inestimable pour l'expérimentation tout en soulevant des questions sur leur impact, leur pertinence et leur place dans le plus grand écosystème culturel. Quelques décennies après leur fondation, on peut répondre à ces questions du passé avec des réponses plus contemporaines. Au cœur de la culture autogérée se trouve la reconnaissance du pouvoir et de l'autonomie de l'artiste, et sur la frontière de la connectivité contemporaine et du réseautage social à l'échelle planétaire, il y a amplement d'espace pour que les artistes puissent se tailler une place et transformer un environnement constamment en mouvement. Ces espaces en ligne sont mûrs pour une intervention par les pionniers culturels, en une espèce de réplique du succès obtenu dans les lieux physiques à travers le pays au cours des quarante dernières années dans ce nouveau genre d'espace « parallèle ».

À titre d'exemple des premières réalisations dans cette sphère, le collectif Year Zero One infuse l'esprit de la culture autogérée au Web depuis près de

onze ans. Le collectif, fondé par Michael Alstad et Camille Turner en 1996, a établi un noyau canadien dans un réseau de plus en plus grand de groupes d'art internationaux qui permettaient aux projets explorant le Web comme plateforme artistique d'émerger. Year Zero One a lancé des débats et des critiques, a commandé des œuvres d'art et organisé des expositions tant dans l'espace virtuel que physique. Leurs projets couvrent un vaste éventail de thèmes et de matériaux, mais ils sont inévitablement liés à la façon dont les technologies numériques transforment notre monde et dont nos pratiques créatrices évoluent simultanément.

Le niveau de visibilité d'une entité virtuelle telle Year Zero One est à la fois augmentée et réduite : il n'y a pas de vitrine à regarder au centre-ville de Toronto, mais les milliers de visiteurs qui vont voir le site Web chaque mois (pour la plupart de l'extérieur du Canada) témoignent de l'intérêt pour l'art sur le Web. De plus, l'indépendance absolue d'un espace physique soulève la notion du développement des publics : somme toute, pour qui produisons-nous cette culture? Les expérimentations avec les œuvres d'art physiques auront toujours une pertinence. À mon avis, toutefois, les innovateurs culturels du Canada auront un rôle de plus en plus déterminant à jouer dans l'avenir de la culture autogérée sur les écrans d'ordinateurs et les appareils portables d'un auditoire qui est non seulement global, mais dont les membres s'autodéfinissent comme consommateurs culturels très à l'aise avec l'expérience plus traditionnelle d'une galerie.

Michelle Kasprzak est une commissaire et écrivaine canadienne vivant à Édimbourg, en Écosse. Elle est membre du collectif Year Zero One depuis 2000. Sa contribution la plus récente à la culture autogérée est un essai pour la publication soulignant le 10ᵉ anniversaire de Studio XX, un centre d'artistes montréalais en art numérique pour femmes. http://michelle. kasprzak.ca; http://www.year01.com

50.1

I've always thought that the many little artist-run-centres and arts organizations spackling the city are what made Toronto beautiful. With the noblest ideals of representation and community at the forefront, it's hard to imagine how this spectrum of Canadian multiplicity could be any more colourful or inclusive. Having worked for organizations like Trinity Square Video, Vtape, Images,

Planet in Focus, and Reel Asian, I find it incredible that we enlist such similar principles in recognizing social, cultural and political differences. However, it is obvious that this constant balancing and juggling of multiple differences does not produce a harmonious or unified image of equity, democracy and diversity, and certainly does not give rise to strong cultural leadership.

Rather, it seems that we are so dispersed and divided in our energies that we are unable to fulfill our creative and artistic potentials. Over and over, the same issues arise. Why do we remain unable to influence and include the greater public and cultural scene? Is it a question of power, and if so, how is power to be defined? Recently I was asked, "Where do you see your organization ten years from now?" I was baffled by my own inability to put logistics aside for a moment and to imagine building something extraordinary. I realized that I have been thinking in pieces, and that, ultimately, to have a great impact on society, we need to be leaders who are not afraid to do something daring and work toward bolder and more imaginative goals. We need to be visionaries and not simply administrators.

Heather Keung is a multi-disciplinary artist and graduate of the Ontario College of Art & Design. Keung has been actively contributing to artist-run centres since 2001 and is currently the Artistic Director at the Toronto Reel Asian International Film Festival.

50.2

J'ai toujours cru que Toronto devait sa beauté aux nombreux petits centres d'artistes autogérés et organismes artistiques qui peuplent la ville. Avec, à l'avant-plan, de nobles idéaux de représentation et de communauté, il est difficile d'imaginer comment ce spectre de multiplicité canadienne pourrait être davantage coloré ou inclusif.

Après avoir travaillé pour des organismes comme Trinity Square Video, Vtape, Images, Planet in Focus et Reel Asian, je trouve cela incroyable que nous adoptions des principes aussi similaires pour reconnaître les différences sociales, culturelles et politiques. Toutefois, il est évident que cet effort constant visant à équilibrer une multitude de différences ne produit pas une image harmonieuse et unifiée de l'égalité, de la démocratie et de la diversité, et ne donne certainement pas lieu à la création d'un leadership culturel solide.
Nous semblons plutôt si dispersés et divisés dans nos énergies que nous sommes

incapables de réaliser nos potentiels créatifs et artistiques. Maintes et maintes fois, les mêmes problèmes surgissent. Pourquoi restons-nous incapables d'influencer et d'inclure le grand public et la scène culturelle? S'agit-il d'une question de pouvoir? Et si tel est le cas, comment définir le pouvoir?

Récemment, on m'a demandé « où voyez-vous votre organisme dans dix ans? ». J'étais déconcertée par ma propre incapacité de mettre de côté la logistique pour un moment et d'imaginer la construction de quelque chose d'extraordinaire. J'ai réalisé que je pensais en fragments, et que, ultimement, pour avoir une grande répercussion sur la société, nous devions être des dirigeants qui n'ont pas peur de faire quelque chose d'osé et de travailler vers des buts de plus en plus audacieux et imaginatifs. Nous devons des visionnaires; pas simplement gestionnaires.

Heather Keung est une artiste multidisciplinaire diplômée du Ontario College of Art and Design. Elle s'implique activement dans les centres d'artistes autogérés depuis 2001 et est actuellement directrice artistique du Toronto Reel Asian International Film Festival.

51.1

Ideal world:

Artist-run centres are sites for the exhibition of contemporary art. They should be places for experimentation, acting as laboratories for new ideas and be the first to display new works. They should be beacons for the artistic community; locations for live happenings, new music, screenings and artist's talks.

Each centre I've been involved with has done everything described above and more. The centres demonstrate support for student and emerging artists, and to those with established practices. Works shown in these spaces are not yet canonized; these exhibitions and performances respond to currents in our culture and are truly contemporary.

The struggles faced by ARCs most often arise from funding problems. We all know that reliable sources of funds are scarce and the bulk of funding originates from the three levels of government, if you're fortunate enough to live in a region where national, provincial and municipal funds are consistently accessible. Organizations such as the Canada Council distinguish between ARCs and

large art museums in the adjudication process, so why not change the rules all together? ARCs are currently asked to follow a similar application structure as any large art institution, planning years of programming in advance. This process can make for artistic directors who are less engaged with their programming (curatorial projects don't come to fruition for years to come) and homogeneous exhibitions (selection committees choosing the same safe and trusted works from across the country, with less emphasis on fostering the local and experimental). I feel strongly that ARCs should be able to have gaps in their planned programming timelines, allowing room to maneuver when new things crop up. Artist-run centres should always be open spaces for ideas that are sincerely fresh.

Arts Councils should determine a standard for stable and continuous funding based solely on the ARC's past performance. Bureaucracy should be minimized, with final reports from this year being the application process for next year's funds. If ARCs are actually trusted to do great programming, they will.

Eleanor King is a Halifax-based interdisciplinary artist who exhibits site specific installation and performance works nationally and internationally. She works at NSCAD University both as Exhibitions Coordinator at Anna Leonowens Gallery and as a teacher in the Fine and Media Arts department.

51.2

Dans un monde idéal :

Les centres d'artistes autogérés sont des lieux d'exposition en art contemporain. Ce sont des lieux d'expérimentation, des laboratoires pour les idées inédites, et ils sont les premiers à exposer les nouvelles œuvres des artistes. Ce sont des phares pour la communauté artistique, des lieux pour organiser divers événements, pour les nouvelles musiques, pour des projections et des causeries avec les artistes.

Chacun des centres où j'ai été impliquée faisait tout ce que j'ai décrit, et plus encore. Les centres d'artistes soutiennent les initiatives étudiantes, les projets d'artistes émergents et les pratiques d'artistes plus établis. Les expositions et

performances qui s'y déroulent ne sont pas encore canonisées; elles répondent aux tendances de notre culture, et elles sont résolument contemporaines.

La plupart du temps, les difficultés auxquelles sont confrontés les centres d'artistes sont issues des problèmes de financement. Nous savons tous que les sources de financement fiables sont rares, et que la plus grosse part de l'argent injecté dans les centres d'artistes provient des trois paliers gouvernementaux – si un centre est situé dans une région où il est possible d'obtenir du financement régional, provincial et national.

Dans le processus de répartition des fonds, les organismes comme le Conseil des Arts du Canada font la distinction entre les centres d'artistes et les grands établissements muséaux. Pourquoi ne pas littéralement changer les lois? Actuellement, les centres d'artistes doivent suivre le même processus de demande de subvention que les grands établissements, et ce, en préparant la programmation des années à l'avance. C'est une démarche qui occasionne un désintérêt de la part des directeurs artistiques (les comités de programmation choisissent les œuvres qui ont déjà fait leurs preuves à travers le pays et se tournent moins vers la production locale ou expérimentale). Je crois fermement que les centres d'artistes devraient avoir la liberté de laisser des espaces vacants dans leur programmation pour pouvoir accéder aux demandes spontanées. Les centres d'artistes devraient toujours être ouverts aux idées rafraîchissantes.

Les conseils des arts devraient établir des normes de financement solides et continues en fonction des performances antérieures des centres d'artistes. Il faut minimiser la bureaucratie : les rapports de fin d'année pourraient servir de demande de financement pour l'année suivante. Il faut faire confiance aux centres d'artistes, ils honoreront leurs promesses.

Eleanor King est une artiste interdisciplinaire basée à Halifax qui présente ses installations et performances in situ à l'échelle nationale et internationale. Elle est coordonnatrice des expositions de la galerie Ana Leonowens et elle enseigne au département des beaux-arts et arts médiatiques de l'université NSCAD.

52.1

~~Leadership~~

Leadership abhors a vacuum. Positions of power never stay empty for long,
Someone will always step up or be called upon or simply take over. Yet in the
arts we don't much like the language of leadership. We have, at the prompting
of the arts councils, adopted non-profit models of organization which we assume
must be non-heirachical and participatory without asking whether and how this
"flatness" serves artists.

Nobody wants to talk much about artists as leaders because the whole discourse
of leadership – entrepreneurialism, innovation, management, change – has been
located elsewhere. If it is not simple fear that keeps us from claiming some part
of that territory, it's a kind of duplicitousness. It's okay to talk about power in an
academic-critical way, to demonstrate against corporate and government power
and even to wield such power as we can muster in terms of personal careers but
it is rare for us to openly discuss power's shape or how to harnass or channel it.

On the one hand we congratulate our colleagues when they achieve the kind of
recognition that bank awards and monumental public exhibitions represent, but
on the other we don't really want to dissect the complex network of support
systems that subtend their "success," let alone grant them the kind of security
that would enable them to apply their formidable insight and energy however
they choose, including in organizations.

Still, I feel optimism when I think about organizations. I find I'm looking more
outwards than inwards. I am interested in learning what goals other people
are setting and how they are organizing to achieve them. I want to look even
farther afield for models and methods, into the effleurescence of collaboration
and debate stewing online, but also into other not-profit-driven sectors like the
university, the church or the health care system, all of which are today struggling
as we are with sustainability. Religious institutions are founded by visionaries on
the basis of vision and guided by persons whose vocation or calling is supported
without question. Our universities still (sort of) stand for the principle of tenure,
the idea that not just good or passable work but the best work is produced in a
climate of financial security and critical freedom. Health care is another elaborate
system built on principles: that interventions must firstly do no harm, as Jeanne

Randolph notes, and then be backed with the best skills we can muster and the best tools we can fashion.

Organizational frameworks as such are neither bad nor good. We *do* and *will* have leaders – visionaries, organizers, troublemakers. The question is whether we can overcome our ambivalence about leadership to leverage individual strengths to further our collective ideals. This might mean doing things differently, bringing our leaders out of the shadows, compensating them appropriately and better supporting their expertise.

Robert Labossiere is a visual artist, writer-researcher and advocate, and the Managing Editor of YYZBOOKS, the publishing programme of the artist-run centre YYZ. http://www.yyzartistsoutlet.org; http://www.readingart.ca

52.2

De ~~la direction~~

La direction abhorre le vide. Les postes de pouvoir ne restent jamais vacants très longtemps : il y aura toujours quelqu'un qui se prêtera au jeu ou un qui reprendra le flambeau. Et pourtant, dans le milieu des arts, nous n'aimons pas beaucoup le langage de la direction. Sous l'influence des conseils des arts, nous avons adopté des modèles d'organismes sans but lucratif qui, on peut se l'imaginer, doivent également être non hiérarchiques et participatifs. Mais on ne s'est pas demandé comment ces modèles « plats » peuvent se mettre au service des artistes.

Personne ne tient à parler des artistes comme étant des dirigeants puisque tout le discours autour de la direction – le leadership, l'entreprenariat, l'innovation, la gestion, le changement – est localisé ailleurs. Si ce n'est pas la simple peur qui nous retient de reprendre une part de ce territoire, alors c'est une forme de facticité. Nous acceptons de parler du pouvoir d'un point de vue critique ou intellectuel, nous nous prononçons ouvertement contre le pouvoir corporatif ou gouvernemental, nous sommes même heureux de nous servir du pouvoir dont nous arrivons à nous prévaloir dans le contexte de nos carrières personnelles, mais il est rare que nous acceptions de discuter ouvertement des multiples visages du pouvoir ou encore des meilleurs moyens de le canaliser ou de le museler. D'un côté, nous félicitons nos collègues lorsqu'ils

obtiennent la reconnaissance qui leur vaut des prix ou des expositions publiques monumentales, mais de l'autre nous n'avons pas envie de disséquer le complexe réseau de soutien qui sous-tend leur « succès », encore moins de nous impliquer pour leur garantir un contexte qui leur permettrait de mettre à profit leur intelligence et leur énergie formidables comme bon leur semble, y compris au sein d'organismes de leur choix.

Malgré tout, je me sens assez optimiste face au fonctionnement des organismes; je me rends compte que mon regard se pose plus vers l'extérieur que vers l'intérieur. Je suis curieux de connaître les objectifs des autres personnes et comment elles s'organisent pour les atteindre. Je cherche même encore plus loin pour découvrir de nouveaux modèles et des méthodes de gestion inconnues : je me tourne vers le foisonnement de collaborations et de débats qui bouillonnent en ligne ainsi que vers les autres secteurs d'activités sans but lucratif comme les universités, les lieux de culte ou le système de santé, qui se débattent tout autant que nous avec l'enjeu de la pérennité. Les établissements religieux ont été fondés par des visionnaires et ils sont dirigés par des individus dont on soutient la vocation sans jamais la remettre en question. Encore aujourd'hui, nos universités existent en fonction d'un principe de longévité (ou à peu près), soit l'idée qu'un climat de stabilité financière et de liberté critique ne donne pas voie à des travaux qui sont bons, ou passables, mais aux travaux les plus émérites. Le système de santé publique est encore un autre réseau qui repose sur des principes : les interventions ne doivent causer aucun tort, comme le signale Jeanne Randolph, et doivent être soutenues par le niveau d'expertise le plus élevé et les meilleurs outils possible.

De tels contextes organisationnels ne sont ni bons, ni mauvais. Il y aura *toujours* des dirigeants – des visionnaires, des organisateurs ou des semeurs de zizanie. La question qui surgit d'emblée est de savoir si nous réussirons à surmonter notre ambivalence envers le concept de direction pour mieux nous servir des forces individuelles afin de faire évoluer nos idéaux collectifs. Et pour y arriver, nous devrons possiblement changer nos modes de fonctionnement, sortir nos chefs de file de l'ombre, les compenser adéquatement pour leur travail et soutenir leur expertise.

Robert Labossière est artiste en arts visuels, chercheur, écrivain et défenseur des arts. Il occupe le poste de directeur des éditions YYZBOOKS, le volet des publications du centre d'artistes autogéré YYZ. http://www.yyzartistsoutlet.org; http://www.readingart.ca

53.1

L'âge du faire

Le centre d'artistes occupe une place inébranlable dans le système canadien des arts contemporains*. Sans lui, notre système de diffusion et de support des arts et des artistes contemporains ne serait pas ce qu'il est maintenant. Le centre d'artistes *est*. Plusieurs centaines de nos artistes contemporains de très haut niveau y ont fait leurs premiers pas vers la reconnaissance. Il n'a plus à défendre son existence. Dans le système canadien, il est soutenu, reconnu et représenté.

Pourtant, les organismes, les associations et les subventionneurs qui soutiennent le centre définissent encore leurs relations avec celui-ci, comme avec les autres unités organisationnelles des arts contemporains (les musées d'art et les centres : d'exposition; d'artistes; de production; et de distribution), en fonction des distinctions de gouvernance et de mandat.

J'aime questionner la pertinence de cette approche pour les prochaines décennies. J'aime suggérer l'impact éventuel du support, de la reconnaissance et de la représentation des unités constituantes des arts contemporains en fonction de ce qu'ils font, pas de leur statut ou identité. Mon hypothèse est simple. Je conviens de la légitimité de l'artiste, du centre d'artistes, du centre de production ou du centre de distribution. Ceux-ci n'ont plus à la défendre.

De plus, un centre peut faire de la diffusion aussi bien que de l'éducation, du collectionnement, du développement des publics et de la gestion. À quel type de centre fais-je référence? À un centre de diffusion, de production ou de distribution? J'aurais tout aussi bien pu décrire un musée d'art. L'exposition produite par un centre a les mêmes qualités et besoins que celle d'un musée. La collection d'un centre vidéo est aussi complexe et importante que celle d'un centre d'archives ou d'un musée. Un centre qui fait aussi de l'éducation, comme son voisin le musée ou le centre de production, a aussi besoin de formation pour son personnel et de support en développement organisationnel, en collecte de fonds, en gestion et en gouvernance.

J'ose rêver d'un système de support (financier, associatif et organisationnel) aux arts contemporains qui, dorénavant, fera beaucoup plus que considérer les traits distinctifs. J'anticipe et promulgue un système qui reconnaît et supporte les

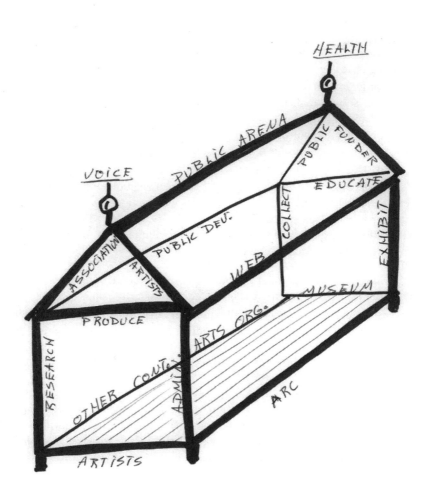

HEALTH

VOICE

PUBLIC ARENA

PUBLIC FUNDER

EDUCATE

PUBLIC DEV.

COLLECT

EXHIBIT

ASSOCIATION

ARTISTS

WEB

MUSEUM

PRODUCE

RESEARCH

OTHER CONTEX.

ARTS ORG.

ADMIN.

ARC

ARTISTS

similarités tout en tenant compte d'un autre type de différence, celle de l'échelle. Un petit centre en région traite les affaires de façon nettement plus similaire à celle du petit musée d'art contigu qu'avec le gros centre d'une agglomération urbaine importante.

Pourquoi les associations provinciales de centres ne collaborent-elles pas plus aux programmes de formation des associations de musées, et vice versa? Pourquoi les subventionneurs ne se concentrent-ils pas sur les actions des organismes plutôt que sur leur statut? Les gestionnaires, les responsables du développement organisationnel, les coordonnateurs, coordonnatrices à la programmation ont tous les mêmes besoins en formation, en budget, en développement des publics, etc. Seule l'échelle est distincte. Un grand centre d'artistes a des besoins plus identiques à ceux d'un musée de moyenne envergure qu'à ceux d'un petit centre.

Cette approche axée sur le faire, donc l'action, plutôt que sur l'être, offrira l'avantage de regrouper les ressources. Surtout, elle accélérera la collaboration entre les associations et augmentera la performance de leurs membres. Il s'agit, à mon sens, d'un premier pas vers une voix publique unifiée des arts contemporains. C'est peut-être la seule recette envisageable pour inciter le public et les subventionneurs à mieux comprendre et appuyer les arts contemporains. Et croyez-moi, là dessus, il reste un bon bout de chemin à parcourir.

* J'inclus, dans les arts contemporains : les arts visuels, les arts médiatiques, la performance et les pratiques multi et interdisciplinaires.

Historien d'art, muséologue, gestionnaire et photographe, **François Lachapelle** a fait ses études à l'Université Laval de Québec. Il a, par la suite, œuvré au sein d'un centre d'artistes, d'une compagnie de théâtre et d'un magazine avant d'agir en tant qu'agent sénior au Conseil des Arts du Canada, puis de directeur général du Musée régional de Rimouski et, enfin, de directeur du service des Arts visuels au Conseil des Arts du Canada. Gestionnaire depuis vingt ans, Francois Lachapelle a été membre de plusieurs comités de travail et de conseils d'administration d'organismes dans les domaines des arts visuels, de la muséologie, de la littérature, d'événements majeurs et associatifs. Il fut président de plusieurs conseils d'administration. Il travaille maintenant comme conseiller stratégique indépendant.

53.2

A time for doing

The artist-run centre is solidly a part of the Canadian system of the contemporary arts.* Without it, our system of presentation and support of arts and the contemporary artist would not be what it is today. The artist-run centre *is*. Several hundreds of our most accomplished contemporary artists got their start there. We do not have to defend its existence any more. In the Canadian system, it is supported, recognized and represented.

However, organizations, associations and funding agencies still define their relationships with the artist-run centre in the same way they define their relationships with other types of organizations in the contemporary arts (the museums, institutes of contemporary art; artists; production centres; and distribution centres), that is, according to the distinctions of governance and mandate.

I'd like to question the relevance of this approach for the coming decades. I'd like to suggest a new approach in which support, recognition and representation is based on what organizations do, not on how they are organized or identifed. My assumption is simple. There is no question of the legitimacy of the artist, of the artist-run centre, the production centre or the distribution centre. They do not need defending.

For example, say a contemporary arts organization presents exhibitions, has a collection and various public programs including education programs. Which type of centre does that make it? Is it a centre for presentation, production or distribution? It could just as easily be an art museum. The exhibitions produced by a centre may have the same qualities and requirements as those produced by a museum. The collection of a video centre is as complex and important as that of a documentation centre or a museum. A centre that has an education program, like its neighbors the museum or the production centre, needs a structure for its personnel and on-going development, fundraising, management and governance.

I dare to dream of a system of support (financial, associative and organizational) within the contemporary arts that will, from this point forward, make much more

of the distinctive features of each organization. I anticipate and hope for a system that recognizes and supports the similarities between organizations while also taking into account another type of difference, that of scale. A regional artist-run centre carries out its program in a way definitely more similar with that of the regional museum than with the centres in our major cities.

Why don't provincial associations of artist-run centres collaborate more in the training programs run by the museum associations, and vice versa? Why don't funding agencies focus on what contemporary art organizations do instead of how they are constituted? The managers responsible for running the organization, the coordinators responsible for the programming all have the same requirements in terms of structure, budgets, attention to audience, etc. Only the scale is distinct. A bigger artist-run centre has needs more like those of a museum of average scale than those of a small centre.

This approach, centred on doing – action rather than being – will create many opportunities. In particular, it will promote collaboration between associations and stimulate the performance of their member organizations. This would be, in my opinion, a first step toward a unified public profile for the contemporary arts. It is perhaps the only possible way to help the public and the funding agencies better understand and support the contemporary arts. And we know they are still some ways away.

* I include in the contemporary arts: visual arts, media arts, performance and multi- and interdisciplinary practises.

Art historian, museum director and photographer, **François Lachapelle** was educated at Laval University in Quebec City. He has worked in an artist-run centre, a theatre company and a magazine, held a senior administrative position at the Canada Council, was then CEO of the Regional Museum of Rimouski, and the Director of Visual Arts at the Canada Council. With over twenty years managerial experience, François Lachapelle has served on many working committees and boards of visual arts organizations, museums, literary organizations, festivals and associations. He has been the chair of several boards. He is currently working as an independent strategic planner.

54.1

Let's look at the book you are now holding in your hands.

It is the product of funded artist-run initiative. I use the terms "look" and "holding in your hands" rather than "reading" because I like to feel I am speaking to a larger number of people than the scant few that will actually trudge through this "sermon to the choir." That said, let's LOOK at it. These publications bother me. Firstly, why do they insist on making them an odd size, does oversized and oddly square in shape distract from the lack in volume of content and popular interest? You hold it in your hand. Flip it over and study the back cover, go back to the front absently. It IS tastefully laid out, the creators are artists after all, but layout cannot prevent it from being relegated to the far end of your bookshelf, the end designated for favorite magazines, catalogues and oversized pamphlets. The end that gets very little use other than as storage for literary odds and ends. You flip through this book clumsily with one hand, because the other holds a glass of wine, and you can't actually study it the way you would to properly feign interest, but you can take in enough of its content to see it is entirely text, with minimalist design. There are lots of annotations and you almost breath a heavy sigh when you think of the task of reading it all the way through. Will you actually try? Possibly, if you leave it in the bathroom it will get digested episodically. You try to look enthusiastic, it has been handed to you at the release party that its editors are throwing in honour of its publication, and you wouldn't want to be rude. They are standing right in front of you, talking to you, asking what you are up to and trying to introduce you around. You smile uncomfortably. Now you are looking at this book again, it is an odd shape, too big to put into your pocket. It looks professional and the whole situation somehow begs enough respect from you to keep you from discarding it onto the one plinth by the door that is covered in empty plastic cups and spilled wine. There is no other surface in the room to leave it on. The kids are filing in now for the free refreshments, and the room is suddenly crowded. Everyone is talking at once and there is so much din you finally open the thing and PRETEND to read it just for reprieve. This doesn't last long, the obnoxiousness of terms like "plausible artworlds" and "inherent technocracies" jump off the page and mock you for your ignorance and social anxiety. You look up to see that there are people actually reading protracted sections amidst the hubbub. They point at the text and snicker to each other, they stand near the free drinks. They make snide remarks you can't hear and mimic throwing the book into the trash. You envy

the freedom and candor of their youth. They volunteer at the artist-run centre that hosts this book launch, this thing that got tiring about five minutes after you arrived and you have remained at for 20 minutes too long. Your friends want to go "somewhere fun" and you need to find your "out" but after you finally make a dash for it and dart out of the under-warm and over-bright gallery space and just as you think you have found your opportunity to safely dump your copy into the stack of free periodicals and invitation notices beside the main entrance, you are foiled by the surprising appearance of the editor, coming out of the office with one of the authors. Thank heavens he didn't see you ditch the copy you still hold in your hand. He wouldn't have noticed anyway, he is too busy congratulating himself and his colleague with; "I think that was a success all 'round, don't you?" Without government support, none of this could be possible.

Tommy LaCroix has turned his back, in disgust and disappointment, on Canadian art and artist-run culture. While he may cash the cheques, he is firmly against socialized funding for the arts and plans to emigrate before they finish the cage.

54.2

Observez le livre que vous tenez dans vos mains.

Cet ouvrage est le produit d'une initiative gérée par des artistes. Je vous demande d'« observer » le livre, de le « tenir dans vos mains », et non de le « lire », parce que j'aime m'imaginer que je m'adresse à un plus grand nombre de personnes que le groupuscule qui feuillettera réellement les pages de cette « homélie à une église vide ». Cela étant dit, OBSERVONS cet objet. Ce genre de publication me dérange. Tout d'abord, on insiste toujours pour qu'elles soient de format inhabituel; est-ce parce qu'un livre très gros ou de forme vaguement carrée vise à distraire le lecteur de l'absence de contenu – ou d'intérêt? Vous le tenez dans vos mains. Vous le retournez, vous étudiez distraitement la quatrième de couverture, puis la page couverture. Le graphisme est vraiment bien pensé, n'est-ce pas? Ses créateurs sont des artistes, ne l'oublions pas. Mais un beau travail de graphisme n'empêchera aucun livre d'être relégué aux oubliettes, c'est-à-dire tout en haut de votre bibliothèque, en compagnie des revues, catalogues et autres publications trop grandes pour les tablettes ordinaires. Le haut de la bibliothèque, quasi inatteignable, où l'on classe les ramassis littéraires. Vous feuilletez malhabilement le livre, parce que de l'autre main vous tenez un verre de vin, et

vous êtes incapable de bien feindre l'intérêt. Vous constatez qu'il y a surtout du texte, avec une mise en page minimaliste. Les notes de bas de page abondent, et vous soupirez à la seule idée de lire ce livre d'un bout à l'autre. Donnerez-vous, finalement, une petite chance à ce recueil? Si vous le rangez dans la salle de bain, vous pourrez le digérer sporadiquement. Vous voulez avoir l'air enthousiaste puisque les éditeurs vous l'ont remis en mains propres au lancement, et vous ne voudriez pas les froisser. Ils sont là, juste devant vous, ils vous parlent, ils vous demandent ce que vous faites ces temps-ci et ils essaient de vous présenter aux autres invités. Vous souriez, mal à l'aise. Vous regardez encore le livre, sa forme inusitée; il est trop gros pour le ranger dans la poche. C'est une publication très professionnelle, et vous avez suffisamment de respect pour ne pas le poser sur le rebord de la fenêtre, entre les verres vides et les éclaboussures de beaujolais. Il n'y a aucune autre surface où poser ce volume encombrant. Soudainement, la pièce se remplit des jeunes qui sont venus profiter des breuvages gratuits. C'est la cacophonie. Finalement, vous ouvrez le bouquin et vous faites SEMBLANT de le lire, juste pour vous évader un peu. Ça ne dure pas trop longtemps : au hasard, les expressions « mondes plausibles » et « technocraties inhérentes » vous sautent au visage et viennent souligner votre ignorance et votre angoisse sociale. Vous levez le nez et constatez que d'autres invités sont en train de lire de longues sections du livre malgré le remue-ménage. Ils échangent des remarques ironiques en pointant le texte. Ils sont près du bar, où l'alcool est gratuit. Ils font mine de jeter le livre à la poubelle en formulant des commentaires que vous n'arrivez pas à entendre. Vous enviez leur liberté, la candeur de leur jeunesse. Ils sont bénévoles au centre d'artistes qui a organisé le lancement de la publication. Cet événement qui vous a épuisé en cinq minutes, et où vous êtes déjà resté vingt minutes de trop. Vos amis veulent sortir s'amuser, et vous devez trouver le moment opportun pour filer en douce. Enfin, vous entrevoyez une ouverture, et, en sortant de la galerie pas vraiment chauffée et trop éclairée, juste au moment où vous croyiez avoir trouvé l'occasion de déposer nonchalamment votre exemplaire dans la pile de magazines gratuits et de cartons d'invitation près de l'entrée, l'éditeur en chef sort de son bureau avec l'un des auteurs. Ouf, il ne vous a pas surpris en train de vous débarrasser subrepticement du bouquin que vous tenez toujours à la main. Il n'aurait rien remarqué de toute façon, il est trop occupé à se féliciter, lui et ses collègues, en se disant que ce fut un grand succès, n'est-ce pas? Sans l'appui du gouvernement, rien de cela ne serait possible.

Déçu et dégoûté, **Tommy LaCroix** a fait une croix sur le milieu des arts et de la culture autogérée au Canada. Il encaisse les chèques, mais il est foncièrement contre l'idée du financement public pour les arts et il a l'intention d'émigrer avant que la cage ne se referme sur le milieu.

55.1

L'incontournable réseau ; les centres d'artistes

En présence de l'immensité de la mer, que je compare en ce moment même à la richesse des centres d'artistes qui demeure la force de ce réseau présent partout au Canada. Un lieu fertile qui permet la réflexion, l'expérimentation et l'innovation dans les pratiques multidisciplinaires constamment renouvelées qui affirment le dynamisme de l'existence et de la présence des centres d'artistes sur la scène culturelle.

L'audace des centres d'artistes est présente dans la diversité, la qualité et l'ampleur de la programmation d'activités mettant en valeur sa mission respective qu'ils proposent en relation avec ses projets novateurs de diffusion et de recherche. C'est par l'intermédiaire d'expositions, de résidences création, d'événements majeurs, de conférences, de performances, d'art in situ que se définit sans cesse la notoriété du réseau des centres d'artistes autogérés.

Il est important de conserver et de soutenir la notion d'autogestion, c'est la force et le dynamisme des centres d'artistes car ils reposent essentiellement sur la présence des artistes, décideurs de leurs actions et de leurs propres champs d'intérêts.

La plus grande force du réseau des centres d'artistes persiste dans la reconnaissance des interventions multidisciplinaires présentes dans plusieurs régions du Canada. Incontournable lieu d'échange d'envergure provincial, national et international permettant au public en général de prendre contact avec la pratique artistique professionnelle accessible à tous.

La culture des centres d'artistes joue un rôle essentiel et primordial dans le milieu culturel en général. Pour les artistes professionnels et ceux, en émergence c'est un véritable laboratoire de réflexion, de création et d'expérimentation où l'on défend leurs intérêts en leur offrant des conditions de travail en assurant la rétribution de droits d'exposition et de cachets de réalisation.

Le plus grand défi pour le réseau est la mobilisation et la concertation de l'ensemble du réseau, des artistes et des professionnels de l'art. Présence indispensable à l'accroissement des crédits aux différents paliers

gouvernementaux pour que le réseau demeure toujours aussi passionné, actif et ambassadeur de l'art actuel et contemporain au pays!

Guylaine Langlois occupe le poste à la direction générale du centre d'artistes Vaste et Vague depuis 1993. Elle a été impliquée au sein du conseil d'administration du Regroupement des centres d'artistes autogérés du Québec (RCAAQ) de 1995 à 2004, dont trois ans à la présidence. Elle a participé en 2001 au jury d'évaluation des centres d'artistes au Conseil des arts du Canada. Elle a participé à plusieurs rencontres pancanadiennes depuis 1988 (Winnipeg, Vancouver, Québec, Ottawa...). Elle fut invitée par le Conseil des arts et lettres du Québec à participer au Forum sur les arts visuels au Québec en mai 2006. Depuis juin dernier, elle occupe un poste au sein du conseil d'administration du Conseil de la Culture de la Gaspésie.

55.2

The undeniable network; artist-run centres

Standing before the vastness of the sea, I can't help but believe that the greatest asset of the artist-run centres is the strength of the network across Canada. It's a fertile place that allows reflection, experimentation and innovation to constantly renew multi-disciplinary practices, that sustains the dynamism and presence of artists' centres in the cultural scene.

The boldness of the artist-run centres lies in the diversity, quality and quantity of programming; our respective missions are reinforced with every innovative project for distribution and research. It is through exhibitions, residencies, producing major events, lectures, performances and art in situ that we define ourselves, sustaining awareness of the network of artist-run centres.

It is important to maintain and support the notion of self management; this is the strength and vitality of the artist-run centres because it fundamentally engages artists, giving them control over their practices and the power to define their own field of interests.

The greatest strength of the network of artist-run centres remains their commitment to multidisciplinary interventions across Canada. They are an essential forum for exchange at provincial, national and international levels,

enabling the general public to come into contact with professional artistic practices, making them accessible to everyone.

The artist-run centres play a vital and essential role in culture generally. For both professional and emerging artists, they are truly a laboratory for reflection, creation and experimentation where artists' interests are protected by providing working conditions where opportunities to exhibit and payment for exhibiting are assured.

The greatest challenge for the network is the mobilization and coordination of the entire network, artists and art professionals. In order to ensure that funding increases at all government levels, the network must remain passionate, active, and an ambassador for contemporary art across the whole country!

Guylaine Langlois has been the Managing Director of the artist-run centre Vaste et Vague since 1993. She has been on the board of the Regroupement des centres d'artistes autogérés du Québec (RCAAQ) from 1995 to 2004, including three years as President. She was on the Canada Council jury assessing artist-run centres in 2001. She has participated in several cross-Canada conferences since 1988 (Winnipeg, Vancouver, Quebec City, Ottawa...). She was invited by the Conseil des arts et lettres du Québec to participate in the Forum on the Visual Arts in Quebec in May 2006. Since last June, she has been on the Board of Directors of the Gaspésie Cultural Council.

56.1

Je perçois désormais le centre d'artistes comme une zone d'urgence. Impossible de prévoir, impossible de décrire une journée type. Le croisement de l'effervescence des activités artistiques et des méandres des activités administratives font du travail du gestionnaire culturel une tâche des plus complexes, mais à la fois des plus stimulantes. Être flexible, apprendre à identifier les priorités, développer la souplesse, voilà ce que l'expérience m'apprend. Le rapport étroit que le centre d'artistes entretient avec la création, avec les artistes en action, me permet d'être activement au front, de prendre part à l'avancement des arts visuels actuels. S'ajoute à cela une implication constante dans le milieu favorisant les échanges et le réseautage. Ouf!

Marie-Hélène Leblanc est une artiste et directrice d'Espace Virtuel.

56.2

From here on in, I see the artist-run centre as an emergency room. It is impossible to predict, impossible to describe a typical day. The interweaving of percolating artistic activity with administrative meaderings make the job of the arts administrator a little complex but at the same time very exciting. Be flexible, learn to set priorities, be supple, this is what experience has taught me. The tight relationship that the artist-run centre has with creativity, with artists' practices, allows me to be at the forefront, to play a part in the progress of the contemporary visual arts. Added to this is the constant benefit of exchanges and networking. Whew!

Marie-Hélène Leblanc is an artist and the Director of Espace Virtuel.

57.1

Notes from the parergon*

August 12, 2007

A few off-centre remarks concerning the artist-run facility as medium:

But what do I mean by medium? Certainly a medium (or milieu) constitutes a support, a prosthesis that allows or enables something to take place. Thus, it gives place to an event, institutes a placing whereby something happens. In other words, it – this facility – hazards some place; it gives place a chance. Operationally speaking it risks everything – unconditionally – on the possibility that something will happen, something will take place. If such an assessment is correct, it would mean that this something, this anything whatever cannot be entirely programmed, cannot be fully secured in advance of its "taking place." One could even go as far as to say that the facility, the support itself, in its "materiality," must remain indeterminable to the extent that it exposes the fate of its programme to the roll of a die.

Everything – the entire programme – would then rest on the vicissitudes of the relay. Indeed, the facility as medium (as that which is capable of imparting itself,

giving itself over to an act of channeling, of sending) could be considered little more than a relay, a post. Which is to say: the programme, and its so-called content, are open, are more vulnerable to the contingencies to be encountered along now radically distended lines of transmission. This exteriorization of the programme comes at a cost given that the logic of the post dictates that all reception or return will rest on the condition of non-reception or non-return.

The acknowledgment of the unreceivable, understood as a lack of return on certain of its programming investments, would therefore be part of any such facility's mandate. In such instances, non-reception would have a place in any call for accountability. Perhaps, in concluding, it will suffice to say that accountability will have been the essential issue here, that in any account, any justification with respect to programming must, for reasons that are inherently structural, reckon with what resists all attempts to reduce the effects of the nonreceivable to the imposition of some external, nonaboriginal condition.

*I consider the above comments to be an addendum to the outwork "Notes from the parergon" (1979–80) written for the exhibition What's Behind It All? 1974–1980, Arthur Street Gallery, Winnipeg (1980).

Gordon Lebredt is an artist and writer living in Toronto. Recently, he participated in the exhibitions *Dowsing for Failure*, Open Space, Victoria (November 24, 2006 – January 20, 2007, *Titles I*, Balfour Books, Toronto (2007), and *Titles II*, Amherst Books, Amherst, Massachusetts (2007). Recent writings include "Becoming Imperceptible: Robin Peck's 'Zones of Indiscernibility'" (2006), "This Time Around: 'Room' by Yam Lau" (2007), and "Nestor Krüger's 'Monophonic': bringing down the walls" (2007), all for *Espace*, Nos. 77, 80, and 81 respectively, and *Afterthoughts: a monologue [to R.S.]*, a book work on the work and writings of Robert Smithson (Toronto: YYZBOOKS, 2007).

57.2

Notes from the parergon*

12 août 2007

Quelques remarques connexes à l'égard du véhicule que sont les lieux autogérés par les artistes :

Mais qu'est-ce que j'entends par véhicule? À coup sûr, un véhicule (ou milieu) constitue un support, une prothèse qui permet à quelque chose d'avoir lieu. Par conséquent, il donne place à un événement, institue un lieu où quelque chose peut se produire. Autrement dit, ce véhicule met un lieu en danger; il donne sa chance à un lieu. Sur le plan opérationnel, il risque tout, inconditionnellement, sur la possibilité que quelque chose se produira, que quelque chose aura lieu. Si un tel examen est juste, cela signifierait que ce quelque chose, cette chose inconnue, peu importe, ne peut être entièrement programmée, ne peut être totalement prévue d'avance. Quelqu'un pourrait même aller jusqu'à dire que l'installation, le support même dans sa « matérialité », doit demeurer indéterminable au point d'exposer le destin de sa programmation au roulement d'un dé.

La programmation entière reposerait alors sur les vicissitudes du relais. En effet, le lieu comme milieu (qui est capable de se transmettre, se donnant lui-même à un acte de répartition, d'envoi) pourrait être considéré comme un relais, un pivot. Ce qui vient à dire : la programmation et son soi-disant contenu sont ouverts et plus vulnérables aux contingences qui jalonneront désormais les lignes de transmission bien bombées. Cette extériorisation de la programmation a son prix étant donné que la logique du pivot dicte que toute réception ou tout retour demeurera sur la condition d'une non-réception ou d'un non-retour.

Cette prise de conscience du non recevable, comprise comme un manque de retour sur certains des investissements de la programmation, ferait par conséquent partie de tout mandat du lieu. Dans de tels cas, la non-réception jouerait un rôle dans tout appel de reddition de comptes. Peut-être, en conclusion, suffira-t-il de dire que la reddition de comptes aura été la question essentielle, ici, et que dans tous les cas, toute justification à l'égard de la programmation doit, pour des raisons structurelles inhérentes, admettre ce qui résiste à toute tentative visant à réduire les effets du non recevable jusqu'à l'imposition de certaines conditions externes et non aborigènes.

*Je considère les commentaires ci-dessus comme un addenda à l'ouvrage indépendant *Notes from the parergon (1979–80)*, écrit dans le cadre de l'exposition *What's Behind It All? 1974–1980*, Arthur Street Gallery, Winnipeg (1980).

Gordon Lebredt est un artiste et écrivain vivant à Toronto. Ses plus récents projets d'exposition comprennent *Dowsing for Failure*, à Open Space, Victoria (du 24 novembre 2006 au 20 janvier 2007), *Titles I*, Balfour Books, Toronto (2007) et *Titles II*, Amherst

Books, Amherst, Massachusetts (2007). Ses parutions récentes comprennent « Becoming Imperceptible: Robin Peck's "Zones of Indiscernibility" » (2006), « This Time Around: "Room" by Yam Lau » (2007), et « Nestor Krüger's "Monophonic": bringing down the walls » (2007), pour la revue *Espace*, numéros 77, 80, et 81 respectivement et *Afterthoughts: a monologue [to R.S.]*, un ouvrage sur les œuvres et l'écriture de Robert Smithson (Toronto : YYZBOOKS, 2007).

58.1

Artist-run machines, open source culture

Over the past 40 years in Canada a myriad of artist-run centres have emerged around practices based in the shifting sands of contemporary media. What is the place of these centres within an artist-run culture? Their histories describe initiatives that have provided artists with access to production tools, opportunities for developing practice, exhibition venues and distribution systems for work, sites for critical discourse, and repositories holding cultural archives. Taken together these functions support a kind of ecology of ideas that circulate among participants in various ways according to their interest and means. Larger communities have spawned networks of centres each focused on overlapping aspects of these ecologies, while in smaller and emerging areas one centre may be home base for several local ecosystems.

Technological machines provide us with tools for practices of production, distribution, promotion, administration, coordination, collaboration... We use these machines to make thinking machines and the social machines that propagate them. Thinking machines embody expression in the artifact and event. Social machines formulate the group, collective, committee, organization, and network. To model this milieu, this culture, in terms of machines might seem to be a de-humanizing project, however it serves in considering what we run when we run centres and what role this plays in running culture.

The writing on this page is a machine, this book is a machine, this project is a machine, this publisher is a machine; each embedded within the next and linked together in an assemblage run by many imaginations. The stability of the centre helps establish the conditions for increasingly indeterminate layers of creative effort. Independence of voice is achieved through interdependence of process.

The software is social.

Tom Leonhardt helped raise InterAccess through its formative years as social software for the electronic arts in Toronto. He continues to shape various other kinds of machines in ways that reflect his social concerns and personal aesthetics. http://www.tomtom.ca

58.2

Machines gérées par les artistes, culture de source libre

Au cours des 40 dernières années au Canada, une myriade de centres d'artistes autogérés ont émergé autour de pratiques fondées sur le sol mouvant des médias contemporains. Quelle est la place occupée par ces centres dans une culture autogérée par les artistes? Leurs histoires font preuve d'initiatives qui ont fourni aux artistes un accès aux outils de production, des occasions d'intensifier leur pratique, des espaces d'exposition et des réseaux de distribution de leurs œuvres, un espace pour le discours critique et des lieux de recueillement des archives culturelles. Rassemblées, ces fonctions soutiennent une espèce d'écologie des idées qui circulent parmi les participants en fonction de leurs besoins et de leurs intérêts. Les plus grandes communautés ont mis sur pied des réseaux dont chaque élément touche l'un des aspects de cette écologie, alors que dans les endroits plus petits, un seul centre peut servir de noyau pour plusieurs écosystèmes locaux.

Les machines technologiques fournissent des outils pour la production, la distribution, la promotion, l'administration, la coordination, la collaboration, etc. Nous nous servons de ces machines pour créer des machines pensantes et les machines sociales qui les propagent. L'expression des machines pensantes s'articule dans l'artéfact ou l'événement. Les machines sociales se formulent plutôt autour du groupe, du collectif, du comité, de l'organisation et du réseau. Parler de ce milieu, de cette culture, comme s'ils étaient des machines peut paraître dénué d'humanité, pourtant il s'agit d'une comparaison efficace lorsqu'on observe nos mécanismes de gestion des centres et leur rôle dans la gestion de la culture.

La seule rédaction de ce texte est une sorte de machine, cet ouvrage est une machine, ce projet est une machine, cet éditeur est une machine. Ils sont tous imbriqués les uns dans les autres et tissés par la multiplicité des imaginaires.

La stabilité d'un centre contribue à établir les conditions pour toutes les couches d'effort créatif, de plus en plus difficiles à définir. L'indépendance de la voix ne s'atteint que par l'interdépendance des processus. Le logiciel est social.

Tom Leonhardt a contribué à la mise sur pied d'InterAccess, logiciel social pour les arts électroniques à Toronto. Il continue à donner forme à diverses machines en fonction de ses préoccupations sociales et de son esthétique personnelle. http://www.tomtom.ca

59.1

The model of the artist-run centre is more relevant today than ever as an increasing number of artists are emerging from educational institutions or from periods of isolation because they have been teaching themselves. These artists are providing the art appreciative public with more kinds of expression and pushing boundaries both personally and culturally; they need a nurturing environment of supportive peers. The re-emergence of "outsider" art, which is gaining more attention, also requires an atmosphere of acceptance and promotion which fellow artists are more likely to bestow. Having a network of other like-minded individuals within the same realm to draw inspiration from is not only conducive to creative endeavours but also meets emotional and social needs, which can be quite neglected in commercial galleries.

Profit-driven galleries and museums tend to be, for the most part, a closed and restricted culture even though they try to cater to the public, providing diversity of exhibitions. At the same time they don't readily accept any notion of thoughtful creativity outside their own standard of quality. The late culture critic Edward Said once stated that "we live in a world dominated by experts and narrowly defined fields of knowledge." This closed culture is more apt to take on the role of preacher to the uninitiated whereas the communal village of an artist-run centre is likely to draw upon peer involvement and act as an all embracing "anthropologist" to bridge this educational gap. In conclusion, artist-run centres are a vital link for people who are culturally aware and wish to view art actively as opposed to those who wish to engage passively within a safe framework.

Chris Le Page is an art and art history student who lives in Toronto. He is on the Board of Directors of the John B. Aird Gallery and current Chair of the Acquisitions Committee for the Hart House Art Committee.

59.2

Le modèle du centre d'artistes autogérés est plus pertinent aujourd'hui que jamais étant donné le nombre croissant d'artistes qui émergent d'établissements d'enseignement ou de périodes d'isolation propices à l'autodidactisme. Ces artistes doivent s'entourer de pairs et bénéficier de leurs encouragements pour arriver à repousser des frontières artistiques à la fois personnelles et culturelles, tout en offrant aux amateurs d'art de nouvelles formes d'expression. La réémergence de l'art marginal commence à attirer l'attention et exige également un environnement approbateur et favorable qui est plus facilement assuré par d'autres artistes. Le fait d'appartenir à une communauté de personnes qui partagent les mêmes intérêts dans un milieu inspirant est non seulement propice à la création, mais répond en outre à des besoins d'ordre affectif et social qui ne sont pas toujours respectés dans les galeries commerciales.

Les galeries et musées à but lucratif constituent, pour la plupart, une communauté relativement restreinte. Ils tentent de servir les intérêts du public en proposant des expositions diversifiées, par contre, ils n'acceptent que difficilement toute perspective originale sur la création qui n'est pas conforme à leurs propres normes de qualité. Le regretté critique culturel Edward Saïd affirmait : « Nous vivons dans un monde dominé par des experts et des champs de connaissance étroits. » Cette culture de nature fermée est plutôt propice à l'évangélisation des non-initiés, tandis que la culture inclusive du centre d'artistes autogéré mise sur la participation de ses membres, tout comme un anthropologue égalitaire qui veut combler le fossé pédagogique. Pour conclure, les centres d'artistes autogérés sont le lien vital des gens culturellement avertis qui désirent consommer l'art de façon active, contrairement à ceux qui préfèrent contempler l'art de façon passive dans un cadre sécurisant.

Chris Le Page est un étudiant en art et en histoire de l'art qui habite Toronto. Il siège au conseil d'administration de la John B. Aird Gallery et préside également le comité d'acquisitions du Hart House Art Committee.

60.1

My introduction to official Artist-Run Culture was at The Khyber. In the early to mid-90s; it was an underground behemoth of raves, DJs and breakdancing, and a burgeoning site of hip hop, indy pop, visual art, and the occasional circus. It occupied a unique, three-story decaying heritage building on a block that resembled more Baghdad than Halifax. When the board succeeded in wresting funding from the Canada Council for the Arts, a whole new level of bureaucracy arrived that would compete with its youthful energy. Then the streetscape improved and the landlords jacked the rent.

Being constantly screwed by your landlord is no way to live. The Khyber seems to be perpetually at the receiving end of the City of Halifax, which almost seems to take pleasure in taking advantage of staff turnover, a business-naïve board and lack of institutional memory, to renege on deals, impose crushing taxes and rent increases. Despite this, the Khyber has maintained an almost mythic desire and gritty stubbornness to remain in its downtown location.

One could say that one of the biggest challenges facing ARCs today is the very question of housing and of ownership. Artists are incredibly able at finding whatever abandoned storefront or warehouse to present short-term happenings and events. And it is no secret that hubs of artistic activity are factors in eventual gentrification. Can artists also learn to make savvy business decisions and benefit from their own prescience? The bigger question may be, can they do this without compromising that elusive spark that gives an ARC its luster?

Despite coming very close to neurotic burnout during my tenure at the Khyber, I recently began a new ARC in an even smaller, more isolated Atlantic Canadian city. At least this time our landlords were friends who want to be surrounded by the vibrancy of ideas that come with contemporary art and artists. Despite a dearth of emerging contemporary artists – there is no art college – there are lots of options, flexibility, and broad community involvement; here, slightly unfettered, we can shape an artist space into whatever we want it to be. In fact, it might just move into a former ATM space.

Sometimes all that we need is the freedom and power to make our own choices in the service of art.

Chris Lloyd is artistic director of Third Space Gallery in Saint John, NB, which he currently manages from Montréal, QC while writing incessant, pestering emails to the Prime Minister of Canada in Ottawa, ON. http://chrislloydprojects.googlepages.com

60.2

Mon premier contact officiel avec la culture autogérée a eu lieu au Khyber. Dans la première moitié des années 1990, le Khyber était un endroit légendaire pour ses raves, ses DJs, le breakdance; les cultures populaires indépendantes du hip hop, du rock, des arts visuels y foisonnaient, côtoyant un occasionnel tour de cirque. L'édifice historique de trois étages à l'architecture unique était en décrépitude, et on s'y serait cru à Bagdad plutôt qu'à Halifax. Lorsque le conseil d'administration a enfin réussi à obtenir une subvention du Conseil des Arts du Canada, un tout autre niveau de bureaucratie a pris ses aises, qui allait faire tergiverser l'énergie qui y régnait. Ensuite, les façades de la rue ont été rénovées, et les propriétaires ont triplé le prix du loyer.

Ce n'est pas une vie que de se faire constamment « crosser » par son proprio. On dirait que le Khyber est toujours du mauvais côté de la Ville de Halifax, qui semble même prendre un malin plaisir à profiter des changements de personnel fréquents, d'un conseil d'administration qui ne connaît pas bien le milieu des affaires, et du manque de connaissance de la mémoire institutionnelle pour mieux imposer ses lois et ses taxes municipales élevées et augmenter le loyer. Malgré tout, le Khyber a su maintenir sa volonté de fer et son entêtement à demeurer au centre-ville de Halifax.

On pourrait dire qu'aujourd'hui, l'un des plus grands défis des centres d'artistes autogérés est celui du lieu locatif ou de l'achat d'un immeuble. Les artistes ont toujours eu du talent pour dénicher les meilleures vitrines ou entrepôts abandonnés pour y présenter des événements de courte durée. On sait tous que ces noyaux d'activités artistiques sont des nids pour l'embourgeoisement qui s'ensuit inévitablement. Les artistes peuvent-ils apprendre à mieux s'intégrer au milieu des affaires et tirer profit de leur prévoyance? À plus grande échelle, on peut se demander s'ils arriveront à le faire sans compromettre cette étincelle insaisissable qui donne leur magie aux centres d'artistes.

Bien que je sois passé à deux doigts de l'épuisement professionnel pendant

mes trois années au Khyber, j'ai récemment décidé d'ouvrir un nouveau centre d'artistes dans une ville encore plus petite et plus isolée des provinces atlantiques du Canada. Au moins, cette fois, les propriétaires de l'espace étaient des amis qui voulaient s'entourer de l'énergie des nouvelles idées qui accompagne l'art contemporain et les artistes. Malgré une lacune étonnante en artistes contemporains – il n'y a pas d'école d'art dans cette ville – il y a ici de multiples options, beaucoup de flexibilité et un engagement communautaire très étendu. Ici, il est possible de transformer un espace d'artistes comme bon nous semble. Aux dernières nouvelles, nous allions changer de lieu pour nous réfugier dans un ancien vestibule de guichet bancaire.

Parfois, il suffit d'un brin de liberté pour pouvoir prendre les décisions qui sont au service de l'art.

Chris Lloyd est le directeur artistique de la galerie Tiers espace à Saint Jean, au Nouveau-Brunswick, qu'il gère actuellement depuis Montréal (Québec). Il importune le Premier ministre du Canada chaque jour en lui écrivant des courriels sur sa vie personnelle. http://chrislloydprojects.googlepages.com

61.1

Les centres d'artistes aujourd'hui : un appel à la vigilance

Pour la place qu'ils laissent (encore et toujours, je l'espère!) au tâtonnement et à l'essai, à l'aventure et au risque, les centres d'artistes sont un écosystème vital du monde de l'art. C'est bien sûr un poncif que de le dire, mais il importe tout de même de le répéter (c'est-à-dire de l'affirmer comme constat et de l'invoquer comme aspiration) : le centre d'artistes, en tant que structure de regroupement et instance de diffusion, favorise la recherche, la trouvaille et l'étonnement, il offre à l'artiste et au public de l'art une exemplaire souplesse respiratoire et, par là, il prend part de manière déterminante à l'invention de l'art qui se fait. Les centres d'artistes sont aussi précieux et nécessaires parce qu'en tant que réseau, par leur pluralité même, ils contrebalancent un tant soit peu la prépondérance et le « centralisme » des grandes villes en matière d'offre culturelle, rétablissant un semblant d'équilibre en faveur des régions et contribuant à une diversité créatrice buissonnante. Cette liberté et cette fécondité inhérentes au centre d'artistes, il importe de les cultiver et de demeurer vigilants à l'égard des valeurs qu'elles

représentent. L'un des risques qu'affrontent aujourd'hui les centres (mais cela ne date évidemment pas d'hier), à la fois en raison du régime de la subvention publique auquel ils sont soumis, des impératifs de diffusion qui conditionnent parfois de plus en plus nettement leurs mandats et de la professionnalisation qui a tendance à s'ensuivre, c'est celui d'une spécialisation accrue qui verrait la gestion prudente du risque et la recherche exclusive de la performance contraindre la ferveur de l'exploration créatrice. Or si la recherche d'une plus grande compétence est un objectif pleinement légitime et souhaitable, elle ne doit pas faire oublier certaines attitudes qui sont à la base du succès des centres d'artistes : l'audace et la générosité de l'utopie.

Critique et historien de l'art, **Patrice Loubier** s'intéresse aux formes de la création contemporaine en arts visuels. Il a écrit dans de nombreuses publications et a cosigné plusieurs événements à titre de commissaire, tels Orange (Saint-Hyacinthe, 2003) et la Manif d'art 3 (Québec, 2005). Avec Anne-Marie Ninacs, il est à l'origine des Commensaux, programmation spéciale du Centre des arts actuels Skol à Montréal, en 2000-2001.

61.2

The artist-run centres today: a call for vigilance

With the searching and testing, the adventure and risk, the artist-run centres occupy (still and always, I hope!) a vital place in the ecosystem of the art world. We take this for granted but it is important all the same to repeat it (to affirm it for the record, and to strive for it): the artist-run centres – as a means of organization and site for presentation – encourage research, chance encounter and revelation; they offer artists and art audiences an extraordinary range of ways to engage and, by virtue of this adaptibility, play a determining role in how art is understood today. The artist-run centres, as a network and by their distribution across the country, counterbalance the "centralism" of the large cities, restoring at least the pretense of balance, while also cultivating creative diversity. Freedom and fruitfulness are inherent to the artist-run centres and it is important to nurture them and remain vigilant about the values they represent. One of the risks that the centres face today (but this was also true before) is that in response to the system of public funding they are under, to the demands of exhibition and presentation that more and more become conditions of their mandates and to the professionalization which tends to follow, an increased

specialization and concern for administrative performance could hinder risk taking and the experimental drive of creative exploration. Increased competence is a legitimate and desirable development, but it should not be at the expense of the values upon which the success of the artist-run centres is based: boldness and an idealistic generosity.

Critic and art historian **Patrice Loubier** is interested in the various forms of contemporary creativity in the visual arts. He is widely published and has contributed to many events as curator, such as Orange (Saint-Hyacinthe, 2003) and Manif d'art 3 (Quebec, 2005). With Anne-Marie Ninacs, he initiated Les commensaux, a special programme of Centre des arts actuels Skol in Montreal in 2000-2001.

62.1

ICARDI - International Current Art Research &

Development Institute

ICARDI exists to draw attention to UNESCO's Status of the Artist documents and to develop international affiliations, linking artists' communities by accumulating, organizing and disseminating information and projects related to the role of the artist in society.

ICARDI is a transient "institute" without walls that moves internationally, conferring with stakeholders in local art communities on issues pertaining to "the status of the artist in society," receiving advice and suggestions from them regarding ICARDI projects, compiling documentation, and exchanging and disseminating research gathered.

ICARDI prefers that conferring (consultation) be accompanied by documentation. As interloper, squatting in other's art-institutionalized frame, ICARDI brings uncertainty regarding intent, interpretation and possibilities to the actual conferring (production) process. Where there exists the potential for conferring to lead to projects or propositions, these formal documents, selectively presented (post-production), offer opportunity for comparative reflection. ICARDI appreciates your participation in this creation.
Inquiries regarding conferrals: icardinstitute@yahoo.ca.

BrianLee MacNevin is the Director of ICARDI. A native of Nova Scotia, he is currently the Director of the Kyber Institute of Contemporary Arts in Halifax. Please refer to the "Friends of ICARDI" group online in Facebook for additional information.

62.2

ICARDI : International Current Art Research & Development Institute (Institut international de recherche et de développement en art actuel)

L'ICARDI veut attirer l'attention sur les documents de l'UNESCO portant sur le statut de l'artiste et développer des partenariats internationaux en vue de fonder des liens entre les communautés artistiques par l'accumulation, l'organisation et la diffusion d'information et de projets liés au rôle de l'artiste dans la société.

L'ICARDI est un institut transitoire extra muros qui se déplace internationalement pour rencontrer les intervenants des communautés artistiques locales, discuter des enjeux entourant « le statut de l'artiste dans la société » et recevoir des conseils et suggestions de leur part sur les projets de l'ICARDI en vue de cumuler une documentation et d'assurer la diffusion des résultats.

L'ICARDI préfère que ces rencontres soient documentées. En tant qu'intrus qui squatte le cadre des institutions artistiques de l'autre, l'ICARDI donne lieu à une certaine incertitude face à l'intention, à l'interprétation et aux possibilités du processus de rencontre (c'est-à-dire la production). Lorsque les rencontres ont le potentiel de mener à la soumission de projets, ces documents formels, présentés de façon sélective (c'est-à-dire la postproduction), deviennent un lieu de réflexion comparative. L'ICARDI apprécie votre participation à ce processus de création.
Pour obtenir des renseignements concernant les rencontres, communiquez avec icardinstitute@yahoo.ca.

BrianLee MacNevin est directeur de l'ICARDI. Originaire de Nouvelle-Écosse, il occupe actuellement le poste de directeur du Khyber Institute of Contemporary Arts, à Halifax. Pour obtenir de plus amples renseignements, consultez le groupe « Friends of ICARDI » sur Facebook.

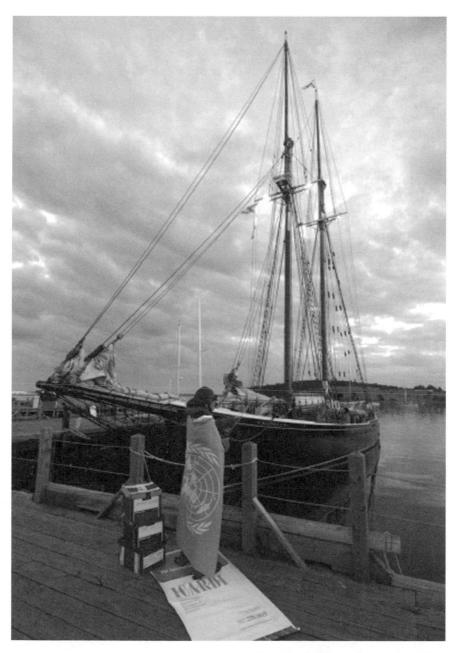

Fishing, Lunenburg, Nova Scotia, Canada 2005

63.1

Ménage-à-trois – alternative art, economics, and an anatomy of ignorance: the Toronto Alternative Art Fair International (2003-2006)

In the fall of 2003, Selena Cristo, Andrew Harwood and I – three Toronto-based artists and cultural producers – happily embarked on a project that would emphasize artistic excellence while satisfying our voracious appetite for alternative art practices in the Toronto visual arts scene.

The Toronto Alternative Art Fair International was our kick-ass idea, conceived as an autonomous event to be produced by the newly formed TAAFI Collective. In true grass-roots, artist-run-collective fashion, this event was to be free of any enterprising interest, which would only later prove necessary to, and as a public indication of, our survival.

TAAFI was to be an amplified, sprawling behemoth of an artist-initiated event that would explore divergent perspectives and generate visionary thinking in and about the contemporary Canadian and international art scenes, at home and abroad. We set out to fill the gaps that the more established local fair for contemporary visual arts, the Toronto International Art Fair (TIAF), apparently didn't fill, particularly in the areas of live performance art and media art installations. (We also found it rather odd that such a high-profile, Toronto-based event was being produced by a Vancouver-based commercial entity). We planned to emulate contemporary art fairs on the international circuit, parallel events and biennials of longstanding stature, but which hadn't quite sparked in Canada – and with a more cutting-edge flavour. Despite advice that our market was too small to handle two art fairs, we went forward in our efforts to create the alternative Toronto art experience – for the people, by the people, representative of the community at large as well as something that would attract presence and attention from across the border and internationally.

Initially our discussions focused on how we could improvise on what we already knew. We would build a forum possibly never seen before in Canada, taking the artist-run centre/collective model and merging it with public and commercial

galleries on a multidisciplinary platform. It worked in theory, but in actuality, it became a whole other story. We had our fair share of skeptics from the get-go. We found ourselves compelled to answer the same questions repeatedly. How were we artists, artist-run centres and collectives, going to engage with the corporate and commercial sectors? Could we do so without "selling out"? What were the moral, ethical, and political implications of these kinds of negotiations?

All possible alternative models for our artistic inquiry and activity were discussed at length, and countless hours devoted to examining the potentials and possibilities and consulting with community stakeholders from the independent, artist-run and public/commercial galleries. Whom did we want to serve, who was our audience, and whom and what did we mean by alternative?

The TAAFI Collective sought to open and pursue these dialogues in the context of the visionary, post-identitarian, avant-garde art politics that Toronto, and potentially all of Canada, is committed to and capable of exploring, at least under the much-applauded auspices of multiculturalism. We wanted to be affordable and accessible while also projecting the chic flare that comes from being autonomous. We chose two new neighbouring art hotels to rent rooms for installations. Both hotels were situated on historic Queen Street West, birthplace to numerous artist-run centres and collectives that had blazed the trail before us. Learning from the history of collective activity, we wanted to leave a mark: our printed matter would serve not only as marketing collateral, but also as collectible ephemera. Eventually, we took flight, to much anticipation and with a great deal of encouragement from our supporters. It was an exciting take-off.

But even with critical attention from all forms of the press, and over five thousand people coming through our front doors, the budget never balanced in the end. After our initial launch in fall of 2004, changes took place in the organizing collective, with members leaving and new ones joining. In retrospect, the harsh reality of something that "looked" and "felt" so successful yet barely could afford to pay for itself was felt by all the collective members. Through the three years that TAAFI existed, critical success did not equal financial success. These economic realities could not be ignored, even if we never paid ourselves first. Hard decisions came to the fore: two out of three members optioned securing private-sector funding by cultural-capitalist spin-doctors, and one member remained true to our "alternative" artist-run collective roots. By November 2006, it all came to an end, and the third installment proved the last. A bittersweet affair: goodnight sweet TAAFI, we'll miss you.

A founding member of South Asian Visual Arts Collective (SAVAC), Lomographic Embassy of Canada and the Toronto Alternative Art Fair International (TAAFI), **Pamila Matharu** is a Toronto-based visual artist, cultural producer and educator. She has served on the boards of several ARCs, including CARFAC Ontario, Gallery 44 and Images Festival of Independent Film & Video

63.2

Un ménage à trois : l'art alternatif, l'économie et l'anatomie de l'ignorance, ou le Toronto Alternative Art Fair International (2003-2006)

À l'automne 2003, Selena Cristo, Andrew Harwood et moi-même – trois artistes et intervenants culturels torontois – avons entrepris avec enthousiasme un projet qui avait pour but de souligner l'excellence artistique tout en satisfaisant notre propre désir d'établir les pratiques alternatives dans le milieu des arts visuels à Toronto.

Le Toronto Alternative Art Fair International (TAAFI) était notre idée de génie, conçu comme événement autonome qui serait réalisé par le collectif nouvellement créé du TAAFI. À la manière des collectifs communautaires autogérés, cet événement se déploierait sans intérêts commerciaux, fait qui allait plus tard se montrer essentiel à notre survie aux yeux du grand public.

Le destin de TAAFI était donc celui d'un événement colossal, mis en marche par des artistes pour explorer des perspectives divergentes et stimuler les esprits visionnaires du milieu artistique canadien et international. Nous avons entrepris de combler les lacunes de la foire régionale de l'art visuel contemporain, le Toronto International Art Fair (TIAF), surtout dans les domaines de l'art performatif et des installations d'art médiatique. (Nous avons également trouvé un peu étrange qu'un événement torontois d'une telle renommée soit réalisé par une entité commerciale de Vancouver.) Nous avons voulu nous inspirer des grandes foires internationales d'art contemporain, des événements semblables et des biennales bien établies qui n'avaient pas encore abouti au Canada, mais en insistant sur le côté avant-gardiste. Malgré des avertissements que notre marché n'était pas

assez développé pour soutenir deux foires d'art, nous avons poursuivi notre démarche pour créer une expérience de l'art alternatif torontois pour le peuple et par le peuple. Par le fait même, nous souhaitions représenter la communauté dans son ensemble en attirant l'attention la participation des États-Unis et du reste du monde.

Au départ, on discutait surtout de moyens de s'inspirer de nos connaissances actuelles. Nous proposerions un forum jamais vu au Canada, en conjuguant le modèle du centre d'artistes ou du collectif autogéré à celui de la galerie publique ou commerciale sur une plateforme multidisciplinaire. Ce plan fonctionnait bien en théorie, mais en pratique c'était une autre paire de manches. D'emblée nous avons eu notre part de sceptiques. Nous sentions le besoin de répondre continuellement aux mêmes questions. Comment allions-nous, les artistes, les centres d'artistes autogérés et les collectifs, aborder les secteurs privé et commercial? Comment était-ce possible sans compromettre nos objectifs? Quels étaient les enjeux d'ordre moral, éthique et politique de ce genre de négociations? On a discuté longuement de toutes les formes alternatives possibles que prendrait éventuellement notre enquête artistique, et de longues heures ont été consacrées à l'analyse des possibilités et à la consultation des intéressés au niveau des galeries autogérées indépendantes, publiques ou privées. Qui voulions-nous servir, qui était notre public, et qu'entendions-nous par « alternatif »?

Le collectif de TAAFI cherchait à entamer et à poursuivre ce dialogue dans le cadre d'une politique de l'art postidentitaire et d'avant-garde que la ville de Toronto, et possiblement le reste du Canada, était à la fois capable et déterminée à explorer, du moins sous l'égide très distinguée du multiculturalisme. Nous voulions que l'événement reste abordable et accessible tout en lui laissant la part de chic que lui conférait son existence autonome. Nous avons loué des chambres dans deux hôtels-boutiques voisins pour l'exposition d'installations. Les deux hôtels ont pignon sur Queen Street West, une rue historique où sont nés plusieurs centres et collectifs d'artistes autogérés qui sont passés avant nous. Ayant pris conscience de l'histoire des collectifs, nous désirions également laisser des traces. Notre matériel imprimé servirait non seulement de gage commercial, mais aussi d'objet de collection. Grâce aux encouragements et à l'anticipation de nos partisans, nous avons fini par prendre notre envol. Ce fut un décollage spectaculaire.

Toutefois, malgré une large couverture médiatique et avec plus de 5 000 personnes ayant franchi notre seuil, le budget ne s'est jamais bouclé. Suite

à notre premier lancement à l'automne 2004, des changements d'ordre organisationnel sont survenus au sein du collectif, avec le départ de certains membres et l'arrivée de nouveaux participants. Rétrospectivement, tous les membres du collectif avaient déjà saisi la triste réalité de ce projet qui ne pouvait que réussir, mais dont les ressources financières ne suffisaient tout simplement pas. Pendant les années du TAAFI, les succès critiques n'étaient pas accompagnés de succès financiers. On ne pouvait ignorer les réalités économiques, même si nous avions renoncé à nos salaires. Des décisions difficiles se sont présentées : deux membres sur trois ont choisi de demander un financement privé auprès de capitalistes culturels, et un seul membre est demeuré fidèle à nos racines « alternatives » et collectives. En novembre 2006, tout était fini. Le troisième chapitre s'est avéré le dernier de cette aventure douce-amère. Bonne nuit cher TAAFI, tu vas nous manquer.

Pamila Matharu a été membre fondatrice du South Asian Visual Arts Collective (SAVAC), du groupe Lomographic Embassy of Canada et du salon Toronto Alternative Art Fair International (TAAFI). Elle est artiste en arts visuels, productrice culturelle et éducatrice, et elle a siégé aux conseils d'administration de nombreux organismes d'artistes autogérés, dont CARFAC Ontario, Gallery 44 et Images Festival of Independant Film & Video.

64.1

All in the family

I found a hidden treasure in my office last week - a copy of *Retrospective: Documents of Artist-Run Centres in Canada*, dated 1981. Produced by ANNPAC, the book featured various artist-run centres and their recent activities, board, staff, address and size of space. Refuting the division of the arts, it featured not only visual arts centres, but music, dance and literary organizations as well. (Why don't we do that now?)

A photo album of events, exhibitions, performances, and gatherings was included. The book reminded me of a high school yearbook, featuring risktakers, time-travellers, the ferocious, the driven, and probably in some contexts, the feared. Instead of photographs of the prom, sports teams and clubs, there were photos of music and dance performances, happenings and openings – here, the prom Queen was a performance artist named Evelyn Roth, naked and drenched in blood.

Present throughout were photographs of my uncle, Al Mattes. From 1979 to 1981, Al was the National Spokesperson for ANNPAC and also the Director of the Music Gallery in Toronto. In the Spokesperson's Foreword, he mentioned how the "need to present, promote and create work by living artists throughout our society is the raison d'etre of the artist-run centre," and commented on how "society, the government agencies responsible for a healthy contemporary heritage, must come to grips with the needs of the living artist." I'd say these words still ring true today.

When I was young, Al freaked me out. He had a passion for the arts and would get worked up over dinner talking about artists' rights, music and galleries. My dad was in the armed forces and not an art-lover (that has since changed), so much of Al's disposition and fervor to me were a little dangerous. He carried with him a political, cultural consciousness and concern for the arts community that was also present throughout *Retrospective*. Although the text provided only a glimpse of the realities of arts organizations and the lives of artists, I got a sense there existed a community my uncle was a part of that held the common purpose of having a presence, and being present.

Between 1999 and 2003 I was on the board of Urban Shaman Gallery. At that time, Aboriginal-run artist-run centres were growth pods for risk-takers, and were feared, so it felt, by other arts organizations, funders, some of our own communities, and the public at large. I think that's why the energy in *Retrospective* was familiar. There is something refreshing when arts organizations and communities are in their infancy that includes a passion, and lack of caution. Artist-run centres continue to be locations for experiment, political action, and safe spaces for artists to produce. My hope is that artist-run centres never become complacent or fearful of the passionate. ARCs should be dangerous.

As for my Uncle Al and me, I can now relate to and appreciate his demeanour. These days I am the one at the dinner table who emotionally describes the rights and needs of artists and the impact art has on my daily living, to the blank stares of my nieces and nephews. *Retrospective* is a reminder that ARC culture has for myself always been, all in the family.

Cathy Mattes is a freelance curator and writer whose primary focus is working with contemporary artists of Aboriginal ancestry. In much of her work she explores concepts of community in relation to art engagement. She lives and works in Sprucewoods, Manitoba.

64.2

Une histoire de famille

J'ai trouvé un trésor caché dans mon bureau la semaine dernière, un exemplaire de *Retrospective – Documents of Artist-Run Centres in Canada,* datant de 1981. Publié par le RACA, le livre présente divers centres d'artistes autogérés ainsi que leurs récentes activités, leur conseil, leur personnel, leur adresse et la superficie des espaces. Réfutant la division des arts, il présente non seulement les centres en arts visuels, mais également des organismes en musique, en danse et en littérature. (Pourquoi ne le faisons-nous pas maintenant?)

Un album photo d'événements, d'expositions, de performances et de soirées y est inclus. Le livre me rappelle mon album des finissants de l'école secondaire, mettant en vedette les preneurs de risques, les voyageurs à travers le temps, les passionnés, et probablement dans certains contextes, les personnes qu'on craignait. Au lieu de photographies du bal des finissants, des équipes sportives et des clubs, il y avait des performances de musique et de danse, des événements et des vernissages. Ici, la reine du bal est une artiste de la scène nommée Evelyn Roth, nue et baignée de sang.

À travers tout le livre se trouvent des photographies de mon oncle, Al Mattes. De 1979 à 1981, Al fut le porte-parole national pour le RACA, et fut également le directeur de la Music Gallery de Toronto. Dans son avant-propos de porte-parole, il mentionne à quel point le « besoin de présenter, promouvoir et créer des œuvres d'artistes vivants dans toutes les sphères de notre société est la raison d'être du centre d'artistes autogéré », et il commente sur la manière dont la « société, les organismes gouvernementaux responsables d'un patrimoine contemporain en santé, doivent prendre en mains les besoins de l'artiste vivant. » Je dirais que ces mots sonnent encore vrais aujourd'hui.

Lorsque j'étais petite, Al me faisait un peu peur. Il avait une passion pour les arts et s'enflammait à table en parlant des droits des artistes, de la musique et des galeries. Mon père était dans les forces armées et n'aimait pas particulièrement les arts (il a changé depuis). Beaucoup du tempérament et de la ferveur d'Al me semblaient un peu dangereux. Il avait une conscience politique et culturelle, ainsi qu'une préoccupation pour la communauté des arts qui se retrouvaient également dans *Retrospective*. Même si le texte ne présentait qu'un aperçu des réalités des

organismes artistiques et de la vie des artistes, j'ai compris que mon oncle faisait partie d'une communauté qui avait le double objectif d'avoir une présence et d'être présent.

Entre 1999 et 2003, j'étais membre du conseil de la Urban Shaman Gallery. À cette époque, les centres d'artistes autogérés et autochtones étaient des cocons de preneurs de risque qui faisaient peur aux autres organismes d'arts, aux fondateurs, à certaines de nos propres communautés et au public en général. Je crois que c'est pourquoi l'énergie retrouvée dans *Retrospective* m'était familière. Il y a quelque chose de rafraîchissant lorsque des organismes et des communautés artistiques voient le jour et manifestent la passion et l'imprudence des débuts. Les centres d'artistes autogérés continuent d'être des lieux pour l'expérimentation, l'action politique, et des espaces sécuritaires pour le travail des artistes. J'espère que les centres d'artistes autogérés ne deviendront jamais prétentieux, qu'ils n'auront jamais peur d'être passionnés. Les CAA devraient être dangereux.

En ce qui concerne mon oncle Al et moi-même, je peux désormais m'identifier et apprécier son comportement. Je suis maintenant celle qui à table, décrit avec émotions les droits et besoins des artistes, et les répercussions de l'art sur ma vie quotidienne, devant les regards vides de mes nièces et neveux. *Retrospective* est un rappel que la culture des CAA a toujours été dans ma famille.

Cathy Mattes est une artiste et écrivaine indépendante qui s'intéresse principalement aux artistes contemporains d'origine autochtone. Dans la plupart de ses travaux, elle explore les concepts de communauté en relation à l'engagement artistique. Elle vit et travaille à Sprucewoods, au Manitoba.

65.1

I would say that more than any possible alternative that artist-run centres may present in today's multifarious market, what keeps their activities relevant is what they have honed from their own legacy. Issues of access and representation, censorship, artist fees, etc., may never have penetrated the concrete and marble towers if activists had not used the ARCs as a battleground in the eighties. At least in Canada, emerging community and culturally specific arts organizations are based on artist-run, not corporate models.

When entire biennials are shaped around themes such as identity politics – the very same terminology for which places like A Space were badgered throughout the nineties – we can see that what is most important about the present is what it holds for the next decade. A Space provides a good example for what Brian Wright McLeod said at an artist/activist workshop there in the late nineties, that when you really want to effect long-term political change, your own community's reluctance is a most worthy foe.

Ingrid Mayrhofer (BFA, MA, York University), is a visual artist and independent curator based in Hamilton, Ontario. Her interests include new practices, international exchanges, labour arts and community collaborations.

65.2

Je dirais qu'outre toute solution de rechange offerte par les centres d'artistes autogérés au marché diversifié d'aujourd'hui, ce qui préserve la pertinence de leurs activités provient du raffinement de leur propre legs. Les problèmes d'accès et de représentation, de censure, de cachets d'artistes, etc., n'auraient peut-être jamais pénétré les tours de béton et de marbre si les activistes n'avaient pas utilisé les CAA comme champ de bataille dans les années 1980. Au moins au Canada, les organismes artistiques propres à la culture et à la communauté qui émergent reposent sur des modèles autogérés et non des modèles d'entreprise.

Lorsque des biennales entières se créent autour de thèmes tels que la politique identitaire (la même terminologie pour laquelle les endroits comme A Space ont été harcelés durant les années 1990), il devient clair que ce qui compte le plus dans le présent est ce qu'il prépare pour la prochaine décennie. A Space représente bien ce que Brian Wright McLeod exprimait lors d'un atelier sur les artistes-activistes vers la fin des années 1990 : lorsque vous voulez vraiment apporter un changement politique à long terme, la réticence de votre propre communauté est un adversaire de taille.

Ingrid Mayhrofer (baccalauréat et maîtrise en beaux-arts, York University) est artiste visuelle et commissaire indépendante vivant à Hamilton, en Ontario. Elle s'intéresse aux nouvelles pratiques, aux échanges internationaux, aux arts de la main d'œuvre et aux collaborations communautaires.

66.1

Artist-run Bible

Old Testament
Once upon a time there were emerging artists. They couldn't exhibit their work in galleries, so they improvised. Artist-run culture was born. Amen.
Then came funding bodies, which begat grants, which begat grant applications, which begat cheques, which begat programming art, which begat programming reports, which begat more grants, which begat more grant applications, which begat occasionally bigger cheques, which begat more art, which begat more programming reports, which begat...

New Testament (From the apostle Paul)
"The only art I have seen lately that has caught my attention has existed in a crawl space in an old house, in an abandoned lot in a gentrified neighbourhood, spray painted on sidewalks, and on illegally confiscated billboards."
Bureaucratic sins are forgiven at the sacrifice of artist fees.

Revelation
They predicted the world would end, and artist-run culture had run its course. I'm hoping this religion believes in reincarnation so we can start all over again. Have faith.

Jodi McLaughlin is an arts writer and former arts administrator. She is currently finishing her MLIS at Dalhousie University. Her thesis explores the role of information in the creative process of visual artists.

66.2

La Bible de l'autogéré

L'Ancien Testament
Il était une fois des artistes émergents. Ils ne pouvaient pas exposer leurs œuvres dans les musées, alors ils improvisèrent. Ainsi naquît la culture autogérée. Amen.
Ensuite naquirent les organismes subventionnaires, qui donnèrent lieu à des

bourses, qui donnèrent lieu à des demandes de bourses, qui donnèrent lieu à des chèques, qui donnèrent lieu à des programmations artistiques, qui donnèrent lieu à des rapports de programmation, qui donnèrent lieu à encore plus de bourses, qui donnèrent lieu à encore plus de demandes de bourses, qui donnèrent lieu à des chèques occasionnellement encore plus gros, qui donnèrent lieu à encore plus d'art, qui donna lieu à encore plus de rapports de programmation, qui donnèrent lieu à …

Le Nouveau Testament (celui de l'apôtre Paul)
« Les seules œuvres d'art que j'ai vues dernièrement et qui ont retenu mon attention se trouvaient dans un recoin sombre d'une vieille maison, sur un terrain vacant, dans un quartier embourgeoisé, ou encore elles étaient peintes à la bombe aérosol sur les trottoirs et sur des panneaux d'affichage usurpés illégalement. » On sacrifie les cachets des artistes pour pardonner les péchés bureaucratiques.

Révélation
On a prédit la fin du monde et le bout de la course pour la culture autogérée par les artistes. J'espère que cette religion croit à la réincarnation pour que l'on puisse tout recommencer depuis le début. Il faut avoir la foi.

Jodi McLaughlin est écrivaine pour les arts et ancienne administratrice du milieu. Elle termine actuellement son diplôme d'études supérieures en bibliothéconomie à l'université Dalhousie. Son projet de mémoire explore le rôle de l'information dans le processus créatif des artistes en arts visuels.

67.1

Making do

It is a strange moment to consider the present, when the future has become opaque.

The heroic birth of artist-run culture in Canada, in the late 1960s, took place at a moment of both millennial fear (nuclear threat, overpopulation) and of utopian possibility (affluence, wealth redistribution). The combination encouraged people, particularly artists and the young, to imagine something more than they already had. Today our fears are equally millennial – including those arising from imperial wars to which Canada is once again an ambivalent handmaiden – but

what is utterly lacking in common discourse, behind the illusory screen of technological gimmickry, is any sense of real possibility.

Continuing on our present course is impossible. A change of direction is unimaginable. What might a better tomorrow look like? No one has the slightest idea.

Although I suspect it is also an illusion, resigned hopelessness remains the general condition of the culture. Artists and the young, however, have a way of making do, of going on as if tomorrow were going to happen, even if we don't know what it might look like. Making do – it has a lovely wilful vagueness in English. Making or doing what, is not so clear, but there is making and doing none the less.

Artist-run culture in Canada is now in its third generation. The first generation founded the network of publicly funded artist-run centres (ARCs) and CARFAC, establishing the present national ecology, unique in the world. By the 1990s, this system was showing strains, as public funding in Canada failed to grow at the rate of demand, or shrank as neoconservatism eroded its base. While some ARCs moved in the direction of traditional public galleries, younger artists, feeling shut out, experimented (notably in Toronto) with hybrid storefront exhibition and sales spaces or (in Halifax) with a sort of provisional squat in underused municipally-owned space (the Khyber).

Many new artist-run initiatives have been linked to the cultural empowerment of communities that were/are far, geographically, economically or culturally, from the centres of power: First Nations, Acadian, queer. Emerging artists – the primary constituency for artist-run spaces – have evinced a sometimes contradictory mix of demands for inclusion in, and rejection of, the official system: flirting with market-oriented projects and launching initiatives outside the market and the public-funding system.

The current generation of artist-run culture, seen from my Halifax vantage point, locates its projects in marginal or temporary spaces: installations in cupboards and crawlspaces in student apartments (Gallery Deluxe Gallery, 161 Gallon Gallery – named for its spatial volume), guerrilla performances (Moncton`s Collective Taupe; Halifax`s Sub-Scotia) and backyard screenings. Eyelevel's Go North! festival and the Anchor Archives 'zine library share a neighbourhood with anarchist interventions by street kids on the Commons (political graffiti on the walkways, spontaneous artworks on fences).

Models based on public funding, marketing and DIY alternatives co-exist in contemporary artist-run culture. Implicit in much of this activity is a hope for political or community mobilisation, an effort to imagine alternatives and to realise them on the ground.

Robin Metcalfe is Director/Curator of Saint Mary's University Art Gallery, Halifax. A widely published writer, critic and curator, he was shortlisted for a National Magazine Award in 2003.

67.2

Se débrouiller avec ce qu'on a

C'est un étrange moment pour réfléchir au présent, alors que l'avenir s'est embrouillé.

La naissance héroïque de la culture autogérée au Canada, vers la fin des années 1960, s'est déroulée dans un vent de panique propre à la fin du millénaire (la menace nucléaire, la surpopulation), marqué par des utopies (l'affluence, la redistribution des richesses). Cette combinaison en a encouragé plus d'un, en particulier les artistes et les jeunes, à pousser leur réflexion au-delà d'un état des lieux. Nos angoisses d'aujourd'hui sont tout aussi millénaires – y compris celles qui émergent des guerres impériales au cœur desquelles le Canada, encore une fois, se trouve entre la chèvre et le chou. Seulement, ce qui fait affreusement défaut au discours commun derrière l'écran illusoire du bidouillage technologique, c'est le sentiment qu'il puisse y avoir des possibilités tangibles.

Nous ne pouvons plus avancer sur le chemin actuel. Il est impossible d'envisager un changement de direction. De quoi aurait l'air un meilleur lendemain? Personne n'en a la moindre idée.

Bien qu'il s'agisse sans doute d'une autre illusion, je dirai que la culture actuelle souffre d'un désespoir fataliste généralisé. Les artistes et les jeunes, pourtant, trouvent toujours le moyen de se débrouiller avec ce qu'ils ont, de poursuivre leur chemin en pensant au lendemain, même sans connaître ce qui les attend. Ils se débrouillent avec ce qu'ils ont. En anglais, on dit « making do » : l'expression évoque un flou volontaire. Se débrouiller avec quoi, on n'en sait rien, pour autant qu'on fasse quelque chose.

La culture autogérée au Canada en est à sa troisième génération. La première a fondé le réseau des centres d'artistes autogérés subventionnés et le CARFAC, établissant une écologie nationale unique au monde qui, d'ailleurs, existe toujours. Dans les années 1990, le système démontrait des signes de fatigue : les subventions publiques n'augmentaient pas au même rythme que la demande, ou, plutôt, elles s'amoindrissaient avec la montée du néo-conservatisme qui en détruisait les fondations. Si quelques centres d'artistes se sont transformés en galeries publiques traditionnelles, des artistes plus jeunes, se sentant laissés pour compte, se sont mis à expérimenter (notamment à Toronto) des expositions hybrides dans les vitrines de magasins et autres espaces commerciaux ou à squatter temporairement des espaces municipaux peu exploités (pensons, par exemple, au Khyber, à Halifax).

De nombreuses initiatives autogérées ont été associées à l'autonomisation de communautés qui étaient éloignées aux plans économique, géographique ou culturel, des centres du pouvoir : les Premières Nations, les Acadiens et les homosexuels. Les artistes émergents, bien souvent initiateurs d'espaces autogérés, formulaient une panoplie de demandes parfois contradictoires, visant l'inclusion ou encore le rejet d'un système dit officiel. Ils créaient des projets plus commerciaux, tout en mettant sur pied des initiatives à l'écart du marché et du système de financement public.

La génération actuelle de la culture autogérée, du moins telle que je la perçois depuis Halifax, situe ses projets dans des espaces marginaux ou temporaires : des installations dans des armoires ou des recoins de maison (la Gallery Deluxe Gallery, et la 161 Gallon Gallery – baptisée d'après son volume), des performances de guérilla (les collectifs Taupe, de Moncton, ou Sub-Scotia, de Halifax) et des projections de fond de ruelle. Dans le parc des Commons, le festival Go North!, organisé par la galerie Eye Level, et la bibliothèque de zines Anchor Archives côtoient les interventions anarchistes des enfants de la rue (des graffitis politiques longeant les trottoirs, des œuvres d'art spontanées sur les clôtures).

Les modèles issus du financement public, du marketing ou des initiatives autonomes coexistent dans la culture autogérée contemporaine. Au cœur de toutes ces activités se loge un désir implicite de mobilisation communautaire ou politique, un effort pour imaginer des solutions de rechange afin de trouver un terrain de réalisation.

Robin Metcalfe directeur et conservateur de la galerie d'art de l'Université Saint Mary's, à Halifax. Ses textes en tant qu'écrivain, critique et commissaire ont été abondamment publiés, et il a été nomination en 2003 pour le National Magazine Award.

68.1

The term "artist-run centre" is less useful to describe a particular model of institution as it is to describe a sentiment. The principle attribute of this sentiment being responsibility – that artists should take an interest and a role in all aspects of art – not only in its production, but also in its contextualization though exhibition and writing, its distribution, collection, preservation, institutionalization and historicization. If a particular organization is needed and absent, it is incumbent on the principal participants and stakeholders in the community (artists) to see that it is created and maintained.

Artists act as more than the trustees and staff of the smaller centres we generally refer to as artist-run centres, but shape the institutional landscape through their (sometimes hard-won) participation on the boards of larger public galleries and museums (e.g. Vancouver Art Gallery and Contemporary Art Gallery), leadership positions in educational institutions, through publishing efforts, and individual critical writings and curatorial projects.

However, the artist-run "brand," if we can call it such, has been tarnished by an increasingly limited understanding of what is referred to when we employ it. It seems perverse to me, for example, that we continue to be embroiled in debates such as to whether or not ARCs should programme by committee or by curator. Perverse not only because both programming models have existed and flourished within Canadian ARCs for well over three decades, but particularly because of the dogma inherent in the question, and the premise that we should inhibit rather than foster institutional diversity. Shouldn't we, as artists, design and develop our institutions with the same variety and innovative attitude we demand in our art?

When it comes to funding structures, naturally there are limitations to be negotiated. However, it is particularly important for us to disentangle our understanding of the artist-run movement from the government funding bodies that support it. Agencies such as the Canada Council play a critical role in supporting a great number of artist-run centres, and in doing so support the

development of contemporary art in the whole. However, these agencies remain constrained by factors such as bureaucratic efficiency and the need to demonstrate responsible use of tax dollars though audience statistics, factors that don't always facilitate institutional innovation.

My intention is not to argue with these criteria in and of themselves, but to loosen the connection between these funding practicalities and the commonly understood definition of artist-run centres, in order to draw a wider range of artist-initiated activity into our vocabulary. By laying claim to the larger impact of artists working in cultural institutions, and by including idiosyncratic artists' organizations (Blim, Colourschool, Instant Coffee, and Other Sights come to mind) in our discussion, we focus more directly on the motives behind artist-run centres and hopefully find more possibilities for how and where it can continue to develop.

Jonathan Middleton is an artist based in Vancouver. Since 1996 he has been involved in numerous artist-run organizations and projects, including Rubyarts.org, Artspeak, Western Front, Pacific Association of Artist Run Centres, Independent Film & Video Alliance, InFest, Artist Run Centres and Collectives Conference, Bodgers and Kludgers Cooperative Art Parlour, ArcPost.ca, Projectile Publishing, Fillip Review and, most recently, the Or Gallery.

68.2

La locution « centre d'artistes autogéré » sert moins à décrire un modèle particulier d'institution qu'un sentiment. L'attribut principal de ce sentiment est la responsabilisation : au-delà de sa production, les artistes doivent s'intéresser à tous les aspects de l'art, y compris sa mise en contexte par voie d'exposition et d'écriture, sa distribution, sa collection, sa conservation, son institutionnalisation et son historicité. Dès lors que l'absence et le besoin d'une organisation particulière se font sentir, sa création et son entretien relèvent de la responsabilité des principaux participants et intervenants de la communauté, soit les artistes. Les artistes jouent un rôle qui dépasse ceux d'administrateurs et de gardiens des plus petits centres qu'on appelle généralement les centres d'artistes autogérés. Ils contribuent à former le paysage institutionnel en participant (un privilège parfois durement acquis) aux conseils d'administration des plus grands musées et des galeries (par exemple, la Vancouver Art Gallery ou le musée d'art contemporain de Vancouver), en occupant des postes de direction dans les établissements

éducatifs, en s'efforçant de publier et de mettre sur pied des projets personnels de commissariat ou d'écriture.

Pourtant, la « marque » de l'autogéré, si on peut dire, a été ternie par une compréhension de moins en moins grande de ses référents. N'est-il pas un peu déplorable, par exemple, que l'on continue à se demander si la programmation des CAA devrait être établie par voie de comité ou par un conservateur? Déplorable non seulement parce que les deux modèles cohabitent harmonieusement depuis belle lurette dans le milieu des CAA canadiens, mais plus précisément à cause de la certitude inhérente à la question et de la prémisse selon laquelle il serait préférable d'inhiber la diversité institutionnelle plutôt que de l'encourager. En tant qu'artistes, ne devrions-nous pas développer et fonder nos institutions avec la même attitude et la même multiplicité que nous exigeons dans notre travail?

Quant aux structures de financement, il faut naturellement en négocier les limites. Mais il est essentiel de dissocier notre compréhension du mouvement autogéré des structures gouvernementales qui l'appuient. Une agence comme le Conseil des Arts du Canada joue un rôle critique pour le soutien de nombreux centres d'artistes, et ce faisant, elle soutient tout le milieu de l'art contemporain. Par contre, ces agences subissent des contraintes liées à l'efficacité bureaucratique et à la reddition de compte quant à l'utilisation de l'argent des contribuables par le biais des statistiques, facteurs qui ne facilitent pas toujours l'innovation institutionnelle. Mon objectif ici n'est pas de prendre position contre ces facteurs, simplement de donner un peu de leste à la relation entre ces formalités subventionnaires et la définition généralement admise des centres d'artistes en vue de créer un vocabulaire plus étendu d'activités initiées par les artistes. En accordant une plus grande place à l'impact des artistes travaillant dans les institutions culturelles, et en incluant les organisations artistiques idiosyncrasiques (par exemple Blim, colourschool, Instant Coffee ou Other Sights), nous portons une attention plus directe aux motivations des centres d'artistes autogérés. Il devient ainsi possible de découvrir un plus vaste éventail de possibilités pour la poursuite de leur développement.

Jonathan Middleton est un artiste vivant à Vancouver. Depuis 1996, il est engagé dans de nombreux projets et organismes autogérés par des artistes, dont Rubyarts.org, Artspeak, Western Front, Pacific Association of Artist-Run Centres, Independant Film and Video Alliance, InFest, Artist-Run Centres and Collectives Conference, Bodgers and Kludgers Cooperative Art Parlour, ArcPost.ca, Projectile Publishing, Fillip Review et, tout récemment, la galerie Or.

69.1

Artist-run space and or show

Low budget is typically compensated for by high energy
The peer group is fundamental for a healthy development of the ego
Work behind the scenes gets distributed among everyone who cares to pitch in
A learning ground for production work
Extreme risks are taken out of sheer naiveté
Small accomplishments are evaluated on their own terms
Transcendence is as natural as is problem solving
It's a band and a bond
A place to pass through and to leave fulfilled
Intimacy cuts down on bureaucracy
Fuckups happen and are part of it
Intensity is guaranteed
Friendships may burn out but the results can be worth it
Most heroes remain anonymous or are quickly forgotten
Space for Labour of Love is its true name

Aleksandra Mir,

Life is Sweet in Sweden, Trixter, Gothenburg, 1995; Update, Copenhagen/Roskilde 1996; Pick Up (oh baby!), Lyd/Galerie, Copenhagen, 1997; Bingo Blues, Transmission Gallery, Glasgow, 1998; First Woman on the Moon, Casco Projects, Utrecht, 1999; TOP SECRET, Kaffibarinn, Reykjavik, 2000; Living & Loving #1—The Biography of Donald Cappy, Cubitt, London, 2002; Pink Tank, Cubitt, London, 2002; Happy Holidays, The Wrong gallery, NYC, 2003; Localismos, Perros Negros, Mexico City, 2004; Funky Lessons, Buero Friedrich, Berlin, 2004; Exhibition 13, Champion Fine Art, NYC., 2004; Nuclear War, Kunsthaus Dresden, Dresden, 2004; Tonight, Studio Voltaire, London, 2004; Merit Badge Show, Craryville, 2005; Trade, White Columns, NYC, 2005; The Most Beautiful Thing Today, White Columns, NYC, 2005; Post No Bills, White Columns, NYC, 2005; Tea and video art, Locus, Athens, 2005; Labyrinth, Botkyrka Konsthall, Tumba, 2006; Bunch Alliance and Dissolve, The Contemporary Arts Center, Cincinnati, 2006. Living & Loving #3—The Biography of Mitchell Wright, White Columns, NYC, 2006; Detourism, Orchard, NYC, 2007; Disco Coppertone, Locus Athens, Athens, 2007; PAWNSHOP, e-flux, NYC, 2007; Sicilian Pavilion, Palermo – Venice, 2007; A Retrospective of Printed Matter, Printed Matter, Inc, NYC, 2007.

69.2

Espace et ou exposition autogérés par des artistes

Un petit budget est normalement compensé par une énergie élevée
Le groupe de pairs est fondamental pour un développement sain de l'ego
Le travail des coulisses est attribué aux personnes qui veulent bien contribuer
Un terrain d'apprentissage pour le travail de production
Des risques extrêmes sont pris au nom de la simple naïveté
Les petites réalisations sont évaluées selon leurs propres critères
La transcendance est aussi naturelle que la résolution de problèmes
C'est un groupe et un engagement
Un endroit que l'on visite et que l'on quitte épanoui
L'intimité réduit la bureaucratie
Il y a des bogues, ça fait partie du jeu
L'intensité est garantie
On peut y détruire des amitiés, mais les résultats en valent parfois la chandelle
La plupart des héros demeurent anonymes ou sont vite oubliés
Son vrai nom : un lieu pour le dévouement absolu

Aleksandra Mir,

Life is Sweet in Sweden, Trixter, Gothenburg, 1995; Update, Copenhagen/Roskilde 1996; Pick Up (oh baby!), Lyd/Galerie, Copenhagen, 1997; Bingo Blues, Transmission Gallery, Glasgow, 1998; First Woman on the Moon, Casco Projects, Utrecht, 1999; TOP SECRET, Kaffibarinn, Reykjavik, 2000; Living & Loving #1—The Biography of Donald Cappy, Cubitt, London, 2002; Pink Tank, Cubitt, London, 2002; Happy Holidays, The Wrong gallery, NYC, 2003; Localismos, Perros Negros, Mexico City, 2004; Funky Lessons, Buero Friedrich, Berlin, 2004; Exhibition 13, Champion Fine Art, NYC., 2004; Nuclear War, Kunsthaus Dresden, Dresden, 2004; Tonight, Studio Voltaire, London, 2004; Merit Badge Show, Craryville, 2005; Trade, White Columns, NYC, 2005; The Most Beautiful Thing Today, White Columns, NYC, 2005; Post No Bills, White Columns, NYC, 2005; Tea and video art, Locus, Athens, 2005; Labyrinth, Botkyrka Konsthall, Tumba, 2006; Bunch Alliance and Dissolve, The Contemporary Arts Center, Cincinnati, 2006. Living & Loving #3—The Biography of Mitchell Wright, White Columns, NYC, 2006; Detourism, Orchard, NYC, 2007; Disco Coppertone, Locus Athens, Athens, 2007; PAWNSHOP, e-flux, NYC, 2007; Sicilian Pavilion, Palermo – Venice, 2007; A Retrospective of Printed Matter, Printed Matter, Inc, NYC, 2007.

70.1

Excellence from the margins

Some people in the Canadian artist-run milieu have expressed frustration that their organizations – which are not primarily made up of, nor primarily serve under-represented communities – cannot access the small pockets of funding currently reserved for organizations representing historically marginalized groups. These people have voiced their opinions in meetings and consultations, calling for evaluations and even the termination of such funding programs.

Organizations that serve under-represented communities have to work just as hard as any fledgling organization to succeed, and are measured by the same standards of artistic excellence, professionalism, transparency and accountability as every other artist-run centre in the country. Extra support does exist, rightly intended to correct a historical imbalance in funding allocations that have privileged the dominant/hegemonic community. But this preferential funding is not handed over on a silver platter.

Those who argue that excellence in art is sacrificed for equity's sake assume that equity somehow negates or overrides notions of rigour and merit. In my experience, the opposite is often true: people of colour, for example, are often regarded as mere quota fillers, undeserving of their place in an exhibition, position on a board of directors, or position of employment. Held to higher standards and demands than their white counterparts, many artists, curators and arts administrators from non-dominant communities are continually compelled to demonstrate that they have earned their status and achievements.

The combination of high expectations, both inside and outside marginalized communities, and support from the funders creates an incredibly dynamic environment for diverse artistic expression; we have to remain patient as this evolving ecosystem slowly continues to produce fruit. We should not take for granted, however, our gains around the issues of equity, which are the ongoing result of struggle. Arguments for the erosion of these gains recall all the historical obstacles to full representation that mandated new funding priorities in the first place. Our successes are partial and vulnerable. The struggle must continue.

Vicky Moufawad-Paul is a video artist and curator. She is currently the Programming and

Exhibitions Coordinator at A Space Gallery and the former Executive Director of the Toronto Arab Film Festival. She has an MFA in Film and Video from York University and has exhibited her artwork in Canada, Mexico and the United States.

70.2

Les marges de l'excellence

Certaines personnes dans le milieu des centres d'artistes autogérés au Canada ont exprimé leur frustration devant le fait que leurs organismes – dont les membres ne sont pas nécessairement issus des communautés sous-représentées, ou qui ne s'adressent pas directement à ces communautés – n'ont pas accès aux petites enveloppes budgétaires actuellement réservées aux organismes représentant les groupes traditionnellement marginalisés. Ces personnes ont fait part de leur opinion dans diverses rencontres et consultations, ont exigé la réévaluation, voire l'élimination de ces programmes de financement.

Les organismes au service des communautés sous-représentées doivent travailler aussi fort que tout autre organisme, et ils sont évalués en fonction des mêmes normes d'excellence artistique, de professionnalisme, de transparence et de reddition de compte que tout autre centre d'artistes autogéré au pays. Le soutien supplémentaire existe, c'est un fait, et il est destiné à corriger un déséquilibre historique de répartition de financement qui a privilégié les communautés dominantes ou en situation d'hégémonie. Mais ce genre de financement préférentiel ne leur est pas remis sur un plateau d'argent.

Ceux et celles qui affirment que l'excellence artistique est sacrifiée au profit de l'équité tiennent pour acquis que l'équité prévaut sur la rigueur et le mérite. D'après mon expérience, le contraire est bien souvent vrai : les gens de couleur, par exemple, représentent souvent une occasion d'atteindre des quotas, ne méritant pas leur place dans une exposition, leur poste dans un conseil d'administration ou même leur emploi. Soumis à des standards plus élevés et à plus de demandes que leurs équivalents blancs, de nombreux artistes, commissaires et administrateurs des arts des communautés non dominantes doivent continuellement démontrer qu'ils méritent leur statut et leurs accomplissements.

L'agencement des attentes très élevées tant à l'intérieur qu'à l'extérieur des communautés marginalisées, et le soutien des subventionnaires crée un environnement extrêmement dynamique pour la diversité de l'expression artistique. Nous devons toutefois nous armer de patience : cet écosystème évolue à pas de tortue, mais il continue néanmoins à porter fruit. Nous ne devons pas nous asseoir sur nos réussites autour de l'équité, qui sont le résultat d'une lutte qui se poursuit. Les arguments au profit de l'érosion de ces réussites rappellent les multiples obstacles historiques à la représentation complète qui ont donné lieu à ces nouvelles priorités au financement. Nos succès sont partiels et vulnérables. La lutte doit se poursuivre.

Vicky Moufawad-Paul est vidéaste et commissaire. Elle occupe actuellement le poste de coordonnatrice à la programmation et aux expositions de la galerie A Space, et elle est l'ancienne directrice générale du festival de cinéma arabe de Toronto. Elle détient un diplôme d'études supérieures en beaux-arts avec une spécialisation en cinéma et vidéo de l'université York, et ses œuvres ont été exposées au Canada, au Mexique et aux États-Unis.

71.1

Having no particular concept as to where Trieste is, at a second-hand book stall I bought a copy of Jan Morris's *Trieste and the Meaning of Nowhere*. Nowhere may be nowhere but it obviously must also be somewhere. Artist-run centres have often seemed to me incarnations of nowhere. And, insofar as they are nowhere, the possibility of real risk is palpable, and the impossible sometimes seems possible – values which need to be fostered, don't you think? What else are an artist-run centre and the culture it elicits good for?

It was a marvel a week or so ago to see Montréal trapeze artist Poisson D'Avril silhouetted against a very clear blue summer sky performing to the music of Toronto's Singing Saws on Sackville's Chester Cole Ball Field. It seemed possible only nowhere.

John Murchie lives in Upper Sackville, New Brunswick and has been mostly pleased to be associated with artist-run centres since 1976.

71.2

Un jour, dans une librairie de livres usagés, je suis tombé sur l'ouvrage de Jan Morris intitulé *Trieste and the Meaning of Nowhere*. Je n'avais pas la moindre idée d'où pouvait bien se trouver Trieste. « Nowhere » : nulle part. Nulle part, ce doit bien être quelque part, tout de même? À mes yeux, les centres d'artistes sont souvent des incarnations de « nulle part ». Et tant qu'ils sont nulle part, les risques encourus sont palpables, et l'impossible devient parfois possible : ne croyez-vous pas que ce sont là des valeurs qu'il faille cultiver? À quoi d'autre peut bien servir un centre d'artistes et la culture qu'il met de l'avant?

Il y a une semaine, j'ai été émerveillé par la silhouette de la trapéziste montréalaise Poisson d'avril, découpée contre le bleu d'un ciel d'été, qui se balançait aux sons de la musique des Torontois Singing Saws sur le terrain de balle de Chester Cole, à Sackville. Cela n'aurait été possible nulle part ailleurs.

John Murchie habite Upper Sackville, au Nouveau-Brunswick. En général, il est heureux d'être associé au mouvement des centres d'artistes autogérés depuis 1976.

72.1

Bitter Melon: It's consistent

There is a consistency in the meaning you derive in experiencing Bitter Melon (its name, taste, and shape) through multiple senses. In fact, the range of intra-semiotic sense consistency in the varietals from around the world is astounding – from the high-tactile-to-high-taste ratio of the Indian varieties to the low-tactile-to-high-taste ratio of the Chinese varieties. This gives it tremendous marketing potential, especially as the market becomes increasingly discerning and sophisticated about the aesthetics of intra-semiotics.

The sense consistency we speak of in Bitter Melon factors essentially in the creation and distribution of our commodity: a commodity of meaning – of semiotics. We are the manufacturers of new semiotic currencies through the mining of existing social structure models and embedded community value.

Our goal is to expand the capacity of social structures to have new, reclaimed, unanticipated, surprising and serendipitous semiotic value.

But which market? South and Southeast Asian communities with centuries-old traditions of using Bitter Melon as a food and medicine? Heath practitioners and patients, combating Diabetes – the fastest growing disease in North America? Curators? Chefs? Farmers? Artists? Immigrant rights and food activists? Community leaders? Our families? Each, all, and others.

Bitter Melon the vegetable and Bitter Melon the metaphor together become as one, a single commodity of great value but of highly questionable taste whose morphology and bitterness can be, at the outset, off-putting. It is a commodity, in meaning and matter, that is high-tactile-to-high-taste and low-tactile-to-high-taste. It is bitter, it is healthy. For some its repulsive; for others it's an acquired taste. And for others still, it is easily palatable and even addictive.

What it is, how we work, and what we create are together anti-beauty, but pro-aesthetic; they are an incendiary for the senses. Their odd form and challenging flavour reject commodification but create a market – one that is based on difference. We, individually and collectively, are continuously in the process of coming to terms with this fact, and it is in this effect that the value lies. We claim and create meaning where once none existed or was perceivable. Meaning as product; community as commodity; process as promotion.

Can we trade, exchange, or barter semiotics? We can try, you can help.

The National Bitter Melon Council (NBMC), led by Hiroko Kikuchi, Jeremy Liu, Misa Saburi and Andi Sutton, is devoted to the cultivation of a vibrant, diverse community through the promotion and distribution of Bitter Melon. http://www.bittermelon.org

72.2

Melon amer : c'est cohérent

Il existe une cohérence dans la signification que vous dégagez d'une bouchée de melon amer (son nom, son goût et sa forme) grâce à vos divers sens. En fait, l'échelle de continuité des sens intrasémiotiques dans les variétés à

travers le monde est stupéfiante – du rapport entre très tactile et très goûteux des variétés indiennes au rapport entre peu tactile et très goûteux des variétés chinoises. Ces rapports lui confèrent un énorme potentiel de commercialisation, particulièrement à mesure que le marché devient de plus en plus judicieux et raffiné à l'égard de l'esthétique de l'intrasémiotique.

La cohérence des sens dont nous parlons dans le cas du melon amer a un effet essentiellement sur la création et la distribution de notre marchandise : une marchandise de significations, de sémiotique. Nous sommes les fabricants de nouvelles monnaies sémiotiques au moyen de l'extraction des modèles existants de structure sociale et de la valeur communautaire inscrite. Notre but est d'augmenter la capacité des structures sociales pour ainsi obtenir une valeur nouvelle, récupérée, imprévue, surprenante et heureusement sémiotique.

Mais de quel marché? Les communautés de l'Asie du Sud et du Sud-Est qui utilisent traditionnellement le melon amer comme aliment et médicament depuis des centaines d'années? Les médecins et patients qui combattent le diabète, la maladie qui se répand le plus rapidement en Amérique du Nord? Les commissaires? Les chefs? Les fermiers? Les artistes? Les activistes pour les droits des immigrants et des aliments? Les dirigeants communautaires? Nos familles? Chacun, tous et d'autres.

Le melon amer en tant que légume et le melon amer en tant que métaphore deviennent ensemble une unité, un seul bien de grande valeur, mais d'un goût très discutable, dont la morphologie et le goût amer peuvent être, en contrepartie, repoussants. C'est un bien, dans sa signification et nature, qui est très tactile à très goûteux et peu tactile à très goûteux. Il est amer, il est bon pour la santé. Pour certains, il est dégoûtant; pour d'autres le goût s'acquiert avec le temps. D'autres encore le trouvent agréable au goût et ne peuvent plus s'en passer.

Ce que c'est, la manière dont nous travaillons et ce que nous créons font ensemble opposition à la beauté, mais appuient l'esthétique; ils sont un incendiaire pour les sens. Leur forme étrange et leur saveur singulière rejettent la marchandisation, mais ouvrent un marché qui repose sur la différence. Nous, individuellement et collectivement, tentons continuellement de comprendre ce fait et c'est là que réside toute la valeur de notre travail. Nous revendiquons et créons une signification là où elle était imperceptible ou n'existait pas. La signification en tant que produit; la communauté en tant que marchandise; le processus en tant que promotion.

Est-il possible de commercialiser, d'échanger ou de troquer la sémiotique? Nous pouvons essayer, vous pouvez nous aider.

The National Bitter Melon Council (NBMC), dirigé par Hiroko Kikuchi, Jeremy Liu, Misa Saburi et Andi Sutton, se consacre à la culture d'une communauté dynamique et diversifiée en faisant la promotion et la distribution du melon amer. http://www.bittermelon.org

73.1

Saturday, August 23rd 2031

Last week, two shows opened at the Van Abbemuseum in Eindhoven. The museum for contemporary art also presented its latest acquisition, a piece by Robert W. Segal. The museum commissioned the artist to make the work and I am very excited about it.

With my senior citizen's pass I enter the building. Segal's piece is installed in the part of the museum which only a few decades ago was designed by Abel Cahen and will be torn down next year. I ignore the two new shows and go straight to the part where the museum's collection is shown.

The piece is installed in a separate space. It is a multi-media work. I notice a vague smell: a mixture of paint, cigarette smoke and coffee. In the distance you can hear music.

The work consists of different elements. I see a very familiar kind of untidy office with a chock-full desk and a computer on it. There are papers all over the table and some on the floor. Some empty beer bottles lie next to a chaotic book-case. At a big table three women and four men seem to be in a heated discussion. It brings back memories.

There is a door in the office, giving access to a much larger space filled with paint cans, tools, sheets of paper on the floor (some with paint on them), empty bottles, etc. There are three people in the space, one in a boiler-suit covered with many-coloured stains. Paint, of course! He seems to be talking to a man with a cigarette in his mouth. The cigarette is equipped with a small lamp, making it

very realistic. The third person, also colourfully stained, is on a ladder. She is spraying a yellow circle on the wall. They all look very much like old-fashioned artists at work. A great piece! As I leave the installation my eye is drawn to the title: "Artist-run Centre, 1989. Mixed media, dimensions variable. By Robert W. Segal, 2031."

Marc Niessen is co-director of De Overslag, Centre for Contemporary Art, Eindhoven, Netherlands.

73.2

Samedi 23 août 2031

La semaine dernière, deux expositions ont été lancées au Van Abbemuseum à Eindhoven. Le musée d'art contemporain a également présenté sa dernière acquisition, une œuvre de Robert W. Segal. Le musée a commandé cette œuvre à l'artiste et j'ai très hâte de la voir.

Avec ma carte privilèges pour personnes âgées, je suis entré dans le musée. L'œuvre de Segal est installée dans la partie du musée qui, seulement quelques décennies auparavant, a été conçu par Abel Cahen et sera détruite l'année prochaine. J'ignore les deux nouvelles expositions et je me rends tout droit vers la partie où la collection du musée est exposée. L'œuvre est installée dans un espace séparé. Il s'agit d'une œuvre multimédia. Je remarque une odeur étrange : un mélange de peinture, de fumée de cigarette et de café. De loin, on peut entendre de la musique.

L'œuvre est composée de différents éléments. Je vois une sorte de salle de travail désordonnée très familière avec un bureau et un ordinateur. Des feuilles de papier sont éparpillées sur la table et sur le plancher. Quelques bouteilles de bière vides reposent près d'une bibliothèque chaotique. À une grande table, trois femmes et quatre hommes semblent être lancés dans une discussion enflammée. Des souvenirs me reviennent.

Il y a une porte dans le bureau qui donne accès à une plus grande pièce remplie de cannettes de peinture, d'outils, de feuilles de papier sur le plancher (certaines couvertes de peinture), de bouteilles vides, etc. Il y a trois personnes dans la

pièce. L'une d'entre elles est vêtue d'une combinaison pleine de taches colorées. C'est de la peinture évidemment! Il a l'air de parler à un homme avec une cigarette au bec. La cigarette est munie d'une minuscule lampe, ce qui la rend très réaliste. La troisième personne, également tachée de couleurs, est sur une échelle. Elle est en train de vaporiser un cercle jaune sur le mur. Ils ont tous l'air d'artistes traditionnels au travail. Une belle œuvre!

Lorsque je quitte l'installation, mes yeux sont attirés par le titre : « Centre d'artistes autogéré, 1989. Techniques mixtes, dimensions variables. Par Robert W. Segal, 2031. »

Marc Niessen est codirecteur du centre d'art contemporain De Overslag, à Eindhoven, aux Pays-Bas.

74.1

Un souhait

Il y a dix ans, les centres d'artistes – deux en particulier – ont constitué une véritable école pour l'historienne d'art-commissaire en herbe que j'étais. Je m'y suis d'abord rendue avec le sentiment que je pourrais, à travers eux, commencer à contribuer à mon milieu. Les centres me semblaient accessibles, leur échelle, humaine, tout comme leur philosophie d'ailleurs – je l'apprendrais plus tard en m'y activant. Ils étaient de plus animés par un profond désir de réfléchir et d'expérimenter : leur direction m'apparaissait souple, malléable, prompte à dévier au gré des pratiques qui y seraient présentées et observées, ouverte aux remises en questions et allergique à la répétition. Bref, il y avait là de l'espace : pour agir, pour penser. Et pour apprendre. Parce que j'ignore, en bout de ligne, si les quelques services que j'ai offerts aux centres d'artistes compenseront jamais ce que j'ai reçu d'eux. Outre les milliers de compétences que j'y ai gagnées, l'esprit coopératif qui y était une exigence de tous les instants et sur tous les plans a très profondément marqué ma manière de travailler, si bien que chacune de mes actions dans le milieu des arts visuels a depuis été informée par le grand enseignement de cette collégialité, à savoir qu'il n'est pas de meilleurs projets que ceux pour lesquels on ait été forcé de changer d'idée.

Le centre d'artistes tel que je l'ai rencontré était un endroit où l'on venait

d'abord pour participer, pour donner. Ses gratifications ne se trouvaient nulle part ailleurs que dans l'engagement de chacun dans ses activités. Pour toutes sortes de raisons, principalement liées à notre société de consommation et de performance je crois, il semble aujourd'hui inévitablement devenir un lieu où l'on produit et où l'on prend. Je formule donc le souhait que les organismes subventionnaires continuent de croire en la mission exploratoire essentielle des centres d'artistes, sans laquelle l'art canadien ne serait pas ce qu'il est; que les commissaires s'y investissent tout en résistant à la tentation de trop les encadrer; et que les artistes continuent d'y trouver un lieu animé par et pour eux plus qu'un simple espace où exposer, une ligne sur leur cv. Peut-être que je vieillis et que tout ça n'est que banale nostalgie. N'empêche, j'espère sincèrement que pour des générations durant les artistes et historiens débutants auront accès à ces endroits d'une fertilité sans précédent.

Conservatrice de l'art actuel au Musée national des beaux-arts du Québec de 2002 à 2007, **Anne-Marie Ninacs** agit dorénavant comme chercheure et commissaire indépendante. Elle est actuellement chercheure en résidence au Musée des beaux-arts du Canada.

74.2

A wish

Ten years ago, the artist-run centres – two in particular – were a veritable school for the art historian/curator that I was. I went to them initially with the feeling that I could, through them, start to contribute in my chosen field. The centres seemed to me accessible, human in scale, just like their philosophy, as I would learn later as I became more active. They were, moreover, driven by a deep desire to reflect and test: they seemed flexible to me, malleable, able to change direction quickly following the lines of new practices, open to challenges, questionning and immune to repetition. In short, there was space: to act, think. And to learn. I'm still not sure at the end of the day whether the few things I contributed to the the artist-run centres equal what I received from them. In addition to the many, many skills I developed there, the co-operative spirit that was required at every moment and in all planning deeply marked my way of working, so that everything I do in this milieu has been informed by what I learned there, the most important being that there is no better project than that which forces you to change your way of thinking.

The artist-run centres that I knew were places where one came initially to take part, to give. The rewards were nowhere except in the engagement of each one of us in its activities. For all kinds of reasons, mainly related to our demanding and consumer society I believe, it seems today inevitable that they should become places where one produces and where one takes. But my hope is that the funding agencies continue to support the essential, exploratory mission of the artist-run centres, without which Canadian art would not be what it is; that curators continue to invest in their openness and resist the temptation to control or frame them; and that artists continue to find in them a place animated by and for them, and not merely a space for exhibition, to add a line to their CV. Perhaps I am getting older and all this is banal nostalgia. Even if that is the case, it doesn't prevent me from hoping sincerely that new generations of artists and historians will have access to these places of incomparable opportunity.

Curator of contemporary art at the Musée national des beaux-arts du Québec from 2002 to 2007, **Anne-Marie Ninacs** now works as a researcher and independent curator. She is currently a researcher-in-residence at the National Gallery of Canada.

75.1

(1) An artists' organization may or may not be non-profit, and it may not have its own gallery. It may not even show work. It must be conceived, staffed, and accounted-for by artists.

But of course I am already hitting gray areas. Many artists support their own practices by working in artist-run organizations or centres (ARCs). Frequently, these artists must separate their own artistic practice from their job description. Many board members also separate their own artistic practices from their board roles. (In a non-profit organization, board members should not be exhibiting or performing for remuneration. However, many ARCs were and are initiated by artists who, instead of whining about not having access to exhibition facilities, quite constructively started their own.)

So, then. what do we mean by "artist-run"? Artists are in charge? An individual, or a collective? A board, or the staff? Is there a membership, and is that membership active or passive? Are all of the members "artists"? Are all board and staff members artists? Does this matter?

(2) I really don't know how useful the idea of "artist-run" is today (forty years after the Canada Council gave a huge $40,000 grant of confidence to InterMedia) because I don't get a sense that many of the non-profit, "parallel," (non-public) galleries are all that different or distinguishable from their public and even (some of) their private counterparts. Whether the focus is on single artists or tightly-curated group shows, one could be looking at an ARC but also a public or private gallery. The initial ARCs were formed at a time when then-emerging practices like video art and performance art were not yet absorbed into a larger "art world," but that has changed (with the possible exception of performance art). Even hermetic-appearing installations are not unusual in either public or some private galleries. Perhaps overtly "political" art is likely to be restricted to ARCs, especially those with grass-roots or "community" mandates. (However, as an example, there was once Toronto's Partisan Gallery, which eschewed government funding since their administrators considered the arms-length excellence-is-all-that-matters criteria to be essentially apolitical.)

Again, what exactly is meant by "artist-run"? Different galleries or organizations have different definitions. Several ARCs, notably in Vancouver, have curators. That is not necessarily a public-gallery model and, in many respects, it is diametrically opposite a private-gallery model or structure. Whether galleries with curators (hired for two or three year periods) are "artist-run" presumably depends on the role of the board as well as the other staff members.

Many prototypical ARCs were formed by artists needing and realizing places to show their work. This, by definition, requires dealing with bureaucracies, and artistic temperament is stereotypically considered to be at odds with bureaucratic discipline. (Many artists, of course, have long incorporated bureaucratic language and other strategies into their practices.) With many, if not most, ARCs, paperwork rapidly accumulated to the point that specific administrators were necessary to deal with that paperwork.

The term "artist-run" (or artist-controlled) was originally oppositional to "privately-run" or, for that matter, "community" or "municipally" or anything state-managed or governmental. So, what exactly does "artist-run" refer to when organizations describing themselves as such are highly-dependent upon governmental funding, and when private sector fundraising is also a de facto operational necessity? Is "artist-run" still oppositional to both public and private management, and why might it matter whether it should be?

What is important to both applying and exhibiting artists is their perception of the gallery or organization in question. Probably more important than the question of whether the gallery or organization is "artist-run" is the perception of the gallery or organization being accessible rather than overly-bureaucratized. Is this or that gallery one where granting of an exhibition appears to be a lengthy process, with at least one committee involved in that process? It is a truism that, particularly in the 80s, many younger artists perceived the ARCs as being overly-bureaucratized and simply "out of touch." I feel many artists may well perceive galleries with identifiable curators, or even private dealers, to be accessible in a way that ARCs are often not. Submitting artists frequently like to know who is making decisions, and why those in charge might be qualified to be doing so. "Artist-run" does not mean bureaucrat-free. It may well mean the diametric opposite. Artists can indeed be persnickety bureaucrats, especially when they feel that such is the role that is expected of them.

Andrew James Paterson is an inter-disciplinary artist based in Toronto, working with video, film, performance, writing and music. He has served on several ARC boards, and has even made art about the general subject-terrain. He co-edited, with Sally McKay, *Money Value Art: State Funding, Free Markets, Big Pictures* and edited *Grammar & Not-Grammar* by Gary Kibbins, both published by YYZBOOKS.

75.2

(1) Une organisation artistique peut avoir un but lucratif ou non; elle peut être dotée d'une galerie ou non. Peut-être n'expose-t-elle aucune oeuvre. Elle doit toutefois être fondée par des artistes, qui y travailleront et qui en seront responsables.

Bien entendu, j'aborde déjà des zones grises. Plusieurs artistes soutiennent leurs propres pratiques en travaillant dans les centre d'artistes autogérés. Il n'est pas rare que ces artistes doivent aussi séparer leur propre pratique artistique de leur rôle au conseil d'administration. (Dans une organisation sans but lucratif, les membres du conseil d'administration ne peuvent pas exposer leurs oeuvres ou donner des performances en échange d'une rémunération. Cependant, de nombreux CAA ont été et sont toujours initiés par des artistes qui, plutôt que de se plaindre de ne pas avoir accès aux lieux d'exposition, sont proactifs et ouvrent leurs propres espaces). Alors, quel est le sens du terme « autogéré »? Ce sont

les artistes qui mènent la barque? Parle-t-on d'un individu ou d'un collectif?
Du conseil d'administration, ou des employés? Doit-on être membre pour y
prendre part, et cette adhésion est-elle active ou passive? Les membres sont-ils
nécessairement tous « artistes »? Le conseil d'administration et les employés
sont-ils tous des artistes? Est-ce que cela fait une différence?

(2) Je ne suis pas tout à fait certain de l'utilité de la notion d'« autogéré par les
artistes » aujourd'hui (40 ans après que le Conseil des Arts du Canada ait accordé
une énorme subvention de confiance de 40 000 $ à InterMedia) parce que je n'ai
pas l'impression que beaucoup des galeries soi-disant parallèles (c'est-à-dire non
publiques) sans but lucratif soient très différentes de leurs équivalents publics
ou même de certains de leurs équivalents privés. Les CAA peuvent se consacrer
aux artistes individuels, ou aux expositions collectives minutieusement agencées,
tout comme les galeries publiques ou privées. La fondation des premiers CAA se
déroulait à l'époque où l'on considérait que l'art vidéo et l'art performatif étaient
des pratiques marginales, pratiques que le « monde de l'art » tenait toujours
à l'écart. Aujourd'hui, ce n'est plus le cas (exception faite de la performance,
possiblement). Même les installations aux allures hermétiques ne sont pas
inhabituelles dans les galeries publiques et dans certaines galeries privées. Par
contre, on relègue souvent les œuvres ouvertement politiques aux CAA, surtout
lorsqu'elles affichent des visées communautaires. (Cependant, il y a le cas de
la Partisan Gallery de Toronto qui aurait refusé une subvention parce que son
administration considérait que les critères de sélection, excessivement contrôlés
et visant l'excellence à tout prix, étaient essentiellement apolitiques.)

Encore une fois, quel est le sens réel d'« autogéré »? Chaque galerie ou
organisation a une définition qui lui est propre. Plusieurs CAA, notamment à
Vancouver, se sont dotés de conservateurs, ce qui n'est pas nécessairement un
modèle associé aux galeries publiques. De plusieurs points de vue, il s'agit d'un
modèle ou d'une structure diamétralement opposés à ceux des galeries privées.
Les galeries avec conservateur (habituellement engagé pour une période de deux
ou trois ans) sont-elles bel et bien « autogérées »? Cela dépend du rôle joué par
le conseil d'administration et par les autres membres du personnel.

De nombreux prototypes de centres d'artistes ont été fondés par des artistes à
partir d'un besoin d'espace pour montrer leur travail. Par définition, la mise sur
pied d'un organisme rime avec bureaucratie, et on considère généralement que le
tempérament artistique ne convient pas à la discipline bureaucratique. (Bien

entendu, plusieurs artistes incorporent le langage bureaucratique ainsi que bien d'autres stratégies depuis très longtemps dans leur pratique). Dans la plupart des centres d'artistes, la paperasse s'accumule rapidement au point où il y a une nécessité d'engager une personne spécialisée pour la gérer.

L'expression « autogéré par les artistes » (ou contrôlé par des artistes) s'opposait, à l'origine, au « géré par des intérêts privés », voire géré par la communauté, la municipalité ou toute autre instance gouvernementale. Alors, à quoi nous référons-nous en parlant d'« autogéré par les artistes » lorsque les organisations qui se décrivent en ces termes dépendent quasi entièrement des subventions gouvernementales, et que le financement auprès du secteur privé est une nécessité de fonctionnement de facto? Est-ce que l'« autogéré » s'oppose encore à la gestion publique et privée, et pourquoi est-ce que cela devrait avoir un impact quelconque?

Le plus important pour les artistes qui envoient leurs dossiers ainsi que pour ceux qui sont retenus pour une exposition est leur perception de la galerie ou de l'organisme en question. Et il est sans doute plus important qu'un organisme ou une galerie soit perçu comme étant ouvert et accessible, sans surcharge bureaucratique, plutôt que de savoir s'il est effectivement « autogéré ». Est-ce que dans telle ou telle galerie, le processus de sélection pour une exposition semble être très laborieux, avec l'implication d'au moins un comité? Plusieurs jeunes artistes, surtout dans les années 1980, voyaient les CAA comme des lieux de surcharge bureaucratique et tout simplement hors d'atteinte – c'est un truisme. Je crois que bien souvent, les artistes perçoivent les galeries avec des conservateurs ou même des galeristes privés comme étant plus accessibles que les CAA. Les artistes qui soumettent leurs candidatures aiment savoir qui prend les décisions, et en quoi ces personnes sont qualifiées pour le faire. « Autogéré par les artistes » ne doit pas rimer avec absence de bureaucratie – peut-être est-ce tout le contraire. Les artistes peuvent être des bureaucrates féroces, surtout quand ils sentent que c'est ce à quoi on s'attend de leur part.

Andrew James Paterson est un artiste interdisciplinaire torontois; il travaille le cinéma, la vidéo, la performance, l'écriture et la musique. Il a siégé à divers conseils d'administration de centres d'artistes, il a même fait de l'art sur le sujet général. Il est coéditeur, avec Sally McKay, de l'ouvrage *Money, Value, Art: State Funding, Free Markets, Big Pictures* et éditeur de *Grammar & Not-Grammar* de Gary Kibbins, deux publications de YYZBOOKS.

[L]e centre d'artistes, en tant que structure de regroupement et instance de diffusion, favorise la recherche, la trouvaille et l'étonnement, il offre à l'artiste et au public de l'art une exemplaire souplesse respiratoire et, par là, il prend part de manière déterminante à l'invention de l'art qui se fait.

– 61 Patrice Lubier

76.1

Exploding ants

Canada's artist-run centres are ants, small and assiduous. AA Bronson wrote that the artists in Canada in the late sixties approached the problem of developing an art scene by calling upon "our national attributes – the bureaucratic tendency and the protestant work ethic." The "bureaucratic tendency" is a fundamental aspect of artist-run centres, it can be understood as our major language. The challenge then is to minorize this language, to push it to its limit, to make it "sing". Our obligation is to understand the implication of our bureaucratic instruments and structures beyond what is necessary for employing them as ways of concretizing and manipulating power. We must know these tools so well that we are able to employ them to divest power, decentralize it and/or relocate it into the hands of the artist.

In "A Thousand Plateaus", Deleuze and Guattari write, "the notion of minority is very complex, with musical, literary, linguistic, as well as juridical and political references." The term "minor" should be considered with all its meanings active simultaneously, including its connotations of size, race, class, significance and musical mode. Artist-run centres are minor organizations.

The application of the minor mode within the discourse of artist-run culture in Canada would be variable from context to context. However, it is clear that the bureaucratic structuring of an artist-run centre must be constantly questioned and constructed molecularly. The formation of a centre must remain sufficiently flexible so as to be able to respond and adapt to the vision of the artist. All constituents of a centre must function as artists, regardless of their background and training. A centre must foster a milieu of trust in order to accommodate artistic practices that involve risk and the potential for failure. Artist-run centres must not defer to their funders. Artist-run centres employ a political activism not based in simplistic opposition and without prescribed and predictable ends. Artist-run centres must re-form their cultural and class mixes by allowing their very self-definitions to be reconsidered through the conjugation of themselves with other minorities; travel is a key tactic in achieving this constant re-forming of identity. Taken to the extreme, this prerogative will push a centre past its capacity to remain coherent. Rather than this entropic movement being a fading away, it should have the quality of exponential and uncontrollable organic

propagation or a catastrophic explosion. But that is what ants are about, building ant-hills or getting fried under the magnifying glass.

References

Bronson, AA. "The Humiliation of the Bureaucrat: Artist-Run Centres as Museums by Artists" in *Museums by Artists* (Toronto: Art Metropole, 1983) 29-37.

Deleuze, Gilles and Felix Guattari, trans. B. Massumi *A Thousand Plateaus: Capitalism and Schizophrenia* (Minneapolis: University of Minnesota Press, 1987).

Originally from Edmonton Alberta, **Demian Petryshyn** moved to Vancouver British Columbia to study at the Emily Carr Institute of Art and Design. After working in the artist-run centre community as an artist, volunteer, staff-person and advocate he recently graduated from the Masters of Fine Arts program at the University of Western Ontario.

76.2

Fourmis à implosion

Les centres d'artistes autogérés du Canada sont comme des fourmis : petits et assidus. AA Bronson disait que les artistes canadiens de la fin des années 1960 mirent sur pied une scène artistique et s'appuyant sur nos « attributs nationaux : la tendance à la bureaucratie et l'éthique de travail protestante ». La « tendance à la bureaucratie » est un aspect fondamental des centres d'artistes; on peut même considérer qu'il s'agit de notre première langue. Nous devons donc relever le défi de minimiser l'usage de cette langue, de la pousser à l'extrême, de la rendre musicale. Nous sommes tenus de comprendre les implications de nos instruments et structures bureaucratiques au-delà de leur fonction de concrétisation ou de manipulation du pouvoir. Nous sommes tenus de connaître ces outils au point où nous pouvons les utiliser pour retirer le pouvoir, ou encore pour le décentraliser ou le remettre dans les mains de l'artiste.

Dans *Mille Plateaux*, Deleuze et Guattari affirment que la notion de minorité est très complexe, car elle comprend des références musicales, littéraires, linguistiques, judiciaires et politiques. Il faut donc considérer le terme « mineur » en fonction de toutes ses déclinaisons simultanément, y compris les connotations de race, de grandeur, de classe, d'importance et de musique. Ainsi, les centres d'artistes autogérés sont des organismes mineurs.

L'application du mode mineur dans le cadre du discours sur la culture autogérée par les artistes au Canada varie d'un contexte à l'autre. Cependant, il est très clair que la structure bureaucratique d'un centre d'artistes doit être constamment remise en question et construite à l'échelle moléculaire. La formation d'un tel centre doit être suffisamment flexible pour répondre à la vision de l'artiste. Toutes ses composantes doivent fonctionner comme des artistes, peu importe leur historique ou leur formation. Le centre doit être un lieu de confiance qui permette des pratiques artistiques risquées et un potentiel d'échec. Les centres d'artistes ne doivent pas se soumettre aux lois des subventionneurs. Ils sont empreints d'un activisme politique qui dépasse la simple opposition et dont l'issue n'est pas nécessairement prévisible. Les centres d'artistes doivent reformer leur tissu social et culturel en se permettant de se redéfinir en fonction de leur implication avec les autres minorités; les voyages sont une tactique clé pour atteindre cette redéfinition identitaire incessante. À l'extrême, cette prérogative pousserait un centre à dépasser les limites de la cohérence. Mais ce mouvement entropique ne devrait pas être une forme d'évanouissement, il devrait plutôt avoir la qualité exponentielle et la propagation incontrôlable d'une explosion catastrophique. C'est ce que font les fourmis : elles construisent des fourmilières, ou elles meurent brûlées sous la loupe.

[NDT : Références aux ouvrages en anglais.]
Bronson, AA., « The Humiliation of the Bureaucrat: Artist-Run Centres as Museums by Artists » in *Museums by Artists* (Toronto: Art Metropole, 1983) 29-37.
Deleuze, Gilles et Felix Guattari, traduction anglaise B. Massumi, *A Thousand Plateaus: Capitalism and Schizophrenia* (Minneapolis: University of Minnesota Press, 1987).

Demian Petryshyn a quitté son Edmonton natale pour étudier au Emily Carr Institute of Art and Design à Vancouver, en Colombie-Britannique. Après avoir travaillé dans la communauté des centres d'artistes en tant qu'artiste, bénévole, employé et activiste, il a obtenu sa maîtrise en beaux-arts de l'université de Western Ontario.

77.1

I support interdependence with cultural organizations. It's good to work with them but it's also good to do other work independently. As an artist I try to promote and prioritize creative/financial self-sufficiency where possible. It is important for me to know, when making financial applications for a project to

a funding organization, that I can produce the project regardless of receiving funds or not. When I receive funds or an invitation to exhibit I am grateful and I enjoy that relationship. The knowledge that I can be self-sustaining is a huge creative relief. I know I can create projects that can be produced, shown or heard or promoted independently of any funding organization or any cultural institution. To create institutionally dependent projects could be problematic for me so I try to avoid it where I can. I think artist-run organizations or projects can be beneficial to an artist but can also be limiting. So I choose to work interdependently. Some of my projects require non-artist-run help. I don't believe in total dependence or total independence. Many artists like to function outside of artistic environments. I am one of those. As an artist I seek ideal conditions for each project. My ideal is to exhibit my work anywhere, any time, any place in any way that I want to, with or without cultural organizational help. I have achieved this on some occasions. I like the organisation Grizedale Arts. I like their working ethic, I don't think it is artist-run but one could question that. They deal with a broad subject matter in inventive ways, they push things forward and are, to the best of my knowledge, not introspective, art world focused, self-analytical or too theoretical in the ways that some artist-run spaces can be. For the most part I feel there is little difference between artist-run spaces and non-artist-run spaces administratively. Essentially the same organizational principles apply. Artists may, however, understand the making process better. Creativity without interruption is my ideal. All of this is subject to change.

Garrett Phelan (b. 1965) works and lives in Dublin, Ireland. In recent years Phelan has focused his practice around extensive explorations into the 'formation of opinion' and 'the absolute present', particularly manifested through drawing, video, photography, web based projects and independent FM radio transmission projects in both gallery and non-gallery spaces. http://www.garrettphelan.com

77.2

Je soutiens l'interdépendance des organismes culturels. Travailler avec eux est bien, mais il est aussi bien de travailler de manière autonome. En tant qu'artiste, j'essaie d'encourager et de donner préséance à l'autonomie créative et financière, si possible. Il est important pour moi de savoir, lorsque je dépose des demandes d'aide financière pour un projet à un organisme de financement, que je peux réaliser le projet, que j'obtienne l'argent ou non. Lorsque je reçois de l'argent

ou que je suis invité à exposer mes œuvres, je suis reconnaissant et j'apprécie cette relation. Le fait de savoir que je peux être autonome financièrement est un énorme soulagement créatif. Je sais que je peux réaliser des projets qui seront produits, exposés ou entendus, et publicisés indépendamment de tout organisme de financement ou de toute institution culturelle. Concevoir des projets dépendants d'une institution pourrait être problématique pour moi, alors j'essaie d'éviter la situation quand je le peux. Je pense que les organismes ou projets d'artistes autogérés peuvent être bénéfiques à un artiste, mais peuvent aussi être restreignants. Alors, je choisis de travailler de manière interdépendante. Certains de mes projets requièrent une aide qui ne provient pas de centres d'artistes autogérés. Je ne crois pas à la dépendance totale ni à l'indépendance totale. Plusieurs artistes aiment fonctionner en dehors des environnements artistiques. Je suis un de ceux-là. En tant qu'artiste, je recherche des conditions idéales pour chaque projet. Mon idéal est d'exposer mon travail à l'endroit, au moment et de la façon que je veux, avec ou sans l'aide d'organismes culturels. J'ai réussi à le faire à certaines occasions. J'aime l'organisme Grizedale Arts. J'aime leur éthique de travail. Je ne pense pas qu'ils sont autogérés, mais on peut se poser la question. Ils gèrent leur projet de façon inventive dans une perspective très large; ils font avancer les choses et ne sont pas, à ma meilleure connaissance, introspectifs, centrés sur le monde des arts, autoanalytiques ou trop théoriques comme certains espaces autogérés par les artistes peuvent l'être. En général, je sens qu'il y a une petite différence sur plan administratif entre les espaces d'artistes autogérés et ceux qui ne sont pas autogérés. Essentiellement, les mêmes principes organisationnels s'appliquent. Les artistes peuvent toutefois mieux comprendre le processus de création. La créativité ininterrompue est mon idéal. Mais tout est sujet à changement.

Garrett Phelan est un artiste né en 1965 qui vit et travaille à Dublin, en Irlande. Au cours des dernières années, Phelan a concentré sa pratique autour de l'exploration exhaustive de la « formation des opinions » et du « présent absolu », qui se manifeste plus particulièrement par le biais du dessin, de la vidéo, de la photographie, de projets Web et de projets de transmission radio indépendante sur les ondes de la bande FM, tant à l'intérieur qu'à l'extérieur des galeries. www.garrettphelan.com

78.1

Lesson one – An exercise in formal logic for the pages of

an artist-run workbook

Complete the sentences below by writing in the spaces provided.
Use a wide range of strategies to comprehend, interpret, appreciate, evaluate, and extend the texts.

1. Given that artist-run centres are _____ , then _____
_____ .

2. If artist-run centres are not _____ , then _____
_____ ?

3. Artist-run centres are _____ if and only if _____
_____ !

4. Given that artist-run culture is _____ , then _____
_____ .

5. If artist-run culture is not _____ , then _____
_____ ?

6. Artist-run culture is _____ if and only if _____
_____ !

7. Artist-run culture _____ artist-run centres.

8. Artist-run centres _____ artist-run culture.

9. If artist-run _____ is not artist-run _____ then _____
_____ ?

10. Artist-run _____ is artist-run _____ if and only if _____
_____ !

Visit http://www.decentre.info to complete the form online.

Kristina Lee Podesva is an artist, writer and curator based in Vancouver, Canada. She is the founder of colourschool, a free school within a school, dedicated to the speculative and collaborative study of five colours (white, black, red, yellow and brown) and co-founder of Cornershop Projects, an open framework for the examination of the relationship between art and economic transactions. http://www.cornershopprojects.com; http://www.colourschool.org

78.2

Première leçon – Exercice en logique formelle pour les pages d'un guide pratique sur les centres d'artistes.

Complétez les phrases ci-dessous en remplissant l'espace vide. N'hésitez pas à vous servir d'un vaste éventail de stratégies pour comprendre, interpréter, évaluer, étudier et compléter ces textes.

1. Les centres d'artistes autogérés sont _____ , c'est pourquoi _____ .

2. Si les centres d'artistes autogérés n'étaient pas_____ , alors _____ _____ .

3. Les centres d'artistes autogérés sont _____ uniquement si _____ !

4. Puisque la culture autogérée est _____ , alors _____ _____ .

5. Si la culture autogéré n'était pas _____ , alors _____ _____ .

6. La culture autogérée est _____ uniquement si _____ !

7. La culture autogérée est _____ des centres d'artistes autogérés.

8. Les centres d'artistes autogérés sont _____ de la culture autogérée.

9. Si la _____ autogérée n'est pas une _____
autogérée, alors _____ ?

10. Les _____ autogérés sont uniquement autogérés si
_____ !

Visitez http://www.decentre.info de remplir ce formulaire en ligne.

Kristina Lee Podesva est une artiste, écrivaine et commissaire vivant à Vancouver, au
Canada. Elle a fondé colourschool, une école gratuite à l'intérieur d'une école vouée à l'étude
collective et conjecturale de cinq couleurs (blanc, noir, rouge, jaune et brun). Elle a également
cofondé Cornershop Projects, un cadre ouvert pour l'exploration des relations entre les arts et les
transactions économiques. http://www.cornershopprojects.com; http://www.colourschool.org

79.1

Recently, a crew of skilled and unskilled volunteer labourers completed major
interior renovations of Eastern Edge gallery here in St. John's. It all happened in
the last two weeks before the gallery's major fundraiser of the year so the work
needed to be completed on time and the place left in a reasonably clean state
afterwards. Previously, the gallery office wasn't next to the lone window looking
out at the hills and the harbour, so for the sake of our Director's sanity we all
(the Board of Directors, the volunteers, and the staff) came up with a bright,
elegant re-design so that she could get some natural light. I don't know anything
about carpentry, but every evening after my day job, I was there with the other
dedicated few who had done likewise, and we tore down the old office and put
up a better one with hardly any fuck ups and even fewer injuries.

So big deal, right? To anyone who's worked in an ARC, this is standard practice.
It's the sort of thing that happens all the time in galleries like this with a tiny
budget, and a relatively small amount of human resources. But what was
wonderful about this renovation project was that it embodied in many ways
what artist-run centres across the country have been doing collectively since
they began: working collaboratively, and moved with a deep sense of love, for
incremental amounts of positive change.

Craig Francis Power is an artist and writer based in St. John's, Newfoundland. Most
recently, his video installations have shown at the Rooms Provincial Art Gallery in St. John's
and the Owens Art Gallery in Sackville, New Brunswick.

79.2

Tout récemment, une équipe de bénévoles – professionnels et amateurs – a terminé des rénovations majeures dans la galerie Eastern Edge, à Saint John's. Ça s'est produit en deux semaines, à quelques jours de la plus importante campagne de financement annuelle de la galerie : il fallait à tout prix terminer le travail à temps tout en laissant les lieux dans un état raisonnablement propre. Avant ces travaux, l'espace administratif était très loin de l'unique fenêtre de la galerie, qui donne sur les montagnes et le port; pour préserver la santé mentale de notre directrice, nous (membres du conseil d'administration, bénévoles et employés) avons concocté un nouvel aménagement de l'espace, élégant et éclairé, afin qu'elle puisse profiter de la lumière naturelle. Je ne connais rien à la menuiserie, mais tous les soirs après le travail, je suis allé rejoindre une poignée d'autres bénévoles dévoués, et ensemble, nous avons démoli des murs pour reconstruire un bureau plus efficace, pratiquement sans emmerdes et sans blessures.

Qu'y a-t-il d'étonnant à cette histoire? Quiconque a travaillé dans un centre d'artistes sait que c'est pratique courante. C'est le genre d'activité qui arrive tous les jours dans ce type de galerie, dont le budget est minuscule et le bassin de ressources humaines, plutôt restreint. Ce projet de rénovation était magnifique parce qu'il incarnait ce que les centres d'artistes canadiens réalisent collectivement depuis leurs débuts : un travail de collaboration motivé par l'amour qui génère une pléthore de transformations positives.

Craig Francis Power est un artiste et écrivain qui vit et travaille à Saint John's, Terre-Neuve. Il a récemment exposé ses installations vidéo au musée d'art provincial The Rooms, à Terre-Neuve, et à la Owens Arts Gallery à Sackville, au Nouveau-Brunswick.

80.1

The luxury of artist-run cultural ethics or

ethics is not a luxury for artist-run culture

[A]n ethical social nexus begins to form when some citizens have a capacity

for trust. Added to this trust of each other's commitment *primum non nocere* [before all, do no harm] is the assumption that everyone in the group will value conversation. Then added to these suppositions is the possibility that these several people actually abhor objectifying other human beings or perceiving them as means in the service of an agenda.

I continue the make-believe of a group of basically imaginative people, a group formed on the basis of shared illusion of the experience of ethical imagining (or, if this is really a new idea, a group formed on the basis of the hypothesis that there is such a practice of ethical imagining).

Given the impetus *primum non nocere*, it would not be contradictory to suppose that in our enclave of luxury:

We would converse gladly;
We would delight in curiosity;
Certainly we would abhor objectification of any person anywhere; this would include abhorrence of reacting to another person as a mere function of our own agenda;
Each of us would maintain equanimity about holding individual or group power;
We would never enforce judgments on the basis of delusional language (inside vs. outside; sense vs. nonsense; real vs. fantasy; possible vs. impossible, etc.);
It would be our joy, whenever possible, to remove obstacles to playfulness;
If we witnessed someone(s) who rarely had the opportunity to participate in situations like ours, our saddened response would include reconsideration of the relevance of their situation to our enclave of luxury;
After many conversations we might even come to believe that the illusory experience we had conjured – ethical imagining – keeps us together even while we are dispersed across Canada working in separate enclaves of luxury.

Curiosity is implicated in this concatenation of so-called ethical imagining because it seems to me that whenever a psyche supposes or wonders "What if… How?" reasoning and imagining ensue. Curiosity seems loosely tethered to playing. The fortunate people in their enclave are said never to interrupt anyone who was playing.

Make believe that the individuals who join this group are people who value camaraderie and believe that creativity could include generating ethical circumstances. These people will want to articulate their living conditions

(explicitly and/or implicitly), and some of them may be able to represent the living conditions artfully; there will be reciprocity between their circumstances and their imaginations. How could ethical imagining not ripen? How could a group of people conscious of what is at stake in ethical imagining immediately prefer to pursue materialism instead? To find an ethos of materialism insuffient (as well as, in a sense, emotionally grueling) would clear a time and space for ethical imagining. How could something so prominent in a group's consciousness go undepicted?

Maybe it is hard to believe that such a group would form, but we know that if such a group were artists, their work would reflect their situation. Hard to believe as it may be, their situation could likewise affirm the ethical imagining in their work. There is as well the possibility that any such group would strive to represent their situation somehow in a literary and plastic form, using a basic or a sophisticated technique (or, most likely, a technique somewhere between basic and sophisticated).

* Excerpted from *Ethics of Luxury: materialism and imagination* (Toronto: YYZBOOKS, 2007)

Jeanne Randolph, BA, MD, F.R.C.P.(C) is a prairie intellectual who spends her waking moments pondering technology, advertising, visual culture and ethics. A practicing psychiatrist, Randolph is also known as a performance artist whose extemporaneous soliloquies (on topics varying from cat curating to boxing to Barbie dolls to Wittgenstein) have been performed in galleries and universities in Canada, England, Australia and Spain.

80.2

Le luxe d'une éthique de la culture autogérée, ou

l'éthique n'est pas un luxe pour la culture autogérée

Un noyau social éthique commence à se former lorsque quelques citoyens sont suffisamment confiants. À cette confiance envers l'engagement *primum non nocere* (d'abord, ne pas nuire) de chacun se greffe l'hypothèse que chaque membre du groupe valorise l'échange d'idées. À ces postulats s'ajoute la

possibilité que plusieurs de ces individus abhorrent l'objectivation d'autres êtres humains ou l'idée que leurs compères puissent être uniquement au service des mandats du groupe.

Prenons un groupe fictif formé de personnes imaginaires réunies autour de l'illusion partagée de l'expérience d'un imaginaire éthique (ou, s'il y a bel et bien une nouvelle idée, un groupe réuni autour de l'hypothèse qu'il existe une pratique de l'imaginaire éthique).

Vu la prémisse du *primum non nocere*, il ne serait pas contradictoire de soutenir que dans notre enclave de luxe :

Nous serions heureux d'échanger des idées;
Nous aurions beaucoup de plaisir à explorer notre curiosité;
Nous abhorrerions l'objectivation de toute personne, où qu'elle se trouve, ce qui voudrait nécessairement dire que nous abhorrerions toute perception d'une autre personne comme étant uniquement au service des mandats de notre
propre groupe;
Chacun d'entre nous viserait l'équanimité face au pouvoir d'un individu
ou du groupe;
Nous ne proposerions jamais de jugement en nous servant de paroles dépréciatives (intérieur vs extérieur; sens *vs* non-sens; réel *vs* fantaisie; possible *vs* impossible, etc.);
Nous serions heureux d'éliminer tout obstacle au divertissement chaque fois qu'une situation se présenterait;
Si nous rencontrions une ou des personne(s) qui ont rarement l'occasion de participer à ce genre de situation, nous nous en attristerions, et nous réévaluerions leur situation en rapport avec notre enclave de luxe;
Après de nombreux échanges, nous nous mettrions peut-être à penser que l'expérience illusoire que nous avions espérée – l'imaginaire éthique – nous unit, bien que nous soyons dispersés à travers le Canada, chacun œuvrant dans une enclave de luxe isolée.

La curiosité est implicite dans cette séquence fictive de faits imaginaires dits éthiques puisqu'à mon avis, dès que l'inconscient se demande : « Et si... comment? », un raisonnement et un imaginaire s'ensuivent. Il semblerait que la curiosité soit vaguement liée au divertissement. On raconte que les personnes heureuses d'être dans leur enclave n'interrompent jamais le divertissement d'un autre individu.

Il faut faire croire que les individus qui se joignent à ce groupe valorisent l'esprit de camaraderie et croient que la créativité peut générer des circonstances éthiques. Ces personnes voudront articuler leurs conditions de vie (explicitement et/ou implicitement), et certaines d'entre elles pourraient être en mesure de représenter les conditions de vie avec art; il y aura une réciprocité entre leurs circonstances réelles et leur imaginaire. Comment un imaginaire éthique peut-il cesser de mûrir? Comment un groupe de personnes doté d'une conscience des enjeux de l'imaginaire éthique peut-il choisir d'aspirer au matérialisme? L'insuffisance d'un éthos matérialiste (ainsi que l'épuisement émotif) pourrait donner lieu au temps et à l'espace nécessaires à l'imaginaire éthique. Comment est-il possible qu'une chose si importante au sein de la conscience d'un groupe puisse passer inaperçue?

Peut-être est-il difficile de croire qu'un tel groupe puisse exister, mais nous savons que si les membres du groupe étaient des artistes, leur travail refléterait leur situation. Il n'est pas invraisemblable de penser que leur situation pourrait aussi révéler l'imaginaire éthique dans leur travail. Il est également possible qu'un tel groupe cherche à représenter sa situation d'une manière littéraire ou plastique, en utilisant une technique simple ou complexe (ou probablement, quelque part entre les deux).

* Extrait de l'ouvrage *Ethics of Luxury: materialism and imagination* (Toronto: YYZBOOKS, 2007)

Jeanne Randolph, B.A., M.D., FRCPC est une intellectuelle des Prairies qui passe ses heures d'éveil à ausculter la technologie, la publicité, la culture visuelle et la notion d'éthique. Psychiatre pratiquante, Randolph est également connue pour ses performances dont les soliloques extemporanés (sur une myriade de sujets allant du commissariat de chats à la boxe aux poupées Barbie en passant par Wittgenstein) ont été présentés dans de nombreuses galeries et universités au Canada, en Australie et en Espagne.

81.1

Robert's Rules

They say that *Robert's Rules of Order* is the most boring book that one can read. I can attest to this. I read the entire book from cover to cover in my role as the

Chair of the Board of Directors of Forest City Gallery in 2006. Indeed, I fell asleep several times in the effort it took to finish.

My mind frequently drifted while I read *Robert's Rules*, and while I read the society's bylaws and endless versions of meeting minutes. When this happened, I often thought that there was a poetry in the terminology, a particular rhythm to the order of business, and an inherent performativity in the language: to call a meeting to order, to discuss the order of business, to approve the agenda, to make a motion, to second the motion, to solicit debate, to amend the motion, to amend the amendment, to vote on the amendment, to call the motion to a vote, to vote on the motion, to make a motion to adjourn, to vote on the motion to adjourn, to adjourn. In reading the minutes of previous meetings, one could tell when a meeting went smoothly or when it collapsed in a mire of stalemated vote-offs, amendments of amendments of amendments, and mis-made motions. There was a kind of perverse musicality to it all.

At the same time I was immersed in the rules of order, I was reading a thesis written by Demian Petryshyn in which he grafts Deleuze and Guattari's concept of "minority" onto artist-run centres as a way of conceiving of them as dynamic entities operating beyond their administrative constraints.* He argues that "the application of the concept of minor practice to artist-run centres untangles some of their more complex structural, bureaucratic, and conceptual concerns and provides a model for understanding their vitality, uniqueness, and revolutionary potential." Considering artist-run centres as a form of minor practice means that they do not appeal to established models, and that they can produce something unique, unpredictable, and in constant variation, much like the minor mode in music.

Should *Robert's Rules of Order* then be translated into a musical score, should meetings of board members be akin to studio recording sessions, and should the administration of an artist-run centre be conducted as an ongoing musical performance, minor revolutions would undoubtedly ensue.

* Demian Petryshyn. "An Amoebic Urge" (unpublished Masters thesis, University of Western Ontario, 2005) iii.

Kathleen Ritter is an artist and a curator currently based in Vancouver.

81.2

Les procédures parlementaires selon H. M. Robert

On dit que le livre *Robert's Rules of Order* [*Procédures parlementaires telles que décrites par H. M. Robert*] est le livre le plus ennuyant qui existe. Je peux le confirmer. J'ai lu le livre d'un bout à l'autre alors que j'occupais la présidence du conseil d'administration de la Forest City Gallery en 2006. Je me suis effectivement endormie plusieurs fois entre ses pages.

À tout moment, mon esprit vagabondait pendant la lecture des règles et convenances d'une assemblée délibérante et des lois et règlements municipaux ainsi que les interminables procès-verbaux des réunions de conseil. Lorsque je m'endormais trop, je me disais qu'il y avait une certaine poésie dans la terminologie, un rythme particulier au vocabulaire des convenances et une performativité inhérente à la langue : séance ajournée, discussion sur l'ordre des affaires, approbation de l'ordre du jour, l'adoption d'une motion, motion secondée, solliciter le débat, demande de modification à la motion, amendement à une modification, voter pour la modification, appel au vote de la motion, vote pour la motion, séance levée. En lisant les procès-verbaux des rencontres précédentes, j'arrivais à déterminer si la séance s'était déroulée en douceur ou si, au contraire, les demandes de modifications et les votes avaient entravé son mécanisme. Ces textes avaient une qualité musicale inattendue.

Au même moment où je me plongeais dans les procédures parlementaires, je lisais la thèse de doctorat de Demian Petryshyn, dans laquelle il greffe le concept de minorité de Deleuze et Guattari aux centres d'artistes de façon à les concevoir comme des entités dynamiques opérant au-delà de leurs contraintes administratives. Petryshyn affirme que « l'application du concept de pratique mineure aux centres d'artistes autogérés démêle certaines de leurs préoccupations structurelles, bureaucratiques et conceptuelles et offre un modèle pour mieux comprendre leur vitalité, leur singularité et leur potentiel révolutionnaire ». Si l'on considère que les centres d'artistes, en tant qu'entité mineure, n'ont aucun lien avec les modèles plus établis, ils peuvent ainsi produire quelque chose d'unique et d'imprévisible, en transformation continuelle, tout comme le mode mineur en musique.

Alors, *Les procédures parlementaires selon H.M Robert* devraient-elles

pouvoir se traduire en partitions musicales? Les réunions des conseils d'administration doivent-elles être menées comme s'ils étaient une performance musicale incessante? Si tel était le cas, assurément des révolutions mineures s'ensuivraient.

* Demian Petryshyn. « An Amoebic Urge » (thèse de doctorat non publiée, University of Western Ontario, 2005) iii. [Traduction libre]

Kathleen Ritter est une artiste et commissaire; elle vit présentement à Vancouver.

82.1

Quand on m'a proposé d'écrire quelques mots sur l'état des centres d'artistes autogérés, j'ai d'abord voulu faire le point, voir où nous en sommes. Ce qui m'a amené à tenter de voir d'où nous étions partis...

En cherchant, j'ai retrouvé une simple page, écrite il y a déjà plusieurs années par Hélène Doyon, Gilles Arteau et Jean-Pierre Demers, qui énonce le point de départ tellement clairement que j'ai sû dès la première lecture que je pouvais arrêter de chercher. C'était une déclaration de principe constituant le préambule du règlement de l'AADRAV*. On pouvait y lire :

« L'art participe aux révolutions des affects, des perceptions, des savoirs et des sciences. L'art est sans domicile fixe, sans support déterminé, sans lieu de production donné. »

et
« L'art est excédentaire. L'art est contagion. Il n'oppose pas l'amateur au professionnel. »

et encore
« Jamais l'enseignement, non plus que le droit, non plus que les régies institutionnelles de sa conservation ne rattraperont l'art. »

et enfin
« La culture est ordre. L'art n'est pas la culture. »

C'est de là que nous sommes partis. Il est clair que nous ne sommes pas encore rendus.

* L'AADRAV : Association des Artistes du Domaine Réputé des Arts Visuels. Regroupement pour la défense des droits des artistes, de 1990 à 1995.

Jocelyn Robert vit et travaille à Québec. Fondateur d'Avatar, centre d'artistes voué à la création, la production et la diffusion de l'art audio et électronique, c'est un aussi un artiste engagé dans l'expérimentation, la recherche, et la réalisation d'oeuvres et de projets d'art en vidéo, audio, installation, performance, écriture et enseignement.

82.2

When I was asked to write something on the state of artist-run centres, I initially wanted to take stock, to see where we are, and then to see from where we have come...

Doing some research, I found a simple text written some years ago by Hélène Doyon, Gilles Arteau and Jean-Pierre Demers, which described the starting point so much more clearly than I ever could that I stopped my research there. It was a statement of principle constituting the preamble to the bylaws of the organization AADRAV (1). It reads:

"Art takes part in the revolution of feelings, perceptions, knowledge and science. Art has no fixed address, guaranteed support, place of production."

And
"Art is surplus. Art is contagion. It does not pit the amateur against the professional."

And more
"Neither the schools, nor the law, nor its collecting institutions will ever catch up with art."

And finally
"Culture is order. Art is not culture."

That is where we have come from. It is clear that we are still far away from that ideal.

* AADRAV, Association des Artistes du Domaine Réputé des Arts Visuels, the association for the defense of artists' rights, operated between 1990 to 1995.

Jocelyn Robert lives and works in Quebec. He is the founder of Avatar, an artist-run centre dedicated to the creation, production and distribution of audio and electronic art, and an artist engaged in experimentation, research, and the realization of video, audio, installation and performance works, writing and teaching.

83.1

Talking with Clive Robertson about artist-run culture

"My conception of an 'artist-run centre' was and remains that it is a hybrid form that had work to do that was more ambitious than simply providing a display space run by artists. I prefer models of artists-initiated organizations that combine the functions of production and commission with display and publication. ...

"My point... is that hybridity in whatever form it takes provides a necessary degree of self-sufficiency for artist-run culture that then can be augmented by other sites of publicity and validation. ...

"It has always been hard to argue for an organizational culture that privledges artists interests and economic rights, to argue against notions that 'artist-run culture' is limited to its parallel functions, or that its ambitions to be alternative or oppositional are automatically stymied by the processes of professionalization or institutionalization. To agree with the determinisms of the latter is to cede too much ground to those who are invested in the equally limited prospects of reforming traditional tightly-mandated institutions, who see all this noise about "artists' rights and responsibilities" as being a distraction from a focus on the production of "compelling artworks'"or an otherwise collegial discourse about critical practice."

* Excerpt from "Then+" an interview by Vera Frenkel in *Fuse*, Vol. 30, No. 3 (July, 2007).

Media artist, curator and cultural critic **Clive Robertson** teaches Art History, Cultural Policy and Performance Studies at Queen's University, Kingston, Canada.

83.2

Une conversation avec Clive Roberton sur la culture autogérée

« Ma conception du centre d'artistes était – et elle l'est toujours – celle d'une forme hybride ayant plus d'ambition que le simple désir de fonder un centre d'exposition géré par des artistes. Je préfère de loin le genre d'organisme initié par des artistes qui conjugue production et commissariat avec des expositions et des publications.
[...]

« Ce que j'essaie de dire [...], c'est que l'hybridité, peu importe son visage, offre à la culture autogérée un niveau nécessaire d'autosuffisance, qui peut ensuite s'accroître par l'intermédiaire d'autres moyens de publicité ou de validation.
[...]

« Il a toujours été difficile d'argumenter en faveur d'une culture organisationnelle qui privilégie les intérêts des artistes et les droits économiques, ou d'argumenter contre la notion que "la culture autogérée" se limite à ses fonctions parallèles, ou encore contre l'idée que l'ambition d'être une voix contradictoire est automatiquement bloquée par la mécanique de la professionnalisation ou de l'institutionnalisation. Approuver le déterminisme de la bureaucratisation, c'est céder beaucoup trop de terrain aux individus qui s'investissent dans le milieu avec l'espoir fallacieux de réformer les institutions traditionnelles dotées de mandats étroits, pour qui toutes ces discussions sur les "droits et les responsabilités des artistes" éloignent de la production "d'œuvres d'art stimulantes" ou, sinon, incarnent un discours normatif sur la pratique critique. »

* Extrait de l'article « Then+ », une entrevue réalisée par Vera Frenkel pour *Fuse*, vol. 30, no. 3 (juillet 2007).

Clive Robertson est artiste en nouveaux médias, commissaire et critique culturel.
Il enseigne l'histoire de l'art, les politiques culturelles et les études de la performance à l'université Queen's à Kingston, au Canada.

84.1

Thirty years after the creation of the first parallel galleries in Canada, artist-run centres seem to be suffering crises of identity. Torn between the trajectories of professionalism and commercialization and supporting practices that continue to challenge this very system, ARCs seem to be moving towards the ever-increasing lure of the former.
Stop. Think.

Manifesto for an artist-run centre

1. I am for a gallery that is unique and vital in Canada's national visual arts scene, but does not rest on laurels, real or imaginary.
2. I am for a gallery that supports relevant, challenging and engaged practices by artists whose diversity of interests are reflections of the contexts in which we all exist. Separation is both symbolic and imaginary.
3. I am for a gallery that neither services emerging artists nor provides playgrounds for established ones. I am for an art that embroils itself with the everyday crap and still comes out on top.
4. I am for a gallery committed to meaningful programming that is not drawn to the lure of spectacles, markets, accountability, assessment or general stupidity.
5. I am for a gallery that questions, rejects and mediates cultural contexts.
6. I am for a gallery unafraid to take a stand, make a claim and generally have a stake in what matters. Promote a revolutionary flood and tide in art!
7. I am for a gallery that challenges the very institutionalization that seeks to define it. Arms-length funding means just this.
8. I am for a gallery that rejects the lure of professionalism for professionalism's sake.
9. I am for a gallery whose staff and board are responsible and respectful to the artistic community they exist within.
10. I am for a gallery not afraid of death.

Perhaps the age of revolution has passed.

Sadira Rodrigues is a curator, educator and arts administrator based in Vancouver. She has worked in all types of galleries. She is currently involved in a range of projects including public programming at the Vancouver Art Gallery and diversity facilitation with the Equity Office at the Canada Council for the Arts.

84.2

Trente après la création des premières galeries parallèles au Canada, les centres d'artistes autogérés semblent traverser diverses crises identitaires. Déchirés entre les processus de professionnalisation et de commercialisation et le désir d'appuyer des pratiques qui défient ces systèmes, les centres d'artistes semblent répondre à l'appel séduisant de la première trajectoire.
Arrêtez. Réfléchissez.

Manifeste pour un centre d'artistes

1. Je suis pour une galerie au caractère unique qui est essentielle à la vie des arts visuels au Canada, mais je ne m'assieds pas sur mes lauriers, qu'ils soient réels ou imaginaires.
2. Je suis pour une galerie qui soutient les pratiques innovatrices, audacieuses et engagées d'artistes dont la diversité d'intérêts reflète les contextes dans lesquels nous évoluons. La séparation est tant symbolique qu'imaginaire.
3. Je suis pour une galerie qui n'est pas au service des artistes émergents, mais qui n'est pas non plus le terrain de jeu des artistes de renom. Je suis pour l'art qui met la main à la pâte dans la bouillie de tous les jours et qui réussit quand même à émerger.
4. Je suis pour une galerie qui s'engage à présenter une programmation éloquente et qui ne se laisse pas prendre au jeu des spectacles, des marchés, de la reddition de comptes, des évaluations ou de la stupidité générale.
5. Je suis pour une galerie qui questionne et rejette les contextes culturels ou qui y intervient.
6. Je suis pour une galerie qui n'a pas peur de prendre sa place, de revendiquer à pleins poumons, qui est impliquée dans les choses qui comptent. Il faut promouvoir les marées révolutionnaires en art!
7. Je suis pour une galerie qui pose des défis aux institutions qui essaient de la définir. Voilà le vrai sens du financement autonome.
8. Je suis pour une galerie qui rejette l'appât d'une professionnalisation sans fondements.
9. Je suis pour une galerie dont les employés et les membres du conseil d'administration sont responsables et respectueux envers la communauté artistique dans laquelle ils évoluent.
10. Je suis pour une galerie qui n'a pas peur de la mort.

L'ère des révolutions est peut-être passée.

Sadira Rodrigues vit à Vancouver; elle est commissaire, éducatrice et administratrice des arts. Elle a travaillé dans toutes sortes de galeries. Elle est actuellement engagée dans un vaste éventail de projets incluant la programmation publique de la Vancouver Art Gallery et elle est médiatrice pour la diversité avec le Bureau de l'équité du Conseil des arts du Canada.

85.1

Une richesse sous-payée

La polyvalence, la débrouillardise et l'expertise du personnel des centres d'artistes m'ont toujours ébloui. Nulle part ailleurs vous ne trouverez des gens avec une telle diversité d'expériences et de culture. Dans une société qui prône la spécialisation et la stricte définition de tâches, les travailleurs et travailleuses des centres d'artistes cultivent plutôt l'enthousiasme de pouvoir tout faire et d'élargir leur savoir.

Nécessité fait loi, bien sûr. Tous les milieux de travail n'ont cependant pas cette aptitude à se prendre en main et à innover constamment dans les façons de faire. Où pourriez-vous trouver des gestionnaires avec une maîtrise en art? Des employés d'entretien avec une longue expérience de lobbying? Des commissaires d'exposition redoutables pour négocier des baux commerciaux ou des graphistes avec une formation en droit? Si vous cherchez quelqu'un pour traduire un texte difficile, demandez au gars qui replâtre les murs. Un problème ardu de comptabilité vous tenaille? La musicienne qui tient le bar entre deux demandes de subvention fait des miracles. Ce sont des artistes, évidemment, qui trop souvent doivent mettre leur pratique en veilleuse par manque de temps. Portés sur la complémentarité plutôt que sur la hiérarchie, nos milieux de travail favorisent cette polyvalence. Ce n'est pas parce qu'on porte le titre ronflant de directeur et qu'on rencontre parfois des ministres qu'on s'évite la corvée du plancher à récurer. Hélas, il semble qu'au lieu de cumuler les salaires de tous les emplois spécialisés que nous occupons simultanément, nous sommes toujours rémunérés selon le plus modeste d'entre eux.

Je sais, on aime ça travailler dans un centre d'artistes et personne ne nous y oblige. N'empêche. Si on avait le temps, on devrait faire la grève.

Daniel Roy est présentement directeur de la Conférence des collectifs et des centres

d'artistes autogérés. Il se débrouille aussi, entre autres, avec la construction, la traduction, le jardinage, la comptabilité, la cuisine et les relations publiques.

85.2

Under-valued riches

The versatility, resourcefulness and expertise of artist-run centres' staff have always fascinated me. Nowhere else will you find individuals with such a diversity of experience and culture. In a society that promotes specialization and narrow job definitions, artist-run centres' workers maintain their enthusiasm to do everything themselves, learning as they go.

Necessity is the mother of invention, of course. However, it's not every workplace where you have this freedom to take responsibility and to constantly reinvent ways of doing things. Where else would you find bookkeepers with masters degrees in art? Janitors with extensive lobbying experience? Curators good at negotiating commercial leases or graphic designers with backgrounds in law? If you need someone to translate a tough text, ask the guy who's plastering the walls. Having an accounting nightmare? The musician who tends bar between writing grant applications is a genius. They are all artists obviously, and too often must put their practice on hold for lack of time.

Collaborative rather than hierarchical, our workplaces encourage this versatility. Because you're addressed as Director and sometimes even meet with Ministers doesn't mean you'll escape from scrubbing the floor. Unfortunately, it seems that instead of cumulating the salaries of all these specialized jobs we are doing simultaneously, we are always paid according to the most modest one.

I know, it's fun to work in an artist-run centre and we choose to do so freely. Nevertheless. If we had time, we should go on strike.

Daniel Roy is currently Director of the Artist-Run Centres and Collectives Conference. He's also quite good at carpentry, translation, gardening, accounting, cooking and public relations, among other things.

86.1

Viabilité et qualité de vie

Les communautés artistiques se développent principalement grâce à des individus passionnés qui sont prêts à sacrifier bien des choses afin que l'art ait toute sa place dans la culture citoyenne de notre époque. Comment doivent-ils entrevoir l'avenir? Les défis sont énormes.

Au Saguenay—Lac-Saint-Jean, bien des artistes sont prêts à vivre de leur art du moins, à poursuivre et à cheminer dans leur pratique artistique, mais qu'est-ce qu'on a à leur offrir à long terme? Une certaine sécurité en leur assurant qu'il y a des centres qui peuvent les supporter dans leurs projets de création, de production et de diffusion. De ça, je n'en suis pas sûr, car toutes ces structures de collectifs autogérés sont fragiles, principalement dans une région comme la nôtre où l'attrait des grands centres séduit davantage les jeunes professionnels des arts. Heureusement, les centres d'artistes assurent une certaine rétention et les appuis financiers de diverses instances aussi. Si [Séquence], Espace Virtuel, Le Lobe, Langage Plus, le Centre Sagamie et Médium Marge n'existaient pas, il faudrait les inventer, car ils sont les seuls endroits où les artistes de la relève peuvent exercer leur talent; où les créateurs de diverses provenances et origines circulent; où l'on peut vraiment être en contact avec les pratiques artistiques actuelles. Des lieux où on laisse se révéler une réelle liberté d'expression dans la création.

Mais quelles sont réellement les stratégies d'aide afin que continue à se développer tout le potentiel de ces organisations et de ces créateurs? Ça on le saura bientôt, suite à la révision des divers programmes, du Conseil des Arts du Canada et du Conseil des arts et des lettres du Québec. Les prochaines années donneront un signal et seront déterminantes.

Ici, à Chicoutimi, grâce au tout nouveau Conseil des Arts de Saguenay, les choses évoluent concrètement, dans un effort pour donner une viabilité et une certaine qualité de vie à la communauté artistique.

Directeur de [Séquence], **Gilles Sénéchal** a initié, depuis 1983, au sein du centre d'artistes de nombreux projets d'expositions, de publications et d'événements avec des artistes, des commissaires, des auteurs et des institutions. Fondamentalement, c'est l'image et la représentation qui l'intéresse, De plus, le façon dont les artistes utilisent et questionnent

aujourd'hui les divers matériaux et médias dans leurs démarches de création sont, entre autres, les attentes et les motivations qui l'incitent à développer des projets de travail.

86.2

Viability and quality of life

Artistic communities develop mainly through the work of passionate individuals who are willing to make substantial sacrifices so that art can take its rightful place in the civic life of our time. How do they see the future? The challenges are enormous.

In the Saguenay-Lac-Saint-Jean region, many artists live on the little their art produces in order to keep their artistic practices moving forward, but what do we have to offer them in the long term? They get a certain amount of security from the fact that there are centres that can support creation, production and distribution of their projects. Beyond that I am not sure, because all these collective, self-managed structures are fragile, especially in a region like ours where the attractions of larger centres draw away our young arts professionals. Fortunately, the artist-run centres help to retain some, as do various types of funding. If [Séquence], Espace Virtuel, Le Lobe, Langage Plus, le Centre Sagamie and Médium Marge did not exist, it would be necessary to invent them since they are the only places where artists from the region can show their work, where artists from different places and of different origins can engage, where you can really be in touch with contemporary art practices. They are places that sustain true freedom of expression through creativity.

But what really are the best strategies to ensure these organizations and these artists can continue to develop to their full potential? We will know soon enough, following a review of programs that is underway at the Canada Council for the Arts and le Conseil des arts et des lettres du Québec. The coming years will tell and will be decisive.

Here in Chicoutimi, thanks to the new Conseil des Arts de Saguenay, we are seeing concrete progress, real efforts to improve the viability and quality of life of the artistic community.

Gilles Sénéchal is the Director of the artist-run centre [Séquence] where he has initiated, since 1983, many exhibitions, publications and events with artists, curators, authors and institutions. His primary interest is in the image and representation. He is also concerned with the ways in which artists today use and question diverse materials and media in creative approaches that, among other things, address expectations and motivations in ways that further develop the concept of the artwork.

87.1

A Survivor's Guide to Arts Organizing – a proposal

Considering how Toronto's diversity is spawning festivals and art events with heterogeneously specific foci, I would like to propose to the Canada Council for the Arts or the Ontario Arts Council or the Toronto Arts Council that they come up with a handbook/website that would be available to all start-up artists' collectives or organizations. This guide should draw an arc of development (from year one to ten) for a young organization and the kind of things that should ideally happen if it is to survive and prosper. Such a guide would prevent uncompensated labour, financial and cultural mismanagement, demoralization, promising events disappearing for lack of planning, etc.

The list of things the handbook could address follows but is not exhaustive:

1. How to put on the first show/activity/exhibition – programming, publicity, venue and equipment rental, volunteer help, self evaluation as to the success of the event and the possibility of making it a one off, annual, biannual, monthly or occasional.

2. Definition of mandate and vision.

3. Various models of collectives/boards and the ideal responsibilities towards the project leader/administrator especially in terms of payment for the work that gets put in.

4. The importance of cultural work being fairly compensated in terms of artist fees and the programmer's fees.

5. Various models of leadership and the ways they could develop – one person or a small team. And how that leads towards a staffing model and funding.

6. Sources of funding both private and public – going from projects to operational funding, private sponsors, charities, etc.

7. Arts Admin 101.

8. How to avoid staff burnout; succession planning.

9. Board development and how a board should ideally be constituted for an organization's sustainable development.

10. Board and staff communication models, frequency of meetings, things to be discussed.

11. Financial management – bookkeeping, software, auditing of accounts, applying for charitable status, proper maintenance of books.

12. Audience development.

13. Personnel committees and inter-staff relations promoting pleasant working relationships, group cohesion and having fun.

14. Long term planning.

Chandra Siddan is a filmmaker, videographer and the director of the Regent Park Film Festival, which she founded in 2003. She grew up in Bangalore, India where she completed an MA in English Literature at Bangalore University, and a M.Phil. She also studied Media at the New School for Social Research in New York City in the early 1990s, where she made her first short film *Moving*.

87.2

Proposition pour un Guide de survie pour l'organisation de lieux et d'événements artistiques

En considérant le nombre de festivals et d'événements artistiques aux intérêts variés qui naissent à Toronto, j'aimerais proposer au CAC, ou au Conseil des arts d'Ontario ou à celui de Toronto de concevoir un petit guide ou un site Web à l'intention des collectifs et organismes d'artistes débutants. Ce guide tracerait le profil d'évolution (sur dix ans) d'un nouvel organisme, et aborderait le parcours idéal pour la survie et la prospérité du nouveau groupe. Un tel guide permettrait d'éviter le travail non rémunéré, les écarts de gestion financière et culturelle, la démoralisation ou la disparition d'événements prometteurs à cause de lacunes dans la planification.

Voici une liste non exhaustive des sujets que pourrait aborder ce petit guide.

1. Comment organiser le premier événement ou la première exposition/activité (programmation, promotion, lieu, location de matériel, bénévoles, autoévaluation du succès de l'événement et possibilités d'en faire un événement unique, biennal, mensuel, occasionnel, etc.)

2. Établir le mandat et la vision.

3. Présentation de divers modèles de collectifs ou de conseils d'administration et les responsabilités du directeur ou de l'administrateur principal du projet, plus précisément concernant la rémunération.

4. Importance de la compensation équitable du travail culturel, par exemple, en ce qui a trait aux cachets d'artistes ou au salaire des programmateurs.

5. Divers modèles de direction et les moyens de les mettre en place, soit individuellement ou en petits groupes. Comment se diriger vers un modèle d'organisme avec personnel et un accès au financement.

6. Accès aux sources de financement privé et public, aux subventions de projets

et aux subventions de fonctionnements, en passant par les commanditaires privés, organismes de bienfaisance, etc.

7. Administration des arts 101.

8. Comment éviter l'épuisement professionnel du personnel et planifier la succession de la direction.

9. Mise sur pied d'un conseil d'administration et constitution pertinente au développement durable de l'organisme à vocation artistique.

10. Modèles de communication pour les conseils d'administration et les employés; fréquence des rencontres; points d'intérêt.

11. Gestion financière : comptabilité, logiciels, examen des comptes, obtention du statut d'organisme de bienfaisance, etc.

12. Développement des publics.

13. Comités de personnel et relations interpersonnelles : promotion de relations de travail positives, de la cohésion du groupe et du plaisir au travail.

14. Planification à long terme.

Chandra Siddan est cinéaste et vidéographe; elle est l'actuelle directrice du Regent Park Film Festival qu'elle a fondé en 2003. Siddan est originaire de Bangalore en Inde, où elle a obtenu une maîtrise et un diplôme d'études doctorales en littérature anglaise de l'Université de Bangalore. Par ailleurs, elle a suivi des études médiatiques à la New School for Social Research à New York au début des années 1990, où elle a réalisé son premier court-métrage, *Moving*.

88.1

I have to say that I believe that the Western model is problematic even in the West. But the model is not being sufficiently questioned or challenged. It relies too much on government funding (of which there is very little!) and therefore it means that artists and curators have to buy into government interests and

rhetoric. It also leads to the institutionalisation of art practice and I believe it leads to a kind of ongoing dependency on government so that nothing happens without funding. But it also means – and I'm speaking from my own experience as a curator working principally on Asian material – that there is a lot of art that we don't see or engage with because it is not in the government's political interest... We don't see contemporary Indonesian art in Australia, for example. It is rarely in the mainstream, unless Indonesia is being represented as a historical culture, when we might have exhibitions of traditional or ethnographic material. I think the downside of this is that we don't get to see a more complex picture of Indonesia; what Australians know is Bali, Jama Islamia and bombings! And Indonesia is one of Australia's nearest neighbours!

Haema Sivanesan est la directrice du South Asian Video Art Collective (SAVAC).

88.2

Je dois dire que je crois que le modèle occidental est problématique, même en Occident. Ce modèle n'est cependant pas assez remis en question ou contesté. Il repose trop sur le financement gouvernemental (qui est si minime!) et par conséquent, les artistes et commissaires doivent adhérer aux intérêts et à la rhétorique du gouvernement. Ce problème mène aussi à l'institutionnalisation de la pratique artistique et vers une sorte de dépendance continue envers le gouvernement. Ainsi, rien n'est possible sans financement! Cependant, cela veut aussi dire, et je parle de ma propre expérience en tant que commissaire travaillant principalement sur des œuvres asiatiques, qu'il y a beaucoup d'œuvres artistiques que nous ne voyons pas ou que nous ignorons parce qu'il ne serait pas dans l'intérêt politique du gouvernement de les représenter... Par exemple, on voit très peu d'art contemporain indonésien en Australie. On le retrouve très rarement dans les courants populaires, à moins qu'on ne représente la culture historique de l'Indonésie; il y aura alors des expositions avec des œuvres traditionnelles ou ethnographiques. Je crois que l'inconvénient de tout ceci est que nous n'avons pas l'occasion de voir une image plus complexe de l'Indonésie. Les Australiens n'en connaissent que Bali, Jama Islamia et les bombardements! Et l'Indonésie est l'un de ses plus proches voisins!

Haema Sivanesan is the Director of the South Asian Video Art Collective (SAVAC).

89.1, 2

Le centre d'artiste vu à travers la lorgnette skolienne
The artist-run centre seen through the lens of Skolians

Des centaines d'individus autonomes s'activent ensemble autour de l'art. Ils posent un regard oblique sur le monde et en secouent les idées reçues. Voguant sur d'improbables flots, ils cherchent à relancer les enjeux de la création. / Hundreds of autonomous individuals bustle together about art. With an oblique glance on the world, they shake up commonplace ideas. Sailing on the improbable ocean blue, they rekindle the ongoing debates on art-making.

Le centre des arts actuels **SKOL** est un centre d'artistes autogéré montréalais engagé auprès des artistes émergents

Centre des arts actuels **SKOL** is an artist-run centre in Montreal devoted to the practises of emerging artists.

90.1

Windows of opportunity

Even though the current age of advanced technology enables us to read about art from all over the world, this kind of access is not the same as experiencing art face-to-face, on a first-person, local and immediate level. In Victoria, British Columbia, where I live, there is little exchange about and influx of contemporary art from outside of the island.

I started the Window Project as a response to these conditions, as an attempt to open up art discourse in the public realm, where art can interact with the everyday passerby. Situated in a downtown shop window, the Window Project was open 24 hours and showcased artwork from various parts of Canada. The window established an interface between the public and the artist – between looking in and looking out – within the downtown community and beyond. During the year of its run (August 2006 to July 2007) artists were presented from across the country, from Corner Brook, Newfoundland to Vancouver, BC. It was a small effort but it enriched our local scene. It also generated interest in and heightened exposure for Victoria as a destination – an alternative to the major centres – for the production and exhibition of art.

In different times and different locations there are different needs. I believe that one of our challenges as artists is to respond to those needs when and where they arise. Artist-run culture could mean a variety of ideas and approaches, from grass-roots and single-person initiatives to communal and global efforts. We need to make use of unexpected and interstitial as well as more formal and institutionalized spaces. Art making is a dynamic, multiply mutual and continual act. We make it happen.

Ho Tam has exhibited extensively in artist-run centres and independent film festivals across Canada. He is currently based in British Columbia and teaches at the University of Victoria. http://www.windowproject.org

90.2

Fenêtres de possibilités

Même si l'ère actuelle des technologies avancées nous permet de lire sur l'art du monde entier, cette sorte d'accès n'a pas le même impact que la découverte de l'art face à face, en personne et dans l'immédiat. À Victoria, en Colombie-Britannique, là où je vis, l'art contemporain venant de l'extérieur de l'île nous atteint rarement et suscite peu d'échanges.

J'ai lancé le Window Project en réponse à ces conditions, pour tenter d'amorcer un discours artistique dans la sphère publique, où l'art peut interagir avec les passants de tous les jours. Situé dans une vitrine de magasin du centre-ville, le Window Project était ouvert 24 heures par jour et exposait des œuvres de diverses parties du Canada. La fenêtre établissait une interface entre le public et l'artiste, entre le regard vers l'intérieur et le regard vers l'extérieur, dans la communauté du centre-ville et ailleurs. Durant l'année de son exposition (août 2006 à juillet 2007), les artistes d'un peu partout au pays, de Corner Brook, Terre-Neuve à Vancouver, C.-B., ont été présentés. Il s'agissait d'un petit effort, mais qui a enrichi notre scène locale. Le projet a également suscité de l'intérêt et a augmenté la visibilité de Victoria comme une destination – une solution de rechange aux grands centres – pour la production et l'exposition de l'art.

Les périodes et lieux différents génèrent différents besoins. Je crois que l'un de nos défis en tant qu'artistes est de répondre à ces besoins au moment et à l'endroit où ils surgissent. La culture des centres d'artistes autogérés pourrait signifier une variété d'idées et d'approches, des initiatives de base et personnelles aux efforts communs et globaux. Nous devons faire usage des espaces inattendus et interstitiels ainsi que des espaces plus officiels et institutionnalisés. La création de l'art est un acte complexe dynamique, mutuel et continu. Nous réalisons de grandes choses.

Ho Tam a abondamment exposé ses œuvres dans les centres d'artistes autogérés et les festivals de cinéma indépendants à travers le Canada. Il vit actuellement en Colombie-Britannique, où il enseigne à l'université de Victoria. http://www.windowproject.org

91.1

Aboriginal artist-run

My introduction to the art world took place in 1978 at CEPA Gallery, an artist-run centre in Buffalo, New York. I was just starting out as a photographer and wanted to learn how to print my own negatives in their community darkroom. CEPA was the "happening" place in Buffalo and the atmosphere was laid back with none of the "art crowd" pretense that often scares people away from galleries. I did learn how to print photographs, but more importantly I learned about community accessibility to the arts through CEPA's public programs.

The following year CEPA invited me to have a solo exhibition as part of their Metro Bus Exhibit program. For four weeks, my photographs were displayed inside public buses in the space reserved for advertising panels. At the front of the bus was a large card for people to write comments. It was fascinating to consider how many more people saw my work than if it had been displayed in the CEPA gallery space. By the end of the exhibition the comment card was filled and I remember how appreciative I was for the feedback – particularly as it was from people who would not normally go to an art gallery.

Twenty six years later I think about how important my introduction to the arts through CEPA was, and how supportive the CEPA members were to a newcomer. I see a real need to carry on the artist-run centre tradition; one that supports and inspires Aboriginal artists to take on such new challenges as defining the "contemporary" urban Aboriginal experience, and that encourages artistic experimentation and social responsibility. Let us dream and aspire to someday seeing a national Aboriginal artist-run centre in Kanata.

Jeff Thomas is an Iroquois/Onondaga, curator, photographer and cultural analyst now living in Ottawa who has works in major collections in Canada, the United States and Europe. Jeff's most recent solo shows were Jeff Thomas: Traces of Iroquois Medicine, Ontario Museum of Archaeology, London, Ontario, Portraits from the Dancing Grounds, McMichael Canadian Art Collection, in Toronto, Jeff Thomas: A Study of Indian-ness in Toronto, and Shelley Niro and Jeff Thomas: Contemporary Voices, Canada House, London, England. He has also been in many group shows, including Images of the American Indian at the Birchfield-Penney Art Center, American West. Compton Verney, Warwickshire, England and About Face: Native American Self-Portraits, Wheelwright Museum of the American Indian, Santa Fe, New Mexico.

In 1998 he was awarded the Canada Council's prestigious Duke and Duchess of York Award in Photography.

91.2

Autochtone et autogéré

Mon initiation au monde de l'art a eu lieu en 1978 à la CEPA Gallery, un centre d'artistes autogéré à Buffalo dans l'état de New York. J'étais photographe débutant et je voulais apprendre à tirer mes propres négatifs dans leur chambre noire à usage collectif. CEPA était l'endroit branché de Buffalo et l'ambiance était décontractée, sans ces airs prétentieux qui caractérisent souvent le milieu artistique et qui intimident le public. J'ai effectivement appris à tirer des photos, mais de plus, j'ai acquis des connaissances relatives à l'accessibilité communautaire en participant aux programmes publics de CEPA.

L'année suivante, CEPA m'invitait à présenter une exposition individuelle dans le cadre de leur programme Metro Bus Exhibit. Pendant quatre semaines, mes photos étaient exposées à l'intérieur des autobus de la ville dans l'espace réservé aux affiches publicitaires. On avait également installé une grande carte à l'avant de l'autobus pour que les gens puissent écrire leurs commentaires. J'étais fasciné par le fait que bien plus de gens ont pu voir mon travail dans l'autobus que si on l'avait exposé dans la galerie de CEPA. Au bout des quatre semaines, ma carte était remplie et je me rappelle à quel point j'étais reconnaissant de recevoir ces commentaires, sachant qu'ils m'étaient laissés par des gens qui ne fréquentaient pas normalement les galeries.

Vingt-six ans plus tard je songe toujours à l'importance de mon initiation aux arts à la galerie CEPA, et à quel point les membres s'étaient montrés encourageants envers un novice comme moi. Je considère essentiel de continuer la tradition des centres d'artistes autogérés. C'est une tradition qui soutient et qui inspire les artistes autochtones, les motivant à relever de nouveaux défis telle la formulation de l'expérience autochtone urbaine « contemporaine », ce qui engendre l'expérimentation artistique et la responsabilisation sociale. Laissons-nous le loisir de rêver un peu, et souhaitons voir un jour à Kanata un centre national d'artistes autogérés autochtone.

Jeff Thomas est analyste culturel, commissaire et photographe d'origine iroquoise-onondaga. Il vit actuellement à Ottawa. Ses œuvres figurent parmi d'importantes collections au Canada, aux États-Unis et en Europe. Ses plus récentes expositions individuelles comprennent Jeff Thomas: Traces of Iroquois Medicine, au Ontario Museum of Archaeology, à London (Ontario); Portraits from the Dancing Grounds, au McMichael Canadian Art Collection, à Toronto; Jeff Thomas: A Study of Indian-ness, à Toronto, ainsi que Shelley Niro and Jeff Thomas: Contemporary Voices, Canada House, Londres, Angleterre. Il a participé à de nombreuses expositions collectives, dont Images of the American Indian, au centre d'art Birchfield-Penney, American West. Compton Verney, à Warwickshire, en Angleterre, ainsi que About Face: Native American Self-Portraits, au Wheelwright Museum of the American Indian, à Santa Fe, Nouveau-Mexique. En 1998, il a été lauréat du prestigieux Prix du duc et de la duchesse d'York en photographie du Conseil des arts du Canada.

92.1

La culture des centres d'artistes au Canada est enviée par les artistes étrangers. On envie l'ouverture à la recherche et à l'expérimentation qu'affichent les centres, mais surtout la possibilité qu'ils offrent à des inconnus d'y présenter une première exposition et ce, sans qu'il soit nécessaire d'avoir des contacts à l'intérieur de la structure. Bien qu'il faille relativiser ce dernier point (le copinage n'est pas absent du milieu des centres d'artistes), on doit tout de même avouer qu'en comparant avec les réseaux de diffusion d'autres pays, il y a une certaine neutralité qui prévaut dans ce milieu, heureusement.

En même temps, certains se méfient d'une culture subventionnée par l'état. Cette remarque s'applique surtout aux subventions accordées aux artistes, mais vise aussi les centres d'artistes. Mais nous savons tous, au Canada du moins, que sans cette forme de financement, le milieu de l'art canadien ne serait pas aussi foison-nant et n'aurait pas acquis le niveau de professionnalisme actuel.

Il faudrait tout de même s'interroger sur ce professionnalisme. Il répond bien sûr à l'état actuel des milieux d'art contemporain mondiaux, où les commissaires sont vedettes et les artistes veulent – à tout prix et au plus vite – devenir des stars. Mais ceci se fait parfois au détriment du contenu du travail mis de l'avant, qui doit être stratégiquement adapté pour conquérir une telle notoriété. L'art contemporain est glamour à notre époque où l'on parle d'industrie culturelle.

Dans ce contexte de professionnalisme, il semble que les travailleurs des centres d'artistes, submergés sans doute par la récurrence des demandes de subventions et les nombreuses propositions d'exposition, oublient parfois l'importance d'entretenir un rapport privilégié avec les artistes. C'est à se demander si le prestige de la programmation importe plus que les personnes produisant le travail qui la compose. Les subventionneurs exigent en effet des centres qu'ils obtiennent de « bonnes performances » se traduisant, entre autres, par un grand nombre de visiteurs et d'articles de presse. Bien sûr, ce ne sont pas toutes les formes d'art qui attirent foules et journalistes. Aurait-on été, sans vraiment le réaliser, témoins de l'avènement des centres d'artistes vedettes ?

Évidemment, les artistes font preuve d'une nouvelle attitude et jouent aussi un rôle dans cette situation. Certains considèrent les centres d'artistes davantage comme une simple vitrine et un tremplin pour leur carrière plutôt qu'un possible lieu d'engagement communautaire. Il serait naïf de penser que les artistes (et les commissaires) devraient être dépourvus de toute ambition carriériste, mais il est tout de même dommage que cette notion d'engagement se soit un peu perdue.

Né à Montréal en 1965, **Carl Trahan** expose son travail multidisciplinaire dans les centres d'artistes canadiens depuis 1994 (Centre des Arts actuels Skol, Clark, Optica, Eastern Edge, Mercer Union, etc.). Il y a aussi réalisé des projets de résidence (L'Écart, Le Lobe, Vaste et Vague). À partir de 2005, son intérêt pour les contextes linguistiques étrangers l'ont amené à réaliser des projets de résidence à Berlin, à Helsinki, de même qu'à Paris. De 1995 à 2004, il s'est impliqué activement au centre des arts actuels Skol en tant que membre et employé.

92.2

The culture of the artist-run centres in Canada is envied by foreign artists. We value the openness to research and experimentation of the centres, but even moreso the opportunity they give unknown artists to gain initial exposure, and without necessarily having contacts within the organization. Although this last point is relative (cronyism is not absent from the artist-run milieu), we need to acknowledge that in comparison with the dissemination networks of other countries, there is some neutrality in our milieu, fortunately.

At the same time, some are wary of a culture subsidized by the state. This concern arises particularly in relation to grants to artists, but also to the artist-run

centres. But we all know, in Canada at least, that without this form of financing, the standard of Canadian art would not be what it is and we would not have achieved the level of professionalism we have.

We should nevertheless be concerned about professionalism. It obviously reflects the current state of contemporary art world, where curators are celebrities and artists want – at any cost and as quickly as possible – to become stars. But this is sometimes to the detriment of the content of work being put forward, which may be strategically conceived to garner a certain notoriety. Contemporary art is glamour in an era in which we talk about cultural industry.

In this context of professionalism, it seems that those working in the artist-run centres, perhaps overwhelmed by the repetitiousness of grant applications and the many exhibition proposals, sometimes forget the importance of maintaining their special relationship with artists. One has to ask oneself whether the prestige of the programme becomes more important than the people producing the work that makes up the programme. The funders demand that the centres achieve "good results," which means, among other things, high attendance and reviews in the press. Of course, not all art forms attract crowds and journalists. Are we seeing, without quite realizing it, the emergence of artist-run centres as celebrities?

Obviously, artists evidence a new attitude and also play a role in this situation. Some consider the artist-run centres to be a mere showcase and a springboard for their careers rather than as a possible form of community engagement. It would be naive to think that artists (and curators) should set aside all career ambition, but all the same it is a pity that this notion of engagement is a little lost.

Born in Montreal in 1965, **Carl Trahan** has exhibited his multidisciplinary work in Canadian artist-run centres since 1994 (Centre des arts actuels SKOL, Clark, Optica, Eastern Edge, Mercer Union, and so on.). He has also carried out residency projects (L'Écart, Le Lobe, Vast et Vague). Starting in 2005, his interest in foreign language contexts led to residency projects in Berlin, Helsinki, as well as Paris. From 1995 to 2004, he has been actively involved with Centre des Arts actuels SKOL as a member and employee.

Gardons les recettes
pour la cuisine!
Le centre d'artistes autogéré
possède cette marge de
manœuvre que n'ont pas
les musées, les maisons
de la culture et les centres
d'art municipaux, soit celle
de pouvoir (se) réinventer
continuellement, d'aider à
préciser les discours et les
pratiques d'artistes...,

– 12 Jean-Pierre Caissie

93.1

Invisible spaces

I'm interested in the sort of space that for its brief life burns brightly. These are the centres that capture my imagination as the freshest, most exciting and largely the most significant to a contemporary art. When I consider the ARCs that have placed themselves most firmly in my memory it is not necessarily those places that are run well over decades that impress me the most but those that have shone intensely and expired quickly, lasting months, weeks, days or just hours. It makes both historicization and mythifcation so much easier for those of us who reflect back nostalgically on a time, a group of friends or a movement that was pivotal in our development both as cultural workers and as people.

In Winnipeg in the 1980s I was involved with an artist-run space named Praxis which lasted perhaps eight months. It was centred around a specific collective of people and located on the second floor of a rundown commercial building in Osborne Village. Praxis would typically open at 11 pm on weekends and close at sunrise. Every night there would be some event – an opening, screening or performance – and visitors could purchase beer and wine by donation. It was these sales that fueled the operation of Praxis and it was these all night events that fueled discourse.

My memory of Praxis is not only of the art shown on its decaying walls but mostly that group of amazing people that coalesced around it and the arguments, discussions and conversations that took place. Like similar centres in other places, for example those in New York described by Jacki Apple and Mary Delahoyd in their book *Alternatives in Retrospect, an historical overview, 1969-1975* (New York: The New Museum, 1981), good documentation helps in the veneration of the activities of the short-lived artist centre. Michael Klein's 1988 exhibition Praxis Pictures documented the giddy Praxis days. It has also proved to be fodder for the nostalgic reflection by collective members still wondering exactly what it was that we were trying to accomplish.

Jon Tupper is the Director of the Art Gallery at the Confederation Centre of the Arts in Charlottetown, Prince Edward Island, Canada.

93.2

Espaces invisibles

Je m'intéresse surtout aux espaces qui brûlent de tous leurs feux pendant leurs courtes vies. La vitalité et la vigueur de ces lieux qui, à mon avis, sont les plus significatifs dans le milieu de l'art contemporain, retiennent mon attention et alimentent mon imaginaire. Lorsque je pense aux centres d'artistes autogérés les plus mémorables, je ne pense pas nécessairement à ces endroits au fonctionnement bien huilé qui opèrent des décennies durant, mais plutôt à ces lieux qui ont fait feu de paille et qui ont fermé leurs portes après quelques mois, quelques semaines, quelques jours, voire quelques heures. Ce temps de vie limité facilite la mythification pour ceux et celles qui se rappellent avec nostalgie une époque, un groupe d'amis ou un mouvement crucial dans leur progression à titre de travailleur culturel.

Dans les années 1980, à Winnipeg, j'ai été impliqué dans le centre d'artistes autogéré Praxis, qui a eu une vie d'environ huit mois. Le centre était animé par un petit groupe de personnes et se situait au deuxième étage d'un édifice commercial en mauvais état dans le quartier d'Osborne Village. Praxis ouvrait typiquement ses portes à 23 h la fin de semaine et fermait au lever du soleil. Il y avait un événement presque chaque soir : un vernissage, une performance, une projection. Les visiteurs pouvaient s'acheter de la bière et du vin et leur contribution était volontaire. Praxis a survécu principalement grâce aux recettes du bar et ces événements nocturnes alimentaient nos discussions.

Mes souvenirs de Praxis ne se limitent pas à l'art qu'on exposait sur ses murs en décomposition; j'ai aussi de vifs souvenirs de cet extraordinaire groupe de personnes qui s'y réunissait pour débattre d'idées, où les conversations allaient bon train. Comme bien d'autres centres en d'autres lieux – par exemple, ceux de New York tels que les décrivent Jacki Apple et Mary Delahoyd dans le livre *Alternatives in Retrospect, A Historical Overview, 1969-1975* (New York : The New Museum, 1981) –, une bonne documentation contribue à l'héroïsation d'un centre d'artistes qui s'éteint prématurément. En 1988, Michael Klein exposait Praxis Pictures, une série de photos qui documentait la belle époque du centre. Cette exposition a généré chez les anciens membres du collectif une réflexion nostalgique. Encore aujourd'hui, plusieurs d'entre eux se demandent ce qu'ils essayaient de d'accomplir, exactement.

Jon Tupper est directeur de la galerie d'art du Centre des arts de la Confédération à Charlottetown, à l'Île-du-Prince-Édouard, au Canada.

94.1

Decentred networks

The first artist-run centre I ever ran into was The Western Front – not the building itself but because some Fronters had joined us radio freaks at CiTR 101.9FM for Art's Birthday. This was circa 1997. (I apologise for this narrative, but I am trying to chart the emergence of something.) On January 17th we ran 24 Hours of Radio Art out to the world and, this being the 90s, threw it out online to remix with Kunstradio in Austria and stations across Canada including CKUT in Montreal. At the time my perception of artist-run centres was murky. The Fronters came out to UBC but we never went over to their place. We were incoming tech-artists who had come of age with technoculture, hacktivism and tactical media, and we never got that letter of invitation to come play in the previous generation's clubhouse. Perhaps this is why the newer models, planetary in scope and open in register, began to emerge. Decentred from holding property, the millenial global arts networks keep a grip on the local while not becoming bogged down in administration and inevitable bureaucracy.

I, like a few Vancouverites of the 90s, moved to Montreal. Creating projects in Montreal with The Society for Arts and Technology (SAT) suggested a new model, something along the lines of "technoclub by night, conference and tech-arts slash industry centre by day." SAT felt plugged into the city itself, not just an arts scene. Its structure, though it had its arts funding, had a lot more to do with finding new ways of staying alive while supporting DIY initiatives with resources and space. SAT raised a lot of questions for me, such as industry/tech-arts partnerships, the gist of which sours over time. But the doors were open. Walk in and make it happen was the key.

Working with SAT I discovered yet another emergent model, that of the global distribution of local nodes in which one finds UpgradeMTL – part of the international Upgrade network. Rather than being a centre unto itself, Upgrade squats space and adapts a mobile gathering, with each node finding its energy from the planetary mesh, offering a spacetime in which to exchange ideas and

trajectories with other nodes worldwide. Several networks emerged in the late 90s along these lines – notably Dorkbot (code and tech-arts) and SHARE (electronic music jam). Yet these networks have not resolved the many questions of collectivity and cooperation, resource-sharing and purpose, and I feel these networks are beginning to burn out or find an empty soul in their infatuation with the tech-arts. In short, we are replaying the history of EAT (Experiments in Art and Technology) though many of us do not know it.

I feel like I finally ran into an "artist-run" centre when Clive Robertson launched his retrospective at Modern Fuel in Kingston and asked me out there to take part. Here was something I could get into: this small cozy space, this dedicated staff, all artists, making it happen. But this was rare. Elsewhere, the amount of forms to fill in and other bureaucratic levels still seemed such a headache compared to the spontaneity of global networks and spaces such as SAT. Where is the artist-run centre today then? Trying to get involved seems very devolved for a 21st Century mindset. Paperwork, booking far in advance, this and that barriers. The next mutation will have to come to grips with the positivity of keeping a distinct space for the arts, an actual building I mean, separate from industry, while nonetheless infusing a global, nodal approach that welcomes spontaneity.

Tobias C. van Veen is the Director of UpgradeMTL. http://www.upgrademtl.org http://www.theupgrade.net

94.2

Réseaux décentrés

Le tout premier centre d'artistes que j'ai connu est le Western Front. Je n'y ai jamais mis les pieds, mais quelques-uns de ses membres – on les appelait les Fronters – étaient venus célébrer la Fête de l'art à CiTR 101,9FM avec les fous de la radio que nous étions. C'était vers 1997. (Veuillez excuser cette approche narrative : j'essaie de circonscrire l'émergence de quelque chose). Le 17 janvier, nous avons réalisé un marathon de 24 heures de radio d'art et comme c'était les années 1990, nous avons mis l'enregistrement en ligne pour ensuite remixer le tout avec la Kunstradio en Autriche et dans plusieurs stations à travers le pays, y compris CKUT à Montréal. À l'époque, ma perception des centres d'artistes était floue. Les Fronters venaient à UBC, mais nous n'allions jamais chez eux.

Nous étions des artistes techno qui avaient grandi avec la technoculture, le piratage informatique activiste et les médias tactiques, et nous n'avions jamais reçu d'invitation à venir jouer dans la cour de la génération précédente. Peut-être est-ce pour cette raison que des modèles de centres d'artistes plus actuels ont commencé à émerger, dont la portée était planétaire et le registre, profondément ouvert. Les réseaux artistiques millénaires et globaux, détachés du concept de lieu établi, continuent de s'intéresser aux cultures locales sans se laisser abattre par la bureaucratie et les inévitables écueils administratifs.

Comme quelques autres Vancouvérois des années 1990, je me suis installé à Montréal. Les projets que j'ai créés en partenariat avec la SAT (Société des arts technologiques) proposaient de nouveaux modèles, de type technoclub la nuit et centre de conférences, d'industrie et d'art technologique le jour. La SAT donnait l'impression d'être branchée directement sur le cœur de la ville et de dépasser les frontières de la scène artistique. Bien que le centre ait profité de subventions pour les arts, sa structure visait à renouveler les moyens de survie dans le but de soutenir des initiatives autonomes avec des ressources et un espace de réalisation. À mes yeux, la SAT a soulevé beaucoup de questions, entre autres à propos des partenariats entreprises/arts technologiques, qui prennent un goût amer après un temps. Mais les portes étaient ouvertes. Entrez, et faites à votre tête, telle était la clé.

À la SAT, j'ai découvert encore un autre modèle émergent, celui de la distribution globale de noyaux locaux, où l'on retrouve, par exemple, UpgradeMTL [upgrademtl.org], qui fait partie du réseau international d'Upgrade [theupgrade.net]. Le groupe Upgrade ne se situe pas dans un lieu isolé : il squatte plutôt divers espaces et s'adapte aux rassemblements mobiles, où chaque petit noyau puise son énergie du tissu planétaire. De nombreux réseaux semblables ont émergé dans les années 1990, notamment les groupes Dorkbot (encodage et arts technologiques) et SHARE (jam de musique électronique). Pourtant, ces réseaux n'ont pas répondu aux multiples enjeux de la collectivité et de la coopération ou du partage des ressources et des motivations. Je crois qu'ils commencent à s'épuiser et à comprendre que leur intérêt momentané pour les arts technologiques est une coquille vide. En bref, nous refaisons l'histoire du groupe Experiments in Art and Technology (EAT), bien que plusieurs d'entre nous n'en soient pas vraiment conscients.

J'ai l'impression d'avoir enfin trouvé la culture « autogérée » quand la rétrospective de Clive Robertson a été lancée à Modern Fuel, à Kingston, et

que l'artiste m'a demandé d'y participer. Il y avait là un environnement qui me plaisait : un petit espace confortable, un personnel dévoué, composé d'artistes qui voulaient vraiment réaliser ce projet. C'était la perle rare. Ailleurs, la quantité de formulaires à remplir et toute la paperasse me donnaient le mal de bloc en comparaison avec la spontanéité des réseaux et autres espaces globaux comme la SAT. Alors, où sont les centres d'artistes d'aujourd'hui? Au XXIe siècle, tenter de s'impliquer dans le réseau semble relever d'un acte de rétrogradation. Les formalités, la programmation à préparer des années à l'avance, tel ou tel obstacle. La prochaine mutation devra être suffisamment positive pour donner une place prédominante à l'art. Je parle d'un lieu physique, à l'écart de l'industrie, qui peut à la fois s'infuser dans un noyau planétaire où la spontanéité est de mise.

Tobias C. van Veen est directeur d'UpgradeMTL. http://www.upgrademtl.org
http://www.theupgrade.net

95.1

A dream. A story.

It took nine months from sketching the programmes, the idea of the whole thing, the website, networking, finding and renovating a location, hosting the first collective art residencies.

Nothing would have happened without the generosity of my parents, the enthusiasm of friends and strangers I met on the journey. Everyone helped with what they had available: feedback, encouragement, design, working hands, programming, being around and making things happen. Little money has come from donors (local companies and friends) and nothing so far from funding bodies. I struggle with finding a strategy for sustainability, considering whether it would be appropriate to ask artists to participate in covering the lodging/meals/production costs while working here. On one side this would give us entire freedom to realize projects without depending on funding bodies – which implies following specific policies. On the other hand, in the spirit of hospitality I would like to be able to cover all the costs with funds we collect ourselves.

Another issue I struggle with is the lifestyle that I like to promote without imposing my vision on others. In my travels I have always looked for places that

were radicaly different in culture and values, and with wide open eyes I tried to see how the people that hosted me dealt with their lives, their customs and rites, and to live like them for the period I was their guest. It's not about copying or not having my own vision, it's about real, felt observation. I would like to share this message, to create a place where visitors feel invited to explore in this way the centre and from here, the surrounding area; to leave a trace of their own creativity behind, as an organic connection that feeds future visitors, making a place that travels itself, through the imprints of the travelers that left a sign of their curiosity and knowledge behind.

Can this dream become true and nourish others? Time will tell. You are welcome to get in touch and help.

Juliana Varodi was born in Romania and has lived and worked for twelve years in The Netherlands. She is currently setting up morisena in Romania, a place for art residencies and more. http://www.morisena.org

95.2

Un rêve, une histoire.

Il s'est passé neuf mois entre la naissance de l'idée, la création des programmes et du site Web, le réseautage, la recherche d'un lieu qu'il fallait rénover et les premières résidences artistiques collectives.

Ce projet n'aurait jamais vu le jour sans la générosité de mes parents, l'enthousiasme de mes amis et d'étrangers rencontrés au cours de l'aventure. Avec des encouragements, des commentaires, des idées de design ou de programmation, un coup de main et de la compagnie, chaque personne m'a aidée du mieux qu'elle pouvait pour concrétiser ce rêve. Les donateurs (des entreprises locales et des amis) nous avaient offert un peu d'argent, mais à ce jour, nous n'avons rien reçu de la part des subventionnaires. Je cherche désespérément une formule durable, et je me demande s'il serait approprié de demander aux artistes de contribuer aux frais d'hébergement, de repas ou de production pendant leur séjour ici. D'une part, cela nous donnerait la possibilité de réaliser tous nos projets sans l'aide des subventionnaires et de leurs politiques normatives. D'autre part, dans un esprit d'hospitalité, je préférerais couvrir tous ces frais avec

l'argent que nous réussissons à aller chercher nous-mêmes.

Je vis également un autre problème : celui du style de vie que j'aime promouvoir sans imposer ma propre vision. Au cours de mes voyages, j'ai toujours cherché à découvrir des lieux radicalement différents de par leurs valeurs et leurs cultures. Les yeux grands ouverts, j'ai essayé de voir la vie, les rites, les coutumes de ceux et celles qui m'accueillaient, et j'ai voulu vivre comme eux pendant qu'ils me recevaient. Je n'essayais pas de les imiter, ni de m'effacer, mais plutôt de les observer avec une attention particulière. J'aimerais partager ce message et créer un refuge où, de cette façon, les artistes se sentent invités à explorer le centre et les environs, où ils peuvent laisser une trace de leur créativité, un contact organique qui saura nourrir les futurs visiteurs, tout en créant un lieu qui voyage, lui aussi, grâce aux empreintes laissées par les visiteurs tels des indices de leur curiosité et de leurs connaissances.

Ce rêve peut-il devenir réalité et nourrir, par le fait même, ceux des autres? On le saura avec le temps. Je vous invite à me contacter et à contribuer à l'essor du centre.

Juliana Varodi est née en Roumanie; elle a vécu et travaillé aux Pays-Bas pendant 12 ans. Elle vit actuellement en Roumanie où elle met sur pied le centre morisena, un lieu qui accueille des résidences d'artistes et d'autres projets créatifs. http://www.morisena.org

96.1

I've been avoiding writing on this on the principle that if one doesn't have anything nice to say one shouldn't say anything at all. I realised that every time I set pen to paper I was basically whining about how much I hated the year I spent at the Khyber – not, perhaps, such a useful thing to share, because in essence I do believe in artist-run culture. It's just that I feel, as I have written elsewhere, that it's settled itself in an uneasy spot between charity and highbrow culture. We desperately need funding (especially in the chronically underfunded Maritimes), and outreach work with disenfranchised peoples (especially young ones) is one of the ways to access it. That's great. That's necessary. But I don't think we are the most useful service providers for the disenfranchised, who may have more pressing needs than the expressing of their inner selves through the tropes of contemporary art. There may be other more appropriate services to provide, and

I don't know how it plays out to have us at artist-run centres competing for the money that could be used to fund other stuff, like needle exchanges, women's shelters and the Mic Mac Friendship Centre.

On the other hand, we've built our identity so entirely around opposition to the commercial art world that we can't effectively participate in the whole highbrow scene. I mean, not that we would want to, because we're activists and we only want public money in the arts, not dirty capitalist money. Especially not in the Maritimes where there really isn't any to turn our noses up at anyway.

And another thing: in my experience, artists are bad at business, and running a centre is like running a little corporation. And why do we have to program art by committee? Why do we have to do everything by committee when nobody actually wants to be on the committees anyway? Why not just turn it over to a benevolent tyrant? The constant to-ing and fro-ing between micromanagement and abandoning staff to the wind on the part of boards seems to be an epidemic in artist run organizations (both in Canada and the US).

But the fact of the matter is, I relied so totally on the existence of artist-run centres and publications for the development of my identity as a young artist that I feel like a complete asshole for laying out these complaints. Specifically, I relied on the Khyber (once known as Starracles, the first place I had a solo show), OO Gallery, Eyelevel, Fuse, Mix, C and Public magazines. These are the institutions that brought me out of utter self-distain. Unlike some magical others who seem to thrive without public approbation, I needed some external measure of my worth, and it was artist-run culture that provided me with it.

It may seem hopelessly simplistic, but when I look back at my life to date I see this: I was unhappy because I felt powerless and unattended to. I spoke to the public at large through artist-run outlets. The public accepted in some measure what I had to say. Now I am happy because I feel empowered and attended to.

Certainly there are other factors. I have a job I love (which I got because I had an exhibition and publication history); I have a partner I love (whom I met at the Khyber); I have a dog and two cats (none of whom have anything to do with artist-run culture at all). But the connection is not so tenuous. For that reason I do feel that my refusal to participate in artist-run culture as anything more than a parasite (I'm happy, for example, to show work and collect CARFAC fees) is a rejection of my younger self – or at least a refusal to take care of her little sisters and brothers.

So here I am, mildly guilty, pretty recalcitrant. The one thing I feel certain I can count on is the fact that my opinion will change in the future in ways I can't anticipate now but that will make perfect sense as it unfolds. And while it's unlikely that I'll find myself at the helm of another ARC, it isn't so farfetched to imagine that someday I'll get over my bad memories of the Khyber directorship year (sometimes I still have bad dreams about it) and join a board. And then I probably won't do a very good job.

Emily Vey Duke (b. 1972, Halifax Nova Scotia, Canada) has worked in collaboration with her partner Cooper Battersby since 1994. They work in printed matter, sculpture, new media, curation and sound, but their primary practice is in video. Their work has been exhibited in galleries and at festivals in North and South America, Asia and throughout Europe, and they have received prizes for their work from film festivals in Switzerland, Germany and the USA.

96.2

J'évite de parler des centres d'artistes par principe, car je crois que si je n'ai rien de bon à dire sur un sujet, mieux vaut ne rien dire du tout. Je me suis rendu compte que chaque fois que je tentais de me prononcer par écrit, je finissais par me plaindre et raconter à quel point j'avais détesté l'année que j'ai passée au Khyber, alors qu'en réalité, je crois fermement à la culture autogérée. Seulement, comme je l'ai déjà écrit ailleurs, j'ai l'impression que cette culture s'est nichée dans un créneau inconfortable entre l'œuvre de bienfaisance et la « haute culture ». Les centres d'artistes ont désespérément besoin d'argent (surtout dans les Maritimes, une région souffrant d'un manque d'argent chronique). L'un des moyens d'en obtenir est de travailler auprès des communautés défavorisées (surtout chez les jeunes). Super, ce travail est nécessaire. Toutefois, je ne crois pas que les centres d'artistes soient les organismes les plus indiqués pour fournir des services aux personnes défavorisées ou marginalisées, qui ont probablement des besoins plus pressants que d'exprimer leur moi intérieur grâce à l'art contemporain. Il y a sans doute des services plus appropriés à leur fournir, et je doute qu'il soit pertinent que les centres d'artistes convoitent l'argent qui pourrait servir à financer les dépôts d'aiguilles usagées, les maisons d'accueil pour les femmes ou le Centre d'amitié Mic Mac.

Par ailleurs, nous avons entièrement construit notre identité autour d'une opposition au monde commercial de l'art, il nous est donc impossible de pénétrer

un milieu artistique éminent. Pas que nous voulions y participer, non! Nous sommes activistes et nous n'acceptons que de l'argent public dans les arts, nous ne voulons pas de l'argent sale des capitalistes. Surtout pas dans les Maritimes, où il n'y a pas vraiment d'argent à dédaigner de toute façon.

Encore une ou deux choses. D'après mon expérience, les artistes font de mauvais administrateurs, et la direction d'un centre d'artistes ressemble en tous points à celle d'une petite entreprise. Ensuite, pourquoi faut-il absolument élaborer la programmation avec la participation de tout un comité? Pourquoi faut-il toujours des comités alors que tout le monde se fout des comités? Pourquoi ne pas simplement confier la tâche à un serviable tyran? Les organismes autogérés par des artistes (au Canada et aux États-Unis) semblent souffrir d'une étrange épidémie de microgestion, où les employés sont soumis aux moindres claquements de doigts des conseils d'administration.

Malgré tout, j'ai tellement compté sur les centres d'artistes et les publications autogérés pour le déploiement de ma propre identité d'artiste émergente que j'ai l'impression, en me plaignant ainsi, d'être une vraie traîtresse. Plus précisément, j'ai compté sur le Khyber (qui portait jadis le nom de Starracles, où j'ai eu ma première exposition individuelle), la OO Gallery, la Eye Level, et les revues Fuse, Mix, C et Public. Ces institutions m'ont extirpée d'un état de dégoût de moi-même. Contrairement à d'autres qui s'épanouissaient sans approbation publique, j'avais besoin d'une mesure externe de mon propre mérite, et c'est la culture autogérée qui me l'a apportée.

Peut-être est-ce une vision très simpliste, mais quand je prends du recul sur ma propre vie, voici ce que je perçois : j'étais malheureuse parce que je me sentais délaissée tout en ayant un sentiment d'impuissance. Par l'entremise des centres autogérés, j'ai parlé de mon malaise au grand public, qui, en général, a accepté ce que j'avais à dire. Maintenant, je suis heureuse parce que je sens que je ne me sens plus délaissée et que je ne ressens plus d'impuissance.

Bien sûr, beaucoup d'autres facteurs contribuent à mon bonheur. J'adore mon travail (que j'ai obtenu grâce à mon historique d'exposition et de publications); j'aime mon compagnon de vie (que j'ai rencontré au Khyber); j'ai un chien et deux chats (qui n'ont rien à voir avec la culture autogérée). Mais le lien est moins ténu qu'il n'y peut paraître. Pour toutes ces raisons, ce refus de prendre part à la culture autogérée sauf en tant que parasite – je ne demande rien de plus que d'exposer mes œuvres et d'être payée au taux du CARFAC – est une forme

de rejet d'une moi plus jeune. C'est, du moins, un refus de m'occuper des petits frères et des petites sœurs de cette moi lointaine.

Alors je suis là, avec mon petit sentiment de culpabilité et mon opiniâtreté. Je suis certaine d'au moins une chose, c'est que je changerai d'avis au moins cent fois sans me voir venir, et que mes nouvelles opinions prendront leur sens au fur et à mesure qu'elles se révéleront. Et si, pour l'instant, il m'apparaît impossible de m'imaginer à la barre d'un autre centre d'artistes, je peux très bien envisager que mes mauvais souvenirs de cette année à la direction du Khyber s'estomperont (en ce moment, j'en fais encore des cauchemars) et que je siégerai de nouveau à un conseil d'administration. Et oui, je serai nulle.

Emily Vey Duke est née à Halifax, en Nouvelle-Écosse, en 1972. Elle collabore avec son compagnon de vie, Cooper Battersby, depuis 1994. Leur travail englobe les pratiques de l'impression, la sculpture, les nouveaux médias, l'art audio et les projets de commissariat, mais leur intérêt principal est la vidéo. Ils ont exposé dans des galeries et des festivals à travers les Amériques, en Asie et en Europe, et ils sont lauréats de nombreux prix pour leurs œuvres dans des festivals de cinéma tant en Suisse, en Allemagne qu'aux États-Unis.

97.1

Des résidences d'artistes… pour occuper le territoire

En 2003, j'ai collaboré à une étude produite par le RCAAQ sur l'accueil d'artistes en résidence au Québec et au Canada. Le temps passe mais le sujet est toujours d'une criante actualité. La circulation des artistes sur l'ensemble du territoire canadien fait partie intégrante de la spécificité des centres d'artistes et devrait constituer un volet majeur de leurs activités mais les moyens font toujours défaut. Dans l'étude du RCAAQ, parmi les recommandations faites au Conseil des Arts du Canada, nous retrouvions celle d'allouer des fonds supplémentaires aux centres d'artistes pour développer la pratique en résidence et offrir aux artistes de meilleures conditions de résidence et une meilleure rémunération pour leur travail. Malheureusement, les avancées du CAC sur ce terrain ont été minimes et devant les coûts croissants de la gestion des infrastructures et du personnel dans les centres d'artistes, les programmes d'accueil d'artistes en résidence ont connu peu de développement. Une autre recommandation de cette étude demandait l'accès aux bourses de voyage pour

faciliter le déplacement des artistes qui réalisent des projets en résidence dans les centres d'artistes canadiens. Or, les projets réalisés avec des organismes soutenus au fonctionnement par le CAC sont toujours exclus du programme de bourses de voyage. Le Sommet des arts visuels (SAV) serait peut-être une belle occasion de faire valoir la pratique en résidence dans les centres d'artistes comme une composante importante de la pratique des arts visuels au Canada. Le territoire est immense et la meilleure manière d'y assurer notre souveraineté c'est de l'occuper pleinement...et pourquoi pas par les artistes.

Artiste avant tout, **Jean-Yves Vigneau** est aussi étroitement lié au développement des centres d'artistes depuis plus de vingt ans. Il a été président du centre de production Daïmõn, directeur artistique d'AXENÉO-7 et président du Regroupement des centres d'artistes autogérés du Québec (RCAAQ). Il a coordonné la réalisation de La filature inc, un projet de transformation d'une usine désaffectée qui loge depuis 2002 les centres d'artistes de Gatineau. Fervent défenseur de la pratique en résidence, il travaille actuellement à développer un nouveau programme de résidences avec le centre d'artistes AdMare aux Îles-de-la-Madeleine, son lieu d'origine où il garde toujours un port d'attache.

97.2

Artists residencies... to occupy the territory

In 2003, I was involved in a study produced by the RCAAQ about artist residency programmes in Quebec and Canada. Time has passed but the subject still cries out for attention. The movement of artists across the territory of Canada is integral to what artist-run centres are about and should constitute a major part of their programmes, yet resources are still lacking. Among the RCAAQ study's recommendations to the Canada Council was the recommendation that additional funds be allocated to artist-run centres to develop ways for artists to produce work in-house, provide better residency conditions and pay artists better for their work. Unfortunately, Canada Council's progress in this area has been minimal and with the rising costs of infrastructure management and staff at the artist-run centres, there has been little development of artist-in-residence programmes. Another recommendation of the study was to grant access to travel grants so that artists can travel to carry out projects during residencies at artist-run centres. However, travel to execute projects by organizations that receive operating funding from Canada Council are still excluded from the travel grant

program. The geographic territory we have is huge and the best way to ensure our sovereignty is to occupy it fully... why not by artists?

First and foremost an artist, **Jean-Yves Vigneau** has been closely involved in the development of artist-run centres for over twenty years. He has been President of the production centre Daïmõn, Artistic Director of AXENÉO-7 and President of Regroupement des centres d'artistes autogérés du Québec (RCAAQ). He was the coordinator of La filature inc, the conversion of an abandonned factory, which has, since 2002, housed artist-run centres in Gatineau. A fervent believer in residency programmes, he is currently working to develop a new residency programme with the artist-run centre AdMare in Iles-de-la-Madeleine, his birthplace, where he still maintains a home base.

98.1

Exhibitions don't need to take place in galleries. Performances don't need to occur on stages. Artist-run initiatives or projects don't need to have a permanent "home" in order to develop and display their work. Artist-initiated projects have the ability to inhabit diverse and forgotten spaces, which can make them engaging, frustrating, surprising and challenging for audiences.

A key characteristic of a city with a vibrant cultural heart is the way that artist-initiated projects interact with and come to define the urban environment, as they appear and disappear. Shop-fronts, laneways, train stations, building facades, public spaces, billboards, boutique stores, nightclubs, wine bars – these are all spaces which artists can "colonize" and use to express their practice.

And while it is all well and good to praise and laud the ability of such projects to re-imagine and redefine these spaces, the inherent financial stresses and imperatives cannot be ignored, as much as we may like to. An artist-initiated project may choose to exist without a permanent exhibition space, but it's more likely that such "homelessness" is imposed after skyrocketing rents. A shop window may be used as a novel exhibiting space, but it might equally be the only affordable and available place, one which can come with commercial constraints.

Money still speaks loudly. Grant applications still need to be submitted. Reports still need to be completed. My vision for the future of artist-run initiatives? That established cultural institutions and funding bodies not only recognise

the benefits of utilising non-traditional spaces, but also provide more funding programs which encourage and even require their recipients to think outside the "white cube." Perhaps the receipt of funding, and not the lack thereof, will drive artists to continue to explore and redefine their milieu, for the benefit of everyone that inhabits it.

Kate Warren is an Assistant Curator at the Australian Centre for the Moving Image (ACMI) in Melbourne, Australia. In a previous position at Arts Victoria, she was involved in the project Making Space: Artist-Run Initiatives in Victoria, a co-ordinated program of exhibitions, forums and workshops. http://www.via-n.org/making-space.html

98.2

Les expositions n'ont pas à avoir lieu dans des galeries. Les performances n'ont pas à se produire sur des scènes. Les initiatives ou projets d'artistes autogérés n'ont pas besoin d'un « foyer » permanent pour continuer à développer et à exposer leur travail. Les projets entrepris par les artistes ont la capacité d'habiter divers espaces oubliés, qui peuvent les rendre attirants, frustrants, surprenants et stimulants pour le public.

Les villes dotées d'un cœur culturel vivant ont ceci de commun que les projets amorcés par les artistes interagissent avec l'environnement urbain et en viennent à le définir, à mesure qu'ils apparaissent et disparaissent. Les devantures de magasins, allées, gares, façades d'édifices, espaces publics, tableaux d'affichage, boutiques, discothèques et bars à vin sont tous des espaces que les artistes peuvent « coloniser » et utiliser pour exprimer leur pratique.

Et si c'est une bonne chose de vanter la capacité de tels projets à réinventer et redéfinir ces espaces, on ne peut ignorer les difficultés et les obligations financières inhérentes à ces projets, même si c'est que nous souhaitons. Un projet lancé par un artiste peut choisir d'exister sans un espace d'exposition permanent, mais il est plus probable que cette itinérance soit imposée par l'augmentation fulgurante du prix des loyers. Une vitrine peut servir de nouvel d'exposition espace, mais il peut également s'agir du seul endroit abordable et disponible, et certaines considérations commerciales s'imposeront.

Le temps, c'est de l'argent. Il faut continuer à déposer des demandes de

subventions. Il faut continuer à rédiger des rapports. Qu'est-ce que j'espère pour l'avenir des initiatives d'artistes autogérées? Que les institutions culturelles établies et les organismes de financement non seulement reconnaissent les avantages de l'utilisation des espaces non traditionnels, mais qu'ils créent davantage de programmes de financement qui encouragent et même exhortent leurs récipiendaires à sortir des sentiers battus. Peut-être que l'obtention d'une subvention – ou le refus d'une demande – conduiront les artistes à poursuivre l'exploration et la redéfinition de leur milieu; c'est dans l'intérêt de toute personne qui l'habite.

Kate Warren est commissaire adjointe à l'Australian Centre for the Moving Image (ACMI) à Melbourne, en Australie. Lorsqu'elle travaillait à Arts Victoria, elle s'est impliquée dans le projet « Making Space: Artist-Run Initiatives in Victoria », un programme concentré d'expositions, de discussions et d'ateliers. http://www.via-n.org/making-space.html

99.1

With or without you

Looking at the development of an artist-run space after almost 12 years of involvement I can sum up my experience in a few words: change and let go.

Nowadays the difference between institutions and organizations is getting smaller and smaller. After the romantic ideas about artists' organization are gone, what is left behind is more professionalized. That's not a bad thing. Artists need to be better organized, like it or not!

The most interesting part of an artist-run organization for me is how it evolves, transforming itself until the day when it is no longer regarded as artist-run. How long this takes varies, from a couple of years to ten or fifteen. It changes in order to survive in a changing environment. It can be so fluid that results are unpredictable: immediate failure, or success. The opportunity cost can be very low because people are motivated by their passions. After all, you see yourself growing along with the organization. But the momentum that builds up may be lost if one thing doesn't keep up with the rest, for example if core members (in most cases also the founders) become too busy with their own careers to advance the organization. The worst situation is the slow death of the organization, which

still, because of its early glory, absorbs certain amounts of the energies of those who sympathize, and resources.

To fold up or change the organization is always good for stirring up controversy. There are always people with different ideas. You just need to allow different possibilities. It is always interesting to explore "the new." Right now you definitely sense that the opportunity cost is getting higher. But even so, maybe it's time to give your organization a new life, with or without you.

Leung Chi Wo is a visual artist. He co-founded Para/Site Art Space in Hong Kong in 1996 and officially retired from its board of directors in 2007.

99.2

Avec ou sans vous

Après un engagement de près de douze années dans le développement d'un espace d'artistes autogéré, je peux résumer mon expérience en quelques mots : changer et lâcher prise.

De nos jours, la différence entre les institutions et les organismes devient de plus en plus minime. Une fois disparue la vision romantique d'un organisme d'artistes, ce qui reste existe au nom de la professionnalisation. Ce n'est pas plus mal : qu'ils le veuillent ou non, les artistes doivent mieux s'organiser!

Selon moi, l'aspect le plus intéressant d'un organisme d'artistes autogéré est son processus de transformation jusqu'au jour où il n'est plus considéré comme autogéré. La durée du processus varie de quelques années à dix ou quinze ans. Sa survie dépend de son environnement changeant, qui peut être si fluide que le résultat sera l'échec immédiat ou le grand succès. Les frais d'une telle renonciation peuvent être très modiques, car les individus sont motivés par la passion. Après tout, vous vous voyez grandir avec l'organisme. Cette lancée risque de ralentir lorsque l'un des deux ne peut plus suivre le rythme de l'autre. L'exemple notoire réside dans ses principaux membres (dans la plupart des cas, les fondateurs), trop occupés avec leur propre carrière pour évoluer dans l'organisme. La pire situation est la mort lente de l'organisme qui absorbe toujours une certaine quantité d'énergie et de ressources à cause de sa gloire

passée et de ceux qui veulent le soutenir à tout prix.

Que ce soit pour fermer ses portes ou se transformer, l'organisme suscite toujours la controverse, puisqu'il y a toujours des gens qui ont des points de vue divergents. La nouveauté est toujours intéressante. C'est à ce moment précis que vous sentez que le coût de renonciation augmente de plus en plus. Il est toutefois temps de donner à l'organisme une nouvelle vie, avec ou sans vous

Leung Chi Wo est un artiste visuel, cofondateur de Para/Site Art Space à Hong Kong, établi depuis 1996; il s'est officiellement retiré du conseil d'administration en 2007.

100.1

I am a product of artist-run culture, a part of the Do-It-Yourself movement. Since 1973, when I became the founding director of Video In Studio in Vancouver, I have been closely associated with numerous artist-run centres, including Western Front, A Space, Charles Street Video, Vtape and Mainstreet. I have collaborated, exhibited, and curated at venues regionally, nationally and internationally. In the mid-1980s, I co-founded the entity On Edge Productions.

Evolving for over four decades, many Canadian ARCs have come and gone. Some have peaked, while others run on low as new ones are on the rise. A great many have become middle-of-the-road institutions, operating with predictable programming.

There is always a need to make space for fresher, more diverse, more radical forms of artist-run initiatives. In a shifting world we need different models for artists' collectives that continue to push for freedom of creative expression in all forms. ARCs have enabled artists to come together and supported extraordinary new works. ARCs were established in the first place to ensure that artists control the means of artistic production, exhibition and distribution.

ARCs are not finishing schools for art school pre-professionals. Nor should they be stepping stones to success in the commercial art market. ARCs are valuable and relevant only to the degree that they can stimulate genuinely new dialogues between arts communities and audiences.

Paul Wong's video career spans some 30 years. His work has been shown in exhibitions and festivals around the world, including London, Paris and Hong Kong. He has had extensive screenings at the Museum of Modern Art in New York and his work is included in major national and international collections, including the National Gallery of Canada and MoMA in New York. Born in Prince Rupert, B.C., he now lives in Vancouver. http://www.onedge.tv

100.2

Je suis un produit de la culture des centres d'artistes autogérés, je fais partie du mouvement autonome *Do-It-Yourself*. Depuis 1973, lorsque je suis devenu le directeur fondateur de Video In Studio à Vancouver, j'ai été étroitement associé à différents centres d'artistes autogérés, notamment Western Front, A Space, Charles Street Video, Vtape et Mainstreet. J'ai participé à différents événements régionaux, nationaux et internationaux, à titre de collaborateur, exposant et organisateur. Au milieu des années 1980, j'ai cofondé l'organisme On Edge Productions (www.onedge.tv).

En plus quatre décennies, plusieurs centres d'artistes canadiens sont apparus, puis disparus. Certains ont atteint des sommets, d'autres stagnent tandis que de nouveaux centres prennent de l'ampleur. Un grand nombre d'entre eux sont devenus des institutions intermédiaires qui fonctionnent avec une programmation prévisible.

Il y a toujours un besoin de faire place à des formes d'initiatives d'artistes autogérées renouvelées, plus diversifiées et plus radicales. Dans un monde changeant, nous avons besoin de différents modèles pour les collectifs d'artistes qui continuent d'encourager la liberté d'expression créative sous toutes ses formes. Les centres d'artistes ont permis aux artistes de se regrouper et ont soutenu d'extraordinaires nouvelles œuvres. Ils ont tout d'abord été établis pour assurer aux artistes le contrôle des moyens de production, d'exposition et de distribution artistiques.

Les centres d'artistes autogérés ne sont pas des écoles de fin de formation pour les préprofessionnels issus des écoles d'art. Ils ne doivent pas non plus servir de tremplin vers la réussite sur le marché artistique commercial. Les CAA sont importants et pertinents seulement s'ils peuvent stimuler véritablement de nouveaux dialogues entre les communautés artistiques et le public.

La carrière du vidéaste **Paul Wong** couvre une trentaine d'années. Ses œuvres ont été exposées dans divers festivals et expositions à l'échelle internationale y compris Londres, Paris, Hong Kong et New York, où elles ont été montrées à de nombreuses reprises au Museum of Modern Art. et son œuvre fait partie de grandes collections nationales et internationales, notamment celles du Musée des beaux-arts du Canada et du Museum of Modern Art de New York. Né à Prince-Rupert, en Colombie-Britannique, il vit maintenant à Vancouver. http://www.onedge.tv

101.1

Fiction

Sometimes you'd sit in the gallery all day and no one would come in. I must have been twenty-three or twenty-four at the time. Or sometimes only one or two people would wander in all day. Sometimes, on the days where there were only one or two, they would be in and out so fast you barely even caught a glimpse of them. But it was the days in which no one came that were really fascinating, especially that time around four o'clock when it started to feel quite certain that actually no one would come. Such a delicate and relaxed form of emptiness.

How you felt about no one coming I suppose depended, at least to a certain extent, on how you felt about the show that was up. For better shows it was more disappointing while for weaker shows it often just kind of seemed to make sense. There is a perverse streak in me that would even like to make a case for the viewerless gallery, for art that no one looks at for days on end, for the value of it sitting there in the white room unviewed. Because, of course, if it wasn't sitting there no one could come in and look at it. But this argument isn't really what I feel or remember. Mainly what I remember is something a bit like sadness and a bit like ennui, as the clock rolled towards five and it became almost completely certain that another day had gone by without customers.

A shop without customers. It occurs to me now that that is perhaps a little bit what it felt like. Clearly those days sitting in the gallery, sometimes trying to read, sometimes just staring at the large windows at the far side of the room, had a fairly significant formative impact on my ideas surrounding the production of art. What I learned was that you couldn't really expect people to come look at it. If you wanted to be an artist, there had to be some other reason. Where does

one find the confidence to feel all right about one's art sitting in a viewerless room for days on end? All over the world the exact same thing must have been happening, but in a private gallery a few rich buyers could bring a kind of sickly logic to the whole endeavor. What was the logic of sitting here and waiting?

To this day I spend an enormous amount of time looking at art. When my life is a bit more relaxed, I'm fairly sure I can see most of the shows in any given year. Often, on a weekday afternoon, I am completely alone in the gallery and, yes, sometimes I wonder if I'm the only one who's been in all day. It terrifies me that what I have written could perhaps be used, by some bureaucrat who doesn't give a shit, to justify further arts cuts. And yet it's stupid to pretend that it's a situation that doesn't affect one's heart.

Jacob Wren is co-artistic director of PME-ART where he has created the performances *En français comme en anglais, it's easy to criticize* (1998), *Unrehearsed Beauty / Le Génie des autres* (2002) and *La famille se crée en copulant* (2005). His recent books include *Unrehearsed Beauty* (Coach House Books), *Families Are Formed Through Copulation* (Pedlar Press) and the upcoming novel *Revenge Fantasies of the Politically Dispossessed*.

101.2

Fiction

Il m'arrivait parfois de passer une journée entière dans la galerie sans voir personne. Je devais avoir vingt-trois ou vingt-quatre ans, à l'époque. De temps en temps, deux ou trois individus entraient par hasard et ressortaient si vite qu'on avait à peine le temps de les entrevoir. Mais les journées les plus fascinantes étaient celles où personne ne venait, surtout vers 16 heures, quand la certitude que personne ne viendrait s'installait. Un vide reposant, si délicat.

Mes sentiments sur cette absence de visiteurs dépendaient, j'imagine, du moins jusqu'à un certain point, de ce que je pensais de l'exposition en cours. Dans le cas des meilleures expositions, c'était très décevant; pour celles qui étaient moins bonnes, on aurait dit que ça allait de soi. J'avais un petit côté pernicieux qui aimait bien l'idée d'une galerie sans spectateur, d'un art que personne ne voit pendant des jours et des jours, abandonné à lui-même dans la chambre blanche. Parce que, bien entendu, s'il n'y avait pas d'art, personne ne pourrait venir le

voir. Mais ce n'est pas tant cela que je ressentais ou dont je garde le souvenir. Ce dont je me souviens, surtout, c'est d'une certaine tristesse, de l'ennui que j'éprouvais au fur et à mesure que la grande aiguille se rapprochait du cinq : j'étais pratiquement certain que personne ne viendrait et que c'était une autre journée sans clients.

Un magasin sans clients. Maintenant que j'y pense, c'est un peu l'impression que ça faisait. De toute évidence, ces journées passées dans la galerie à essayer de lire ou simplement à fixer du regard les grandes fenêtres de l'autre côté de la pièce ont influencé mes idées sur la production artistique. J'ai appris qu'on ne pouvait pas s'attendre à ce que des gens se déplacent pour voir de l'art. Si on voulait être artiste, il devait y avoir autre chose, une autre motivation. Où les artistes trouvent-ils la confiance de ne pas se sentir blessé sachant que leurs œuvres sont là, dans une galerie sans visiteurs, pendant des jours et des jours? Ce devait être la même chose partout ailleurs, mais au moins, dans une galerie privée, une poignée d'acheteurs riches conféraient une espèce de logique malsaine à toute cette histoire. Y avait-il une logique à ma présence ici, à cette attente?

Encore aujourd'hui, je passe énormément de temps à regarder des œuvres d'art. Quand j'aurai encore plus de temps, je suis assez certain que je verrai la plupart des expositions présentées en une année. Souvent, un après-midi de semaine, il m'arrive d'être entièrement seul dans une galerie, et oui, parfois je me demande si je suis l'unique visiteur de la journée. Je suis terrifié à l'idée que ce que j'ai écrit ici puisse servir à quelque petit bureaucrate sans scrupules pour justifier des coupures dans les budgets alloués aux arts. Pourtant, il serait ridicule de prétendre que la situation ne serre pas le cœur.

Jacob Wren est codirecteur artistique de PME-ART, où il a réalisé les performances *En français comme en anglais, it's easy to criticize* (1998), *Unrehearsed Beauty/Le Génie des autres* (2002), ainsi que *La famille se crée en copulant* (2005). Ses parutions les plus récentes comprennent *Unrehearsed Beauty* (Coach House Books), *Families Are Formed Through Copulation* (Pedlar Press) et le roman *Revenge Fantasies of the Politically Dispossessed*, à paraître sous peu.

102.1

We are not pessimists, but… setting up artist-led projects in the UK is going to

get harder over the next five years. Our government has reduced arts funding by a third to cover the mounting costs of the London 2012 Olympics. This is particularly ironic since the London bid emphasized the arts to convince the IOC of the UK capital's cultural and economic clout.

This immediate cut in arts funding has dramatically affected all areas of arts practice in the UK. Many projects that could or should be funded, those that fit all the required criteria, are being rejected due to these huge cuts in the arts budget. At the moment, nothing is sure in terms of funding for initiating and developing artist-led spaces in the UK.

Despite this, we're going to try to do it anyway. Following eighteen months of research, we secured a seven-year lease on a unit on a railway station platform which we proposed to use as an artist-led project space called MOVEMENT. The invitation was extended by ACORP (Association of Community Rail Partnerships) whose initiative encourages non-profit organizations to lease unused units in railway buildings at a peppercorn rent.

These units have great potential as art spaces – as they can be simultaneously private and public, contemplative and sociable. They are small in scale and front directly onto the platforms of busy railway stations producing a wide spectrum of potential audience – people who might not ordinarily participate in the arts.

Artist-led working can allow artists to be more flexible in their attitude towards making work. Project spaces are often born out of artists' need for spaces that can function both as experimental environments for their own practices and as places to collaborate with other artists and independent curators. Outside of the project space, works can be produced in any offsite environment. In this climate, artists have to self initiate new sites for art and negotiate with the powers that be.

We believe that there should be more support for small artist-led projects. The building of huge, flagship, regeneration-driven cultural centres is outmoded and should be stopped now. Small, well organized artist-led spaces can provide vehicles to stage new curatorial and artistic practices, allowing artists to work on local, national and international levels, and create dynamic projects that aim to be both inspirational and sustainable.

* MOVEMENT is on Platform 2, Worcester Forgate Street Station, Worcester. UK and run by yoke + zoom artists Nina Coulson and Alexander Johnson.

yoke+zoom projects are artist-led. We do not restrict ourselves to one style of working or medium. This allows us the freedom to draw from a variety of influences both past and present and the flexibility to respond to changing situations. http://www.yokeandzoom.com

102.2

Nous ne sommes pas des pessimistes, mais… mettre en place des projets gérés par des artistes au Royaume-Uni sera de plus en plus difficile au cours des cinq prochaines années. Notre gouvernement a réduit le financement des arts d'un tiers pour couvrir les coûts croissants des Jeux olympiques de 2012 à Londres. Ceci est particulièrement ironique puisque la soumission de Londres faisait la promotion des arts pour convaincre le CIO de l'influence culturelle et économique de la capitale du Royaume-Uni.

Cette coupure immédiate dans le financement des arts a dramatiquement touché tous les domaines de pratique artistique au Royaume-Uni. De nombreux projets qui pourraient ou devraient être financés, ceux qui satisfont à tous les critères requis, sont rejetés à cause de ces énormes coupures dans le budget des arts. Actuellement, rien n'est certain en matière de financement pour introduire et concevoir des espaces d'artistes autogérés au Royaume-Uni.

Malgré cela, nous essayerons quand même de le faire. Après dix-huit mois de recherche, nous avons signé un bail de sept ans pour la location d'une unité sur une plateforme de gare. Nous avons prévu l'utiliser comme espace de projets géré par des artistes, et l'avons appelé MOVEMENT. L'ACORP (Association of Community Rail Partnerships) a lancé l'invitation à tous les artistes. Cette initiative encourage les organismes sans but lucratif à louer des unités inutilisées dans les bâtiments ferroviaires pour un loyer minime.

Ces unités ont un grand potentiel comme espaces artistiques puisqu'elles peuvent être simultanément privées et publiques, contemplatives et sociables. Elles sont petites et font directement face aux plateformes achalandées de stations ferroviaires, produisant un large spectre de public potentiel, des gens qui ne participeraient pas normalement aux arts.

L'œuvre gérée par les artistes leur permet d'être plus flexibles dans leur attitude envers leur processus de travail. Les espaces de projet naissent souvent du

besoin des artistes de créer un espace qui peut fonctionner à la fois comme environnement expérimental pour leur propre pratique et comme lieu de collaboration avec d'autres artistes et commissaires indépendants. À l'extérieur de l'espace du projet, les œuvres peuvent être produites dans un environnement hors lieu. Dans ce climat, les artistes doivent proposer eux-mêmes de nouveaux lieux pour l'art et négocier avec les pouvoirs actuels.

Nous croyons qu'il devrait y avoir davantage de soutien pour les projets gérés par les artistes. L'édification d'énormes centres porte-étendards axés sur la régénération est démodée et devrait s'arrêter maintenant. Des espaces d'artistes autogérés petits et bien organisés peuvent fournir un véhicule pour exposer de nouvelles pratiques de création et de commissariat, et permettre aux artistes de travailler à l'échelle régionale, nationale et internationale pour créer des projets dynamiques qui visent à être inspirants et durables.

* MOVEMENT se trouve à la plateforme 2 de la station Worcester Forgate Street, Worcester, en Grande-Bretagne, et il est dirigé par les artistes Nina Coulson et Alexander Johnson, alias Yoke and Zoom.

Les projets **yoke+zoom** sont autogérés par des artistes; nous ne nous restreignons pas à un seul style de travail ou à un seul moyen d'expression. Ceci nous laisse la liberté de puiser notre inspiration dans une variété d'influences du passé et du présent et la flexibilité de répondre à des situations changeantes. http://www.yokeandzoom.com

103.1

I began making videos in 1994 after attending a workshop at Vancouver's Video In. VI was (and still is) committed to giving voice to members of marginalized communities; as one artist put it, when you yourself have some personal power, you should use it to empower those who have less than you. This spirit of generosity and solidarity made a huge impression me, and still guides my relations with other artists, both established and emerging.

I've been living in Germany since 2001, and it's especially from this distance that I've come to appreciate Canada's system of artist-run centres (ARCs). When I attend gay and lesbian film festivals, Canadian works always out number German ones even though Canada has less than half the population of Germany.

Many (if not most) of these works are produced within the context of Canadian ARCs, which are uniquely suited to cultivating the next generation of artists, independent of and parallel to the formal art school system.

In my travels around the world, I have not found any arts infrastructure as generous, innovative and prolific as the Canadian one. When I tell my international colleagues about what we have in Canada, they are always impressed and more than a little envious. It's a unique achievement reflecting decades of collective action by Canadian artists and something that we can all take pride in.

Wayne Yung was born 1971 in Edmonton, and has since lived in Vancouver, Hong Kong, Berlin, Hamburg, and Cologne. As a writer, performer and video artist he has explored issues of race and identity from a queer Chinese-Canadian perspective.

103.2

J'ai commencé à faire de la vidéo en 1994 après avoir assisté à un atelier offert au Video In de Vancouver. VI s'était donné comme mandat de donner une voix aux membres des communautés marginalisées – c'est d'ailleurs toujours son mandat. Comme un artiste le dit si bien, lorsque vous avez quelque pouvoir personnel, vous devez l'utiliser pour donner de la force à ceux qui en ont moins que vous. Cet esprit de générosité et de solidarité m'a grandement impressionné et guide toujours mes relations avec les autres artistes, à la fois établis et émergents.

Je vis en Allemagne depuis 2001 et c'est surtout l'éloignement qui m'a amené à apprécier le système canadien des centres d'artistes autogérés (CAA). Lorsque je participe à des festivals de films gais et lesbiens, les œuvres canadiennes sont plus nombreuses que les œuvres allemandes, même si la population de l'Allemagne est plus de deux fois plus élevée que celle du Canada. Un grand nombre (sinon la plupart) de ces œuvres sont produites dans le contexte des CAA canadiens qui conviennent particulièrement à l'émergence de la prochaine génération d'artistes, indépendants et parallèles au système traditionnel des écoles d'art.

Dans mes voyages autour du monde, je n'ai trouvé aucune infrastructure aussi généreuse, innovatrice et prolifique que l'infrastructure canadienne.

Lorsque je dis à mes collègues internationaux ce que nous avons au Canada, ils sont toujours impressionnés et plus qu'envieux. Il s'agit d'une réalisation unique, reflétant des décennies d'actions collectives entreprises par des artistes canadiens, et quelque chose dont nous pouvons tous être fiers.

Wayne Yung est né à Edmonton en 1971; il a vécu à Vancouver, Hong Kong, Berlin, Hambourg et Cologne. À titre d'artiste visuel, de la performance et de la vidéo, il explore les enjeux entourant l'ethnicité et l'identité d'une perspective sino-canadienne et homosexuelle.

We are grateful to the

following organizations

for their continuing involvment

with artist-run culture

and their support

of this project.

Nous souhaitons remercier

les organisations suivantes

pour leur engagement continu

auprès de la culture autogérée

et pour leur soutien à la

réalisation de ce projet :

Congratulations to the
Canada Council for the Arts
on it's 50th anniversay

and

to the world-wide network of
artist-run organizations and spaces
for their on-going contribution
to contemporary art.

Félicitations au Conseil des Arts
du Canada à l'occasion de
son 50e anniversaire

et

au réseau mondial d'organismes et
de locaux gérés par les artistes
pour leur contribution à
l'art contemporain.

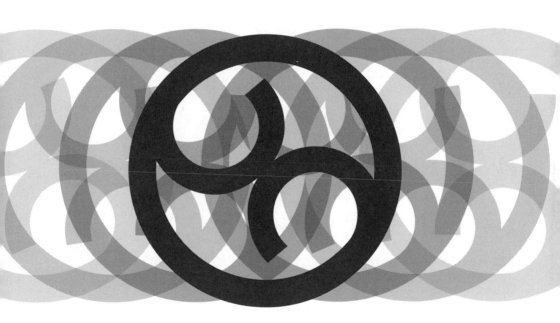

Confederation Centre Art Gallery
Charlottetown, Prince Edward Island, Canada

Musée d'art du Centre de la Confédération
Charlottetown, Île-du-Prince-Édouard, Canada

MSVU art gallery

Lucie Chan.
Something to Carry, 2001
ink and wash on bond paper (detail)

MSVU Art Gallery
Mount Saint Vincent University
166 Bedford Highway
Halifax, Nova Scotia B3M 2J6

www.msvuart.ca

Centre for Contemporary Canadian Art
THE CANADIAN ART DATABASE
Centre de l'art contemporain Canadien
LA BASE DE DONNÉES SUR L'ART CANADIEN

www.ccca.ca

design: Miklos Legrady / images: Paul Couillard, Pam Patterson

NEW PUBLICATION BY THE UNIVERSITY OF LETHBRIDGE ART GALLERY

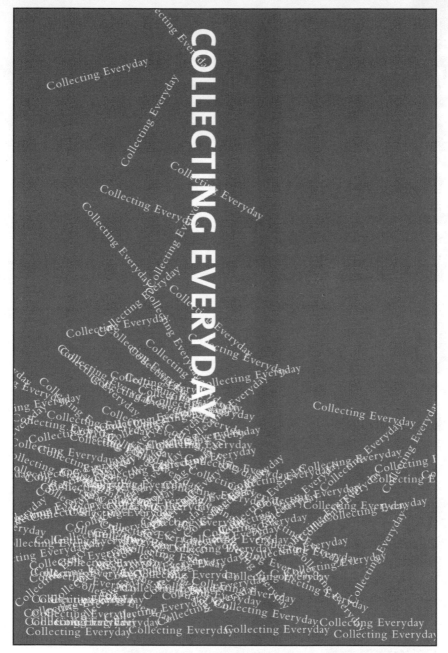

COLLECTING EVERYDAY Now Available
For this and other publications go to our website
www.uleth.ca/artgallery/

University of
Lethbridge
Art Gallery

Alberta
Foundation
for the Arts

Canada Council
for the Arts
Conseil des Arts
du Canada

LE MUSÉE EST FIER DE SOUTENIR L'ART ACTUEL

THE MUSÉE IS PROUD TO SUPPORT CURRENT ART

Musée
national des beaux-arts
du Québec

Québec ✚✚

PARC DES CHAMPS-DE-BATAILLE, QUÉBEC
418 643-2150 / 1 866 220-2150
WWW.MNBA.QC.CA

LE MUSÉE NATIONAL DES BEAUX-ARTS DU QUÉBEC
EST SUBVENTIONNÉ PAR LE MINISTÈRE DE LA CULTURE,
DES COMMUNICATIONS ET DE LA CONDITION FÉMININE DU QUÉBEC.

Liz Magor

Betty Goodwin

John Abrams

Supporting Canadian Artists since 1967

Installation view: *The Colours of Citizen Arar*, Garry Neil Kennedy, Art Gallery of Nova Scotia, 2007 - 2008
Installation: *Les couleurs du citoyen Arar*, Garry Neil Kennedy, Musée des beaux-arts de la Nouvelle Écosse, 2007 - 2008

The Art Gallery of Nova Scotia is proud to support Artist-Run Culture

Le Musée des beaux-arts de la Nouvelle Écosse appuie avec fierté la culture des collectifs et des centres d'artistes autogérés

*Excerpt from Dan Starling's index
for Fillip 7. www.fillip.ca*

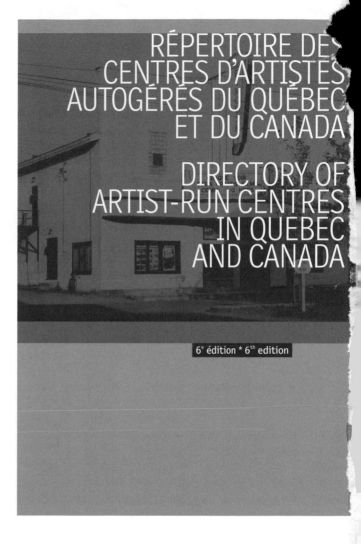

RÉPERTOIRE DES CENTRES D'ARTISTES AUTOGÉRÉS DU QUÉBEC ET DU CANADA

DIRECTORY OF ARTIST-RUN CENTRES IN QUEBEC AND CANADA

6ᵉ édition * 6ᵗʰ edition

UN OUVRAGE ENTIÈREMENT BILINGUE \ 118 CENTRES D'ARTISTES \ PRÈS DE 800 ADRESSES D'INSTITUTIONS, SERVICES ET RESSOURCES EN ARTS VISUELS \ UN GUIDE ESSENTIEL POUR LA COMMUNAUTÉ \ 368 PAGES \\\ **15 $**

AN ENTIRELY BILINGUAL GUIDE \ 118 ARTIST-RUN CENTRES \ NEARLY 800 ADDRESSES OF VISUAL ARTS INSTITUTIONS, SERVICES AND RESOURCES \ AN ESSENTIAL REFERENCE FOR THE COMMUNITY \ 368 PAGES \\\ **15 $**

REGROUPEMENT DES CENTRES D'ARTISTES AUTOGÉRÉS DU QUÉBEC
3995, rue Berri, Montréal (Québec) H2L 4H2 \ 514-842-3984 \ info@rcaaq.org **www.rcaaq.org**

Le RCAAQ remercie tous ceux qui ont participé à ce Répertoire, de même que le Conseil des arts et des lettres du Québec et le Conseil des Arts du Canada
* RCAAQ wishes to thank all those who helped prepare this Directory, as well as the Conseil des arts et des lettres du Québec and the Canada Council for the Arts

arts + opinions

FR

La revue esse arts + opinions s'intéresse aux pratiques disciplinaires et interdisciplinaires et à différentes formes d'interventions à caractère social, in situ ou performatif. Chaque numéro de la revue présente un dossier thématique ainsi que plusieurs articles critiques et essais traitant de la scène culturelle nationale et internationale.

EN

esse magazine focuses on various disciplinary and interdisciplinary practices and on various forms of social, site-specific and performative interventions. Each issue proposes a topical theme as well as critical articles and essays covering national and international cultural events.

Abonnez-vous! Subscribe!	1 an \| 1 year 3 numéros \| 3 issues	2 ans \| 2 years 6 numéros \| 6 issues
Individu \| Individual	○ 24 $ / 27 € / 30 $US	○ 42 $ / 50 € / 55 $US
Étudiant* \| Student*	○ 20 $	○ 36 $
OBNL \| NPO	○ 35 $	○ 65 $
Institution	○ 50 $ / 35 € / 50 $US	○ 90 $ / 65€ / 90$US

esse arts + opinions
C.P. 56, succursale de Lorimier
 Montréal (Québec) Canada H2H 2N6
T : 1-514-521-8597
F : 1-514-521-8598
E : revue@esse.ca
W : www.esse.ca

subscribe
now

www.border
crossings
mag.com

Cabinet's new program space opens Fall 2008 on the banks of the Gowanus Canal, Brooklyn.

www.cabinetmagazine.org

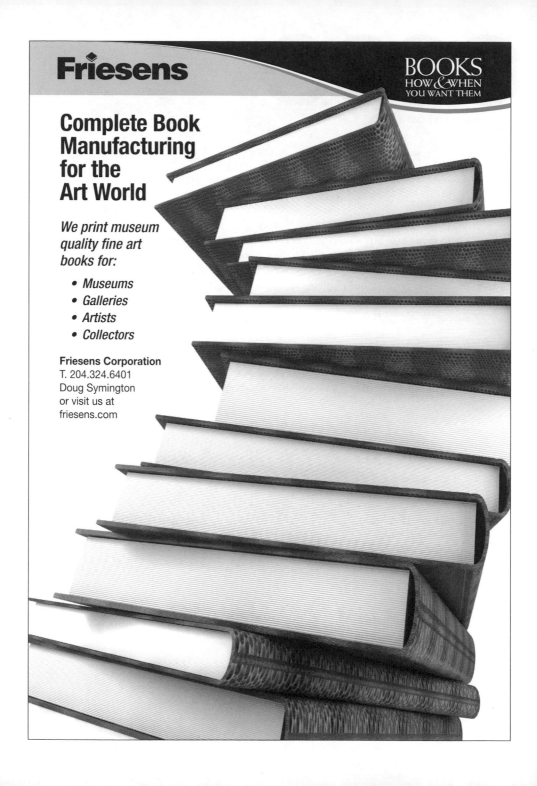